모노크롬 이해할 수 없고 짜증 나는, 혹은 명백하게 단순한

KB082036

일러두기

- 인명·지명·단체명을 비롯한 고유명사의 외래어 표기는 국립국어원 외래어표기법을 따랐으나,
 관례로 굳어진 것은 존중했다.
- 원어는 본문 최초 등장 시에 1회 병기하되 필요에 따라 예외를 두고, 인물의 생물연도는
 원서 기준에 따라 표기했다.
- 단행본은 『』, 개별 논문이나 기사는 「」, 신문과 잡지는 «», 미술 작품 및 전시, 영화 등은 ⟨⟩로 묶었다.
- 도판은 Ⓐ Ⓑ Ⓒ Ⓓ Ⓔ Ⓕ Ⓖ Ⓗ Ⓘ 와 같이 표시했다.

모노크롬: 이해할 수 없고 짜증 나는, 혹은 명백하게 단순한
THE SIMPLE TRUTH: THE MONOCHROME IN MODERN ART

2022년 10월 27일 초판 발행 · **지은이** 사이먼 몰리 · **감수** 정연심 손부경 · **옮긴이** 황희경
펴낸이 안미르 안마노 · **편집** 김한아 · **디자인** 박민수 · **영업** 이선화 · **커뮤니케이션** 김세영
제작 세걸음 · **종이** 클래식 스티플 270g/m², 백상지 100g/m² · **글꼴** AG 최정호체,
Sabon LT, SM3 중고딕, Avenir LT Std

안그라픽스
주소 10881 경기도 파주시 회동길 125-15 · **전화** 031.955.7755 · **팩스** 031.955.7744
이메일 agbook@ag.co.kr · **웹사이트** www.agbook.co.kr · **등록번호** 제2-236(1975.7.7)

ISBN 979.11.6823.017.0 (03600)

모노크롬

이해할 수 없고 짜증 나는, 혹은 명백하게 단순한

사이먼 몰리 지음　정연심 손부경 감수　황희정 옮김

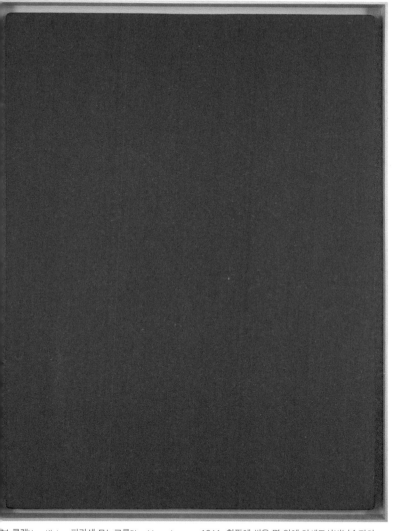

브 클랭Yves Klein, ‹파란색 모노크롬Blue Monochrome›, 1961, 합판에 씌운 면 위에 아세트산비닐수지의 라이 피그먼트.

마도 '모노크롬의 이브'라고 자칭한 예술가의 대표적인 '모노크롬'일 것이다.

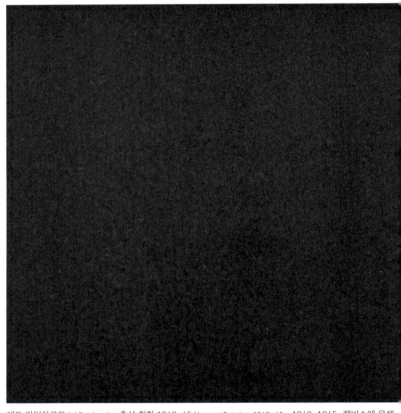

애드 라인하르트Ad Reinhardt, ‹추상 회화 1960-65 Abstract Painting 1960-65›, 1960-1965, 캔버스에 유채.

처음에는 하나의 검은 사각형처럼 보일 수 있는 그림이지만, 자세히 들여다보면 조금씩 다르게 차
아홉 개의 사각형으로 구성되어 있다는 것을 알 수 있다. 작가는 이와 같은 작품이 회화의 본질로 환
회화라고 주장했다.

기르 말레비치Kazimir Malevich, ‹검은 사각형Black Square›, 1915, 캔버스에 유채.

적으로 최초의 모노크롬이라고 여겨지는 그림이다. 말레비치는 이를 '사막이라는 감각 외에는 아무
없는 사막'이라고 말했다. 그가 그림을 완성한 직후에 표면에 균열이 생기기 시작해 의도치 않게 그
있던 이전 작업의 희미한 윤곽이 드러나게 되었다.

브와디스와프 스트르제민스키|Władysław Strzemiński, ‹일원적 구성 13Unistic Composition 13›, 1934, 캔버스에

스트르제민스키는 폴란드에서 두 번의 세계대전 사이에 상대적으로 고립된 상태로 작업하면서 즉물적인 사실주의의 새로운 형태로 모노크롬의 엄격한 이론을 발전시켰다.

오 오이티시카Hélio Oiticica, ‹NC3, NC4, NC6로 이루어진 거대한 핵Grande núcleo composto por: NC3, NC4 e

, 1960-1966, 나무에 유채

질 출신의 작가 오이티시카는 벽을 벗어나 모노크롬의 가능성을 3차원의 인터랙티브한 공간으로 확

다.

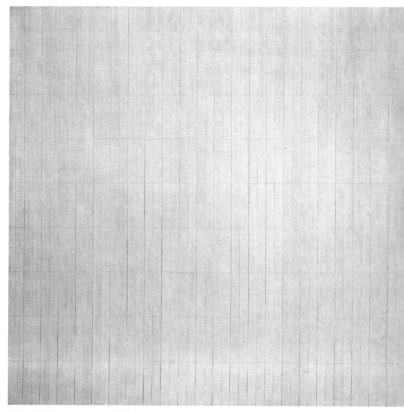

아그네스 마틴Agnes Martin, ‹무제 12Untitled No. 12›, 1977, 캔버스에 수묵, 흑연, 젯소.

이 그림은 겉보기에는 양립할 수 없는 두 가지 시각적 경험, 즉 벽과 같은 표면과 무한한 깊이를 병
관람자가 작품의 각기 다른 해석에 능동적으로 참여하게 한다.

ᄅ, ‹묘법描法 No. 14-79Écriture No. 14-79›, 1979, 삼베에 연필과 유채.

작가 박서보는 서양의 모노크롬을 비어 있음 또는 '완전한 무'와 관련된 동아시아의 전통과 서예의
적인 측면에 대한 유익한 대화 속으로 끌어들인다.

데이비드 바첼러David Batchelor, ‹발견된 모노크롬 126, 빌브룩, 올버햄튼 16.05.04Found Monochrome 126, Bilbrook, Wolverhampton 16.05.04›, 2004, ‹발견된 모노크롬 481, 이지에노폴리스, 상파울루, 13.11.11Found Monochrome 481, Higienópolis, São Paulo, 13.11.11›, 2011.

작가가 도시의 거리에서 '레디메이드' 모노크롬을 찾는 연작 중 두 사진.

올라퍼 엘리아슨Ólafur Eliasson, ‹한 가지 색을 위한 방Room for One Colour›, 1997, 단색 램프,
리움현대미술관, 2015.

광의 조작을 통해 공간의 모든 사물과 사람이 같은 색에 잠겨 있는 것처럼 보인다.

2008년 서울 리움미술관에서 이우환, 윤형근, 정상화, 박서보 등의 한국 모노크롬 회화 작품을 처음 접했던 기억이 아주 뚜렷하다. 그 작품들은 신기하게도 내가 서양의 회화 장르라고 여겼던 모노크롬이 사실 전 세계적인 현상이거나, 적어도 머나먼 한국까지 확대된 현상이라는 사실을 깨닫게 해주었다. 곧 1970-1980년대 한국 회화의 이러한 일반적인 경향이 '단색화'라는 이름으로 분류되며, 몇몇 화가는 여전히 왕성히 작업한다는 사실을 알게 되었다.

나는 2010년 한국으로 이주해 그 이후로 줄곧 이곳에 살았다. 한국에 온 지 얼마 되지 않아 국립현대미술관 과천에서 열린 단색화를 주제로 한 멋진 전시를 보고 감명을 받았다. 이는 단색화에 영향을 받은 젊은 한국 현대 미술 작가들을 포함해 단색화의 이야기를 새롭게 했다. 그 이후 그런 작품을 더욱더 많이 볼 기회가 생겼다. 특히 한국의 모노크롬 회화가 세계적인 현상이 되어 몇몇 작가가 세계적으로 이름을 알린 시기였기 때문이었다. 그 뒤로 영어권 독자들에게 단색화를 소개하는 데 도움이 되는 여러 에세이와 기사를 선보였고, 이 책에서는 단색화에 한 장을 할애해 내 생각을 한데 모으고자 했다.

한국 모노크롬 회화에서 내 흥미를 끈 것은, 작가들이 그

들의 매우 수양적인 작업 방식에 가득 채운 새로운 경험과 의미다. 이 작가들이 하나의 색을 사용한 작업과 그 작업에 관해 생각하는 방식은 20세기 초의 카지미르 말레비치Kazimir Malevich와 그 이후 이브 클랭Yves Klein, 애드 라인하르트Ad Reinhardt, 프랭크 스텔라Frank Stella, 로버트 라이먼Robert Ryman 같은 서구 모노크롬의 선구자들과 매우 다르다. 한국 작가들은 서양 현대 미술을 향한 관심, 그리고 모노크롬 회화 표현에 도움이 되는 한국 고유문화의 중요한 측면이라고 여기는 요소를 융합한다. 특히 유형성, 즉 그림 표면의 물질성과 때로는 많은 시간과 노력이 필요한 반복 작업을 강조하며, 촉감과 움직임을 그 만남의 일부로 포함함으로써 시각 이상의 감각을 끌어들인다. 이 수행적인 측면은 이를테면 추상 표현주의나 앵포르멜Art Informel과 관련된 서양 작가들 식의 표현적인 제스처도 아니고, 미니멀리즘처럼 순전히 방법론적이며 반표현적이지도 않다. 그보다 단색화 작가들은 정신과 육체, 내면과 외면의 간극을 메우기 위해 자기 몸과 작업이 하나가 되게 하려는, 또는 일치하게 하려는 열망에서 동기를 얻는 것처럼 보인다. 그들에게 그림은 자아와 세계를 이어주는 살아 있는 매개가 된다.

이는 중요한 목적이라고 생각한다. 도처에서 인간 몸과

존재의 공간적 차원을 보이지 않게 하는 디지털과 인터넷의 영향 때문에 더욱더 그렇다. 하지만 동시에 우리 몸이 우주에 온화하게 감싸여 있다고 느끼는, 세계와 공명하는 관계를 마음 깊이 동경하게 된 건 정확히 이 탈육화 과정 때문이다. 이것이 아마도 오늘날 단색화가 중요한 이유이며, 이 특별히 한국적인 경향을 넘어 매체로서 모노크롬이 탐구할 가치가 있는 이유일 것이다. 그런데 이런 관찰이 명확해지기를 바라며 작품의 사진을 보고 글을 읽는 것은 틀림없이 유용하지만, 실제 그림을 가까이서 경험하는 것을 대신하기에는 매우 부족하다.

대중적이지 않은 예술 장르를 다룬 이 책을 맡아주신 안그라픽스에 매우 감사드린다. 이 책이 한국 독자들에게도 흥미롭게 다가가기를 진심으로 바란다. 한국 실정에 맞게 꼼꼼히 감수해주신 정연심 님과 손부경 님, 훌륭하게 번역해주신 황희경 님과 이렇게 멋지게 디자인된 책을 만들어주신 안그라픽스 출판부에 감사드린다.

사이먼 몰리
2022년 10월, 대한민국 파주에서

서론

'길에 아무도 안 보여요,' 앨리스가 말했다.

루이스 캐럴Lewis Carroll, 『거울 나라의 앨리스Through the looking-glass』(1871)

큰 인기를 끌었던 야스미나 레자Yasmina Reza의 연극인 ‹아트
Art›(1994)에는 현대 미술에서 가장 이해할 수 없고 짜증 나는
모든 것의 상징으로 상상의 흰색 모노크롬monochrome 작품이
등장한다. 극 중 두 친구는 갈수록 크게 실망하며 그들의 또 다
른 친구가 아무나 만들어낼 수 있는, 아무것도 없어 보이는 캔
버스를 비싼 돈을 주고 산 이유가 무엇인지 묻는다. 그의 결정
은 이해하기 어려운 미적 취향에 근거한 것이었을까? 아니면
마찬가지로 이해하기 어려운 지적 합리화에 근거한 것이었을
까? 어쩌면 지위에 대한 관심, 상류 사회에 대한 욕망, 또는 이익
을 노린 투기적인 투자처럼 사회적 삶의 더 세속적인 여러 측면
이 관련되어 있을까? 그것도 아니라면 그 친구는 사기의 희생
자, 사기꾼의 만만한 호구였을까?

레자는 이 문제의 인공물, 즉 그림 전체가 하나의 색상으
로 된 그림이 이 대담한 모더니즘 프로젝트의 핵심을 나타내며,
그 타협 없는 정신을 대변한다는 이유로 모노크롬을 선택했다.[1]
모노크롬은 최소한의 또는 최대한의 가능성, 시작이자 끝, 하나
로 통합되는 수렴점 또는 거기서부터 출발하거나 자유롭게 뻗
어나가는 원점으로서 세상에 등장했다. 이는 그저 제멋대로고

시각적으로 의미가 없다고 여기던 걸 '예술이라는 이름에 걸맞은 예술'의 지위에 올려놓았다. 모노크롬은 정신적이고 관조적인 의식을 탐구한 결과일 수도 있지만, 이에 필적하는 전적으로 경험적이고 즉물적인 의식을 탐구한 결과일 수도 있다. 이는 가장 미묘하고 초감각적인 경험, 그리고 가장 구체적이고 감각적인 경험을 추구해 탄생했다. 1915년부터 1960년대 중반에 이르는 모노크롬의 전성기에 모노크롬 작업을 한 예술가들은 겉보기에는 상당히 달라 보이지만 실제로는 밀접하게 연관된 비어 있음, 무無, 부재, 고요, 정신적 또는 지적 초월성, 비물질성, 무한, 순수, 기원, 본질, 자율성, 절대성, 특수성, 물질성, 반복, 연속성, 엄밀함, 무모함, 권태의 경험에 관심을 두었다고 주장한다. 모노크롬 작가들은 유한과 무한, 경계와 무경계, 유형과 무형, 유有와 무의 변증법을 탐구했다.

레자와 마찬가지로 철학자 알랭 바디우Alain Badiou도 『세기The Century』(2005)에서 모노크롬 작품인 카지미르 말레비치(1879-1935)의 ‹흰색 위의 흰색White on White›(1918)을 이른바 20세기의 '실재에의 열정'을 나타내는 상징적인 이미지로 택했다.[2] 이는 강력한 위기의식이 불러일으킨 열정이면서 현대성이라는 자극적인 경험이 제공한, 새로운 지적이고 실질적인 가능성에 대한 정확한 인식이 불러일으킨 열정이기도 했다. 예술가들은 따개비처럼 들러붙은 과거의 모든 퇴적물을 제거하기 위해서는 다시 시작할 필요가 있고, 또 그럴 수 있다고 생각했다. 자신들을 제로 그룹Zero Group으로 칭하며 상당히 많은 모노크롬 작업을 했던 한 독일 예술가 집단은 1963년 발행한 포스터와 전단에서 다음과 선언했다.

제로는 고요함이다. 제로는 시작이다, 제로는 둥글다. 제로는 회전한다. 제로는 달이다. 태양은 제로다. 제로는 하얗다. 사막은 제로. 하늘은 제로. 밤—. 제로는 흐른다. 눈은 제로. 배꼽. 입. 키스, 우유는 둥글다. 꽃 제로 새. 고요하게. 부유하는. 제로를 먹는다, 제로를 마신다, 제로를 잔다, 제로를 깨운다, 제로를 사랑한다. 제로는 아름답다. …³

'제로'가 되기 위한 노력은 필연적으로 내외면 모두를 향해 있었다. 이를 위해서는 사회적 세계와 예술 자원 자체를 정화해야 했다. 익숙한 주제의 거부, 익숙한 모든 기구로부터 예술을 해방시키려는 욕망, 그리고 학교와 학계에서 가르친 전통 기술의 거부는 새 출발을 하고자 하는 더 큰 욕망, '실재', 즉 원점으로 되돌아가 백지상태로 시작하려는 더 큰 욕망의 요점이었다. 현대성의 영향력에 의해 만들어진 특수한 조건 아래에서, 많은 예술가에게는 예술을 단순히 디자인, 장식, 유행, 지배 계급 이데올로기의 산물 또는 반영이 아니라 예술 그 자체로 창조하기 위해서는 이 세상에서 예술이 차지한 지위와 예술의 전통을 모두 지속적으로 부정할 필요가 있다는 것이 자명해 보였다. 이 때문에 부정否定의 행위는 정화를 위한 방책으로 여겨졌다.

엄밀히 말하면 흑백으로 이루어진 모든 작품, 즉 소묘, 수묵화, 판화, 사진, 그리자유grisailles 등 르네상스부터 근대에 이르기까지 아주 흔했던 회색 또는 회색조로 그려진 그림은 모노크롬이라고 말할 수 있다.⁴ 하지만 그리스어로 단독, 단일 또는 하나를 뜻하는 단어 모노mono와, 색 또는 색조를 뜻하는 단어 크로마chroma가 결합된 이 용어는 현대 예술에 관한 대부분의

논의에서 특히 하나의 색이 지속적인 주목의 대상이 되는 예술의 한 형태를 나타낸다.

하지만 앞으로 이 책에서 '모노크롬'이라는 이름으로 논의되는 작품에는 아마도 이브 클랭의 작품으로 가장 잘 요약되는 '이상ideal'의 예시만 있지는 않을 것이다(클랭이 자신을 '모노크롬의 이브Yves le Monochrome'라고 칭하기를 좋아했다는 사실도 알아 둬야 할 것이다). 예를 들어, 그의 작품 ‹파란색 모노크롬 Blue Monochrome›(1961) Ⓐ은 울트라마린 블루 색상의 물감을 주택 도장용 롤러를 사용해 균일하게 단색으로 칠하고 거칠게 질감을 표현한 층으로 이루어져 있으며, 모서리가 약간 둥근 직사각형 캔버스의 전면과 측면의 좁은 면까지 칠해져 있다. 흔히 카지미르 말레비치의 1915년 작품 ‹검은 사각형Black Square›을 최초의 모노크롬이라고 하지만, 말레비치의 작품은 클랭의 작품만큼 순수하거나 본질적이지 않다. 말레비치의 작품은 캔버스 자체의 형태이기도 한 흰색으로 칠한 사각형 안에 검은색으로 칠한 사각형으로 이루어져 있다. 그의 작품 ‹흰색 위의 흰색›(1918)은 약간 다른 색조의 흰색 사각형 캔버스 안에 회백색 사각형이 들어가 있는 형태로, 모노크롬의 '이상'에 더 가깝다.[5] 하지만 클랭 작품을 기준으로 하자면 ‹흰색 위의 흰색›은 여전히 다소 복잡하다.

말레비치의 모노크롬은 거의 아무것도 없다시피 한 캔버스를 선보이는 클랭, 로버트 라우센버그Robert Rauschenberg, 애드 라인하르트의 작품이 전형적으로 보여주는 본질적이고 이상적인 상태에서 조금 멀리 떨어져 있으나, 오히려 시각 작용이나 복잡성은 약간 더 강한 편이다. 이런 종류의 작품은 모노크

롬, 다시 말해 '단색화'가 아니라 모노크로매틱monochromatic, 즉 '단색조 회화'라고 해야 더 효과적으로 설명되며, 이는 독일의 예술가이자 제로의 일원인 하인츠 마크Heinz Mack(1931-)가 1958년 쓴 글에서 '이상적인 모노크롬에서 벗어난 연속체'라고 칭한 유형에 속한다.[6] 이 책에는 덜 본질적인 모노크롬의 예도 포함되어 있어 일부 독자들은 예를 들면 마크 로스코Mark Rothko, 바넷 뉴먼Barnett Newman, 아그네스 마틴Agnes Martin, 루치오 폰타나Lucio Fontana의 그림이 이야기된다는 것에 놀랄 수도 있다. 하지만 표현상 지금부터는 간간이 엄밀히 말해 '모노크로매틱'을 의미할 때도 간단히 '모노크롬'이라고 칭할 것이다. 독자들은 또한 모노크롬 조각(도널드 저드Donald Judd, 엘리오 오이티시카Hélio Oiticica, 아니시 카푸어Anish Kapoor), 모노크롬 설치 작품(제임스 터렐James Turrell, 올라퍼 엘리아슨Ólafur Elíasson), 영화(데릭 저먼Derek Jarman), 흑백만이 아닌 모노크롬 사진(히로시 스기모토Hiroshi Sugimoto) 그리고 레디메이드 또는 '발견'된 모노크롬의 사진(데이비드 바첼러David Batchelor)을 포함한다는 사실에 놀랄 수도 있다. 분명한 건 모노크로매틱 예술작품을 '모노크로매틱'이 아니라 단지 미니멀을 지향하는 회화, 오브제 또는 설치 작품으로 정의하게 하는 명확한 경계선은 없다는 것이다. 게다가 독자들은 아마 포함되리라 예상했던 작가들이 포함되지 않았다는 사실도 알게 될 것이다. 하지만 이 책은 포괄적인 조사를 목표로 하지 않는다.

실제로 '이상적인' 모노크롬 회화도 매우 다양한 방법으로 만들어질 수 있다. 이는 더하는 과정과 덜어내는 행위의 결과다. 말레비치의 작품에서 알 수 있듯이, 전통적인 방식인 붓

으로 칠할 수도 있고 이브 클랭의 그림처럼 주택 도장용 롤러를 사용해 칠할 수도 있다. 현대 예술가 중 적어도 한 명은 잉크젯 프린터를 사용한다(17장 참조). 미국 작가 로버트 라우센버그는 추상표현주의 작가 빌럼 데 쿠닝Willem de Kooning의 목탄 스케치를 지우개로 진득이 문질러 지운 그의 작품 ‹지워진 데 쿠닝의 그림Erased de Kooning Drawing›(1953)을 ‘이미지 없는 모노크롬monochrome no-image’이라고 설명했는데,[7] 이를 통해 모노크롬은 그려지지 않아도 되며, 덜어내는 과정은 즉물적일 수 있고 이것이 지속적인 주의의 초점이 될 수 있음을 시사했다. 동시대 작가인 제임스 터렐과 올라퍼 엘리아슨은 전등 빛으로 모노크롬을 창조한다. 사실 모노크롬은 ‘창조’할 필요조차 없다. 이는 ‘발견’될 수 있고 그렇기에 뒤샹식의 레디메이드 개념과 관련이 있다. 가장 극단적인 경우, 모노크롬은 반드시 공간에 펼쳐진 물체일 필요조차 없이 생각이나 개념 또는 행위가 될 수도 있다. 이브 클랭은 이미 1958년 ‹공허The Void›라는 제목의 전시를 선보였는데, 이 전시가 열린 갤러리에 물체라고는 아무것도 없었지만, 한편으론 클랭이 주장하듯 그의 파란색 모노크롬의 ‘순수한 회화적 감수성’으로 가득 차 있었다.[8]

　　본격적인 전업 모노크롬 예술가, 특히 ‘전형’의 다양성에 있어서 그런 예술가가 많지 않다는 사실은 이 책의 작업을 훨씬 까다롭게 만든다. ‘선구자’ 중 누구도 오로지 모노크롬 작업만 계속해서 하지는 않았다. 이 책과 같이 이른바 ‘모노크롬’이라 불리는 것에 주목하는 일은 어쩌면 우리가 마치 하나의 장르나 양식을 다루는 것처럼 잘못 비칠 수 있다.[9] 사실 모노크롬은 매체로 보는 것이 더 유용하다고 생각한다. 즉 회화와 같이 역사

적으로 규정된 일련의 물질적 실천의 의미가 아니라, 오히려 어떤 행위를 하는 데 있어서의 행위자Agent나 수단으로 보는 것이다. 모든 행위자가 그렇듯 모노크롬은 제한된 목표를 달성할 수 있는 특정한 속성을 지녔지만, 이를테면 '회화'의 경우처럼 반드시 특정한 역사상의 형식에만 국한되지는 않는다(비록 이 책에서는 대부분 회화를 다루지만 말이다).

모노크롬은 아무것도 전달하지 않는 것처럼 보이는데, 종종 그 기원에 대한 이야기조차 그렇다. 대다수 회화와 비교하면 모노크롬은 특색이 없어 보이기에 차분하고 초탈한 느낌을 주는 경우가 많고, 그 결과 거의 '미완성'으로 보이거나 지루한 작품으로 생각될 수 있다. 모노크롬을 선보이는 예술가들은 대개 자신의 작가적 현전에 주목하게 하는 '지표적indexical' 표현인 서명이나 의미심장한 표시를 삼간다. 달리 말하자면, 작가들의 기법은 종종 작품 제작에 들어가는 수작업 과정이나 표현 과정을 의도적으로 숨기기 위한 것으로 보인다. 모노크롬은 일반적으로 뇌에서 손으로 이어지는 의식화된 행동의 결과이며, 일련의 규칙에 따라 제한된 방식으로 재현된 생각과 제스처의 특별한 만남 같은 것이다. 따라서 종종 제한이나 제약을 가하는 규칙, 간소한 사고방식을 특징으로 하는 금욕적인 매체로 묘사되는 경우가 많다. 하지만 앞으로 살펴보겠지만, 모노크롬은 사실 극도의 열정이 응축되고 집중되며 상상에 무제한의 자유가 주어진 매체일 수도 있다.

모노크롬은 순수성과 근원에 대한 강렬한 환상, 그리고 신성한 본질에 대한 믿음을 바탕으로, 진리를 향한 길이라 여기는 궤도에서 벗어나는 것은 가차 없이 비난받는 독단주의적 풍

조 속에서 탄생했다.[10] 미국 작가 바넷 뉴먼은 1940년대 말에 쓴 글에서 문화적 쇄신 과정은 항상 '향수를 불러일으키는 역사의 안경'으로 인해 방해를 받게 되는데, 예술가는 이런 악영향으로부터 자신을 보호하기 위해 작품의 독립된 보호 구역에 가능한 한 가까이 머무를 필요가 있고, 그러면 예술가와 관객이 현재의 '안경'을 통해 볼 수 있게 될 것이라 주장했다.[11]

　　유럽 전통의 한계를 벗어날 수 있다는 확신에 찬 믿음으로 강화된, 과거에 대한 반감은 한동안 미국에서 모노크롬의 강력한 가능성과 마찬가지였다. 모노크롬은 과거가 없는 예술 작품, 원점의 역할을 하는 예술 작품이었다. 로버트 라우센버그는 자기 모노크롬 작품에서 무슨 수를 써서라도 피하고자 했던 게 '내게 익숙한 실체 없는 잠재의식적인 관계, 즉 상투적인 표현의 연상'이라고 말했다.[12] 1960년대 초의 한 인터뷰에서 프랭크 스텔라Frank Stella는 자기 모노크롬 작품을 옹호하는 과정에서, 자신에게 현대 미술의 적은 '회화에서의 낡은 가치, 즉 인문주의적 가치'라고 밝혔다.[13] 같은 인터뷰에서 도널드 저드는 색과 형태의 변화를 수반하는 구성 효과를 피할 필요가 있다고 생각한 이유에 관해 질문받자 이렇게 답했다. "그런 효과는 유럽 전통 전체의 모든 구조, 가치, 감각을 수반하는 경향이 있다. 그 모든 것이 없어진다면 괜찮다."[14] 결국 과거에 대한 이 반감은 여러 예술가가 캔버스의 직사각형을 넘어 3차원으로, 그리고 현실의 공간으로 나아가도록 동기를 부여했을 것이다. 저드는 이렇게 단언했다. "이를 통해 있는 그대로의 공간, 즉 흔적들과 색 안팎의 공간과 환영성에 대한 문제가 해소된다." 오직 3차원의 공간에서 최소한으로 구성된 작품만이 환영주의를 지독하게 고집

해온 유럽 미술 전통의 총체성을 몰아낼 수 있었는데, 저드에 따르면 그것은 유럽 미술의 가장 불쾌하고 눈에 띄는 잔재 중 하나였다.[15]

많은 것이 백지상태 또는 원점으로서 모노크롬의 위상이 절정이던 때 이루어졌지만, 거슬러 올라가 보면 이는 르네상스 이후 서양 미술의 역사, 특히 19세기 예술의 발전에 단단하게 뿌리를 두었다는 것을 알 수 있다. 하지만 모노크롬은 그 특징적인 속성들로 인해 르네상스 이전의 미술 형식 및 개념과 연결되는 훨씬 더 깊숙한 맥락 안에 놓이기도 한다. 예를 들어 미국 작가 엘스워스 켈리Ellsworth Kelly가 자신의 단색 회화에 대해 이야기하며 말한 '작자 미상의 석조물에서 인공물의 대상성, 즉 작품이 작가의 개성보다 더 중요하다는 사실'처럼 말이다.[16]

우리는 유럽과 북미 이외 지역의 모노크롬과 모노크로매틱 예술의 융합과 이에 상응하는 경향들, 예를 들면 1950년대와 1960년대 브라질의 신구체구의Neoconcretismo(네오 콘크리트Neo-Concrete), 1950년대 일본 구타이具体, Gutai 그룹의 작업들, 1970년대와 1980년대 한국의 단색화Dansaekhwa(말 그대로 단색 회화), 나아가 동시대 전 세계의 실천 역시 고려할 필요가 있다. 이런 경향과 관련된 작품들은 동경하는 '중심'의 특성을 흉내 내기 위해 노력하는 예술가들의 산물처럼, 처음에는 이른바 '변방'이라 불리는 곳에 사는 예술가들이 만든 작품의 전형으로 보일 수 있다. 하지만 근대 비서구 단색 화법의 사례가 서구의 원형과 상관없이 발전하지는 않았다고는 해도, 이는 서구 모노크롬의 가능성에 대한 독자적인 확장 또는 어떤 방식으로든 서구의 아방가르드 내에서 해결되지 않은 채 남아 있는 문제다.

그러므로 종종 서구의 전통과는 구별되는 고유의 전통을 활용하며 모노크롬에 강력한 가능성을 부여하는 문제를 더 깊게 탐구하는 것이라고 생각해야 한다.

이 책에 등장하는 모든 작가는 어떤 식으로든 이브 클랭이 '모노크롬의 모험monochrome adventure'이라 칭했던 이야기에 함께한다.[17] 이 이야기 안에서 한편으로는 담론, 기호, 텍스트 그리고 의미와 관련해, 다른 한편으로는 감각, 감정, 직관 그리고 지각과 관련해 모노크롬을 이해하고자 하는 타당한 이유와 해석 사이에 현전하는, 해소되지 않은 긴장 관계를 발견하게 될 것이다. 또한 명백하고 의식적으로 연계된 행위를 다루는 서술성과, 함축적이고 의식적인 사고가 필요 없는 비서술성이 대치하는 긴장 관계도 있다. 모노크롬의 다양한 반복과 관련해 아마도 가장 흥미로운 점은, 처음에는 상호배타적인 경험처럼 보이는 요소가 어떤 식으로든 명백한 관계를 맺는다는 것이다. 우리는 추상적이고 실체가 없지만 그와 동시에 아주 현실적이고 가까이에 있는 무언가를 접한다. 어떤 관람자는 모노크롬이 평면적인 2차원의 대상이라고 여기지만, 같은 작품이 다른 관람자에게는 무한히 깊어 보일 수도 있다. 이미지는 없고 물감만 가득 칠한 작품으로 해석할 수도 있고, 현실의 부정이나 새로운 종류의 사실주의로 해석할 수도 있다. 모노크롬은 가장 보편적인 요소인 색으로 이루어져 있지만, 가장 난해한 의미를 담기 일쑤다. 모노크롬은 누구나 만들어낼 수 있지만, 가장 지적으로 탐구하고 도전하는 예술가들의 영역이기도 하다.

예술가의 작업과 관련해 의식적으로 연결된, 이런 예술가

들이 제공하는 해석의 틀은 그들의 작품을 이해하고자 할 때 특히 중요한 자원이다. 역시 앞으로 살펴보겠지만 모노크롬 작업을 하는 예술가들은 종종 표현이 매우 분명하며 거기에는 그럴 만한 이유가 있다. 가끔은 마치 작품의 의미를 말로 전달하기 위해 사용하는 단어의 수가 작품이 지닌 시각적 복잡성에 반비례하는 것처럼 보이기도 한다. 하지만 예술가들이 제공하는 해설은 모노크롬을 이해하는 방법의 일부에 불과하다. 작가가 말한 내용이 작품의 의미를 충분히 다 다룬다고 생각하는 것은 그들의 작품에 맞지 않다.

사실 새로운 예술의 선구자들은 자신만만한 미사여구를 앞세우고 그 뒤에서 두려움과 희망이라는 양극단 사이에서 고민했다. 1913년, 추상을 추구했던 최초의 작가인 바실리 칸딘스키Wassily Kandinsky는 이렇게 물었다. "무엇이 결여된 대상을 대체하는가?"[18] 끈질긴 미학적, 철학적 탐구에도 칸딘스키는 새롭게 발견한 추상적이거나 대상이 없거나 비구상적인 회화의 공간이 그저 '양식화된 형태의 죽은 모습'의 하나일 수 있음을 뼈저리게 느꼈기에, '온갖 질문의 무서운 심연과 내 앞에 펼쳐진 무거운 책임'이라고 고백했다.[19] 새로운 예술은 완전한 예술을 발가벗겨 문화 체계 전체를 잠재적인 파괴에 노출되게 했다. 결과적으로 소망 충족wish-fulfilment은 현대 미술의 역사, 특히 모노크롬의 역사에서 중요한 역할을 한다. 예를 들면, 이브 클랭의 이 발언을 어떻게 해석해야 할까? "1958년 서른 살의 나이에는 말할 수 있는데, 말레비치가 1915년인가 1916년 즈음 관광객처럼 불쑥 등장했을 때 나는 그를 환영했고, 그가 나를 찾아온 것은 내가 이미, 항상 그랬지만, 주인, 주거인이었기 때문이

다."[20] 클랭이 자신의 예술에 부여한 의미심장한 아우라를 넘어서 볼 경우, 그런 발언은 일종의 마술적 사고의 산물, 즉 지그문트 프로이트Sigmund Freud가 어린 시절 나르시시즘에서 비롯된 '사고의 전능함'이라 일컫은 것에 불과하다고 여겨질 수 있다. 그런 점에서 '모노크롬의 모험'을 추구하는 예술가는 자기 상상력으로 현실을 마음대로 만들고 변형할 수 있다고 믿는 사람, 즉 '현실원칙reality principle'에 전혀 동요하지 않는 사람을 떠올리게 한다.

모노크롬 회화는 여전히 주변에서 많이 볼 수 있다. 이 책을 읽는 동안에도 어딘가에서 새로운 작품이 창조되거나 전시될 것이다. 이제 모노크롬 회화는 모노크롬 조각, 모노크롬 사진, 모노크롬 영화, 모노크롬 설치와 공존한다. 모노크롬이라는 매체가 당장에 사라지지는 않을 것이다. 하지만 이런 새로운 모노크롬과 모더니즘의 선조들과의 관계를 어떻게 보아야 할까?

연속성은 있지만 상당한 불연속성도 있다. 사실 앞으로 살펴보겠지만, 이미 1960년대 중반 많은 미술계 '내부자' 사이에서는 모노크롬 회화에 어떤 식으로든 충격을 주거나 도전을 제기할 힘이 남아 있지 않다는 인식이 퍼져 있었다. 전문가들에게 모노크롬은 색다른 가치, 즉 일시적으로 '이해하기 어려운' 그 힘에 지나치게 의존하는 것처럼 보였다. 모노크롬이 다른 모든 전위적인 수단과 나란히 존재했던 양식 옵션으로 받아들여진 다음에는 머지않아 부질없고 쓸모없는 제스처가 될 수밖에 없을 것 같았다.

그래서 1994년 야스미나 레자가 예술적 불가해성inscru-

tability의 정점인 흰색 모노크롬을 선보였음에도, 1970년대 이후 젊은 작가들과 미술계의 많은 사람에게 모노크롬은 점점 더 현대의 흐름에 한참 뒤처져 정체된 것으로 인식되었다. 심지어는 역행하는 경향이었다. 최악은 모노크롬 회화가 흔해 빠진 것이 될 위기에 처했다는 것이었다. 과거엔 '예술의 종말'로 여기기도 했지만, 이제는 미술관 전시나 회사 로비나 침실이나 소파 위에 걸기 적당한, 가장 다루기 쉬운 예술로 보였다. 모노크롬의 역사에 대한 모든 논의에서와 마찬가지로, 새로운 모노크롬 회화도 모더니즘 이상의 쇠퇴와 그 이상의 가장 위대한 상징인 모노크롬 회화의 위신 추락에 비추어 봐야 한다. 오늘 우리는 한때 예술의 '극치' '기원' '영점' '최후' '존재의 근거' '무한함' '종말'을 표방했던 한 유형의 예술이 현재 100년의 역사를 가졌다는 사실을 인식하는 데서 시작한다. 현대 미술은 미술사학자이자 큐레이터인 커크 바네도Kirk Varnedoe의 표현처럼 '검은 사각형, 즉 궁극의 목표, 최후의 회화를 만들어 내기 위한 노력을 향해 좁아지는 역피라미드형 발전'으로 그려지곤 했다.[21] 하지만 오늘날에는 다른 모델이 필요하다. 바네도는 'A와 B 사이의 선은 있을 수 있는 백만 가지 방향으로, 게다가 언제나 복잡한 방향으로 뻗어나가며, 여기서 A와 B 선상의 예술가들은 A′와 A″가 온 우주로 통하는 창이라는 것을 알게 된다'는 사실을 인정하는 모델이어야 한다고 주장한다.[22] 바네도가 말한 이 비선형 모델은 디지털 하이퍼텍스트와 비교할 수 있다. 그리고 자연에서 파생된 또 다른 은유이자 질 들뢰즈Gilles Deleuze와 펠릭스 가타리Félix Guattari가 이론화한 리좀rhizomatic 구조를 사용해서도 설명할 수 있다. 들뢰즈와 가타리에 따르면, 리좀은 "일자로도

다자로도 환원될 수 없으며 단위가 아니라 차원으로 이루어져 있거나 더 정확히 말하면 움직이는 방향으로 이루어져 있다."[23] 광범위한 분야가 탐구되는데 관계와 선형 연대기, 그리고 순수성과 자율성이라는 개념에 바탕을 둔, 한때 지배적이었던 계층적 조직 개념을 여기서는 성장과 움직임이 선으로 서로 얽힌 그물망이 대체한다.

하이퍼텍스트와 리좀의 이런 공통점은 문화의 형성 작용을 연구할 때 네트워크를 고려하는 것의 중요성을 부각한다. 이 책에서 이루어지는 현대 미술 내의 모노크롬의 역할에 대한 논의에서는 특히 그런 네트워크의 네 가지 유형, 즉 '경험' '신경' '글로벌' '디지털' 네트워크를 기억해두면 도움이 된다.

첫 번째로 '경험' 네트워크에 참여한다는 것은 철학자 알바 노에Alva Noë가 말한 것처럼 '지각은 행함과 경험의 활동, 즉 주변 세계와의 교류'임을 인식하는 것을 의미한다.[24] 모노크롬을 '경험'으로 본다는 것은 마음이 체화되고 유기적 조직체-환경의 상호작용에 지속적으로 관여한다는 사실을 이해하는 것에서 출발한다는 의미다. 모든 경험은 의미가 전파되는 방식과 경험을 이해하는 방식에 기여하는 타인들을 포함한, 사회적 네트워크 안에 자리 잡은 체화된 마음 안에서 일어난다. 하지만 노에가 강조하듯이, 이는 종종 '예술의 본질을 이해하는 데 방해가 되는 것은 예술 작품의 실존 그 자체'라는 사실을 의미하기도 한다. "우리는 사물 자체를 살펴본다. 하지만 예술은 경험이다. 중요한 것은 사물이 아니다. 그런 사물에 대한 경험이다."[25]

의미는 무의식적인 신체적 지각과 활동에서 생겨난다. 철학자 마크 존슨Mark Johnson은 이렇게 말한다. "물리적 사물과

감각운동 경험과 완전히 분리된 것으로 생각하는 개념은 … 결코 우리의 체화와 무관하지 않다. 이런 추상적인 개념들의 의미 구조와 추론 구조는 감각운동의 상호작용에서 도출되기 때문이다."[26] 이를 인정하는 것은 중요한 측면에 결코 말로는 표현될 수 없는 귀중한 의미가 있다는 사실을 인식하는 것이기도 하다. '말로는 제대로 표현할 수 없다'는 인식은 모노크롬, 또는 모든 예술 작품과 관련해 우리가 생각하는 해석의 범위와 방법에 상당한 제한을 가한다. 명시적이고 서술할 수 있는 정보를 배제하고 나면, 근본적으로 파악할 수 없거나 정말로 말로 표현할 길이 없는 특징을 설명할 수밖에 없다. 합리적 분석을 목적으로 하는 세속의 틀 안에서 이런 특징과 경험에 납득할 만한 구두 설명을 제공하는 것이 가치가 있는지, 또는 정말 가능하거나 가능성이 있는지는 여전히 명확하지 않다.

특히 모노크롬은 시각적으로 단순한 대상에 의해 촉발된 다양한 경험을 유도한다. 끊임없는 활동과 계속 증가하는 복잡성을 특징으로 하는 우리의 문화적 내러티브 안에서, '단순함'은 특히 매력적인 특성임이 입증되었다. 오늘날에는 그 어느 때보다 더 그러하다. 영어 단어 'simple'은 라틴어 'simplex'에서 유래했고, 이 단어는 '한 번once'을 뜻하는 'sĕmel'과 '주름pleat' '겹fold' 또는 '엮기weave'를 뜻하는 'plĕcto'를 어원으로 한다. 이런 어원은 '단순함simple'이 '펼쳐진unfolded' 상태와 크게 다르지 않은 온전한 총체성에 가깝다는 사실을 일깨워준다. 단순함을 다룬다는 것, 즉 '한 번 주름이 진 것'을 살펴본다는 것은 자기 경험의 본질을 더 인식하게 되는 비타협적인 방법이다. 하지만 단순함의 의미가 해석되는 방식은 매우 다양하다. 때로는 소박함이

나 원초적임, 유치함이나 미숙함과 동일시되기에 주목할 가치가 없다고 여기지만, 바로 그런 이유로 소중히 여기고 장려하기도 한다. 이를 통해 인간의 개입에 따른 분열의 영향이 나타나기 이전의 총체적 단일성을 엿볼 수 있기 때문이다. 역사와 문화를 초월해 '단순함'이라는 개념은 본래 그대로의 가공되지 않고 만들어지지 않은 것에 관한 개념과 순수성, 본질, 진리와 밀접하게 연관되어 있다. 단순함을 높이 평가한다면, 복잡성의 배제가 아니라 복잡성의 통합으로 여기기 때문이다. 따라서 단순함은 영적인 깨달음, 과학적인 예리함과 유용성, 그리고 예술적인 독창성을 추구하는 데 필수적이다. 신비주의자, 과학자, 예술가가 단순함에 관심이 있다고 한다면, 이는 대개 어떤 식으로든 그들이 더 심오한 삶의 의미에 새롭게 활력을 불어넣고 명확성을 부여하는 통찰을 발견하고자 하기 때문이다.

두 번째 네트워크는 '신경'이다. 오늘날에는 신경과학이 밝혀낸 기본적인 생물자원과 인지 과정 사이의 관계를 활용할 수 있다. 예를 들어 뇌 가소성에 관한 발견은 예술이 지각과 인지의 서로 밀접하게 연관된 처리 과정을 자각하게 하면서 활성화하고 드러내는 방식을 설명하는 데 크게 기여했다. 사물이나 사건에 노출되는 것이 어릴 때뿐 아니라 생애 전반에 걸쳐 신경망을 강화한다는 게 밝혀진 것이다.[27] 이 인식은 우리가 예술 작품의 창작과 관련된 과정을 이해하는 방식과 작품이 관객에게 수용되는 방식에 모두 영향을 미친다. 예술가의 관점에서 신경가소성neuroplasticity은 빈번히 주의를 집중해 관찰된 모든 현상이 신경 형성에 영향을 미치고 이를 강화해, 잠재의식적 속에서 선택을 유도한다는 것을 의미한다. 예술 관람자들에게 뇌

의 가소성은 모노크롬처럼 처음에는 새롭고 생경한 현상에 친밀감이 높아지면서, 결국 세계관 안에 흡수되는 과정을 설명한다. 새로운 자극을 수용하기 위해 신경망이 확장된 정신 상태에 이르는 것이다. 신경과학은 전의식前意識적이고 신체의 움직임과 밀접하게 관련된 함축적이고 비서술적인 수준에서 예술이 작용하는 정도도 알게 해 주었다. 예를 들어 예술 작품의 지각과 관련된 움직임의 대뇌 피질 상관관계에 대한 지식은 은연중에, 또는 무의식적으로 나타낸 감정 모방의 형태가 수행하는 역할을 설명함으로써, 모노크롬의 의미에 관한 모든 논의가 보완되어야 함을 의미한다.[28] 시각, 촉각, 움직임 사이의 연관성에 대한 신경 기반의 인식은 이미지에 대한 의식적인 평가에 앞서 복잡하고 무의식적이고 체화된 프로세스가 작동하며, 궁극적으로 이것들이 예술에 없어서는 안 될 중요한 부분이 될 수 있음을 시사한다. 이는 우리가 예술 작품을 볼 때, 어떤 의미에서는 예술 작품을 '인식perceiving'하는 만큼이나 '수행enacting'한다는 걸 고려해야 함을 의미한다.[29] 하지만 인지 신경과학에서 나온 또 다른 흥미로운 통찰은 반대 방향의 시각을 제시한다. 일차적인 시각적 경험과 더불어 언어적 촉진과 단서는 예술 경험에서 중요한 역할을 하는 것으로 나타났으며 생물학적으로 직접적인 상관관계가 있다. 이 인식은 다른 유형의 시각 예술보다 예술가, 평론가, 역사가가 제공하는 정보와 단서에 훨씬 더 크게 의존하는 경우가 많은 모노크롬에 특히 중요하다. 모노크롬과 관련해 이론의 역할은 언제나 인정받아 왔지만, 이제는 문화적 수준에서뿐 아니라 신경 화학적 보상을 제공해 생물학적으로도 반응을 일으키는 방식을 알 수 있게 되었다.[30]

　　세 번째 네트워크는 '글로벌'이다. 현대 미술사에서 모노크롬의 위상에 대한 재고와 현대적 맥락에서 그 중요성의 재평가는 편협한 서구 패러다임을 넘어 비평적 지평의 확장에 따라 강화되었다. 하지만 글로벌 네트워크의 특징으로서 모노크롬에 대한 탐구는 모노크롬의 이해를 위한 지리적 기반을 넓힘과 동시에 이미 안다고 생각하는 지식을 재고하게 한다. 우리는 서구 이외 지역의 모노크롬이 이미 친숙한 주제를 계속해서 발전시키고 새로운 가능성을 제시한다는 걸 안다. 1970년대 초 모노크롬 작업을 시작한 한국 작가 박서보는 2005년 12월 인터뷰에서 자신의 접근 방식이 종종 비교되는 서구의 모노크롬과 대체적으로 어떻게 다른지 명확히 하고자 했다.

　　사람들은 저의 최근 작업이 미니멀 아트와 유사하다고 하지만 이에 동의하지 않습니다. 저의 작업은 동양적 공간의 전통, 즉 공간에 대한 정신적인 개념과 좀 더 밀접하게 연관되어 있습니다. 저는 자연적 관점으로서의 공간에 흥미가 있습니다. 제 작품이 문화에 대한 개념을 표상한다 할지라도 저의 주된 관심사는 자연이며, 개념과 감정을 비워내 자연만을 표현하고자 하는 것입니다. 비우고 또 비워 순수한 결여 그 자체를 만들고자 합니다. 그것이 바로 자연에 접근하는 동양적 사고방식이고, 자연과 인간은 이런 방식으로 연결될 수 있습니다. 이와 같은 경향은 최근 작업뿐 아니라 1970-1980년대의 작업에서도 명확히 드러납니다.[31]

어떤 방식으로든 우리는 특정 문화 배경에서 파생되었으며 전적인 서구 관점에서는 생소할 수 있는 박서보를 비롯한 다른 비서구 출신 예술가들이 표현한 의도와 내용이 모노크롬의 전체적인 논의에 흡수되도록 노력할 필요가 있다. 궁극적으로 좀 더 문화를 초월한 접근 방식을 취한다는 것은 모더니즘과 포스트모더니즘의 탈중심화를 의미한다. 그 때문에 미술사학자이자 큐레이터인 밍 티암포Ming Tiampo가 말했듯이 "다뤄야 할 논점은 … 우위에 대한 문제가 아니라 어떻게 역사적 가치가 부여되는가에 대한 문제다. 즉, 이 '예술' 체계에 가치를 더하는 방식"을 인식하는 것을 의미한다.**32**

네 번째 네트워크는 '디지털'이다. 인터넷 덕분에 집안에서 마우스 클릭만으로 모노크롬, 모노크롬과 신경과학, 또는 전 세계적 경향과의 관계, 혹은 흥미를 불러일으키는 그 밖의 무언가에 관해 쉽게 알아볼 수 있다. '이브 클랭'이라는 이름으로 이미지를 검색하면 파란색 직사각형을 비롯해 그의 작품의 다른 여러 예와 작가의 흑백 사진이 섞여 있는 다채로운 이미지 모자이크가 표시된다. 지금까지 이렇게 많은 정보를 손쉽게 얻을 수 있는 때도 없었고, 온라인의 매력 덕분에 지금 있는 자리에서 예술 작품을 실제적이고 물리적으로 접하지 않고도 매료될 가능성이 이렇게 높았던 적도 없었다. 고유한 형태의 인공물에서 보편적이고 어디서나 필요할 때 접근 가능한 형태로의 전환을 수반하는 이런 예술의 비물질화dematerialization로 인해, 인터넷은 단순한 도구 이상의 의미를 지니게 된다. 이는 방대한 양의 데이터를 모을 수 있게 해줄 뿐 아니라 세상과의 관계도 변화시킨다. 하지만 주로 인터넷에서 시각적 이미지를 보게 되는 이

변화는 행위자로서 우리의 지위에 미묘하지만 만연한 변화도 수반한다. 이는 물리적으로 인간을 고립시키는 동시에 기술 장치를 통해 전달되는 표현의 수준에서 소통하게 한다. 컴퓨터 인터페이스에는 책에 없는 도구적 차원이 있으며, 예술을 직접 대면할 때는 더욱더 그렇다. 컴퓨터에 대해서는 '독자'나 '관람자'가 아니라 '사용자'라고 하지만, 사람들은 컴퓨터 인터페이스에 몰두하는 동안 눈에 보이지 않게 숨겨진 복잡한 기술은 거의 생각하려 하지 않는다.[33] 우리 자신과 우리가 접근하는 매개된 정보 사이에 어딘가 친숙하게 보이는 만남이 있지만, 새로운 디지털 현실은 아날로그를 바탕으로 한 현실과 매우 다르다. 그것이 인간의 의식을 어떻게 변화하게 하는지, 그리고 그 결과가 어떻게 될지는 여전히 잘 모른다.[34] 컴퓨터나 스마트폰 같은 디지털 인터페이스와의 상대적으로 까다롭지 않고 복잡하지 않은 관계와, 이런 장치를 작동시키는 기술의 기하급수적으로 복잡해지는 특징 사이의 엄청난 괴리는, 한때 비교적 확고했던 개념인 '복잡함'과 '단순함' 같은 매우 기본적인 특성의 해석 방법을 변화시킨다. 전에는 독립된 정보 체계와 구조를 통해 상호작용했지만, 이들이 갈수록 병합되거나 대규모로 통합된 전체에 포함되고 있다.

이 책은 기본적으로 테마로 구성되어 있지만 크게는 연대순과 내러티브 구조도 따른다. 이것이 포괄적인 조사를 의미하지는 않으나, 세계적인 맥락에서 모노크롬을 고찰하고 오늘날에도 계속 이어지는 관련성에 중점을 두면서 이런 주제에 유용한 개요를 제공하는 데 주목한다. 처음 두 개의 장에서는 배경지식을 제공하고 용어를 정의하며, 모노크롬이 감상되는 다

양한 상황을 논의하고 그 비평의 역사를 간략하게 살펴본다. 3장과 4장에서는 더 광범위한 문화적, 신경학적, 심리적 맥락에서 모노크롬의 기본적인 형식적 특성인 색과 표면을 살펴본다. 5장부터 9장까지는 비어 있음emptiness과 무nothingness에 대한 형이상학적이고 정신적이며 경험적인 해석과 관련해 모노크롬의 가능한 의미를 고찰한다. 여기에는 9장에서 다루는 선불교라는 비 서구 철학-종교와 모노크롬의 관계에 대한 논의도 포함된다. 10장과 11장에서는 초점을 전환해 모노크롬을 새로운 형태의 사실주의, 즉 시각 이외의 연상을 배제하고 물질적인 특성에 중점을 둔 예술 형식으로 고찰한다. 12장에서는 반대 입장에서 기호로서, 특히 난해한 암호를 전달하는 표면으로서 모노크롬으로 고찰하며 13장에서는 하나의 개념으로 전환된 모노크롬에 대해 살펴본다. 이를 바탕으로 14장에서 포스트모던의 '알레고리적allegorical' 모노크롬 작품을 살펴보는데, 이 경향은 이어 1980년대 이후 다른 매체에서 모노크롬의 발전을 살펴보는 15장에서 반박된다. 다음 장에서는 동아시아로 방향을 틀어 1970년대와 1980년대 한국의 단색화라는, 유럽-미국의 맥락을 넘어서는 모노크롬 회화의 주요 사례를 중점적으로 살펴본다. 17장에서는 오늘날 모노크롬의 위상을 고찰하고, 이어진 결론에서는 현대 모노크롬의 잠재적 역할을 생각해본다.

　　나는 이 책에 모노크롬의 '세계적' 역사를 담고자 노력했다. 하지만 아무래도 서양에 치우친 경향이 있다. 오늘날 우리가 알고 있는 모노크롬은 결국 서양의 발명품이니 말이다. 또 영국인이기에 유감스럽게도 앵글로색슨의 서양에 치우친 경향도 있지만, 모노크롬이 미국에서 유난히도 환대받는 안식처를

찾았다는 점을 감안하면 용납 못 할 정도는 아니다. 이런 편향은 남미의 모노크롬 미술, 그리고 특히 동아시아의 모노크롬에 대한 논의를 통해 적어도 어느 정도 상쇄된다. 한국의 단색화를 특별히 조명한 것은 내가 대한민국에 산다는 사실에 영향을 받았기 때문이다. 이 책의 대부분을 한국에서 썼다.

1 배경

보이지 않고 만질 수 없는 캔버스의 비물질화.[1]

이브 클랭(1958)

이런 책에 그림이 실려 있는 경우 그림은 어떻게 보일까? Ａ는 현재 뉴욕현대미술관에 소장된 이브 클랭을 대표하는 작품의 사진으로, 시각적 경험으로써 실제 그림을 의미 있게 만드는 거의 모든 요소가 결여되어 있다.

　　직사각형의 형태와 더불어 유일한 시각적 콘텐츠인 색이 사실은 본질이며, 이는 합성 고분자 미디엄에 섞여 있는 안료다. 그러므로 이 색은 복제화에서 보는 색과 완전히 다르다. 인쇄물이나 스크린 이미지를 클랭이 그린 진짜 그림 옆에 놓고 보면 같은 파란색이 아니라는 사실을 금방 알 수 있다. 하지만 겉칠한 벽처럼 질감이 있고 포슬포슬하며 빛을 받아 잔잔한 그림자를 만들어 내는 진짜 그림의 실제 표면감 역시 느낄 수 없다는 사실도 알게 된다. 지금 이 책을 인쇄물로 보고 있다면, 복제화의 표면은 종이의 질감만 약간 있을 뿐 매끈할 것이다. 만약 컴퓨터 화면으로 보고 있다면, 보이는 것은 그야말로 백라이트가 켜진 유리처럼 매끈한 표면이다. 어느 쪽이든 그렇게 보는 그림의 표면은 어느 정도 광택이 있고 평면적이지만, 원본은 거칠고 그리 반들거리지 않는다.

　　이 책을 인쇄물로 읽는다면 보이는 건 인쇄 잉크다. 화면

으로 읽는다면 디지털 방식으로 만들어낸 색을 보게 될 것이다. 책 인쇄는 보통 4색, 즉 CMYK 인쇄법을 사용하는데, 이 방식은 시안cyan, 마젠타magenta, 노란색yellow, 그리고 본판(검은색 black)의 네 가지 잉크를 혼합한다. 하지만 최근 6색 인쇄에서는 주황색과 녹색이 팔레트에 추가되었다. 연속적인 인쇄로 두 가지 잉크가 종이 위에서 겹치는 경우 원색이 인지되는데 이 경우에는 파란색이다. 반면 모니터나 TV 화면은 빨간색, 녹색, 파란색의 빛을 생성한다. 컴퓨터 화면이나 스마트폰의 각 픽셀에는 인광체로 코팅된 서너 개의 부분 픽셀이 포함되어 있다. 이는 전류가 흐르면 플라스마 상태로 변하는 제논 또는 네온 가스에 의해 방출되는 자외선으로 활성화된다. 세 개의 개별 인광체는 관 뒤쪽의 전자총에 의해 생성된 전자빔에 부딪힐 때 방출되는 빨간색, 녹색, 파란색 빛을 만들어 낸다. 화면에 표시되는 다양한 색은 삼원색의 각기 다른 조합과 강도에서 비롯된다.

　마찬가지로 종이 표면이 아니라 화면으로 클랭의 그림을 보면, 백라이트 액정 화면LCD의 블루라이트 편향성 때문에 내부의 빛이 화면에서 방출된다는 감각을 강하게 느낄 가능성이 있다. 책 표면에서 클랭 그림의 파란색은 더 진하고, 극도로 무미건조하고, 단조롭고, 명확하다. 하지만 진짜 클랭이 그린 그림의 표면을 보면, 책 표면에서 보는 파란색만큼 견고하지도 않고 화면에서 보는 파란색처럼 아주 가볍고 선명하지도 않다. 실제로 보는 그 파란색은 놀랍도록 모호한 유형성과 파악하기 어려운 무형성을 모두 지녔다. 가벼움과 무한한 깊이라는 역설적으로 보이는 두 감각이 결합된, 질감이 있는 표면을 마주하고 있다는 느낌이 강하게 든다.

사진을 통해 클랭 작품의 실제 크기나, 사실 그 '규모'를 직접적으로 파악하기란 불가능하다. (규모는 '크기'와 다르다. 예를 들자면 '인간의 신체에 비해' 같은 표현처럼 상대적이다.) 실제로 그의 작품은 큰 창이나 작은 현관문 정도의 크기와 형태다. 설명을 읽어야만 이런 작품의 실물 크기 정보를 얻을 수 있으며, 이를 통해 그 작품 앞에 서 있다면 어떤 느낌일지 미루어 짐작할 뿐이다. 실제 그 그림은 벽에 걸려 있는 대상이므로 비스듬한 각도에서, 또는 가까이서, 멀리서 볼 수 있다. 신체의 움직임 및 위치와 관련해 운동 감각적으로, 그리고 촉각적으로 작품을 경험할 수 있으며, 빛이 표면에서 어떻게 반사되고 굴절되는지도 살펴볼 수 있다. 그 파란색이 시야를 가득 채울 정도로 가까이 있다면 무엇이 보일까? 뒤로 물러섰을 때는 파란색 안료의 강렬함이 주변 공간을 뒤덮을까, 아니면 파란색의 보색인 주황색이 하얀 벽 위에 '환영'을 만들어 낼까?

사진으로는 사진작가가 선택한 하나의 고정된 방향과 거리에서 그림을 보게 된다. 이는 그림 표면의 바로 앞, 그리고 직각의 위치에서 사진작가의 장비를 통해 기록된다. 벽과 직각을 이루는 그림의 측면은 볼 수 없다. 측면도 마찬가지로 파란색으로 칠해져 있는데 말이다. 게다가 그림의 일반적인 직각과 달리 어쩐지 약간 둥글린 모서리의 효과를 면밀히 살펴볼 수도 없다. 그리고 이 형태가 그림이 걸리는 벽과 어떻게 관련되어 있는지도 판단할 수 없다. 클랭은 작품을 벽면에 꼭 붙이지 않고 띄워 걸었다. 더불어 이 그림을 둘러싼 흰색 틀은 작품이 팔린 후에 추가된 것이다. 클랭이 의도적으로 그림을 틀에 넣지 않았다는 사실을 아는 것은 매우 중요하다. 그래서 현재 전시된 상태에

서 그 작품은 그가 의도했던 모습과 매우 다르게 보인다. 그림이 틀 속에 있다는 사실과 이 틀이 사진에 들어가 있다는 사실로 인해, 벽뿐 아니라 전체 미술 역사와 관련해 그 그림이 인식되는 방식은 상당히 바뀐다.

사진이나 복제화에 의해 정해진 시각적 기준에 따르면, 보고 있는 것이 따지고 보면 원본의 하찮은 유사품이라는 사실에 아마도 동의할 것이다. 즉 하나의 렌즈를 사용해 표면에 초점을 맞추는 기계적인 고정 시각 장치로 클랭의 그림을 기록한 결과다. 이는 외눈박이의 시야로 피사체를 포착하는 장치이며, 그런 기술로만 만들어질 수 있는 시야다. 인간의 눈이 인지하는 방식과는 매우 다르다.

그 후 이 기묘한 인공물은 편집되었고 불필요한 정보를 삭제하기 위해(흰색 틀은 제외) 자르는 과정을 통해, 갤러리나 작가의 스튜디오, 또는 뉴욕현대미술관의 사진 스튜디오였을, 원래 사진이 촬영되었던 더 넓은 맥락에서 이탈해 종이 위나 화면으로 옮겨졌다. 그 그림은 행의 수평적 구성, 즉 글을 통해 정보를 최적화해 전달하도록 고안된 매체에 규정된 형식적 제약과 관습, 그리고 미술사라는 학문 분야에 의해 규정된 매개변수 안에 자리 잡은 이미지로 실존하기 시작했다.

구상주의 회화 작품이나 구성적인 콘텐츠가 포함된 회화 작품의 사진 복제물을 보고 있다면 그나마 작품에 대한 비교적 정확한 정보를 얻을 수 있다. 재현으로서의 사진 복제물의 위상은 그 기능을 작품 표면의 내용을 '해석'할 수 있는 암호화된 체계라고 할 수 있음을 의미한다. 만약 그것이 조형적 작품이라면, 이 내용은 우리를 둘러싼 보이는 세계뿐 아니라 다른 조형

적 이미지들의 친숙하고도 긴 역사와도 상관관계가 있을 것이다. 이를테면 피에트 몬드리안Piet Mondrian의 작품처럼 좀 더 양식적인 추상화의 경우, 사진은 비례와 형상의 배치 측면에서 구성적인 구조의 정확한 사본을 제공한다. 몬드리안의 경우 매체의 전환으로 인해 작품의 특질이 확실히 약화하기는 하지만, 내러티브와 형식적인 내용에서 모두 부족해 보이는 클랭 작품의 경우에 비하면 훨씬 정도가 덜하다. 즉 명확하게 타협 없는 창문을 통해 보이는 하늘이나 바다의 그림으로 해석하지 않는한 말이다. (책 형식의 그림 복제에서 강화되는 경향이 있는 것으로, 앞으로 살펴보겠지만 이는 사실 클랭 자신이 인정하기를 마다하지 않았던 레퍼런스였다.)

디지털 사진의 발전으로 기술적으로 복제된 이미지의 위상은 과거 아날로그 시절보다 훨씬 더 설명하기 어려워졌다. 한편 복제화의 질은 대단히 좋아졌다. 초점, 빛 노출, 색상과 색조를 아날로그 사진에서 가능한 정도보다 훨씬 더 세밀하게 제어할 수 있다. 새로운 인쇄 기술 덕분에 더 저렴한 비용으로 사진을 만들어 내고 컬러로 화면에 표시할 수 있다. 이제는 이 책과 같은 책에서 흑백보다 컬러 복제화를 예상하는 게 일반적이다.

　　디지털 이미지와 재현하는 원작품의 아날로그 이미지는 크게 동떨어져 있다. 더 이상 원작품과 복제화 사이에 직접적이고 각인된 관계가 반드시 존재하지는 않는다. 사진 이미지는 포토샵 같은 소프트웨어나 요즘은 간단히 스마트폰에서 사용할 수 있는 사전 설정 옵션을 사용해 무한히 변형될 수 있다. 사실 어떤 의미로는 디지털화 덕분에 이제 사진은 실제와 지표적인

연관성을 지닌다고 주장할 수 없으며, 그 점에서 손으로 만든 이미지와 같은 위상을 갖게 되었다. 사진을 찍는다는 것은 이미 '빛을 포착'하는 것이 아니라 디지털 매트릭스 내의 픽셀을 조작하는 것이나 다름없다.[2]

요지에서 벗어날 위험을 무릅쓰고 말하자면, 아날로그든 디지털이든 사진을 통한 예술 작품의 복제는 특정 종류의 분석, 이를테면 더 개방적이고 비선형적인 예술 공간이 아닌 집에서 책을 통해 이루어지는 분석에 취약하게 만들면서 불필요하게 그 작품의 의미를 왜곡한다는 주장이 제기될 수 있다. 실제 그림과의 만남은 상당한 지각적 자극과 복합적 자극(심리학자들은 이를 상향식bottom-up 자극이라고 부르며, 신체에서 생성된다)을 제공하는 반면, 그림 사진과의 만남은 하향식top-down 정보, 즉 기억, 사전 지식, 상상력, 교육, 문화적 세계관 등에서 생성된 데이터에 훨씬 더 많이 의존한다. 실제 예술 작품과의 만남에서 이해한다는 것에는 항상 하향식 정보의 입력이 포함되지만, 작품 사진의 경우 내용과 의미를 부여하기 위해 이 정보에 훨씬 더 많이 의존한다.

예컨대 나는 10대 시절 처음으로 화집에서 마크 로스코의 작품을 보고, 곧바로 사기나 농담 따위로 치부해버렸던 기억이 있다. 추상 미술에 대해 아는 것이 거의 없었을 뿐 아니라, 진짜 로스코의 작품을 본 적도 없었고 대체로 추상 미술의 어떤 예도 거의 본 적이 없었기 때문이다. 실제 그림에 대한 실질적 기억과 거기서 비롯되는 상상적 추론 과정을 거치지 못한 결과, 컬러와 흑백으로 흐릿한 형태를 담은 작은 사진으로 내 경험을 확장할 수 없었다.

구두 언어에 의해 오염되지 않았을 법한 그림을 찾으려면 약 4만 년 전으로 추정되는 후기 구석기 시대의 동굴 벽화까지 거슬러 올라가야 한다.[3] 르네상스 시대에 말과 이미지의 상호 의존성은 '시는 회화와 같이ut pictura poesis'라는 그리스 로마 시대의 격언에 따라 공공연하게 인정되었다. 다시 말해, 그림은 말 없는 시이고 시는 말하는 그림이라는 것이다. 그런데 현대 미술, 특히 추상 미술은 언어의 영향을 받지 않는다고 단언하는 강력한 주장이 제기되었다. 하지만 실제로 상황은 훨씬 더 혼란스러웠으며, 모노크롬과 관련해서는 특히 더욱 그러할 것이다. 미술사학자 W. J. T. 미첼W. J. T. Mitchell이 주장한 바와 같이 역설적이게도 언어 담론에 대한 의존도는 추상 미술과 관련해 특히 높았으며, '시각과 언어 사이의 견고한 "장벽"으로 묘사되는 전반적인 추상의 반언어적 이데올로기는 비난만 할 것이 아니라 이해할 필요가 있는 신화'라고 주장할 수도 있다.[4]

예술에 대해 읽고 이를 보는 행위는 매우 다양한 장소에서 이루어지며 매우 다양한 관습과 인지 기술 및 사회성 기술이 필요하다. 읽고 있는 책(인쇄물이든 디지털이든)과 거기서 논의되는 예술은 연관되어 있기는 하지만 각기 다른 존재론적, 인식론적, 의미론적, 사회적 영역에 존재한다. 책에서는 흰색 직사각형 위에 평평한 파란색 직사각형이 그보다 더 큰 흰색 직사각형(책장) 위에 반듯하게 놓여 있는 모습을 보게 되는데, 이 흰색 직사각형을 가로줄에 나란하게 다닥다닥 배열된 작은 검은색 형상(글자)과 공유하기도 한다. 컴퓨터 화면에서는 전통적인 책 형식을 온라인으로 재현해 표시하지 않는 한, 예의 이미지는 광고 또는 관련성이 미미하거나 아예 관련 없는 다른 데이터 조각

과 시야를 공유하지 않으면 안 된다.

이런 종류의 분할은 사회적 공간이라는 3차원 세계에도 그대로 이어진다. 읽기를 위한 공간에는 안심이 되는, 명확하고 확실한 명제가 있다. 갤러리 벽에 부착하는 라벨은 그 명제의 일부를 예술 관람의 공간에 들여오려 한다. 어떤 의미에서 미술관은 책 공간의 3차원 투사와 같아서, 여기서 입구는 표지고 번호가 매겨진 각 갤러리는 한 챕터의 역할을 한다. 벽 라벨과 해설은 관람자를 추론의 영역으로 끊임없이 다시 부른다. 최근 들어 안내를 위한 은유는 사이버 공간의 은유로 전환되었지만, 해석상의 이점은 분명하지 않다. 갤러리와 미술관에 가는 사람들에게 주어지는 일반적인 관람 조건에서는 작품 옆 벽에 붙은 표찰을 읽을 때 물리적으로 예술 작품과의 가장 가까운 만남이 이루어질 가능성이 가장 높다. 실제로 사람들은 종종 실제 작품을 보는 것보다 이런 라벨을 읽는 데 더 많은 시간을 할애한다. 현재 대개 경보가 울리도록 설정된 차단 봉과 근처 경비원들 역시 사실상 관람객이 가까이 가지 못하게 막는다.

이 모든 점을 고려한다면 모노크롬(특히 흑백 모노크롬)의 도판을 보는 것은 거의 무의미하다고 결론짓고 싶어질지도 모른다. 모노크롬은 가장 개념적인 방식 이외에 기계적으로는 복제할 수 없다. 구성적인 복잡성의 결여, 즉 물감이 칠해진 표면이 하나의 단색으로 환원되었다는 사실은 모노크롬이 사진 복제와는 특히 상극이라는 의미이다. 간단히 말해 다른 종류의 예술의 경우에 비해, 심지어 추상 예술보다 훨씬 더 모노크롬의 사진은 작품을 직접 본 경험보다 얻어들은 이야기에 더 가깝다.

하지만 눈에 보이는 '유인 장치'의 부재는 클랭의 그림이

시각적인 요소와 관련해 이해하면 되는 대상이 아니라, 오히려 보이지 않고 만질 수 없으며 실체가 없는 무언가를 지니고 있다고 생각하게 할 수도 있다. 진짜 이브 클랭의 모노크롬과의 만남으로 인해 우리는 인간의 제어 능력과 조직화 능력을 넘어서는 지각적 한계, 눈에 보이지 않거나 표현할 수 없는 것에 대해 어쩔 수 없이 더 많이 인식해야 할 수도 있다. 하지만 이와 동시에 역설적이게도 클랭의 그림은 물리적으로 존재하는 대상으로서도 강력한 영향력을 지니고 있는데, 그런 의미에서 보면 결코 실체 없는 것을 나타낸다고는 할 수 없다. 이 모호한 인식은 기호의 측면(암호화된 메시지로서, 따라서 인간이 지적으로 추론할 수 있는 것으로)에서는 명확하게 설명될 수 없다. 이는 정서적으로 소통하며 거기에는 직접적인 현상학적 측면이 존재한다. 그런 경우, 작품을 느끼고 경험하기 위해서는 반드시 실제 작품을 마주해야 할 것이다.

한편으로 클랭의 그림에서 시각적 복잡성의 결여는 '모노크롬은 보는 것이 중요한 것이 아니다. 중요한 것은 개념'이라는 또 다른 결론으로 이어질 수도 있다. 어찌 되었건 클랭의 모노크롬은 거의 모든 다른 작가의 그림보다 서로 더 닮았고, 심지어 '하나를 보면 다 본 것'이라고 할 정도로 똑같아 보일지도 모른다. 이론적 보완을 통해 부연되는 것이 아니라 형식의 구성을 통해 분명히 나타나 있어야 하는 내용은 모든 경우에 완전히 동일한 정도로 일반적이라고 여겨질 수 있다. 특정 모노크롬 작품은 어떤 의미에서 원형의 복제품 또는 반복이다. 이것이 사실이라면 사실 특정한 예는 볼 필요가 없다는 결론에 도달하게 된다. 모노크롬의 이미지는 비록 실제 그림과 전연 다르지만, 작

품을 감상하는 데 필요한 지적 작용은 충분히 촉발할 수 있다. 사실 그렇기 때문에 복제화로 감상하면 주의를 산란하게 하는 실제 작품의 물리적 현전감과 아우라를 약화하고, 훨씬 더 약한 시각적 암호로 전환해 이 작용 과정에 도움이 될 수 있다. 실제 대상, 즉 하나의 모노크롬 작품이 만들어졌을 가능성이나 사실을 인식하는 것은 이 해석에서 그 복제화를 하나의 예술 작품으로 판단하기에 충분하다고 여겨질 수 있다.

　　모노크롬이 궁극적으로 예술 작품과의 만남에서 비시각적 측면과 비지각적 측면을 전면에 내세운다고 한다면, 이는 지식, 상상, 신념, 기억, 환상, 꿈을 포함하는 인지적 차원과도 밀접한 관련이 있다. 실제로 이런 이유로 어떤 의미에서 특정 모노크롬의 의미는 어떤 다른 종류의 그림보다 사진에 의해 덜 왜곡된다고 주장할 수 있다. 감각적으로 자극이 적기 때문에, 실제의 모노크롬 작품은 생각과 개념을 생성하고 유도하는 데 유용한 시각적 표시이기 때문이다. 모노크롬 의미가 결정적으로 시각적인 만남에 좌우되는 것이 아니라 실질적으로 추상적인 사고의 영역 안에서 나온다면, 시각적 증거가 감각적으로 덜 인상적이고 변화를 일으킬 가능성이 적을수록 인간의 마음은 더자유롭게 작용할 수 있다. 그러므로 지적으로 예술을 분석하려는 사람들에게는 실제 모노크롬보다 모노크롬의 사진을 마주하는 것이 더 나을지도 모른다. 흑백의 모노크롬이면 더 좋다. 심지어 말로 설명하는 것으로 충분하다. 평론가 벤자민 부클로 Benjamin H. D. Buchloh는 클랭의 작품을 다룬 평론에서 모노크롬을 '개념의 메타언어'라고 생각한다면 하나의 모노크롬은 다른 모든 모노크롬과 거의 다를 바 없다고 주장했다.[5] 사실 모노

크롬은 상세한 해설이 첨가된 '개념적' 인공물로 변형되기에 매우 적합하다. 모노크롬은 미술관 벽에 걸려 벽면의 텍스트를 통해 그 의미가 설명되고 책과 웹사이트에서 더 자세하게 논의될 수밖에 없는 작품이다.[6]

하지만 모노크롬이 단순히 이미지의 부재에 관한 것이 아니라면, 혹은 적어도 그 부재가 전달되는 방식이 작품의 구체적인 물질적 실재성, 즉 작품의 현전에 좌우된다면 어떨까? 위에서 언급한 것처럼 클랭의 작품과의 만남이 그 그림을 눈앞에 두었을 때 떠오르는 생각이나 느끼는 감정의 종류에 영향을 미친다면 어떻게 될까? 단순히 수동적인 촉발 장치가 아니라 능동적인 동인이라면? 각 모노크롬이 각기 다른 연상과 기억을 불러일으킨다면 어떻게 될까? 적어도 클랭의 그림을 보고 열린 일종의 개념적 공간이 그 그림을 사진으로 보고 열린 공간과 질적으로 다르다면? 그렇다면 실제 만남이 어땠는지 말로 되새길 필요도 없다. 그런 경험들은 말로 해석되길 거부하기 때문이다.

클랭의 그림을 찍은 사진을 보면 클랭이 의도한 대로 모든 차이를 초월해 강력한 원초적 감각, 정신적으로 강렬한 통일성이 전달되는가? 아니면 단순한 파란색 직사각형만 보일 뿐인가? 물론 실제로 클랭의 작품을 보아도 클랭이 불러일으키고자 했던 경험이 전달되지 않을 수도 있다. 결국 우리가 보는 '통일성'이 이를테면 잘 칠해진 벽의 통일성 그 이상임을 알아봐야 한다. 하늘의 계명처럼 클랭 작품의 내용이 어쨌든 모든 관람자에게 그렇게 정해져 있다고 주장할 수도 없고 분명 그러고 싶지도 않을 것이다. 실제로 이후 살펴보겠지만, 모노크롬의 내용은 확실히 너무나 단정하기 어려워서, 즉 증명이나 확신에 필요한 정

도보다 적은 증거를 제공하기에 매우 매력적이다.

이 책을 읽는 동안이나 읽은 직후, 어쩌면 앞으로도 쭉, 클랭 작품의 구체적인 특성을 순전히 경험적인 방식으로 확인할 수 있을 가능성은 매우 적다. 분명히 이 특정 작품을 이미 실물로 봤을 가능성이 있고 클랭이 그린 비슷한 그림을 봤을 가능성은 더 크다. 클랭의 모노크롬 작품은 서로 매우 비슷해, 특정 사례를 본다는 게 일반적인 경우보다 훨씬 덜 중요한 편이라고 여길 수 있다. 실제 클랭의 그림을 본 적이 있다면 이 복제화를 기억 보조 장치로 사용해 그 자리에 없는 원본의 무언가를 떠올릴 수도 있다. 나는 이 작품을 수년 전에 마지막으로 보았기에 기억에 의지했고, 이를 훨씬 더 최근에 파리의 퐁피두센터에서 (흰색 프레임에 방해받지 않고) 본 클랭의 다른 작품과 연관 지었다.

　실제 클랭의 그림을 본 적이 없는 독자들의 경우, 상황이 좀 더 복잡하다. 오로지 이 사진과 내가 말로 한 설명, 비슷한 양식적 특징을 지닌 다른 예술가들의 실제 작품을 본 기억, 그리고 이런 분야에 대한 일반적인 배경지식을 바탕으로 시작할 수밖에 없다. 그런 경우, 클랭의 작품에서 얻은 모든 내용은 언어적 해설을 통해 제공된 부록이 될 가능성이 매우 높아 보인다.

　여기서 논의된 문제에는 실제적, 사회적, 정치적, 제도적 측면이 있으며, 이는 오늘날 예술을 연구하는 많은 사람이 작품을 풍부하게 갖춘 박물관을 이용 가능한 대도시 중심에서 떨어진 곳에 산다는 점을 고려하면 특히 무시하기 힘든 측면이다. 문화의 세계화에 중요한 한 가지 측면은 이 책이 이브 클랭의 작품을 소장한 미술관이 없는 지역을 포함해 매우 다양한 지역

의 사람에게 읽힐 수 있다는 점이다. 진짜 이브 클랭 작품의 지식을 얻기 위해 여행을 가야 하는 사람들은 그렇다면 애를 쓰지 않아도 된다. 이는 작품과의 만남이 종종 우회적이고, 매우 간접적이며, 여러 면에서 먼 곳에 있는 저자가 본 작품을 머리에 떠올려 생생하게 표현하는 걸 목적으로,하는 논증적 텍스트인 예술 관련 저술 초기 형식 특유의 기본적인 기준에 기반을 둔다는 사실을, 모노크롬(그리고 일반적인 예술도 물론)에 관한 모든 논의에 포함할 필요가 있다는 것을 의미한다. 사진이 없었을 때는 이 목표를 달성하려면 말과 에칭 등의 인쇄 매체를 통해 손으로 만든 원본 사본의 도움을 받아야 했다. 사진의 등장과 함께 모든 것이 편해졌다. 더 정확하게 말하자면 편해진 것처럼 보였다. 하지만 실제 클랭의 작품을 마주할 때 겪을 수 있는 난점은 인터넷에서 불특정 복제품을 쉽게 접함에 따라 상쇄되는 범위를 넘어선다.

2 수용

재미와 상관이 없고, 예술 상거래 또는 대중 예술 애호가들을 위한 것이
아니며, 표현주의가 아니고, 자기 자신을 위한 것이 아니다.[1]

<div align="right">애드 라인하르트</div>

1977년 11월 17일, «뉴욕 타임스New York Times»는 '한 문화 예술 파괴자 또는 성난 미술 애호가가 화요일 크리스티 경매장에서 작고한 추상주의 화가 애드 라인하르트(1913-1967)의 작품 ‹검은색Black›에 구멍을 뚫었다'고 보도했다. 신문은 이어 다음과 같이 전했다.

> 그에 따라 이 작품은 오늘 밤 경매 예정작에서 제외되었다.
> 5제곱피트(약 4,645제곱센티미터) 크기의 그림은 검은색 캔버스에 불과한 것처럼 보인다. 사실 맨눈에는 검은색으로 보이지만 미묘하고 비슷한 명도의 여러 색조가 존재한다.
> 라인하르트의 검은색 그림들은 과거에도 물리적인 공격을 받은 적이 있어 뉴욕현대미술관에 소장된 작품에는 작품 손상을 방지하기 위한 차단 봉이 설치되어 있다. 오늘 경매에 나올 예정이었던 작품은 카탈로그에 약 3만 5,000달러(약 4,200만 원)의 가치가 있는 것으로 평가되었다.[2]

현대 미술, 특히 모노크롬에 대한 이런 공격은 다행히도 흔치 않지만, 가끔 그런 사건이 일어난다는 사실은 예술 작품이

강력한 부정적 감정을 불러일으킬 수 있다는 증거다.[3] 심지어 사회적 관계의 대용물 역할을 하는 것처럼 보이기도 하는데, 이 사건의 경우 범인은 라인하르트의 그림을 완전히 반사회적이라고 해석해 그에 상응하는 반사회적 행동으로 대항했다.

그 '문화 예술 파괴자' 또는 '성난 예술 애호가'가 무엇을 그토록 도발적이라고 생각했는지는 꽤 금방 알 수 있다. 우선 라인하르트의 모노크롬은 알아볼 수 있는 내용이 없는 것처럼 보인다. 검은색이 작품에 쓰인 유일한 색이었기에 더 노골적으로 부각된 이 부재는 만일 그 범인이 전시회에서 전통적인 유형의 재현적 내용을 보게 될 것으로 기대했다면 특히 불편했을 것이며, 그가 가령 앙리 마티스Henri Matisse나 파블로 피카소 Pablo Picasso 특유의 표현주의적 변형의 흔적을 금방 찾아낼 수 있었다 해도 그 결핍은 비슷하게 느껴졌을 것이다. 하지만 라인하르트의 그림 역시 사실상 추상 예술 작품으로서 구실을 다하고 있는 것 같지는 않다. 그 그림에는 감정적 또는 미학적 반응을 불러일으킬 수 있는 체계로 정돈된 형태와 색이 들어가 있지 않다. 얼핏 보면 그저 아무것도 없는 검은 사각형이 연상되는 그림이지만, 《타임스Times》 기사에서도 언급한 바와 같이 좀 더 일관된 분석에 따르면, 언뜻 보기에 아무 무늬 없는 하나의 사각형으로 보이는 것은 사실 격자 또는 십자형 구조로 배열된 근접 명도의 검은 사각형 아홉 개다. 하지만 이렇게 요소들이 섬세하게 구성되어 있다는 사실을 알았다고 해도 그 문화 예술 파괴자가 그 작품을 더 매력적으로 생각했을 가능성은 적다. 다시 말해 이 작품은 예술 작품을 흥미롭게 만드는 요인에 대한 오래된 관념뿐 아니라, 20세기 중반 아방가르드가 제시한 새로운 관

넘과도 단호히 반대되는 입장에 있는 것처럼 보인다.

라인하르트 작품의 명백한 단순함은 범인을 불편하게 할 정도의 공백과 라인하르트가 예술에서 소중히 여겨야 할 모든 것을 의도적이고 허무주의적으로 없애버리는 행위를 했다는 가능성까지 느끼게 했을 수도 있다. 라인하르트의 발언을 보면 그 자신은 사실 이 부정의 과정을 중시했다. 다음은 1955년의 발언으로 그는 다음과 같이 예술 작품에 대한 자신의 신념을 분명히 밝혔다.

예술 작품은 다른 모든 대상이나 상황과 관계없는 별개의 명확히 정의된 대상이어야 한다. 여기서는 선택한 대로 보거나 원하는 대로 생각할 수 없으며, 그 의미는 분리되거나 변환될 수 없다. 자유로우며 조작되지 않았고 조작할 수 없으며, 쓸모없고 시장성이 없으며, 바꿀 수 없고 사진에 담을 수도 없으며, 복제할 수 없고 설명할 수 없는 아이콘. 재미와 상관이 없고, 예술 상거래 또는 대중 예술 애호가들을 위한 것이 아니며, 표현주의가 아니고, 자기 자신을 위한 것이 아니다.[4]

겉보기에는 라인하르트의 작품도 전문적인 기술은 최소한으로 사용해 만들어진 것처럼 보인다. 이것이 그 범인에게는 누구나 만들 수 있었을 것이라는 가능성을 암시했고 이 때문에 '예술'로서 설득력을 잃었다. 실제로 1951년 또 다른 미국 작가인 로버트 라우센버그는 전부 흰색으로 이루어진 자신의 모노크롬 작품에 관해 쓴 글을 그의 뉴욕 갤러리스트인 베티 파슨스

Betty Parsons에게 보냈는데, 여기서 바로 그 점이 그의 새 작품에서 가장 중요한 가치 중의 하나라고 강조했다. 라우센버그는 본래의 물감층이 롤러로 칠해졌기에 이를 다시 하는 행위는 누구나 할 수 있다고 말했다. "내가 그 작품들을 만든다는 사실은 전혀 상관이 없다. '현재Today'가 그 작품들의 창작자다."[5] 하지만 정말 그렇다고 한다면, 우리는 (그리고 그 문화 예술 파괴자는) 벽에 걸린 직사각형의 검은색 또는 흰색 평면과 '예술'의 지위가 주어진 '모노크롬 회화'의 차이를 구분하는 것이 어떻게 가능한지 궁금해질 것이다. 그런 경우, 보기에는 똑같지만 문화적 (그리고 경제적) 가치는 전혀 다르게 인정받는 두 개의 작품, 즉 유명한 작가가 만든 작품과 전혀 알려지지 않은 작가가 만든 작품을 생각해 보면 된다.

결국 라인하르트의 그림은 아마도 그 범인에게 작품을 만든 사람이 계획적으로 사람들을 차단하려는, 즉 엘리트주의의 배타성이라는 위협적인 분위기를 조성하려는 의도에 따른 결과라고 여겨지게 했을 것이다. 그 작품에는 관람자와 예술의 관계에서 일반적으로 기대하는 많은 요소가 배제되어 있었다. 범인의 입장에서 라인하르트는 분명히 합의를 이행하지 않았으며 예술과의 관계에 적용되는 약속이나 계약을 지키지 않았다.

사실 그 범인이 그림에 구멍을 냈을 무렵 모노크롬은 수전 손택Susan Sontag이 1969년 예술과 그 잠재적 대중 사이의 체계적 단절로 묘사한 드라마에서 이미 50년 넘게 주역을 맡고 있었다. 손택은 다음과 같이 썼다.

이 시대에 가장 가치 있는 예술은 관객들에게 침묵으로의

전환(또는 이해할 수 없거나 눈에 보이지 않거나 들리지 않음), 예술가의 역량, 즉 확실한 소명 의식의 붕괴, 그리고 그에 따른 예술가에 대한 공격성으로 경험되어 왔다.[6]

이 '침묵으로의 전환'을 표현하는 한 가지 방법은 이를 미적 관념, 즉 '아름다움'이라는 바로 그 개념에 대한 근본적인 도전으로 보는 것이다. 20세기 초부터 아방가르드 예술가들은 전통적으로 관객의 미적 관념을 예술에 결부시키는 약속이 적힌 협약을 파기하기 시작했다.[7] 가장 오래된 약속은 공동체 전체의 뜻을 바탕으로 만들어졌다. 하지만 이 약속은 현대성의 특징인 끊임없는 변화의 불안정한 리듬에 의해 깨졌고, 그런 합의를 이루려는 희망은 혁명가나 반동분자의 꿈으로만 남았다. 하지만 전근대 사회에서의 약속 역시 이전의 경험과 비교해 예술 작품의 진실성이나 다른 훌륭한 그림과의 유사성에 대한 관객의 인식에 기반을 두고 있었다. 아방가르드는 왜곡된 재현 양식, 추상화, 콜라주, 레디메이드, 그리고 다른 낯설고 비전통적인 양식과 매체를 활용하고 낯선 주제를 사용해 이 합의의 모든 가능성을 의도적으로 약화하기도 했다. 세 번째 유형의 약속은 작품에 타당성을 부여하는 확실한 권위에 대한 신념에 기반해왔지만, 이 역시 현대 예술가들에 의해 매우 의식적으로 약화했다. 그 과정에서 현대 예술들은 해체와 스캔들을 비롯한 계획적이고 새로운 전략을 급진적으로 수용했고, 동시에 스스로를 오래된 권위와 대립하는 새로운 권위로 규정했다. 하나의 작품은 몹시 고대했거나 이상적이라 생각하는 가치를 구현한다는 인식을 바탕으로 한 네 번째 유형의 약속도 마찬가지로, 고의적인

허무주의적 파괴 행위에 의해, 또는 전시회를 자주 찾는 대부분의 부르주아 계층에 불리한 정치적이고 정신적인 목표를 예술가들이 선택함에 따라 조직적으로 도전을 받았다. 이와 동시에 아방가르드 예술가들 역시 자신들, 즉 예술가들이 믿었던 새로운 희망과 이상을 관람객들이 받아들일 것을 요구했다.

그 결과, 현대 미술은 지적으로 많은 노력이 필요한 게 되었다. 이 사실만으로도 대다수의 삶에서 배제된다. 보통 이렇게 현대 미술을 멀리할 가능성은, 문학과 달리 미술은 시각 양식을 사용하므로 모든 사람이 보는 세상을 표현하는 것이어야 한다는 암묵적인 전제가 있다는 사실로 인해 더 커진다. 그러므로 모노크롬을 특히 더 까다로운 시각 예술의 하나로 여기는 원인은 모노크롬이 알아볼 수 있는 종류의 표현으로서 기능하기를 명백히 거부한다는 사실이다. 모노크롬은 기호의 계층 구조를 만들어내는 여러 부분이 포함된 구성을 통해 구상적인 내용이 표현되는 재현 예술representational art의 오래된 통사론에서 회화를 분리한다. 그뿐 아니라 전통적인 재현의 공간 대신 2차원 평면 위의 형태와 색의 구성에 의해 정해지는, 형식적인 시각적 의미 체계로 중점이 전환되는 추상 예술의 훨씬 더 새로운 통사론에도 얽매이지 않게 한다. 따라서 모노크롬은 예술이 그림 기호처럼 지속성 있고 의미 있는 언어로서의 역할을 할 때 필요한 본질적인 이항 대립을 약화한다. 모노크롬은 익숙한 회화의 자원을 가져다 오래된 구상주의적 질서와 새로운 비구상주의적 질서에서 모두 벗어나게 만든다. 또한 회화에서 비관계적이고 반구조적인 통일성을 추구하게 한다. 즉, 좀 더 정확하게 말하자면 작품의 네 모서리 또는 프레임 안에 있는 부분 사이의 관

련성을 부정해 테두리 너머로, 잠재적으로는 대상 자체를 넘어 벽, 전시 공간, 문화 전반으로, 그리고 그 작품과의 첫 만남에서 한층 더 나아가 외부로 확장되게 한다.

더욱이 모노크롬은 구성 요소가 매우 적기 때문에, 매우 다른 의제로 만들어졌으며 매우 다른 의미를 지닌 여러 예에서 소수의 동일한 기본 요소가 공유된다. 예컨대 검은색 모노크롬 작품으로만 구성된 가상의 전시를 상상해보라. 우선 한 작품을 마주하고 전시 가이드를 통해 무언가가 생략되고 지워지고 숨겨져 있음을 암시하도록 만들어졌다는 것을 알게 된다. 그런데 그 옆에는 또 다른 작품이 있고 존재의 공허, 존재의 본질에 존재하는 무, 또는 죽음을 떠올리게 하는 것을 의도했음을 알게 된다. 그 근처에는 신비주의적인 '존재의 근거', 즉 생명 그 자체의 근원인 절대자를 연상하게 하려는 작가의 작품이 또 하나 걸려 있다. 그 옆에는 선, 색의 연관성, 이미지, 상징, 내러티브 등 결여된, 또는 고의로 생략한 요소를 통해 알 수 있는 완전한 부정을 묘사한 또 다른 작품이 있다. 이 작품 옆에는 있는 것은 순수한 잠재성, 즉 작품의 부족한 가독성에 정비례하는 가능성을 의미하는 암시적 공간을 구현한 듯한 모노크롬 작품이다. 그리고 또 다른 작품은 '불가능성', 무한, 정제된 무형의 감각으로 미술품의 실체가 변화하는 것을 다루는데 이는 묘사도 추상도 아닌 순수한 잠재성이다. 이 작품 곁에는 그저 작품의 타협 없는 물질성, 즉 직사각형의 평면 위의 검은색 물감이라는 사실을 알 수 있는 작품이 걸려 있다. 그 옆에 있는 것은 다른 여러 대상 사이에서 하나의 대상이 됨으로써 예술과 삶의 간극을 좁히거나 없애는 것을 목표로 하는 검은색 모노크롬이다. 마지막으로, 이

모든 작품에 더해 검은색 모노크롬 회화의 가능한 모든 의미와 그 모든 의미가 존재하는 정교한 제도적 틀 안에서 검은색 모노크롬의 작용 방식에 관한 검은색 모노크롬 회화인 '메타 모노크롬meta-monochrome'을 표방하는 작품이 있다.

이 가상의 전시회는 물론 글에서만 그럴듯하다. 진짜라면 각 모노크롬 작품이 어떤 검은색으로 되어 있는지 더 자세히 이야기해야 할 것이다. 완전 검은색인지 아니면 애드 라인하르트의 그림처럼 미묘하게 변화가 많은 검은색인지, 그것도 아니면 로버트 라우센버그의 그림처럼 신문 위에 칠해진 검은색인지? 그 검은색은 광택이 있는지 없는지, 표면은 거칠거칠한지 반들반들한지, 불투명인지 투명인지? 각 작품의 크기는 어떻게 되는지? 하지만 어쨌든 결론은 합리적이다. 철학자이자 평론가인 아서 단토Arthur Danto가 말했듯이, 모노크롬은 진정으로 "그 해석을 단정하기 어렵다."[8]

모든 예술 작품은 사회문화적 맥락이나 배경에서 전통의 일부로 인식되기에 기억이 적극적으로 개입된다. 이미지에 대한 직접적인 인식과 기억에 의해서든 심지어 전적으로 회상 또는 상상된 이미지에 의해서든 통합된 이미지 사이에 실질적인 차이는 없다. 심리학자들이 말하는 이른바 '상향식' 규칙과 '하향식' 과정, 즉 한편으로는 신체에서 비롯된 자극으로 인한, 다른 한편으로는 기억에서 비롯된 정보(즉 역사, 지식 등을 포함한)에서 기인하는 인지 활동은 모든 예술 작품이 작용하는 기호로 전환될 수 있는 의미의 '지평'을 만들어낸다.[9] 사회학자 피에르 부르디외Pierre Bourdieu가 말했듯이 인식은 "교육을 통해 재생산된

역사의 산물이다."[10]

　　모든 새로운 현상은 이미 알려진 무언가와 비교를 통해서만 이해될 수 있는 것처럼, 새롭고 낯선 것과의 만남은 항상 불리한 입장에 있다는 느낌이나 부족함을 느끼게 한다. 맥락은 모든 비교의 근거를 결정한다. 우리는 차이점을 관찰하고 유사점을 찾으며 결론을 도출하려고 노력한다. 예술 작품은 부르디외가 말하는 '문화 역량cultural competence'이 있을 때만, 즉 노하우가 있을 때만 누군가에게 의미와 중요성을 띠게 되고 기호화된다. 부르디외에 따르면 그런 기호가 없을 경우 누군가는 부득이하게 '아무 까닭도 없이 소리와 리듬, 색과 선의 무질서 속에서 혼란'을 느끼게 될 것이다.[11] 우리가 작품을 이해하기 위해 사용하는 인지 모델은 우리가 발견한 것을 규정하고 새로 만난 이 예술 작품과 비교하기로 선택한 작품을 통해 의식적 이해에서 어떤 측면이 앞서고 어떤 측면이 떨어지는지를 규정하게 된다.

　　모노크롬과 만남에 관한 한, 우리의 사고방식과 만남이 이루어지는 배경의 중요성은 특히나 중요하다. 텅 빈 캔버스가 단순히 무미건조한 대상 또는 작품을 만드는 데 필요한 원재료가 아니라 의미 있어 보이려면, 특정한 역사에 대한 소양과 지식이 있어야 한다. '하향식' 정보의 저장소가 있어야 하는 것이다. 모노크롬과 관련해서는 그런 자원이 특히 중요한데, 모노크롬의 의미는 대개 다른 종류의 예술보다 최소한의 시각적 자극과 복잡한 초감각적 전제 사이에 설득력 있는 상관관계를 만들어 내는 관람자의 능력과 훨씬 더 관련되어 있기 때문이다. 다시 말해 모노크롬을 이해하려면, 세상에 대한 시각적 지식보다 사고의 잠재의식 영역을 사용해야 한다.

어떤 이유에서든 간에, 라인하르트의 작품을 공격한 사람은 라인하르트의 작품을 충분히 '이해'하는 데 필요한 적절한 소양과 지식을 바탕으로 한 미적 관념이 없었다. 그는 그 그림을 예술 작품으로 받아들이게 될 수 있는 방향으로 상상력이나 지력을 발휘할 수 없었거나 그렇게 할 생각이 분명히 없었다. 그는 특정 사고방식을 지니지도 않았지만, 라인하르트의 작품과 만남에 마련되었어야 하는 특정 '배경', 즉 물리적, 정신적, 사회적, 환경적 맥락을 갖추지도 않았다. 그는 라인하르트가 예술이라고 부를 만한 가치가 있는 작품을 만들었고 그래서 경매에서 주목을 받을 만하며 거액을 지불할 가치가 있다고 생각할 수 있는 '내부자'도 아니었다. 더욱이 그는 분명 이런 배척감을 개인적인 위협으로 느껴 직접적인 행동으로 반응을 보였다. 이는 마치 추상 미술이 종종 '이 예술에 대해 말할 자격을 갖추지 못했다면 잠자코 있으라'고 말하는 것 같다.[12] 범인은 진심으로 이해할 수 없다고 느꼈을 뿐 아니라 그런 작품들의 가치, 즉 미적 가치와 그에 따른 금전적 가치를 이해할 수 있는 사람들이 들어간 '마법의 원' 안에 초대받지 못했다고 느꼈을 것이다. 개인적이고 본능적 차원에서 느껴진 배신감은 폭력적이고 극단적인 행동으로 이어졌다.

라인하르트의 그림이 공격당하기 60년 전, 최초의 모노크롬 작품인 말레비치의 ‹검은 사각형›[C]과 ‹흰색 위의 흰색›이 등장했을 때, 구상적인 레퍼런스의 결여와 구성의 복잡성은 너무나 충격적이었다. 말레비치의 의도로 인해 불가피하게 모노크롬은 예술의 정체성에 대한 부정으로 묘사되었다. 그의 작품들은 이를 본 모든 사람에게 예술에 대한 전례 없는 공격으로

여겨졌고 눈을 어지럽히는 행위에 가까워 보였을 것이다. "대중과 마찬가지로 평론가들도 '우리가 사랑하는 모든 것이 온데간데없다. 눈앞에 있는 것은 흰색 프레임 안의 검은 사각형'이라고 비난했다." 말레비치는 처음으로 ‹검은 사각형›을 선보이고 나서 몇 년이 지나 사뭇 만족한 듯이 이렇게 밝혔다.[13] 그는 의도적으로 진보적이었든 보수적이었든 그 시대의 관람자들이 그림을 볼 때 도움이 되는 익숙한 단서나 암시를 최대한 배제해 작품을 만들었다. 그는 예술 작품이 덜 친숙할수록, 즉 이미 아는 요소나 습관적인 요소와 비교될 수 있는 맥락에서 더 멀리 벗어날수록 기호화되지 않은 현상으로 직접 인지되고, 그 결과 진정한 경험으로 여겨질 가능성이 더 높다는 것을 알았다. 그리고 모노크롬을 이용해 예술을 무의미함에 가까운 것으로 해석될 수 있는 상태로 가차 없이 몰아갔다.

앞서 언급한 로버트 라우센버그의 뉴욕 갤러리스트인 베티 파슨스는 분명 당시 미술계의 '내부자'였지만, 그럼에도 누구나 다시 칠할 수 있는 흰색 모노크롬에 납득하지 못했고 작품의 전시를 거부했다. 하지만 라우센버그는 1953년 맨해튼에 새로 문을 연 스테이블갤러리Stable Gallery에서 작품을 전시하게 되었는데, 전시회를 찾은 사람 중에는 진보적인 미술 평론가 허버트 크레헌Hubert Crehan도 있었다. 그 역시 납득하지 못했다. 크레헌은 라우센버그의 작품에 대해 이렇게 말했다. "돌이킬 수 없는 지경으로 눌린 덕(코튼 덕cotton duck[14] 소재 또는 캔버스 천을 의미)의 걸작 … 예술 작품으로 생각되는 … 흰색 캔버스 … 는 예술적으로 용인되는 범위를 벗어나 있다."[15]

2년 후, 대서양 건너 파리에서는 이브 클랭이 추상 미술만

을 다루는 진보적인 전람회인 '살롱 데 레알리테 누벨Salon des Réalités Nouvelles'에 무광의 주황색 대형 모노크롬 작품을 출품했다. 이 작품 역시 마찬가지로 받아들여지지 않았다. 모노크롬은 다시금 예술계의 '최첨단'에서 예술 기관들을 시험하는 데 훌륭하게 활용되었다. 살롱 위원회에게 27세였던 클랭의 출품작은 그들의 진보적인 미학으로도 수용할 수 없는 경계를 넘어선 것이었다. 그 작품은 표면에 이미지를 투영한다는 기본 전제 조건을 배제함으로써 모든 구성적 경계, 즉 모든 관계성을 지워버렸다. 클랭의 그림에서 이미지 또는 '형상'은 바탕 또는 '배경'과 동등해졌다. 〈오렌지 납鉛색 세상의 표현Expression de l'univers de la couleur mine orange〉이라는 제목은 그 작품의 진지함을 위원회에 납득시키는 데 조금도 도움이 되지 않았다. 클랭은 적절한 제목을 통해 그의 미니멀한 시각적 언어를 받아들일 수 있는 종류의 내용과 연관 짓는 데도 실패했다. 오히려 '무제'가 거부감이 덜했을 것이다.

그 결과 위원회 위원들은 화가이자 클랭의 어머니인 마리 레이몽Marie Raymond에게 '단 하나의 균일한 색이라니, 있을 수 없다. 정말 그것으로는 충분하지 않다. 받아들일 수 없다'라는 식의 말을 전할 수밖에 없었다고 나중에 클랭은 밝혔다.[16] (참고로 레이몽은 살롱 데 레알리테 누벨의 정규 전시 작가였다.) 위원회의 주장에 따르면 그 그림은 그저 너무 단순하고 너무 순수해서 예술 작품이라고 불릴 만한 가치가 있는 작품이 아니었다. 모노크롬 작품은 회화의 근본 원칙에, 심지어 추상 회화에도 의문을 제기하며 도전장을 던졌다. 당시의 주류 담론에 따르면, 아방가르드 예술의 백미는 에두아르 마네Édouard Manet와 인상주의

자들의 작업을 통해 19세기 중반 시작된 탐구에서 비롯되었다. 회화가 자체의 형식적 자원 안에서 회화의 본질을 추구하는 만큼 그들의 예술은 끊임없는 환원과 정화와 관련이 있었기 때문에 중요했고 논쟁의 대상이 되었다. 회화의 경우에 클레멘트 그린버그Clement Greenberg가『모더니스트 회화Modernist Painting』(1961)에 썼듯이, 이 담론의 가장 타협 없는 버전에 해당하는 순수성에 대한 탐구는 다른 모든 감각이나 정신 활동과 분리해 시각 기능에 집중하는 것을 의미했으며, 따라서 그린버그는 표면의 평면성에 대한 시각 자극을 줄이는 게 회화에서 가장 기초적인 과정이었다고 주장했다. 평면성만이 회화만의 고유한, 떼어놓고 생각할 수 없는 사안이었기 때문이다. 그린버그에 따르면 "그림을 담는 형태는 무대 예술과 공유하는 제한 조건 또는 표준이었으며 색은 연극뿐 아니라 조각에서도 공유되는 표준이자 수단이었다."[17]

당연히 그런 형식주의 방식을 실제로 적용한다는 것은 예술가들이 모노크롬 캔버스의 특이성 쪽으로 방향을 전환할 가능성이 있음을 의미했다. 그린버그가 말한 바와 같이, "확장이 제한되어 있고 벽과는 구별되어 보일 수 있는 단색의 평면은 그 이후 자동적으로 하나의 그림, 즉 예술임을 스스로 선언했다."[18] 하지만 그린버그는 색은 평면성을 만들어내는 데 있어 주요한 수단이지만 이는 연극이나 조각과 회화가 공통으로 지닌 특징이기도 하다고 지적했다. 오직 평면성만이 매체로서 회화의 고유하고 없어서는 안 될 특성이었으며, 그린버그가 지지한 예술가들의 작품에서 알 수 있듯이, 평면성에 충실하다고 '화면에 대한 높아진 감수성', 즉 지속적인 시각 작용의 표현이 배제되지는

않았다. 이 시대의 또 다른 중요한 미국 형식주의 평론가인 마이클 프리드Michael Fried는 이 문제에 대해 다음과 같이 분명한 의견을 밝혔다.

> 관람객이 한 조각의 천을 잠재적인 회화로 보는 능력을 얻었을 수도 있고 동시에 가장 수준 높은 모더니즘 회화를 한 조각의 채색된 직물에 불과한 것으로 생각하는 성향을 지니게 되었을 수도 있다. 전적으로 임의적이고 시각적으로 무의미한 영역에 속해 있던 온갖 크고 작은 물건들이 이제는 회화적으로 또는 회화와 의미 있는 관계를 통해 경험될 수 있으므로, 훌륭한 모더니즘 회화가 임의적이고 시각적으로 무의미하게 보일 위험이 매우 커진다.[19]

그린버그는 1967년에 쓴 글에서 스테이블 갤러리에서 라우센버그의 모노크롬 작품을 처음 만났을 때를 회상하며, 보기에는 아무것도 그려져 있지 않은 그림을 보고 나서 맨 처음 느꼈던 충격은 곧 사라졌다고 밝혔다. "나는 이 작품들이 얼마나 쉽게 '마음을 사로잡는지', 얼마나 낯설지 않고 심지어 세련되어 보이는지에 놀랐다." 그린버그는 이렇게 썼다.

> 나중에 라인하르트, 샐리 해즐렛Sally Hazlet과 이브 클랭의 모노크로매틱 작품 또는 모노크로매틱에 가까운 그림들을 처음 보았을 때도 다르지 않았다. 이 작품들도 마찬가지로 낯설지 않고 세련되어 보였다. … 추상 표현주의가 우선 순화한 다음 회화에 도입한 '야생적' 요소는 우연

성을 보여주는 외관만이 아니었다. 비어 있음, 즉 '공허'를 보여주는 외관도 마찬가지였다.[20]

그린버그에게 문제는 모노크롬이 예술이 아니라는 점이 아니라, 그 정도로는 탐탁지 않은 예술이라는 점이었다. 모노크롬에는 그가 형식주의 이론에서 중요하게 생각했던 미적 관념의 정제를 향해 현대 회화를 발전시킬 지위에 있지 않았다.

하지만 형식주의자들에게 모노크롬은 잠재적으로 해로운 영향이기도 했다. 모노크롬은 중요한 미학적 문제를 성공적으로 다루는 다른 순수주의 추상 회화의 지위를 위협했다. 예를 들어 그림이 빈 캔버스와 다를 바 없다고 인식되는 경우, 예술가가 개입하기 전에 이미 만들어져 있는, 즉 '레디메이드'의 지위로 전락한다. 이런 의미에서 모노크롬의 탄생과 거의 동일한 시기에, 발견된 오브제를 예술 작품으로 제시하기 시작한 마르셀 뒤샹Marcel Duchamp이 제기한 체제 전복적인 도전의 또 다른 반복이 되는 것이 모노크롬의 숙명이다. 하지만 모노크롬은 회화라는 장르의 고유성과 연관된 레디메이드가 된다. 미술사학자 티에리 드 뒤브Thierry de Duve가 말했듯이 "뒤샹의 병 걸이나 소변기와 달리, 빈 캔버스는 고유한 레디메이드다."[21] 이렇게 모노크롬은 뒤샹이 탐구했던 기준, 즉 예술가가 대상을 '예술'로 선택한 것이 그 대상이 '예술'이 되기에 충분한 근거가 되는 양식과 회화의 연관성을 만들어낸다.

그린버그는 모노크롬이 추상미술의 정당한 환원적 실천을 극단적으로 이용함으로써 결국 아무것도 없는 상태나 다름없는 캔버스를 예술 작품으로 선보이기에 이르렀고, 그 때문에

전반적으로 형식주의 프로젝트를 점차 위태롭게 만들 위험이 있음을 알았다. 모노크롬의 단순한 통일성은 무엇이든 예술이 될 수 있다는 걱정스러운 가능성을 시사했다. 따라서 그린버그와 프리드가 클랭의 주황색 모노크롬을 거부한 파리 살롱 위원회의 형식주의자들과 마찬가지로 경계하는 것은 당연했다. 모노크롬의 순수성은 결국 형식주의 원칙의 훼손이라는 역설을 낳았다. 모더니즘 회화를 추구하는 예술가는 대개 모노크롬의 완전한 평면성에 도달하겠지만, '그때부터 그들은 더 이상 화가가 아니게 되며 단지 기호로서 "자의적 대상arbitrary objects"을 만들어낼 뿐'이다.[22]

　　말레비치의 ‹검은 사각형›이 관람객에게 '사막'을 선보이고 80년 뒤, 클랭의 주황색 모노크롬이 살롱 데 레알리테 누벨에서 거부당하고 42년 뒤, 베티 파슨스가 라우센버그의 흰색 작품들의 전시를 거부하고 36년 뒤, 그리고 라인하르트의 검은색 그림이 '문화 예술 파괴자' 또는 '성난 예술 애호가'의 공격을 받은 지 17년 뒤, 서론에서 언급한 야스미나 레자의 흥행 연극 ‹아트›(1994)가 등장했다. 방금 살펴본 역사를 고려할 때, 레자가 연극의 초점으로 모노크롬을 선택한 것은 대체로 적절해 보인다. 하지만 앞에서 이미 말한 대로 레자가 이 각본을 썼을 무렵 모노크롬과 그 연극의 잠재적 관객 중 일부는 이미 그 기교적인 공백에 지나치게 익숙해져 있었다. 말레비치가 자신의 모노크롬 작품을 전시했을 때, 거의 모든 관람객은 그들이 본 작품이 예술로서 의미가 없고 받아들일 수 없다고 판단할 만큼 예상치 못한 희한한 작품이라고 생각했다. 클랭이 1955년 살롱에 그의 모노크롬 작품을 출품했을 때는 상당수의 진보주의자마저도

여전히 단색의 그림은 용납할 수 없다고 생각한 듯하다. 하지만 라인하르트의 그림이 공격을 받았을 즈음에는 모노크롬의 체제 전복적인 역할, 즉 부정하는 역할이 많이 축소되어 있었고, 레자가 연극 각본을 썼을 때는 더욱더 그랬다. '정신적인 것' 또는 형이상학적이고 실존적이며 형식적인 불편한 무의 감각을 전달하는 모노크롬의 능력은 익숙함으로 인해 사라지고 있었다. 부정의 작용은 무늬에 불과하게 될 위험에 처했다.

1960년대 후반에 이르러 아방가르드 전략은 순수성과 형식적 자율성에 대한 탐구에서 예술의 개념적 측면과 제도적 틀 안에서 예술의 역할에 대한 분석으로 바뀌었다. 1970년대와 1980년대에는 미국과 유럽 전역에서 예술가들이 점점 더 언어학 중심의 구조주의와 기호학의 모델과 방식을 적용해 모더니즘의 산물을 재구성하거나 그 지위를 박탈하는 데 전념했다. 사회적으로 형성되는 시각의 본질, 시지각과 시각적 의미가 융합되는 범위 그리고 예술 작품이 모든 것을 교환 가치로 환산하는 것처럼 보이는 경제 체제에 절충적으로 결부되는 방식은 이제 예술의 비판적 분석과 실천의 중심이 되었다. 이런 상황에서 예술 작품의 자율성과 비전의 순수성에 대한 모더니즘의 신념은 이제 설득력이 없었다.

예컨대 벤자민 부클로는 1998년에 쓴 글에서 모노크롬은 1960년대에 이미 그 영향력이 다했다고 주장했다. 그는 클랭의 그림을 냉소적으로 평가하며 '클랭의 영향력 속에서 지각 정보의 축소는 관람자를 존재론과 현상론에 근거한 시각성의 의존에서 벗어나게 하기보다 이미 기본적인 것을 아는 사람들의 입맛에 맞춰진 초콜릿 역할을 했다'고 썼다.[23] 많은 '내부자'

는 모노크롬이 과거의 인공물에 불과했다고 결론지었다. 레자의 연극이 파리에서 초연되기 1년 전인 1993년, 작가 제프 월 Jeff Wall은 다음과 같이 썼다.

> 하나의 새로운 캔버스는 우리에게 이미 모노크롬이다. 다시 말해 그것은 이미 새로운 유형의 회화다. … 빈 캔버스를 이런 식으로 경험하게 만드는 것은 이른바 '아방가르디즘avant-gardism(전위주의)'의 역사적 정체성과 특징이다. … 아방가르드에 의해 창조되거나 혁신된 미학적 범주들은 우리에게 객관성, 즉 불가피하고 필수적인 구조, 예술 작품의 경험에 있어 초월적 조건이 되었다.[24]

모노크롬은 종점, 한계, 기원, 경계, 부정, 비어 있음, 또는 초월의 개념을 다루기 위한 체제 전복적인 강력한 매체에서 여러 양식 선택지 중 하나가 되었다. 적어도 월과 단토에 의해 환기된 '우리'에게 모노크롬 회화는 완전히 익숙한 것이었다. 하지만 레자가 연극 각본을 쓰고 부클로가 비판을 하고 월과 단토가 모노크롬은 지나치게 익숙해져 버린 아방가르드의 부속품이라고 결론지은 지 20여 년이 지났지만, 적어도 '외부자들'과 '내부자들'이 되려는 미경험자들은 여전히 현대 미술이라는 불가사의한 세계로 들어가는 입구에 서서 길을 막고 있는 모노크롬을 만나게 될 것이다.

그러나 19세기와 20세기 전반 아방가르드가 초래한 예술과 관람자를 묶었던 오래된 약속의 파기가 유례없이 현대적이고 이

제는 확고하게 자리 잡은 새로운 약속의 점진적 생성과 맞아떨어졌다. 이 새로운 약속에서는 관람자의 역할이 일종의 진행 중인 발전의 협력자로 바뀌어 좀 더 유동적인 관계가 구축된다.

대표적인 모더니스트인 애드 라인하르트마저도 적어도 때로는 이런 측면에서 현대 미술을 이해한 것으로 보인다. 다소 뜻밖이지만 검은색 모노크롬으로 유명한 이 진중한 화가는 풍자 만화가로도 활동하며 미술계의 변덕에 대해 비평했다.[25] 라인하르트는 1950년대에 그린 한 풍자만화를 통해 새로운 약속에서 무엇이 쟁점이 되는지 보여준다. 그는 같은 추상화를 두 번 그린다. 위의 그림에 등장하는 중절모자를 쓴 남자는 비웃음을 띤 채 그림을 가리키며 '하하, 이게 무엇을 나타내는 거지?'라고 말한다. 아래 그림에서는 이제 그림이 대답할 차례다. 화면 속 몇 개의 선이 따지는 표정의 얼굴로 바뀌고 팔다리가 생겨난 그림이 이렇게 말하며 어안이 벙벙해진 남자에게 삿대질을 한다. '넌 무엇을 나타내는 거지?'[26]

라인하르트가 묘사한 그림의 양식은 특성상 추상 표현주의이며 당시 그 자신이 그렸을 법한 그림 같아 보인다. 하지만 그가 예술 작품과 예술가들에 대한 비판적인 분석이 이루어지는 과정에서 이제는 대담자로 등장하는 관람자가 마주하게 될 새로운 예술의 위상을 더 효과적으로 나타내기 위해 이어서 선보이기 시작한 작품은 분명 모노크롬이었다. 이런 맥락에서 모노크롬은 현대 미술이 예술가에 의해 만들어지지만, 실현은 관람자에 달려 있다는 것을 보여주는 확실한 증거다. 모노크롬은 미리 확정된 것이 아니라 관조contemplation라는 행위를 통해서 실천된다.

　　라인하르트는 자신의 풍자만화에 등장하는 그림에 보통 생명체만 가진 일종의 힘이 있다고 생각해, 관람자에게 직접적으로 심지어 원하지 않아도 영향을 미치는 힘을 발산한다는 것을 암시함으로써 예술과의 만남을 극적으로 표현한다. 이런 의미에서 예술가는 힘의 장 또는 힘의 네트워크를 만드는 사람으로서 자리하고, 여기서 관람자(수용자, 즉 이 네트워크에 영향을 받는 사람)는 작품의 경험 방식과 작품의 의미에 적극적으로 관여한다. 라인하르트의 만화와 레자의 연극은 이 역동적인 만남이 잠재적으로 대립을 초래하거나 적어도 불편할 수 있다는 것을 보여주는데, 이 만남이 어쩔 수 없이 양쪽 모두의 불신을 특징으로 하기 때문이다. 하지만 이 만남으로 인해 예술 관객은 잠재적으로 변혁적인 경험의 능동적인 참여자로 바뀐다.

3 색

색은 … 자연적이고 인간적인 수단이다.
색은 우주의 감성으로 물들어 있다.[1]

이브 클랭(1958)

모노크롬에 있어 색은 회화의 결정적인 유용한 특성으로 여겨
지며 회화의 구세주로 묘사된다. 이브 클랭에게 예술의 역사는
선과 색의 끊임없는 싸움이었다. 클랭은 '보통의 회화, 즉 일반
적으로 아는 회화는 선, 윤곽, 형태, 구도가 모두 창살에 의해 정
해지는 감옥의 창'이라고 말했다.[2] '선'은 이성과 권위의 억압적
인 힘을 나타낸 반면 '색'은 느낌과 상상의 자유를 형상화했다.

> 선은 죽음을 피할 수 없는 인간의 운명, 정서적 삶, 이성
> 그리고 정신성까지 구체화한다. 선은 인간의 심리적 경
> 계, 역사적 과거, 뼈대이자 약점, 욕망, 능력이며 인간의
> 발명품이다. 반면 색은 자연적이고 인간적인 수단이다.
> 색은 우주의 감성으로 물들어 있다.[3]

지각적으로 말해서 색은 차별적인 공간의 이해를 가능하
게 하지만, 그 결과 본질적으로 암호를 품은 실체로서는 힘이
없다. 색은 형태의 변동성, 위치의 모호성, 윤곽의 유동성을 앞
서 인식하게 해 의식의 더 깊고 불안정한 성질을 직접적으로 나
타낼 뿐 아니라, 확실한 인지 경계를 구성하고 설정할 수 있는

능력도 약화한다.

　클랭은 색이 지닌 편재성, 규범적이고 일상적인 특성, 그리고 감각 자극제로서의 역할로 인해 색이 예술의 열등한 특성이 되었다는 의견에도 반대했다. 그는 동시대 예술가이자 작가인 데이비드 바첼러가 이름 지은 '색채공포증chromophobia'에 대한 문화 전반의 경향에 단호히 맞섰다.[4] 예술을 정신적인 삶과 밀접하게 연관시키려는 사람 사이에서 색은 공통적으로 언제나 피상적이고 실체 없는 것이었으며, 심지어 기만적이고 속물적이며 부정한 것이었다. 고대 철학자, 교회 성직자, 르네상스 인문주의자 모두 색을 폄하할 필요성이 있다는 데 동의했다. 신의 뜻이나 인간의 지식은 시각에 구조와 질서를 부여하고 쇄도하는 감각 자극의 변화에서 형태를 표시하는 수단, 즉 선이라는 명확하고 안정된 표현 수단을 통해 전달된다고 여겼다.

　회화에 대해 이론적으로 설명한 르네상스 시대의 여러 논문은 '선'이 '색'보다 훨씬 더 중요하다는 뿌리 깊은 관습을 따랐는데, 논문의 저자들이 '미술'을 공예와 장인들의 장사에서 벗어나 시와 같은 '정신적'이고 지적인 예술과 같은 수준으로 높이는 것을 목표로 했기 때문이다. 예컨대 레온 바티스타 알베르티 Leon Battista Alberti의 『회화론De Pictura』(1435)[5]에서는 구도의 선형적 구성이 화가에게 가장 중요한 기술이며 화가는 '표면의 경계선과 그 비율을 잘 알아야만 뛰어난 예술가가 될 수 있다는 점을 알고 있어야 한다'고 설명한다.[6] 조르조 바사리Giorgio Vasari는 『뛰어난 화가, 조각가, 건축가들의 생애Le Vite de' Più Eccellenti Pittori, Scultori e Architettori』(1550)[7]에서 피렌체의 예술이 다른 곳의 예술보다 우수한 이유를 피렌체의 예술가들이

디세뇨disegno, 즉 소묘에 뛰어나기 때문이라고 보았다. 그 당시 베네치아의 예술가들은 투명한 유약과 유화 물감의 풍부한 색채 속성을 활용해 건축물과 물의 공존이 특징인 특유의 환경이 지닌 유동성을 떠올리게 하며 높은 색 선명도, 부드러운 윤곽, 선명한 색조의 톤이 돋보이는 그림을 그리는 것으로 잘 알려져 있었지만, 베네치아의 예술은 바사리의 책에서 거의 언급되지 않는다.[8] 르네상스 시대에 선으로 표현된 윤곽은 변치 않고 시대를 초월하는 학문 체계의 확립에 필요한 개념적이고 형식적인 구조를 규정한다고 여겨졌다. 이는 창작과 절대 진리의 내면 세계에 접근하는 데 필요한 지적 능력을 확보해 정신적인 능력과 추론 능력을 모두 발휘할 수 있게 했다. 반면 색은 이성적 관점에서 볼 때 본질적으로 변하기 쉬우며 감각적이고 장식적인 것에 불과하다고 여겨졌다.

색은 거의 모든 예술가의 실천에서 언제나 중요한 역할을 해왔기에, 색에 대한 문화적 반감은 지식인들 사이에서 특히 두드러졌다. 19세기 이전에는 모르타르와 물감용 안료를 빻는 데 필요한 절굿공이가 붓이나 나무 화판 또는 캔버스만큼이나 중요했다. 예술가들은 종종 약제사에서 나중에는 전문 물감 제조업자의 상점에서 안료를 구입해 색을 만들어내고 준비하는 데 많은 시간과 비용을 들여야 했다. 믿을 수 있는 색 제조법 설명서는 중요한 작업 도구였다. 15세기 볼로냐의 한 설명서에는 기괴하게 들리는 수많은 제조법이 나열되어 있다. 파란색의 일종인 '아주르azure'를 만들기 위한 제조법도 몇 가지가 있는데, 다음은 그중 하나다.

허브즙으로 아주르를 만드는 방법: 먼저 7월 초에 들에서 자라는 보라색 꽃을 모은다. 그 즙을 유리 플라스크에 담고 강한 식초나 소변을 플라스크가 가득 찰 때까지 붓는다. 플라스크를 잘 덮은 상태로 2주 동안 똥이나 수북한 석회 속에 혹은 포도 찌꺼기 안에 넣은 다음 꺼낸다. 그럼 아주르가 만들어진다.[9]

유색 안료를 표면에 칠하려면 분말 입자가 엉겨 건조 후에도 화포support에 붙어 있을 수 있도록 안료에 교착제를 혼합해야 한다. 약 3만 5,000년 전에 살았던 후기 구석기 시대 인간은 침이나 동물의 지방을 사용했다. 중세 시대에 가장 자주 사용한 교착제는 달걀노른자로, 이것으로 템페라tempera로 알려진 미디엄을 만들었다. 르네상스 시대에는 대개 아마인유와 안료를 혼합한 새로운 미디엄인 유화 물감이 개발되어 템페라를 대체했다. 1950년대부터는 가소성 고분자 유제 교착제가 인기를 얻었는데 현재는 아크릴 물감으로 알려져 있다. 이런 각 미디엄에는 고유한 속성이 있다. 템페라는 빠르게 건조되며 불투명한 반면, 유화 물감은 건조는 느리지만 글레이즈glaze라는 반투명한 층을 만드는 데 사용할 수 있으며 임파스토impasto라고 하는 기법인 요철을 표현할 수 있다. 본질적으로 액상 플라스틱인 아크릴 물감은 물과 섞인다. 이는 빠르게 건조되며 유화 물감처럼 다양한 표면감을 연출하거나 템페라처럼 부드럽고 매끄럽고 불투명한 바탕을 만드는 데 사용할 수 있다.

채색 매체는 다양한 방식으로 다양한 표면에 사용될 수 있다. 후기 구석기 시대 화가들은 어두운 동굴의 울퉁불퉁한 표

면에 안료를 붓으로 칠하고 문지르고 두드리고 불어 날렸다. 기록이 보관되기 시작한 이후로 색칠에 가장 자주 사용되는 도구는 손에 쥐고 쓸 수 있는 붓이었다. 붓은 전통적으로 동물 털을 사용하고 나무 자루를 달아 만들었다. 최근에는 롤러나 가압 분사 장치를 사용하기도 하고 컴퓨터를 이용해 표면에 물감을 칠하기도 한다. 중세에 물감을 칠하는 표면은 보통 평평한 직사각형 나무 패널이었지만, 프레스코로 알려진 기법에서 그러듯 덜 마른 회벽에 직접 물감을 칠하기도 했다. 르네상스 시대에는 새로운 화포(배의 돛에 사용되는 캔버스 직물로 나무 틀 위에 펼쳐 씌움)가 나무 패널을 대신하기 시작했다. 마 또는 면을 사용한 이 직물의 표면은 높은 내구성과 유연성, 그리고 대규모 작업의 가능성을 제공했다.

오늘날에는 튜브나 캔으로 만들어 놓은 화학적으로 합성된 색에 익숙해져 있기에 19세기 초까지 모든 색을 천연 재료에서 얻었다는 사실은 되짚어볼 가치가 있다. 유럽 최초로 알려진 프랑스 남서부의 쇼베Chauvet동굴에 그려진 이미지는 붉은색과 검은색, 그리고 간간이 노란색, 갈색, 흰색으로 이루어진 한정된 팔레트로 이루어져 있는데, 철광석, 산화망간, 석탄, 목탄, 산화철, 황토, 진흙에서 안료를 얻었다. 수천 년 후 르네상스 시대에도 같은 안료가 계속해서 사용되었지만 다른 황토, 예를 들면 산화철, 진흙, 석영에서 얻었으며 대량 채굴이 이루어진 이탈리아 도시의 이름을 딴 적갈색 번트시에나burnt sienna, 그리고 금 같은 보석이나 청금석 같은 준보석을 갈아내어 얻는 더 비싼 안료의 사용도 크게 늘어났다. (청금석에서는 화려한 파란색 안료를 얻을 수 있는데 아프가니스탄에서만 채굴되었기에 중세

시대에는 금보다 더 비쌌다. 안료 이름인 울트라마린ultramarine도 '바다 건너ultramarinus'라는 뜻의 라틴어에서 유래했다.) 중세 및 르네상스 초기의 저렴한 파란색은 구리 광석 퇴적물이 풍화하며 생성하는 남동석azurite으로 만들었다. 안타깝게도 이 파란색은 시간이 지나면 녹색으로 변하는 경향이 있었다. 안료는 이집트 미라의 뼈처럼 생각지도 못할 기묘한 재료에서 얻기도 했다. 머미 브라운mummy brown이라고 불리는 이 안료는 16세기에 처음 만들어졌으며 19세기 라파엘 전파가 즐겨 사용했다.

하지만 19세기에는 예술가들이 사용하는 물감의 성질에 큰 변화가 진행되었다. 18세기 후반, 이론, 철학, 과학, 산업의 발전과 나란히 채색 안료의 합성과 제조 혁명이 시작되었고, 그 결과 낭만주의와 인상주의 화가들에 의해 색이 '해방'되자 천연 재료에서 유래했거나 재래식으로 생산되지 않은 안료가 주류가 되었다. 울트라마린 블루보다 훨씬 더 저렴했던, 깊고 차가운 파란색인 프러시안 블루prussian blue는 화학적으로 합성된 최초의 안료였다. 그 뒤를 이어 합성 울트라마린, 세룰리안 블루cerulean blue, 크롬오렌지chrome orange, 카드뮴 옐로cadmium yellow 등 새롭고 저렴한 색 화합물이 다양하게 등장했다.

합성 안료로 인해 예술가와 그들이 사용하는 재료 간 관계의 본질은 근본적으로 변화했다. 색은 이미 체계화된 상업적 맥락 안에선 선택할 수 있는 상품으로 바뀌었고, 그 결과 예술가들은 어쩔 도리 없이 생산과 소비의 현대 세계로 끌려 들어갔다. 마찬가지로 1841년부터 튜브에 담긴 유화 물감이 만들어지기 시작하면서 물감의 농도는 이제 산업 표준에 따라 규격화되었다. 이 튜브 덕분에 물감을 가지고 다니기도 쉬워졌는데, 이

혁신은 인상주의 화가들의 외광 회화에도 크게 영향을 미쳤다. "자연계나 철기 시대에서 유래를 찾을 수 없는 공업 제품의 색은 인상파 화가들에게 땅의 색, 바다 동물 잔해의 색 그리고 회화에서 광채 표현의 기초가 되는 금속성 색을 보완했다." 예술가이자 평론가인 제러미 길버트롤프Jeremy Gilbert-Rolfe는 이렇게 말한다.

> 자연광의 밝기를 재구성하는 데 신념을 가지고 전념한 인상파 화가들은 독일 석유 화학 산업의 발명에 신세를 졌고 이들은 알리자린 크림슨alizarin crimson, 비리디안viridian 그리고 자연을 흉내 내는 작업에 필요한 다른 색들을 제공했는데, 이 색들은 그 색 자체가 자연에 실제로 존재한다는 점을 제외하면 모든 의미에서 명백히 본질적으로 인공적이었다.[10]

따라서 지중해 하늘의 파란색 또는 '아주르'가 이브 클랭의 모노크롬 미학의 중심이기는 해도 그는 울트라마린 안료를 구하기 위해 제조법대로 만들거나 부유한 후원자들에게 기대야만 했던 15세기 예술가들처럼 복잡하고 시간이 많이 드는 방법을 쓸 필요가 없었다. 실제로 클랭은 그가 선호하는 색으로 울트라마린과 비슷한 색조를 선택했지만, 그가 구한 안료는 아프가니스탄에서 온 것이 아니라 합성 안료였기에 상당히 저렴했다. 하지만 클랭은 매우 농후한 색을 내는 안료를 원해 처음에는 그가 필요로 하는 안료를 찾을 수 없었다. 결국 그는 에틸알코올, 에틸아세테이트, 염화 비닐 수지로 이루어진 특수한

수지 교착제에 합성 울트라마린 색소 분말이 혼합된 로도파스 M60A Rhodopas M60A라는 불투명 아크릴 물감을 찾아내는 데 성공했다. 이 혼합물은 물감이 마를 때 파란색 안료의 선명도를 최대한 보존하는 데 실질적으로 상당한 효과가 있었다. 하지만 독성도 강했다. 클랭은 파리 미술용품 제조업자와 협력해 이 제품의 변형 제품을 개발해 바로 사용할 수 있는 상태로 보내게 했다. 클랭이 특허를 받은 적은 없지만, 그는 이 색에 인터내셔널 클랭 블루International Klein Blue, IKB라는 이름을 붙였다.

하지만 클랭이 아름다운 파란색으로 표면을 덮는 데만 관심이 있었던 것은 아니다. 앞서 언급한 대로 클랭은 하나의 색에 초점을 맞추는 것은 지배적인 문화 위계에 대한 근본적인 도전을 포함한다고 주장했다. 선과 색의 싸움에 대한 통찰을 통해 그는 색이 예술의 창작에 있어 중요함에도 그 위상은 언제나 폄하되어 있다는 것을 암시하고 있었으며, 하나의 대결이라는 그의 생각은 오랜 역사 속에서 그 존재를 인정받는다. 전성기 르네상스 이후로 베네치아파와 코레조Correggio, 루벤스Rubens와 렘브란트Rembrandt 같은 색의 열렬한 지지자들, 즉 '선보다 색을 강조하는' 예술가들과 라파엘로 화풍 전통을 따르는 '선적인' 예술가들 사이에는 관례적인 구분이 있었다. 이 두 '진영'은 19세기에 이르러 프랑스 미술에서 '낭만파(색)'와 '고전파(선)'라는 이름을 중심으로 합쳐졌다. 이는 클랭의 과장된 주장을 뒷받침하는 한층 더 구체적인 맥락이었으며 그는 전세가 확실히 역전되었다고 보았다. 이제는 색이 이기고 있었다.

장오귀스트도미니크 앵그르Jean-Auguste-Dominique In-

gres와 외젠 들라크루아Eugène Delacroix 사이의 논쟁에서 선을 사수하기 위한 마지막 격발과 공격으로 앵그르는 이렇게 말했다. '색은 그림에 장식이 되지만 이는 시녀일 뿐이다.' 그러나 들라크루아는 그가 보고 느낀 몇 가지 생각을 일기에 이렇게 적었다. '색은 눈을 위한 음악이다. … 특정한 색의 조화는 음악만으로는 표현할 수 없는 느낌을 만들어낸다.'[11]

19세기의 회화의 행로는 클랭이 이런 대담한 주장을 펼칠 확실한 근거를 제공했다. 실제로 현대 미술의 발전은 색보다 선을 우위에 두고 찰나보다 불변을 우위에 두었던 위계의 체계적 역전으로 이해될 수 있다. "그림을 그리러 나갈 때는 나무든 집이든 들판이든 뭐든 눈앞에 있는 대상은 잊어버리도록 노력하라." 인상주의 화가 클로드 모네Claude Monet는 이렇게 썼다. "단지 여기에 작은 파란색 사각형이 있고 분홍색 직사각형이 있고 노란색 선이 있다고 생각하고 눈앞에 펼쳐진 장면에 대한 자기만의 꾸밈없는 인상이 느껴질 때까지 보이는 그대로, 즉 정확한 형태와 색을 그려라."[12] 회화는 화면과 빈 곳에 빛의 효과를 모사하고자 하는 목적으로 변화하는 색의 관계를 나타내는 전면 모자이크가 되어갔다. 하지만 이와 동시에 인상주의 회화는 표면의 물리적인 거칠기, 즉 물감 자체의 물질성을 돋보이게 하기도 했다. 역동적인 붓놀림의 활용은 균일하고 2차원적인 표면의 특징이 되었다.

빈센트 반 고흐Vincent van Gogh에게 밝은색 물감 자국, 프랑스어로 타슈tache의 자율성은 훨씬 더 중요했다. 반 고흐는 동

생 테오에게 보낸 편지에 '화가는 자연의 색보다 팔레트의 색으로 시작하는 것이 더 낫다'고 썼다. "나는 색조를 배치할 때 자연으로부터 어느 정도의 순서와 어느 정도의 정확성은 유지하며 바보 같은 짓을 하지 않고 이치에 맞도록 자연을 자세히 살펴본다. 하지만 내가 쓴 색이 자연에서 아름답게 보이는 만큼 캔버스에서 아름답게 보이기만 한다면, 정확히 일치하는지 여부는 그다지 신경 쓰지 않는다."[13] 반 고흐에게 색은 묘사적인 기능과는 관계없는 자율적인 회화 요소로 바뀌었다.

1899년, 신인상주의 화가 폴 시냐크Paul Signac는 1967년에 쓴 글을 통해 색채 해방의 단계를 '색채의 선명함의 극대화'를 도모하는 것이라고 요약했다.[14] (그는 클랭과 마찬가지로 색채 해방이 들라크루아에 의해 시작되었고 인상파에 의해 발전되고 신인상파에 의해 굳어졌다고 보았다.) 화가들은 상징주의 화가 모리스 드니Maurice Denis의 유명한 표현처럼, '전쟁터의 말이나 누드모델 또는 어떤 일화'에서 벗어나려고 애쓰면서 보이는 세상을 재현하는 작업을 포기해야만 한다고 생각했다.[15] 그 결과, 예술가들이 집중과 압축을 추구함에 따라 전례 없는 매체의 도식화 또는 정제가 이루어졌다. 형태와 색은 이제 전체 주제 또는 내용이자 예술의 대상이 되었으며 이제부터는 회화 자체의 자원 내에서만 비롯되어야 한다고 여겨졌다. 특정성, 순수성, 자율성을 바탕으로 한 자율적 '형태'라는 개념은 아방가르드 내에서 주요한 규정적 이념이 되었다. 1908년 마티스는 '나는 미리 마련한 계획 없이 색을 쓴다. 가을 풍경을 그리기 위해 이 계절에 어떤 색이 어울리는지 생각해 내려 하지 않고 계절이 주는 느낌에서만 영감을 얻는다'고 밝히며 새로운 색채 회화의 정신을 포

착해 보여주었다.[16]

색을 받아들이면서 회화도 어떤 기호화된 언어보다 더 심오하고 더 많은 것을 포함했기에, 가장 표현적이고 완전한 예술로 여기던 음악에 더 가깝게 바뀌었다. 음악은 번역할 수 없지만, 그와 동시에 직접적으로 이해할 수 있다. 자율적이면서도 외견상으로는 의미를 알기 쉽다는 사실로 인해 음악은 새로운 회화 유형의 본보기가 되었고 이 목적을 달성하고자 색이 가장 중요한 시각적 요소로 지명되었다. 자기결정성을 지닌 체계로서 색의 지위는 외부 세계의 대상을 설명하는 데 사용되는 기호 체계 내에서 색이 수행할 수 있는 어떤 역할보다 점점 더 중요해지는 것처럼 보였다. 폴 고갱Paul Gauguin은 이렇게 단언했다.

음악과 마찬가지로 [회화]는 감각을 매개로 정신에 작용한다. 조화로운 색은 소리의 화성에 해당한다. 하지만 회화에는 음악에서는 불가능한 통일성이 존재하는데, 그 조화가 서로 이어지므로 그 끝과 시작을 다시 결합하려 한다면 판단은 끊임없는 피로를 경험하게 된다. 귀는 사실 눈보다 열등한 감각이다. 청각은 한 번에 하나의 소리만 파악할 수 있지만, 시각은 모든 것을 받아들임과 동시에 자유자재로 단순화한다.[17]

그런데 정말 색이란 무엇일까?

우선, 색을 식별하는 능력은 결코 동물의 보편적인 특성이 아니다. 사실 대부분의 다른 포유동물은 색을 식별하는 능력을 지니지 않았다.[18] 인간의 시각 기관은 크게 두 개의 광수용光

受容 세포, 즉 원추세포와 간상세포로 이루어져 있다. 원추세포는 망막 중앙부의 작은 영역에 모여 있는 세포로 1초에 4-5회 주시를 바꿀 수 있게 해('단속성 운동'이라고 한다) 세상에 대한 상세하고 정보성 있는 상을 만들어낸다. 이런 원추세포는 한 번에 하나씩 시야의 특정 측면에 주의를 집중하게 해 세세한 부분까지 볼 수 있게 해주며 형태 선명도와 색채 인식도를 높인다. 그에 반해 간상세포는 눈 주변부에 분포되어 있으며 어스름한 형상을 볼 수 있게 하고, 색 수용체는 부족하지만 빛이 희미할 때도 볼 수 있게 해주며, 넓은 시야에서 움직임을 감지하고 전체를 동시에 인지할 수 있게 한다.

우리가 모노크롬, 이를테면 이브 클랭의 작품을 감상할 때, 감각은 캔버스에 있는 무언가를 명시하는 파란색을 보고 있다고 깨닫게 할 것이다. 하지만 과학은 색 지각이 실제로 전자기 복사에 의해 발생하는 빛의 시각적 차원에 대한 반응이라는 것을 보여준다. 빛 자체는 색이 없으며 망막에 포착될 수 있는 주파수 내에서 복사 에너지가 진동할 때만 실제로 색을 볼 수 있게 된다. 그러므로 색을 본다는 것은 서로 연관된 네 가지 요소, 즉 반사광의 파장, 조명 조건, 긴 파장, 중간 파장, 짧은 파장의 빛을 흡수하는 망막의 색 원추세포, 그리고 이런 원추세포에 연결된 신경 회로가 작동한 결과다. 빛은 물체에서 반사되어 눈에 들어가 망막의 원추세포를 활성화한다. 그리고 나면 뇌에서 물체의 표면 반사율과 광경을 비추는 빛의 파장 구성을 모두 고려해 무의식적으로 그 빛의 파장 구성을 판단한다.

그러므로 우리가 보는 색은 이를 인식하는 신체 및 뇌와 무관하지 않지만, 그렇다고 완전히 정신적 투영이라는 말도 잘

못된 것이다. 좀 더 정확히 말하면 색은 상호작용에 의해 만들어진다. 이는 특정한 표면이나 대상의 속성이 아니라 뇌가 만들어내는 색의 항상성이다. 그러므로 그 역시 본래 지각적으로 불안정하다. 우리가 클랭의 작품을 보는 환경의 빛(화창한 날이나 흐린 날의 햇빛 또는 갤러리의 텅스텐이나 형광등 조명)은 각기 다른 빛 파장을 생성하고, 그 결과 색은 끊임없이 변하게 된다. 하지만 인간의 뇌는 그런 변화를 알아채지 못할 것이며 자동으로, 그리고 무의식적으로 광원의 그런 변동에 맞춰 보정한다. 우리는 클랭의 그림에서 항상 같은 파란색을 보게 되는 것이다.

색은 일반적으로 색상hue, 명도value, 색조tone로 나뉜다. 클랭의 그림의 색상은 파란색 그 자체이다. 명도는 이 색의 상대적인 밝기나 어두운 정도를 나타내며 명색조tint는 색가에 흰색을 섞어 밝기를 높이는 경우고 암색조shade는 색가에 검은색을 섞어 밝기를 낮추는 경우다. 색조는 색에 회색을 섞거나 틴팅tinting 또는 세이딩shading을 통해 만들어진다. 클랭의 특정 파란색은 명도나 색조로 보아 희석되지 않은 것처럼 보이는 색상이다. 더 나아가 순수하고 나눠지지 않으며 혼합해 만들 수 없다고 여기는 빨강, 노랑, 파랑의 삼원색과 개별 색채 속성을 시각적으로 강화해 함께 잘 어울리는 경향이 있기 때문에 '보색'이라고도 하는 녹색, 주황, 자주와 같은 중간색의 측면에서 색을 나누어 볼 수도 있다. 하지만 15세기 레온 바티스타 알베르티Leon Battista Alberti는 다음과 같이 색이 네 개의 요소에 해당하는 네 개의 속으로 나뉜다고 썼다. "빨간색이라고 불리는 불의 색이 있고 청회색이라고 일컬어지는 공기의 색과 물의 초록색이 있으며 땅은 잿빛이다."[19] 알베르티는 검은색과 흰색을 진

정한 색이라고 생각하지 않고 색의 '조정 도구'라고 여겼다.[20] 이는 새로운 개념이었고, 흔히 오늘날에만 그런다고 생각하지만 고대부터 검은색과 흰색은 언제나 진정한 색으로 여겼으며, 현대 서양을 넘어 여러 문화권에서 여전히 의견이 일치한다.

　　우리는 색을 본질적으로 다른 것으로 해석한다. 빨간색과 녹색은 다르고 녹색과 보라색은 다르다. 하지만 클랭의 그림이 '파란색'이라고 말할 때, 우리는 실제 잠재적으로 무수한 다른 색상을 말한다. 대체로 빛의 주파수에 대한 최대 신경 반응의 결과인 '중심부'의 파란색이 있고 점차 주변부로 확대되는 파란색이 있는데, 이는 색상환에서 자줏빛을 띤 파란색 또는 초록빛을 띤 파란색 등의 색상에 가깝게 변한다. 클랭이 선택한 특정한 울트라마린 블루는 다른 색상과 섞이지 않은 원형적인 '파랑'에 대한 가능한 한 최대의 경험을 전달하기 위해 선택되었다고 생각할 수 있다. 그러나 색은 완전히 분리된 상태로 존재하지 않으며 본질적으로 상호작용을 하며 상관관계에 있다. 클랭 작품의 파란색을 그 보색(색상환에서 파란색의 반대쪽에 있는 주황색) 옆에 두면 파란색이 더 선명한 '파란색'으로 보이게 되며 그 반대도 마찬가지이다. 만약 그 파란색을 정면으로 응시한 다음 클랭의 그림이 걸린 흰 벽을 본다면 파란색의 보색인 주황색의 잔영이 보일 것이다.[21] 색은 공간의 깊이에 대한 착시도 일으킨다. 파란색은 눈앞에서 후퇴하는 것처럼 보이고 빨간색은 튀어나오는 것처럼 보인다. 일반적으로 '따뜻한' 색은 전진하고 녹색은 그 중간 어딘가에 있기 때문에 가장 안정적인 색상 중의 하나다. 게다가 '따뜻한' 색은 파란색과 같은 '차가운' 색보다 눈에 더 크게 보인다. 이런 시각 효과는 '따뜻한' 색은 시각적으로

전진하는 색이자 잠재적으로 '공격적인' 색이라고 하며 '차가운' 색을 후퇴하는 색이자 '차분한' 색이라고 하는 이유, 즉 색이 수행하는 일반적 역할인 지각 언어에서 정서 언어로의 은유적 전이를 설명한다.

색은 자연 현상이지만, 미셀 파스투로Michel Pastoureau가 강조한 것처럼 '일반화 그리고 사실 오히려 분석 자체를 거역하는 복잡한 문화적 구조'이기도 하다.[22] 특정 색상의 명칭과 기호화된 언어 체계 내에서 그 색의 내포는 신념 체계뿐 아니라 효용 그리고 사회·경제적 가치와 밀접한 관련이 있으며 이 모든 요소들로 인해 색은 철저히 사회적 현상이 된다. 특정한 색을 가리키는 단어들은 다른 색에 대한 단어들과 의미 있는 관계에 있다. 하지만 색에 대한 현대의 생각과 정의를 과거에 투영하지 않도록 주의해야 한다. 질적인 색채의 뉘앙스에 이름이 붙여지는 방식은 사회적 조건화와 문화에서 사용되는 언어 구조에 달려 있다. 어떤 색들은 서양 언어군 내에서 익숙한 의미로, 즉 그색에 지정된 특정 단어로 '보이지' 않을 수도 있다. 하지만 그렇다고 실제로 사람들이 그 색을 인지하지 못하는 것은 아니다.[23] 고대에 파란색은 진정한 색으로 생각되지 않았지만 최초로 파랑을 뜻하는 단어가 있었던 문화인 고대 이집트는 예외였는데, 푸른색 합성염료의 제조 방법이 처음 발전한 곳이 나일강 삼각주였기 때문일 것이다.[24] 19세기에는 호머Homer의 『오디세이 Odyssey』에서 바다가 '진한 와인 빛'으로 묘사된 것처럼, 고대 그리스인들이 파란색을 별개의 색상으로 인식하지 않았을 수도 있다는 것을 알게 되었다.[25] 색 지각을 평가할 때의 문제는 애초에 가정한 대로 그리스인들이 실제 파란색을 인지하지 못했

던 것이 아니라, 다만 파란색, 회색, 녹색의 차이를 나타내는 단어가 없었던 것으로 보인다는 사실이다. 하지만 최근 서남아프리카 나미비아의 힘바족을 연구하는 한 심리학자가 힘바족에게 파란색을 뜻하는 단어가 없다는 사실이 그들이 실제 그 색상을 볼 수 없음을 의미하는지 알아보기 위한 실험을 했다. 《사이언스 얼러트Science Alert》의 보도에 따르면, 부족민들에게 '11개의 녹색 사각형과 너무나 명백히 파란색인, 또는 적어도 우리에게는 분명히 파란색인 사각형 하나가 있는 원'을 보여주었다. 그 실험에서 부족민들은 색이 있는 사각형 간의 차이를 구별하지 못했다는 사실이 밝혀졌다.[26]

　　우리는 목적을 가지고 색을 인지한다. 파란색이 무언가를 의미하기 위해서는 단순히 감지하는 것이 아니라 상징하는 무언가가 되어야 한다. 세계 어디에나 색이 존재한다는 사실은 색이 모든 문화에 편입되어 상징의 역할을 한다는 의미이며 각 색에는 다양한 의미가 연관되어 있다. 색은 종교적, 문화적 의식에서 신념의 중요한 측면을 상징화하는 데 일상적으로 사용된다. 이런 관습은 종종 자연, 그리고 신체적인 경험 속 색의 양상에 뿌리를 두고 있다. 흰색은 눈의 색으로 '눈'을 의미하지만 일반적으로 영원, 천국, 고결, 순수, 순결, 빛, 경의, 탄생, 단순함, 청결, 평화, 겸손, 명료함, 젊음, 겨울, 무균 상태, 추위, 냉정함이라는 개념과 관련이 있는 것으로도 생각된다. 검은색은 '밤'을 의미하며 후회, 불행, 살인, 분노, 악, 두려움, 죄와 악마, 부도덕, 지옥, 어둠, 죽음과 저승뿐 아니라 깊이, 권력, 성욕, 교양, 격식, 우아함, 부, 신비, 익명성 등을 암시한다. 빨간색은 종종 흥분, 에너지, 사랑, 욕망, 속도, 힘, 권력, 열, 공격성, 위험, 불, 피, 전쟁,

폭력, 그리고 온갖 강렬하고 열정적인 것과 관련이 있으며, 녹색은 행운, 재생, 젊음, 활력, 다산, 영원, 가족, 조화, 건강, 평화, 번영과 관련이 있다. 파란색은 많은 문화권에서 무한이라는 개념과 밀접하게 연관되어 있다. '천국heaven'과 '하늘sky'에 해당하는 프랑스어 단어는 똑같으며le ciel 한자로 '천국'을 나타내는 글자는 '하늘'을 지칭하는 데도 사용된다.

　　하지만 실제 색의 경험은 본질적으로 여전히 불가사의하다. 시각 체계는 정서 및 감각과 관련되어 있으며 감정을 일으키는 뇌의 다른 체계와 연결되어 있고, 색이 감정에 미치는 영향은 주로 무의식적인 것으로 직접적이고 전의식적인 자극과 관련이 있지만, 부분적으로는 학습된 연상에 좌우된다. 색은 감정을 일으키며 강력한 정서적 장을 만들어낸다. 요한 볼프강 폰 괴테Johann Wolfgang von Goethe는 그의 선구적인 연구인『색채론Naturwissenschaftliche Schrift』(1810)[27]에 '사람들은 일반적으로 색에서 큰 기쁨을 경험한다'고 썼다. "눈은 빛을 필요로 하는 만큼 색을 필요로 한다. 흐린 날 태양이 눈앞에 있는 광경 일부분을 비춰 색을 보여줄 때는 우리가 느끼는 상쾌한 기분을 기억하기만 하면 된다."[28] 또한 색은 각성에 직접적인 영향을 미치고 뇌 활동, 혈압, 호흡수, 다른 일련의 작용과 관련된 생리적인 변화를 유발하며 세상에의 감각적 접근에 대한 인식도 강화한다. 색은 공간에 대한 막연하면서 두근거리는 느낌을 만들어냄으로써 지적 성찰과 사고의 활동보다는 보고 느끼는 감각 활동을 촉진한다. 어떤 사물이나 사건을 인식하려면 우선 이해해야 하는 전자와 달리, 색의 경험에서는 모든 불가사의한 아름다움을 '인식'하는 데 인간의 의식적인 이해의 개입이 필요하지 않다.

색의 경험은 근본적으로 모호하며, 색은 전인지적pre-cognitive이자 전언어pre-linguistic적인 힘이다. 색은 전적으로 객관적이지도 않고 전적으로 주관적이지도 않다는 사실, 즉 색을 인식하는 신체와 뇌로부터 반독립적이라는 사실은 색의 강력한 정서적 잠재력을 설명해준다. 우리는 시각적이고 표현적인 사상으로서만 아니라 지성, 의식, 무의식, 잠재의식을 망라하는 수준에서도 색에 반응한다. 하지만 색의 본질과 인간의 뇌와의 관계에 대해서는 여전히 상당한 의견 차이가 있다. 예술과 관련해서는 정확히 어떤 뇌의 감각 및 인지 메커니즘이 표현적 측면으로서 매우 강력하게 작용하는 색의 기능을 만들어 내는 데 구체적으로 관여하는지는 명확하지 않다.[29]

4 바탕

그것들은 아무것도 없는 그림이었다.[1]

J. M. W. 터너J. M. W. Turner의 작품 ‹노럼성의 일출Norham Castle, Sunrise›(1845)을 보면, 직사각형 화면 전체에 걸쳐 퍼져 있으며 그림 자체의 물리적 프레임 너머로 이어지는 듯 보이기까지 하는 모호한 윤곽의 미묘하게 다른 색의 파편만을 볼 수 있다. 작품의 표현 논리에서 보면 관람자에게 '가장 가까이 있는 것'이 '가장 멀리 있는 것'과 같은 방식으로 그려졌다. 터너와 같은 시대를 살았던 윌리엄 해즐릿William Hazlitt은 터너가 '태초의 카오스로 되돌아가는' 그림을 그리는 듯하며 '모든 것이 형태도 없고 공허하다'고 말했다.[2] 형태는 약화하거나 동질적인 배경에 다시 흡수된 것처럼 보이며 그 결과 터너의 그림은 이미지로 이해되기를 거의 용납하지 않는다. 호수를 가로질러 풀을 뜯는 소를 지나 바위 언덕 꼭대기에 있는 성으로 이어지는, 풍경화로서 작품의 위상은 심각하게 위태하다. 영국 노섬벌랜드Northumberland에 있는 독특한 성을 재현한 작품이지만 제목이 아니라 작품 자체로는 그 풍경의 자격을 온전하게 인정받을 수 없다. 요약하면 ‹노럼성의 일출›은 오늘날 말하는 이른바 모노크롬을 지향하는 듯하다.

　해즐릿에 따르면 동시대 사람들은 터너의 작품에 근본적

인 의미가 결여되어 있다고 생각했다. 그는 이렇게 썼다. "누군가는 그의 풍경화에 대해 아무것도 없는 그림이라고 말했는데 비슷하다."[3] 터너는 어떤 걸 표현해야 하는 의무에 충실하기보다 그의 작품을 만드는 데 사용된 재료, 즉 표면의 물감과 틀에 넣은 2차원 기하학적 형태의 표면이라는 사실에 주목하게 하려는 듯하다. 해즐릿과 같은 동시대 사람들은 미묘하게 색이 다르고 질감이 있는 흔적들로 덮여 있으며, 한계나 경계가 명확히 나타난 2차원 기하학적 틀 안의 공간을 바라본다는 불편한 사실을 알게 되었다. 그에 반해 좀 더 익숙한 회화의 관습에서 표면은 단지 잠재해 존재할 뿐 본질적인 가치나 의미는 없다. 관람자가 보도록 유도되는 것은 3차원 공간의 환상이다. 표면은 내용의 전달을 위한 토대일 뿐이다. 하지만 터너는 틀에 둘러싸인 캔버스 표면이 선명히 드러나 보이게 한다.

　　이와 같은 작품은 전통적으로 의미를 내포하는 표면으로서 작용하는 회화의 기능이 주로 그 표면의 특정한 구성에 좌우된다는 사실, 즉 세상 속 사물의 여러 색에 필적하는 색의 변화와 형태를 묘사하기 위해 경계선을 사용해 관심과 무관심의 영역을 구분하는 데 달려 있다는 것을 보여준다. 이런 관습에서 우리가 보는 것의 어떤 측면은 기호화된 의미가 있다고 여기지만, 다른 측면은 간과되고 기호화되지 않는다. 전통적인 재현 회화는 본질적으로 '형상figure' 또는 '양성적 공간positive space'과 '배경ground' 또는 '음성적 공간negative space'의 두 영역으로 구성된다. 전자는 의미를 지녔거나 이야기를 전달하는 반면, 후자는 의미 또는 이야기를 담는 용기 또는 포장재일 뿐이다.

　　'형상'과 '배경'의 이런 대립과 위계화는 일반적으로 시각

의 구성 원리와 매우 닮아 있다. 인간의 고초점 시각은 모든 영장류 중에서 가장 뚜렷하며 해상도는 시야 주변부의 약 100배다. 하지만 이 초점 시각은 폭이 약 1도이며 해상도에 도달하는 시야의 부분은 폭이 3도를 넘지 않는다. 중심부의 이런 명료도는 지각장이 훨씬 더 넓은 사슴이나 다른 초식 동물에 비해 주변 시야가 확연히 좁다는 것을 나타낸다. 근본적으로 초점 시각과 주변 시각으로 나뉜 시각 구분으로 인해, 명확하게 보이는 작은 면적의 공간과 무의식적으로 주변이 인식되는 모호한 영역이 동시에 생기는 것이다.[4] 고초점 시각을 제공하는 인간의 눈 중심부에 분포한 시신경은 공간에 대한 명확하고 한정적이며 분명한 이해를 확립하는 데 꼭 필요한 데이터를 제공한다. 이와는 반대로 주변 시각은 배경에 주목하게 한다. 초점 시각은 세상과 거리를 두게 하는 반면, 주변 시각은 몰입하게 하고 세상 속에 우리를 에워싼다. 하지만 대부분의 경우 주변의 중요성을 전혀 알지 못한다. 초점 시각은 언제나 일종의 '해석'이지만 주변 시각은 공간의 불균형한 형상에 대한 인식을 무의식적으로 전달하기 때문에 어떤 의미에서는 더 진정하고 정직한 경험이다. 하지만 이 영역은 절대 의식적으로 주의를 기울인다고 '포착'될 수 없다.

　뇌는 생존의 문제로서 균형을 추구하므로 인간의 시각 체계는 패턴을 발견하도록 구성된다. 다른 영역보다 지각 장의 일부 측면이 관심의 초점이 된다. 파악이 가능하고 안정적인 패턴으로의 이런 그룹화와 결합은 욕구 충족에 대한 집중적인 관심의 필요성으로 인한 것이다. 인간은 부족함을 느끼는 부분에서 온전함을 추구하고 무언가 불분명한 부분에서 이해를 위해 노

력한다. 뇌 내의 정상적인 조절 기능에는 윤곽 패턴, 교차점, 관심과 무관심의 영역과 관련해 지각 장을 규정하는 일반적이고 보편적인 스키마의 생성이 포함된다. 이는 모든 물체와 장면에 적용할 수 있는 스키마로, 시각 체계에 의해 환경에서 거의 동일한 필수 정보가 추출되도록 시각 체계를 구성하는 규칙을 제공한다. 인간은 자동적으로 시각을 양분해 형상이나 형태는 집중도를 높이고 나머지, 즉 배경은 무의식에 맡긴다. 철학자 모리스 메를로퐁티Maurice Merleau-Ponty는 '대상을 더 잘 보기 위해서는 주변 환경을 일시 중지 상태에 두어야 하며 초점에 있는 형상에서 얻게 되는 요소를 배경에서 약화하는 것이 필요하다'고 말한다. "대상을 본다는 것은 거기에 몰입한다는 것이고 대상은 다른 사물을 보이지 않게 하지 않고서는 자신을 드러낼 수 없는 체계를 형성하기 때문이다."[5] 즉 '형상'을 보기 위해서는 무의식의 모호함에 빠지게 되는 '배경'을 포기해야 한다. 신경과학자인 V. S. 라마찬드란V. S. Ramachandran과 철학자 윌리엄 허스타인William Hirstein은 이 할당이 이루어지는 방식에 대한 과학적인 설명을 제공한다.

주의를 집중하게 하는 뇌의 자원은 한정되어 있고 대립되는 표상을 위한 신경의 공간이 한정되어 있다는 점을 고려할 때, 이 처리 과정의 모든 단계에서 '여기 주목, 잠재적으로 대상과 비슷한 어떤 것에 대한 단서가 있다'라는 신호가 생성되어 대뇌변연계 활성화를 유발하고 해당 영역(또는 특징)에 주의를 집중하게 해 초기 단계에서 해당 영역이나 특징을 쉽게 처리할 수 있게 한다. 게다가 지

각 문제의 부분적인 '해결책' 또는 추측은 계층의 모든 단계에서 모든 이전 모듈로 피드백되어 처리 과정에 약간의 편향이 생기며, 그런 점진적인 '부트스트래핑bootstrap-ping'에서 최종적인 인식 결과가 나온다.[6]

시각적 자극의 다소 급작스러운 변화를 인지하는 윤곽 또는 가장자리는 외형을 정의하고 형상과 배경의 할당을 만들어낸다. 이런 형태의 단서는 본질적으로 전의식적이고 전언어적인 인간 지각의 고유한 구성 요소다. 심리학자들이 증명했듯이, '형상'은 항상 '배경'보다 더 존재감이 느껴질 것이며 바탕의 앞에 있는 것처럼 보이기도 할 것이다. '형상'과 '배경' 사이의 경계는 항상 '형상'에 속하며 '배경'에 속한 모든 형체는 이어지는 바탕의 일부로 보이는 경향이 있어 형태를 이루지 못하고 자체적인 힘이 없다.[7]

다시 말해, 인식에는 선택이 필요한데 이는 무의식적으로 이루어진다. 무언가를 볼 때, 눈앞에 컴퓨터가 있다고 한다면 이는 자동으로 '형상'이 되고 컴퓨터 주변의 책, 테이블, 램프, 반쯤 마신 커피잔과 같은 나머지 시야가 '배경'에 할당된다. 이 배경은 컴퓨터 왼쪽에 펼쳐진 책을 읽겠다고 쳐다보거나 커피를 한 모금 마실 때까지, 그래서 이 사물들이 '형상'이 되고 컴퓨터는 일시적으로 '배경'과 합쳐질 때까지 눈에 들어오지 않는다. 형상과 배경 사이의 이런 전환은 의도적일 수도 있고 무의식적일 수도 있으며, 시각 양식 내에서만 아니라 다른 감각을 통해서도 발생한다. 밖에서 까치가 깍깍거리는 소리가 들릴 때 이 소리는 '형상'이 되어 무의식적으로 컴퓨터 화면을 안중에 두지

않게 만든다. 하지만 까치 소리가 들리지 않게 되면 바깥세상은 희미해져 다시 '배경'이 되고, 이제야 의도적으로 이전의 '형상', 즉 컴퓨터 화면으로 돌아온다.

안정적이고 일관된 시야의 확립은 경계심을 구축해 잠재적으로 위험한 모호성을 감소시키며, 실질적인 의사 결정과 행동을 위한 견고한 기반을 제공한다. 하지만 인지적 가치는 반복성과 신뢰성을 바탕으로 하기에 대개 익숙한 형상이 새로운 형상보다 유리하다. 이처럼 정신은 '레디메이드' 게슈탈트, 즉 부분들의 집합 이상으로 인식되도록 구성된 전체를 수용하는 경향이 있다.

이 경향은 동일한 이중 할당 모델이 인지 장의 구성도 좌우하기 때문에 특히 중요하다. 우리는 정확성, 세부 사항, 선형성 그리고 폐쇄된 상태를 선호하며 이는 주목, 개체화, 분리, 객관성, 추상성, 분석으로 특징지어지는 정신 상태를 유도한다. 문화 이론가 폴 비릴리오Paul Virilio는 이렇게 말한다. "우리는 무의식적으로 이해의 유형화를 되풀이한다. 하늘과 땅, 태초의 바다와 해안선이 갈라지는 최초의 배경과 형상의 분리에서부터 과학적 관점의 정교화에 이르기까지."[8] 각 상황을 둘러싼 의미의 지평이 있고 이 때문에 우리는 관점을 선택할 수 있다. 하지만 역시 이 때문에 변화에 개방적일 수 없게 되기도 한다. 실제로 모든 다른 관점을 이해할 수 없게 될 정도로 특정한 하나의 방식으로('배경'이 아니라 '형상'에 고정) 사물을 이해하는 것에 너무 얽매이게 될 가능성이 있다.

이 지각과 사고의 이분적인 구성은 우리가 실제 세상을 경험하는 것이 아니라 정신적 재창조, 즉 세상에 대한 상호작용

적인 경험을 경험하는 것임을 보여준다. 이 재창조의 본질적인 측면은 이중성 또는 차이다. 동시에 인간의 신경 구조는 지속적인 변화와 혼란을 겪는다. '게슈탈트 전환Gestalt shifts'이 일어나는 것이다. 얼굴 또는 술잔으로 보이는 루빈의 꽃병Rubin vase이나 네커 정육면체Necker cube의 착시처럼 소위 '모호한 형상'은, 형상 또는 배경의 할당 정도가 장면의 본질적인 측면이라기보다 인지적으로 변화하는 것이라는 예시다. 예를 들어 얼굴 또는 술잔의 경우 얼굴이 형상이고 술잔이 배경일 때도, 그 반대일 때도 마찬가지로 해석이 서로 오락가락 뒤집힐 수 있다. 하지만 할당은 주변 조명 조건으로 인해 시각적 대비가 명확하지 않은 경우처럼 좀 더 일반적인 환경에서 영향도 쉽게 받는다. 대비가 강하다는 건 시각적인 '노이즈'가 적다는 의미로 형상이 배경으로부터 명확하게 부각되는데, 복사광과 주변광이 없으면 '노이즈'의 양이 증가해 형태, 윤곽, 색의 차이를 감지하는 능력이 제한된다. 결과적으로 더는 안정적인 패턴을 확립하고 파악하기가 쉽지 않게 된다. 주변광이 약한 어두컴컴한 방에서나 저물녘에는 집중된 시각의 의식에 대한 확고한 통제가 느슨해진다. 지각적 단서가 충분하지 않으면, 우리는 상상에 의한 추론이라는 행위를 통해 시각적 결함을 메우는 인지적 채워 넣기에 들어간다. 윤곽이 보이지 않거나 전체적으로 대비가 없는 경우 감별 불가능한 지각적 공간이 인지되고, 이는 해무나 안개 속과 같은 지각 박탈 상황에서 발생하는 일종의 실명을 유발한다. 지각의 변화는 인지의 변화를 가져온다. 뇌가 감각적 유입에서 완전히 차단되면 '구심로 차단deafferentation'이 발생하며, 철학자 토머스 메칭거Thomas Metzinger가 설명한 것처럼 뇌는 세상을 향해

밖으로 향하기보다는 내면으로 향해 순수한 '정신'으로서 자신에게 집중한다. 각기 다른 문화권에서 발전된 다양한 명상 수행이 메칭거가 언급한 '인간은 때때로 포괄적인 배경을 지각 자체의 지배적 특징인 게슈탈트로 바꿀 수 있다'는 과정을 체계화하고 유도한 결과, 온전함과 웰빙에 대한 인식을 높인다고 주장하는 연구가 점점 많아지고 있다.[9]

시각 장이 미분화된 흐름으로 느껴질 때, 즉 일관된 형태가 아니라 터너의 그림처럼 빈 공간과 흐름으로 특징지어지는 고체, 액체, 기체, 무기물의 연속체로 느껴질 때, 그 순간 우리는 전의식 수준에서 지각의 경험에 더 가까워진다. 이는 이른바 의식적인 '실재'가 근본적으로 모호하고 불확실한 주위 상황에 대한 일련의 예언적 가설의 결과이며, 따라서 우리가 존재하는 미분화된 연속체의 실제 흐름과는 거의 무관함을 의미한다.

터너의 그림에서 형상/배경 할당의 익숙한 이중성은 사라지고 이제는 공간의 연속체가 찬란히 존재하게 된다. 더는 '형상'이 우선시되지 않고 이와 함께 틀 안의 공간에서 보이는 모든 것이 작품의 물리적 경계에 의해 가둬지는 감각도 없어진다. 실제로 그 직사각형 캔버스는 이제 그 자체로 그림이 걸린 불확실한 배경 위에 놓여 있는 일종의 형상이 되었다. 터너의 작품은 전형적인, 또는 규범적인 시각적 인식을 완전히 거스를 뿐 아니라, 추상 그리드에 대한 객관적인 분석을 기반으로 하는 논리 체계를 통해 서양 예술의 근간이 된, 즉 15세기 이탈리아의 고정점 원근법 발명으로 확립된 회화의 관습도 거스른다.

당시 아직은 익숙하지 않았던 이 시각화 체계에 체계적

으로 도전하고 이를 확장한 것은 레오나르도 다빈치Leonardo
da Vinci로, 터너와 마찬가지로 레오나르도 역시 선의 비율에 따
라 회화적 규칙이 갖춰지는 이 명백한 모순을 줄이고 없애는 방
법으로 이를 행했다. 분명히 레오나르도는 부드러운 전환이 뚜
렷한 윤곽을 대신한 키아로스쿠로chiaroscuro(명암)와 스푸마
토sfumato(연기처럼 표현하는 음영)를 통해 작품에서 불확정성
과 모호성을 적극적으로 드러냈으며, 그 결과 그의 작품은 새로
운 종류의 모호한 분위기, 즉 '시적인' 분위기를 지니게 되었다.
레오나르도의 그림은 형상과 배경의 해석을 약화하고 모호하
게 하고 바꾸어 놓음으로써, 시야를 구성하고 사고를 좌우하는
숨어 있는 힘에 주목하게 한다. 바로크 시대에 이르자 배경의
비어 있음은 형상의 충만함과 적극적으로 경쟁하기 시작해 가
시적인 요소를 조금씩 잠식하기 시작했다. 예를 들어 렘브란트
와 카라바조Caravaggio의 그림에서 어둡고 불분명한 구성 영역
은 상상력이 발휘될 수 있는 공간이자 영감을 불러일으키는 공
간이 되었다. 이후 터너와 같은 낭만주의 작가들의 작품에서 그
경계가 완전히 사라지면서 배경이 확장되어 형상을 흡수하고
'존재의 근거' 자체를 환기하는 데 사용된다. 노럼성을 그린 터
너의 작품에서 외부 레퍼런스에 대한 확실하고 설득력 있는 연
관성을 찾을 수 없다는 점은 그림 자체의 화면에서 일어나는 일
에 대한 관심이 증가하면서 상쇄된다.

　　　표면 질감에 집착하는 경향은 인상주의에서 더욱 두드러
진다. 색을 머금은 붓놀림은 무엇을 묘사하든 캔버스 표면 전체
에 과감하게 적용되며, 그 붓놀림 자체를 위해 물감을 능숙하
게 다루는 방법이 필요한 듯 보인다. 이 색칠은 형태를 부드럽

게 만들고, 해체하고, 경계를 흐리게 하고, 시각을 밝은 분위기에 휩싸이게 한다. 표면을 향한 이런 높아진 관심으로 인해 망막의 감각에서 촉각과 운동감이라는 두 가지 신체 기능을 수반하는 촉감으로 주의가 전환되었다. 촉각은 직접적인 물리적 접촉을 통해 위치, 표면, 진동, 온도 등의 정보를 제공하는 반면, 운동감은 상태, 방향, 힘에 대한 정보와 관련이 있다. 시각은 지각된 것과 공간적 분리를 통해 일반적인 개념 정보의 이해를 용이하게 하지만, 촉각은 긴밀한 접촉을 통해 직접적으로 나타나는 특정 정보를 제공함으로써 검증하고 확신할 수 있게 한다. 촉각을 통해 얻은 정보의 축적 속도는 시지각보다 느리지만, 촉각은 속이기가 더 어렵다. 따라서 촉감은 3차원 현세에 관한 더 강력하고 확실한 인식을 구축하는 데 시각보다 도움이 된다. 촉감을 통해 대상과의 물리적인 접촉을 지각한다는 건 명확성이 증가한다는 의미로, 접촉은 신체 움직임, 즉 좀 더 몰입적인 참여에서 비롯되는 상태, 자세, 균형과 연계된 자극의 자각을 확인하고 명백히 밝히며 강화한다. 그림에 대한 대부분의 망막 반응은 멀리서 관람해야만 발생한다. 하지만 작가가 촉감을 강조하는 경우 형상과 배경이 표면에서 같은 위치에 있고, 서로에게, 그리고 관람자에게 똑같이 가깝기에 근거리 감상이 장려된다.[10] 촉각 모드에서는 정면이나 근접한 상태에서 관람하는 것이 필수적이며 그 결과 지각이 작품 표면의 감촉과 연결되어 눈과 손 사이의 더 긴밀한 연결 관계가 만들어진다. 또 눈이 붓놀림과 색칠을 통해 만들어진 미묘한 차이를 살피면서 작품 표면 전체를 가로질러 움직이기에 감상은 좀 더 느려지고 친밀해진다.

19세기 회화에서 이렇게 물질적 표면이 새롭게 강조된

결과, 본다는 행위는 본질적으로 두 개의 다른 양상으로 나뉘게 되었고, 이는 관람자가 의미를 생성하는 데 있어 훨씬 더 적극적인 파트너로 변화하는 데도 영향을 미쳤다. 적어도 인상주의 작품을 작가가 의도한 방식으로 볼 준비가 된 사람들에게 그 얼룩들은 하나의 표현으로 바뀌었다. 하지만 표상의 생성은 팔레트나 캔버스에서 이루어지는 색의 혼합이 아니라, 작품을 인식하는 능동적인 과정에서 이루어진다. 관람자는 현실 세계에서 빛의 찰나적인 효과의 환영에 시각적으로 색을 결합할 수밖에 없다. 한편으로는 촉각적인 표면을 인지하면서 다른 한편으로는 그 영역 안의 흔적들을 이미지를 구성하는 것으로 해석한다. 하지만 1974년 잡지 《르 샤리바리Le Charivari》가 인상주의 전시에 대해 조롱하며 한 표현처럼, 특별한 지식이 없는 사람들에게 모네의 작품과 같은 인상주의 회화는 아무래도 '앞뒤도 위아래도 전후도' 없는 '지저분한 캔버스에 일률적으로 들어간 팔레트 긁은 흔적'에 지나지 않는 것처럼 보였다.[11]

이런 양분화로 인해 많은 예술가가 역사적으로 큰 의미가 있는 선택을 하기도 했다. 1895년 바실리 칸딘스키는 건초 더미를 그린 모네의 작품을 접한 후, 보이는 세계를 모방하는 회화의 역할이 모든 의미를 상실했음을 깨달았다고 밝혔다.

> 건초더미를 그렸다는 것은 도록을 보고 알게 되었다. 이 그림에서 대상이 생략되어 있다는 사실에 멍한 기분을 느꼈다. 그림에는 엄청난 힘과 웅장함이 담겨 있었다. 의식하지 못하는 사이에 대상은 그림의 필연적인 요소로서 신빙성도 잃었다.[12]

현대 미술은 전체적으로 고정점 원근법에 의해 조작된 환영뿐 아니라 이미지를 만들어 내기 위해 2차원 평면을 감추거나 숨기려 한 모든 '기교'에 대한 다면적인 공격이나 다름없다. 예술가들은 공간에 대한 유동적이고 구체적이며 정성적인 이해를 유도하게 된다. 그들은 배경을 '음성적' 형태가 배치되는 위치로 생각하며 양성적 공간과 음성적 공간에 모두 주의를 기울인다. 예컨대 입체파의 콜라주는 비율과 논리를 기반으로 한 규칙을 파괴하기에 하나의 조각이 다른 조각의 앞에 있는지 뒤에 있는지, 아니면 그 두 조각이 깊이가 없는 동일한 공간에 공존하는지가 불분명한 경우가 많다. 실제로 제임스 엘킨스James Elkins의 말처럼 모더니즘 회화는 '배경, 즉 존재론적이고 자연주의적으로 부차적인 형상을 위한 주변 사물이나 바탕이라는 개념을 인정하지 않는 것에서 출발'하며 그 입장에서 '배경에 지위를 부여'하기 시작한다. 배경은 이제 '형상과 존재론적으로 동등하고 상호의존적인 것'으로 여겨졌다.[13]

회화에서 배경이 실체화되면서 비어 있음, 즉 내용의 부재와 충만함, 표면의 현존감은 모두 현대 미술의 주요 주제가 되었다. 하지만 특정 예술가가 드러내 보인 배경에 그들이 부여한 가치는 배경의 이해와 관련한 신념에 따라 크게 다를 것이다. 어떤 사람들에게 '배경'의 강조는 회화가 마침내 특정성과 즉물성을 실현했으며 환상의 거부를 바탕으로 하는 새로운 유형의 '사실주의'가 되었음을 의미하게 된다. 하지만 다른 사람들에게 '배경'은 심오한 정신적 또는 심리적 중요성을 지니게 된다. 이는 확실히 '존재의 근거' 그 자체와 유사하다.

1919년 카지미르 말레비치는 그것이 배경임을 선언하는

순간 물질적인 표면을 없애며 말했다. "나는 채색된 하늘의 경계를 부수고 찢어 그렇게 생긴 자루에 넣고 색을 입히고 매듭을 묶었다. 하얀 자유의 심연을 유영하라, 무한이 눈앞에 있다."[14] 또 다른 러시아 작가인 알렉산드르 로드첸코Aleksandr Rodchenko는 1921년, 지금까지 선보인 회화 작품 중 가장 타협의 여지 없이 환원적인 작품이었던 그의 원색 3연작, ‹순수한 빨강, 순수한 노랑, 순수한 파랑Pure Red Colour, Pure Yellow Colour, Pure Blue Colour›(1921)에 대해 이야기하며 이렇게 말했다. "모든 평면은 하나의 평면이며 표현은 존재하지 않게 된다."[15] 로드첸코는 의도적으로 말레비치와 반대로 자신의 그림을 단색의 2차원 평면이라는 자명한 사실로 환원해 이 그림이 즉물적인 표면에 지나지 않음을 보여주고, 이 행위를 통해 회화 전체의 죽음을 알린다고 주장한다.

5 정신적인 것

이 무형의 형태는 형태만큼 아름답다.[1]

근대 초기, 들라크루아와 터너가 참여했던 낭만주의 운동은 전통적으로 종교적 신념 및 종교적 이미지와 관련된 에너지와 열망을 새롭게 해방된 미학적 예술 영역에 전하고자 했다. 빌둥 Bildung, 즉 자기 수양을 의미하는 독일 낭만주의 개념은 존재와 소속의 기본적인 존재론적 의문을 고찰하는 분야로 예술을 바꾸고자 하는 열망을 나타냈다. 이는 인상파들이 보급하고 20세기 초 앙리 마티스 같은 파리파 예술가들이 수용한 '예술을 위한 예술'이 아니라 예술사학자 로버트 로젠블럼Robert Rosenblum 이 말한 이른바 '삶을 위한 예술'에 전념하는 예술이었다.[2] 하나의 대안적인 '전통'과 같았던 이 경향은 19세기 말 상징주의를 통해 새로이 영향력을 얻었고, 그 결과 상징주의는 20세기 초 추상 예술의 기원에 커다란 영향을 미치게 되었다.

　　'정신적인 것'에 전념하는 예술적 전통 안에서의 작업은 예술가가 어떤 방식으로든 엑스타시스ekstasis(황홀경ecstasy)에 이르는 데 필요한 인간의 능력, 즉 형언할 수 없으며 실체 없는 존재와 인간의 관계를 강조함으로써, 관습에 의해 정해진 상황과 시·공간의 한계를 초월하는 능력을 발휘하도록 유도하고자 함을 의미한다. 예술을 통해 정신성이라는 이 개념을 파고든 예

술가들은 이런 능력에 자율적이고 영적인 힘이 있다는 믿음으로 자신의 마음, 상상력, 내면의 의식 또는 '영혼'을 탐구했다. '정신성'에 관심을 가진 작가들은 정제된 감각, 감정, 직관이 사상과 이성보다 더 중요하다고 여겼다. 이런 예술가들은 현실 세계의 아름다움보다 정신의 아름다움, 또는 가치와 관련이 있는 예술 작품을 만들어내기 위해 노력했다.

당시 초기의 추상 또는 '대상 없는' 예술, 즉 재현의 주제가 없는 예술의 정당성을 증명한 텍스트 가운데 가장 중요한 것 중 하나는 바실리 칸딘스키의 책『예술에서의 정신적인 것에 대하여Über das Geistige in der Kunst』(1911)[3]이다. 이 책의 제목은 초자연적 존재나 특정한 신학적 교리가 아니라 새로운 유형의 예술을 가리키는데, 이런 예술은 물질세계의 의식적인 지각에서 배재되거나 독립적으로 존재하는 비감각적 실재를 상기하고 재현하는 것을 다루기에 무엇보다 기억력, 상상력과 관련되어 있다.[4] 그러므로 모노크롬은 존재의 근거에 대한 상징이 되는 동시에 '그 근거와의 합일을 위한 초대'가 된다.[5]

올더스 헉슬리Aldous Huxley가 저서『영원의 철학The Perennial Philosophy』(1945)[6]에 썼듯이, '모든 실존의 신성한 근원divine Ground은 정신적으로 완전하고 논증적인 사고로 형언할 수 없지만, (어떤 상황에서는) 인간의 직접적인 경험과 자각이 허락된다'는 믿음은 모든 종교 전통의 보편적 특징이다.[7] 하지만 서구 문화에는 특히 이 통찰의 특정한 변종이 널리 퍼져 있다. 즉 '신성한 근원'은 감각을 통해 인지되는 세계와는 근본적으로 다른 본질을 지니고 있으며 이는 시간과 3차원 공간의 법칙을 따른

다는 것이다. 철학적으로 이런 믿음은 실재를 현상적 영역phe-
nomenal과 본체적 영역noumenal의 두 영역으로 분리하거나 감
각에 나타나는 것과 의식에 있는 것을 구분함으로써 정당화되
었지만, 현상적 세계의 감각에 의한 인식과는 별개로 존재하므
로 언어를 통해서는 이해할 수 없고 명확하게 표현할 수 없다.

　　플라톤의 이름은 특히 '다자the Many'의 물질적 영역이 '일
자the One'의 실체가 없지만 궁극적인 실재, 즉 '선' 또는 '진실'
을 보이지 않게 한다고 여기는 전통과 관련이 있다. 『티마이오
스Timaeus』에서 플라톤은 그가 코라Khôra라고 칭한 공간 또는
용기를 언급하는데, 이는 그 자체의 고유한 성질이 없기 때문에
이름을 붙일 수 없고 나타낼 수 없지만, 모든 실존의 바로 그 근
거이기도 하다.[8] 플라톤은 영혼이 자연스럽게 분열하는 것은 이
코라를 향한 것이라 주장했다. 플라톤은 피타고라스까지 거슬
러 올라가는 전통에 따라 비례, 기하학, 음악으로 표현된 신성
한 조화도 깨달았다. 음악과 기하학의 기초를 형성하는 숫자는
신성한 의미가 있는데, 마음속에 떠오른 이런 추상적 기호는 현
상적 세계의 정화되고 본질화된 잔여물이기 때문이다.

　　하지만 플라톤 또는 신플라톤주의의 전통에서는 오로지
일부 사람들, 즉 우리가 보는 표면상 감각적이고 실질적인 형태
들이 그저 본질적인 '일자'를 떠올리게 하는 시각적 자극에 불과
하다는 걸 인식할 수 있는 사람들만이 숫자, 기하학, 음악 그리
고 '신성한 근원' 사이의 상관관계를 이해할 수 있다고 강조한
다. 따라서 이 세계관에서 물질세계에 대한 반응은 잠재적으로
세 가지 수준에서 일어나며 이는 계층 구조를 이룬다. 감각으로
반응할 수 있으며 따라서 모든 사람에게 통용되는 첫 번째 수

준에서는 실체가 있는 구체적인 대상으로서 현상적 실존이 인식된다. 두 번째이자 더 고상한 수준에서는 영혼에 의해 무형의 이상과의 연결, 즉 특정한 현시 뒤에 숨어 있는 비감각의 수준이 파악된다. 기본적인 것을 아는 사람만이 접근할 수 있는 세 번째 수준에서는 원형적 의미가 파악되어 모든 현상의 상태가 특정 구조나 물질적 형태와는 완전히 관계없이 무형의 보편적 과정이나 동적 패턴에 근거하고 있음을 알게 된다.[9]

따라서 플라톤주의 또는 신플라톤주의 세계관으로 해석하면 예술에서 '정신적인 것'에 전념한다는 의미는 축소, 배제, 삭제의 과정을 통해 '신성한 근원'을 환기하기 위해 노력한다는 뜻이다. 이 삭제의 과정은 삶의 신성함, 즉 존재의 근거에 관한 인식에 더 가까워지는 것을 목표로 자기 관찰 또는 지속적인 반성적 사고에 집중한다는 점에서 '관조적contemplative' 태도를 필요로 했다. 하지만 그런 세계관 안에서 예술가의 역할은 아무래도 모호하다. 잘 알려져 있다시피 플라톤은 예술가들이 단지 겉모습에 불과한 첫 번째 수준에만 공을 들인다는 이유로 그의 가상 국가에서 추방했다. 하지만 이 전통에서 고상하고 정신적으로 의식이 높은 예술가는 만약 그들의 작품이 어떤 식으로든 '일자'와 함께 하고 '신성한 근원'을 의식하게 해 관상될 수 있다면, 잠재적으로 필수불가결한 역할을 할 수 있다고 주장되기도 했다. 예술가는 그들의 작품을 통해 일자와 선을 유형화할 수 있지만, 그런 원칙 자체는 본질적으로 표현을 초월하고 사고나 상상을 초월했다. 이 전통 안에서 '정신적인 것'에 매진하는 예술가는 근본적으로 물질계 너머에 있는 어떤 것을 나타내는 시각적 등가물을 찾아야 한다. 그들은 신성한 일자에 깊은 통찰을

가질 수 있는 잠재적인 능력이 있다고 여겨지지만, 그들 자신과 그들의 작품이 다자의 표상을 정화할 때만 그렇다. "눈에 보이는 어떤 것도 표현되어서는 안 된다. 그렇지 않으면 우리는 아름다움에서 미약한 관여 덕분에 그 이름을 갖게 되었을 뿐인 것으로 즉시 타락한다." 서기 3세기 신플라톤주의자인 플로티노스는 이렇게 썼다. "이 무형의 형태는 형태만큼 아름답고, 우리가 모든 형태를 없애는 데 비례해 아름답다."[10]

중세 기독교는 신플라톤주의의 견지를 받아들여 이를 유대교의 엄격한 우상 숭배 금지와 결부시켰다. 기독교 내에서 성상의 위상은 끊임없는 의문과 논란의 대상이다. 이미지는 단지 신성함을 상징하는 것일 뿐일까, 아니면 어떤 식으로든 신성함에 관계한 것일까? 이 질문에 답을 구하기 위해 중세 신학은 이미지를 이해하는 세 가지 방법을 생각해냈다. 첫 번째이자 가장 중요도가 낮은 이해는 감각 지각과 관련해 작용하는 이미지에 대한, 있는 그대로의 의미다. 이 있는 그대로의 의미 너머에는 두 번째인 이미지의 도덕적 의의가 있다. 이는 마음을 사로잡고 영혼이나 정신적인 실재에 반향을 불러일으켰다. 세 번째는 이미지의 신비적 또는 정신적 측면인데, 이는 가장 정신적으로 고양된 의식의 추구와 이미지를 연관 지었으며 개인의 의식이 지닌 한계를 뛰어넘는다. 신성한 근원이 직접적으로 직감되는 이 최고 단계는 두 가지 방식으로 해석될 수 있다. 즉 비유적으로 해석해 상징과 은유를 매개로 성찰과 분석을 통해 숨겨진 의미를 드러내는 방식과, 신비적으로 해석해 그 근원을 직접적으로 느끼거나 직감하는 방식이다.[11]

기독교 신비주의자에게 신은 14세기 작자 미상의 한 기

독교 논문에서 말한 이른바 '무지의 구름the cloud of unknowing'에서만 만날 수 있었다. 신의 완전한 타자성otherness, 즉 형언 불가능성은 눈으로 볼 수 있거나 감각으로 느낄 수 있는 어떤 것도 신을 나타낼 수 없다는 인식을 요구했다. 따라서 목표는 두 가지 장애물, 즉 현상의 외적인 측면과 그런 표면상의 모습에 집착하는 의식적인 자아를 없애는 것이어야 했다.

부정 신학 또는 '부정의 길via negativa'로 알려진 아포파시스적apophatic(부정한다는 의미의 그리스어 apophemi에서 유래) 관조 방식은 신비주의 기독교 전통 안에서 만들어졌다. 한 가지 일반적인 관행은 생략aphaeresis으로 알려진 것으로, 이는 어떤 현상의 독특한 특성을 추상화하거나 없애, 신의 부재를 통해 신이 느껴질 수 있는 빈 공간 또는 음성적 공간을 만드는 것이다. 16세기 스페인의 수사 십자가의 성 요한St. John of the Cross은 이렇게 썼다. "믿음은 영혼의 어두운 밤이며 그렇기에 빛이 비치는 것이 분명하다. 영혼이 어두워질수록 더 밝게 비춘다. 어두움이 있기에 빛이 비친다."[12] 개신교 신학자 야코프 뵈메Jakob Böhme(1575-1624)의 설명에 따르면 드러나는 것은 무근저Ungrund였다. 플라톤의 코라와 마찬가지로 무근저는 유형의 물리적 근저의 부정, 즉 모든 것이 생겨나는 형언할 수 없는 근원이었다. 이미지에 대한 그런 본질적인 '부정'의 신학에서 회화는 레퍼런스가 없거나 의미가 없는 공간, 즉 본질적인 부정성을 지닌 공간이 된다. 그런 의미에서 회화는 도구적인, 즉 목적을 달성하기 위한 수단일 뿐이다. 이 신비주의 문화의 좀 더 은밀한 구석에서 최초의 단색 화법과 관련한 흥미로운 사례가 탄생했어도 그리 놀라운 일은 아닐 것이다. 신플라톤주의, 기독교

신비주의, 연금술과 원형 과학 연구에 크게 영향을 받은 로버트 플러드Robert Fludd가 쓴 17세기 오컬트 논문에는 검은 사각형의 네 축에 모두 '이처럼 무한으로et sic in infinitum'라는 문구가 쓰인 에칭이 등장한다.[13] 일반적으로 재현적 이미지를 보게 되리라 생각하는 공간에 단색의 단순한 정사각형이 대신 자리해 형성된 구성적 공백은 무한대 또는 신성한 근원을 상징하기 위해 사용된다. 플러드에게 영향을 미친 그 전통에서 단색으로 이루어진 단순한 기하학적 형태는 엄청난 형이상학적인 함의를 내포한다.

'정신적인 것'은 20세기 초 러시아 문화에 특히 강한 영향을 미쳤는데, 이 문화에서 '우주 의식cosmic consciousness' '4차원' 그리고 예술의 미래에 관한 아방가르드 예술가들의 논의에는 사색적인 신지학적 가르침, 유토피아적인 정치적 열망, 그리고 최신의 과학적 발견에 대한 강한 흥미가 뒤섞였다. 러시아 아방가르드 예술가들은 동서양의 정신적 전통을 과학의 최신 이론과 결합하고자 하는 동시대 사상가들의 글을 열심히 읽고 논했다. 예를 들면 신지학을 일으키고 활성화한 마담 블라바츠키Madame Blavatsky, 이 운동의 공동 창시자이면서 신지론자들과 결별 후 자신만의 인지학 운동을 펼친 루돌프 슈타이너Rudolf Steiner, 특히 카지미르 말레비치의 경우에는 정신적 스승인 게오르게 구르지예프George Gurdjieff에게 영향 받은 철학을 창안한 P. D. 우스펜스키P. D. Ouspensky 등이 있다. 우스펜스키는『제3의 논리학Tertium Organum』에서 '화가에게 색이 수단이고 음악가에게 소리가 수단인 것처럼, 현상 세계는 화가에게 수단, 즉 본체적

세계를 이해하고 그 이해를 표현하기 위한 수단일 뿐이다'라고 밝히며 신플라톤주의와 동양 사상에 깊이 몰입했음을 나타냈고, 절대주의Suprematism에 대한 향후 말레비치의 정당화를 예고했다.[14]

　관습적인 재현 역할과 동떨어져 있었던 색과 형태의 정신적인 영향력은 이런 난해한 학설을 시각화하는 실천에서 중요한 역할을 했다. 예를 들면 신지학에서 '상념체'와 '아우라aura'는 적어도 기본적인 걸 아는 사람들에게는 색으로 인식될 수 있다고 주장했다. 사고의 질은 상념체 방사물의 색을 결정하며, 그 형태는 생각의 성질을 나타냈다. 정신적 진화를 시각하기 위해 정교한 색상 기호가 제시되었는데, 저속한 관능적 빨간색부터 우아한 파란색, 정신적 깨달음을 나타내는 흰색에 이르기까지 계층 구조로 색이 체계화되었다.[15] 동시대에 칼 융Carl Jung 또한 자기 심리학 연구를 통해 색과 형태, 그리고 신비적 경험 사이의 연관성에 관심을 끌어모았으며, 힌두교와 불교 만다라, 그리고 서양의 연금술을 논했다. 그는 만다라가 정신의 무의식적 요소들의 표의 문자이며, 연금술의 탐구는 궁극적으로 정신적 삶 및 자기 초월의 욕망과 결부되어 있다고 주장했다.[16]

　현대 미술 안에서 '정신적인 것'을 추구한다면 틀림없이 중세 신비주의자들이 직면했던 근본적 역설과 마주할 수밖에 없었다. 예술가들은 표현할 수 없는 것을 표현할 방법과 그들이 사용하는 물질적 재료로 비물질적인 것을 재현할 방법을 찾아야 했다. 단색주의의 의지 뒤에 숨은 모호한 힘의 대부분은 이 양가성에 있다. 이런 의미에서 모노크롬은 예술이 마음속으로 느껴지거나 직감으로 알 수는 있지만, 직접적으로 인지하거나

이성적으로 파악할 수 없는, 눈에 보이지 않는 실재의 시각적 대응 역할을 하는 느슨한 전통에서 탄생했다.

러시아 모더니스트들의 신비주의적-정신적 감수성은 특히 성상이 주요한 역할을 했던 비잔틴 동방 정교회 기독교 전통과 밀접한 관련이 있었다. 20세기 초 러시아 아방가르드의 세속적인 맥락 안에서, 비물질적 원형을 향한 정교회의 믿음은 여전히 뿌리 깊었고 이는 새로이 등장한 '대상 없는' 회화에 대한 강력한 정당화가 되었을 것이다. 이런 맥락에서 러시아 아방가르드의 특징인 환원적 기하학은 궁극적으로 고대 그리스 철학에서 숫자와 기하학의 초자연적인 힘에 대한 믿음을 물려받은 정교회 성상에 뿌리를 두고 있다고 볼 수 있다.[17] 당시 미술사학자이자 평론가인 니콜라이 푸닌Nikolai Punin이 주장했듯이, 그가 생각하기에 사실 새로운 러시아 예술과 파리파의 새로운 예술을 구분한 것은 분명히 말해 러시아 아방가르드의 예술 개념에 미친 정교회의 영향력이었다.[18]

이 비잔틴 전통 안에서 이미지와 그 이미지가 나타내는 종교적인 내용 사이의 독특한 관계성은 서구 기독교와 비교되었다. 787년 제2차 니케아 공의회Second Council of Nicaea에서 로마 가톨릭은 종교적 성상의 배척과 파괴뿐 아니라 성상에 대한 우상 숭배 또한 마찬가지로 비난받아야 한다고 선언하면서 성상의 위상에 대한 타협점을 찾았다. 성상은 허용되고 공경을 받았지만, 보이지 않는 신성한 실재에 직접적으로 '관계'하는 것으로 간주되지는 않았다. 이와는 반대로 8-9세기 정교회 사회에는 성상 파괴자들(종교적 성상을 금지하기를 원하는 사람들)과 성상 옹호자들(그리스도의 현전으로서 종교적 성상의 유효성

을 믿는 사람들)이 성상의 올바른 사용을 두고 격론하게 된 '성화상 논쟁'이라고 불리는 위기가 발생했다. 미술사학자 모셰 바라시Moshe Barasch에 따르면 문제는 "이미지의 진실함을 판단해야 할 때 기댈 수 있는 독자적인 기준이 없다는 것이었다. 그 성상에 묘사된 신은 알려진 형태가 없었고 개인적인 경험을 통해 그 외적인 모습을 알 수 없었다. 이런 상황에서 어떤 이미지가 참이고 거짓인지 묻는 것이 무슨 의미가 있을까?"[19] 결국 성상 파괴자들을 이긴 성상 옹호자들은 신플라톤주의에 호소해 성상이 무형의 존재와 직접적으로 함께하거나 관계하기에 원형과 일치하는 상 또는 그리스도의 실제 현전으로 말할 수 있다고 주장하며 이 문제를 해결했다.[20] 하지만 신의 현전은 직관적으로만 알 수 있을 뿐이었다. 미술사학자 마리아 타루티나Maria Taroutina는 '따라서 성상은 선입견이 개입된 감각적 실재에 대한 환영의 "창"이 아니라 실체 없는 실재의 물질적 실현, 즉 직접적인 "표상"으로 정의된다'고 말한다.[21] 하지만 내면의 영적 실재와의 유사성은 필연적으로 초감각적이어서 의식의 영향과 분석을 넘어서기에 알레고리적이거나 신비적 해석의 정신적 틀 안에서 이해될 수밖에 없었다. 따라서 새로운 러시아 아방가르드의 '대상 없는' 예술은 눈에 보이는 세계에서 모방한 현상과의 관계보다는 하나의 성상처럼 순수한 형태와 색을 통해 성립된 실체 없는 실재와의 유사성을 통해 초월적인 영적 원형을 나타내거나 이에 관계하는 것이라고 일컬어졌다.

　　하지만 러시아 아방가르드 예술가들에게는 이 형이상학적-종교적 전통의 전제가 당시 가장 극적인 과학적 발견에 의해 입증되는 것처럼 보이기도 했다. 새로운 물리학에 따르면 이

제 실재는 유클리드 좌표에 따라 시각화될 수 있는 것이 아니며 확실히 감각으로 다룰 수 있는 것이 아니었다.[22] 예를 들어, 아인슈타인의 특수 상대성 이론과 양자 역학에서 실재는 완전히 추상적인 것으로 밝혀졌다. 게다가 과학적 방법론의 중심이 되는 독립된 분석적 사고 모델을 채택해 얻을 수 있는 이점이 많다는 사실에 대한 근거는 넘쳐났기에, 이는 새로운 예술을 실천하는 예술가들이 선택한 사고방식의 전형이 되기도 했다.

칸딘스키는 『예술에서의 정신적인 것에 대하여』에서 회화의 새로운 역할을 제시했다. 그림의 내용은 더 이상 외부의 물질적인 대상의 재현과 관련되지 않고 내면의 '정신적' 또는 관념적 실재를 시각화하는 명상적 실천에서 나왔다. 목표는 현상 세계의 테두리 밖에 있으며 개인을 보편적 실재와 직접적으로 연결하는 경험에 대한 시각적인 상관관계를 발견하는 것이었다. 이는 이미지의 환원이나 단순화에 기반을 둔다는 측면에서 '추상' 예술이 아니었다. 그보다는 비감각적인 실재를 환기시키기 위해 노력하는 독자적인 형태의 예술이었다.

이 새로운 회화의 정의에서 유색의 물감은 매우 중요하지만 길들일 필요도 있었던 특히 까다로운 특성이었다. 색은 연상에서 정제되어야 했고 채색은 관례적으로 이를 사용해 묘사하는 대상에 의해 얽매이지 않을 뿐 아니라 거기서 야기되는 낮은 수준의 감각적 경험으로부터도 자유로워야 했다. 색의 비물질성으로 인해 회화는 음악처럼 모든 사람의 마음을 움직여 정신에 더 직접적으로 작용할 수 있지만, 살펴본 바와 같이 색은 회화의 매체 중에서 가장 감각적인 측면으로, 정제된 생각과 감정에 대한 내향적이고 관조적인 관계보다는 역동적인 감각 반응

을 유도하는 매체다. 따라서 칸딘스키는 감각적인 장식에 불과한 전통적인 색의 역할을 정화할 필요가 있다고 주장했다.

색의 이중적인 위상은 확실히 플라톤주의 노선에서 확립되었다. 한때 칸딘스키는 하늘과 꽃, 옷과 얼굴, 나무와 말의 그림을 붉은색으로 칠하는 것을 상상했다. 그 결과는 색과 대상 사이의 자연주의적인 연상이 점점 희미해지는 것이고, 그래서 붉은 말을 떠올렸을 때 "그 단어만으로도 또 다른 분위기를 느끼게 된다." 칸딘스키는 이렇게 말한다. "색과 형태의 이런 조합은 변칙적인, 즉 전적으로 피상적이고 비예술적인 매력, 또는 동화 같은 느낌으로 다시 한번 비예술적인 매력을 호소할 가능성이 있다."[23] 이 시점에서 칸딘스키는 나머지는 자연주의적으로 채색된 장면 속에서 예외적으로 붉은 말을 상상하고 있기에, 순수한 색의 표현적 잠재력을 완전히 수용하기 위해서는 '그림의 내면적인 가치가 외면의 형태나 색의 변화 또는 대비와 관계없이 통일된 상태를 유지'할 수 있도록 내면으로 향할 필요가 있었다.[24] '따라서 새로운 예술의 요소들은 자연의 외적인 특성이 아니라 내적인 특성에서 발견'되어야 한다. 빨간색은 말과 별개여야 했다. 그 때문에 칸딘스키는 색을 경험하는 두 가지 방법이 있다고 강조했다. 첫 번째는 '순수하게 눈에 보이는 인상, 즉 다양하고 아름다운 색에 느끼는 즐거움과 만족감'과 관련이 있었다. 두 번째는 좀 더 섬세한 방법으로 더 '민감한 사람'만 가능했다. 그러면 '색의 효과는 더 깊고 강하게 작용'해 색의 '심리 효과'를 생성한다. 즉 색이 '상응하는 정신적 반응'을 생성하는 경우다.[25] 칸딘스키의 결론처럼 "단순하게 눈에 보이는 인상이 중요한 것은 이 정신적인 반응을 위한 하나의 단계로서뿐이다."[26]

　　색과 형태를 통한 표현적 기능과 자연 세계에 대한 언급이 모두 사라지는 경향은 카지미르 말레비치의 작업에 훨씬 더 강하게 나타나 있었는데, 그는 칸딘스키가 한 번도 그린 적 없는 모노크롬으로 향하는 길을 열어 줄 정도의 환원성을 추구했다. 말레비치는 자기 작품을 비시각적이지만 현실 세계를 나타내는 순수한 도해라고 보았다. 그는 예술 작품의 절대성, 즉 그저 주관적인 반응과는 관계없이 더 중요한 실재를 구현한다는 예술 작품의 위상에 대한 자기 신념을 가능한 한 직접적으로 전달하고자 했다. 그는 자신이 객관적 분석이라고 생각한 것과 비물질적인 실재의 우월성에 대한 신념을 결합했다. 이 실재는 결코 이성이 아니라 직관에 의해서만 드러나는 것이었으며, 그가 공공연히 '대상 없는' 그림이라고 칭한 작품들은 기본적인 것을 아는 사람들만 사용하는 관상의 도구라는 것을 의미했다.[27]

　　이런 점에서 말레비치는 경험적 실재보다 '정신적' 탐구로 우회한 과학적 방법론의 방식을 뒤집었다. 말레비치는 과학자와 마찬가지로 단순한 현상이 아니라 '실재'를 추구했다고 말했다. 하지만 이는 신비주의자들의 실재와 마찬가지로 무게나 크기, 시간이나 장소가 없으며 결코 확립된 형태가 될 수 없는 실재였다. 말레비치는 마침내 직관을 통해서만 접근할 수 있으며, 그가 '순수한 감정'이라고 일컬은 더 높은 의식 상태를 구현하는 예술의 형태를 이뤄냈다고 선언하며 단언했다. "대상 세계의 현상 그 자체는 아무런 의미가 없다. 감정 그 자체만이 실질적이며 감정이 유발된 환경과는 전적으로 무관하다."[28] 문제는 과학자들의 논점인 '세상에 대한 이해와 인식'이 아니라, '세상을 느끼고 지각하는 것'이었다.[29] 말레비치는 회화에서 그런 순

수한 감정에 접근을 방해하는 모든 요소를 제거했다고 믿었기에 이 예술은 궁극적 실재의 진실을 객관적으로 드러낸다고 생각했다. 말레비치는 1927년 '따라서 예술은 대상 없는 묘사, 즉 절대주의에 이르게 된다'고 선언했다. 이는 과거에 존재한 예술의 정점이자 현재에 맞는 유일한 예술인 정제된 기하학적 형태와 색을 특징으로 하는 새로운 예술이었다.[30] 말레비치는 예술작품이 그가 주장한 높은 위상을 차지하려면 회화가 레퍼런스가 없으며 현상과 관련해 의미가 없는 공간이 되어야 한다고 생각했는데, 이는 시각의 범위 내에서 익숙한 의미와 의의를 찾으려는 강박에 도전하는 것이었다.

이런 이유로 말레비치는 절대주의 양식으로 표현적인 기호와 물질과의 구체적인 연대성을 의도적으로 최소화하는 기법을 발전시켰다. 그는 비자필적인 흔적, 비표현적인 채색, 그리고 중립적인 기하학적 형태와 색을 특징으로 하는 형식 언어를 만들었다. 그의 붓놀림은 질서 있고 반복적이었으며, 색은 자연주의적이지 않고 묘사적이지 않으며 표현적이지 않았다. 말레비치의 붓놀림과 색은 자신과 만들어진 작품 사이에 최대한의 거리, 즉 완전히 초연한 태도, 중립성, 익명성을 의미하는 거리를 두기 위한 방법이었다.

말레비치는 모노크롬을 한계 또는 경계로 묘사하는데, 그 한계를 넘어서면 회화는 더 이상 회화가 아니게 된다. 그는 이런 한계, 즉 경계 상태에 시각적인 형태를 부여함으로써 직접 경험만 가능할 뿐 언어로 표현할 수 없는, 형언 불가능한 무형의 총체성을 향해 회화를 펼쳐 놓고자 했다. 하지만 그는 공허와 같은 공간은 '사람들이 생각하는 것처럼 예술의 종말이 아니

라 현행적 현존actual existence의 시작'이라고 강조했다.[31] 말레비치는 자신의 모노크로매틱 작품 ‹검은 사각형›을 '사막이라는 감각 외에는 아무것도 없는 사막'으로 묘사했다.[32] 그는 검은색은 '순수한 감정', 즉 물질적 영역에 대한 애착에서 해방된 감정인 반면 흰색의 면은 감정을 넘어서는 공허함이라며 '흰색의 여백은 검은 사각형의 배경 역할을 하는 여백이 아니라 단지 사막이라는 감각, 즉 비존재의 감각일 뿐이며 여기서 정사각형의 형태는 첫 번째 대상 없는 감각의 요소'라고 밝혔다.[33]

사막을 언급한 것은 제한되어 있고 비어 있는 상태, 즉 어떠한 대상도 존재하지 않는다는 것을 암시하기 위한 것으로, 말레비치는 생명이 없는 상태를 떠올리게 하는, 사방으로 펼쳐진 변화 없는 죽은 땅과 구름 한 점 없는 하늘이 특징인 자연 현상을 이용했다. 하지만 말레비치는 그의 절대주의에 있어 공중에서 내려다본 관점도 강조하며 그의 작품에 항공사진과 비행의 영향을 강조했다. 이런 맥락에서 그의 그림은 원근법 창의 수직축에서 공중 관점의 특징인 수평축으로 화면의 방향을 재조정한 것으로 볼 수 있다. 실제로 ‹흰색 위의 흰색›에서는 사막에 대한 언급이 공공연히 공중에 대한 언급으로 바뀌었다. 캔버스 화포의 사각형 안에 그려진 기울어진 사각형은 가스 구름이나 안개로 흐려진 듯 보인다. 말레비치는 시각적 대비를 최소화함으로써 ‹검은 사각형›에서보다 더 분명히 형상을 동화하거나 부정하는 과정에 있는, 온전하게 뒤덮는 배경의 경험을 강조했다. 말레비치는 이제 윤곽과 색의 차이에 따라 구분하는 눈의 능력을 시험하며 눈에 보이는 것의 한계를 탐구했다.

1915년 12월부터 1916년 1월까지 러시아 페트로그라드

에서 '0,10'이라는 표제가 붙은 ‹마지막 미래주의 회화 전시Last Futurist Exhibition of Painting›가 열렸다. 말레비치는 ‹검은 사각형›을 시각적으로 더 복잡하지만 마찬가지로 기하학적인 다른 절대주의 작품들을 주변에 두고 갤러리의 한 모서리에 걸친 상태로 아주 높은 곳에 걸었다. 이 위치는 러시아 가정에서 성상을 두는 자리를 의식적으로 똑같이 흉내 낸 것이다. 이후 1935년 말레비치가 사망한 뒤, 그의 주검이 레닌그라드의 아파트에 안치되었을 때 그의 머리 위에는 또 다른 하얀색 배경 위의 검은 사각형 그림이 걸려 있었다. 말레비치는 의식적으로 정교회 전통에 대한 자신의 죄를 인정했다. 다음은 사망하기 2년 전에 쓴 그의 자전적 기록이다.

> 성화에 대한 약간의 지식은 요점이 해부학과 원근법에 대한 연구도 아니고 자연의 실체를 묘사하는 데 있지도 않고 감정을 통해 예술과 예술적 실재를 이해하는 것에 있다는 사실을 깨닫게 했다. 다시 말해, 실재 또는 주제는 미학의 심원함에서 벗어나 이상적인 형태로 변형되어야 하는 것임을 알았다.[34]

모노크롬에 대한 말레비치의 비전은 궁극적으로 특정 현대 미술이 지닌 가능성, 즉 관람자가 그것의 새로운 언어를 접하고 보편적인 것과의 접촉으로부터 그들을 분리하고 배제하는 오래된 개념과 지각 습관들이 깨질 때 보편적인 적합성을 지니는 예술에 대한 확고한 믿음을 전제로 했다. 미술사학자 미로슬라바 무드락Myroslava M. Mudrak이 말했듯이 검은 사각형의

모티프는 '초월성의 공동체적 가치'를 알리기 위한 것이었으며 '포용성의 궁극적 상징'이었다.[35] 말레비치는 예술이 구원의 법칙에 바탕을 두고 공동체 의식을 북돋워 사람들을 결속하는 역할을 해야 한다는 신념에 충실했다.[36] 필연적으로 그는 1917년 낡은 전제 군주 체제를 타파하고 이를 통해 러시아 안에서 러시아 정교회의 공식적인 역할도 박탈한 10월 혁명의 이념에 마음이 끌렸다. 말레비치는 러시아 아방가르드의 다른 예술가들과 마찬가지로 20세기 초 명백하게 경제적으로 발달하고 번영하던 독일이나 영국 등의 서유럽 강대국과 자국의 후진성을 비교하면서 러시아 지식인들이 전반적으로 느끼던 좌절감에 공감했다. 이 점에서 말레비치는 변화를 이루려면 혁명적 행동이 필요하다는 신념을 공유했다. 하지만 말레비치는 예술에서 '정신적인' 자각을 이야기하고 세속 사제 역할을 받아들임으로써 새로이 '계급 없는' 사회를 건설한 볼셰비키의 물질주의적 이념과 실리주의적 목표와 명백히 대립했다. 그의 유토피아적인 현실 참여는 공산주의를 훨씬 뛰어넘어 곧 볼셰비키의 비전에 근본적으로 반하는 것으로 드러나게 된다. 말레비치는 결코 그 목표를 달성하지 못하고 하나의 체제로 굳어지지 않을, 끊임없는 변혁의 과정을 믿었다. 그는 순수한 잠재성이 삶에서 예술로, 그리고 예술에서 삶으로 순환할 수 있는 통로를 열어주는 역할을 예술이 한다고 믿었다.

6 형언할 수 없는 것

이루 말로 다 할 수 없는 이 시적 순간.[1]

말레비치가 〈검은 사각형〉과 〈흰색 위의 흰색〉을 그리고 수십 년 후, 프랑스인 이브 클랭도 마찬가지로 모노크롬이라는 매체를 통해 구성의 범위 밖에 있는, 즉 재현의 범위 밖에 있는 '정신적인' 공간을 탐구하고자 했다. 하지만 살펴본 바와 같이, 클랭에게는 선으로 인해 회화에 가해지는 제약으로부터 색을 해방하는 것이 새로운 모노크롬 회화에서 가장 중요한 목표였다. 클랭은 색만이 예술을 지루하게 상징성 안에 얽매이게 하는 데서 해방하고, 직관력과 상상력을 기반으로 한 강렬한 감정과 표현의 영역으로 확장하는 데 필요한 특성을 지니고 있다고 주장했다. "나에게 색은 살아 있는 존재며 모든 것과 마찬가지로 우리와 통합되는 상당히 진화한 개체다." 클랭은 이렇게 말했다.

> 색은 그야말로 공간에 사는 존재다. 선은 그저 공간을 통과하고 거쳐 갈 뿐이다. … 각 뉘앙스는 기본색에서 유래하지만 명확히 각자 독자적인 실존성을 가지며 이는 곧 고유한 색으로 된 그림에 제한이 없다는 사실을 시사한다. 모든 색에는 무수히 많은 뉘앙스가 있고 각각에는 고유하고 특별한 가치가 있다.[2]

클랭에게 색은 불건전보다는 건전과 같이, 근본적인 존재론적 선택의 시각적인 연관성을 보여주는 역할을 했다.[3] 하지만 색 그 자체는 그다지 중요하지 않았다는 사실을 강조하는 것은 중요하다. 색의 가치는 그보다 색을 통해 가능해지는 것에 있었다. 이를 위해 색은 정제되는 과정을 거쳐야 했고, 이것이 그가 단색으로 그림을 그리기로 한 이유이다. "그림에 두 가지 색이 존재하는 즉시 싸움이 시작된다." 클랭은 이렇게 썼다. "이 두 색 사이 싸움의 끝없는 볼거리는 구경꾼에게 미묘한 심리적, 감정적 즐거움을 제공할 수 있지만, 전적으로 인간적이고 철학적인 관점에서 이는 불건전하다."[4]

사실 클랭은 수사적 효과를 위해 선의 지배가 회화를 이성의 지배하에 두고 '이루 말로 다 할 수 없는 시적 순간'을 억눌렀던 정도를 과장했다. 앞에서 살펴보았듯 선적인 고정점 원근법 체계는 거의 처음부터 그 자체 규칙 내부로부터 도전받았다. 제임스 엘킨스가 말했듯 흔적은 '박리'되거나 '용해'될 수 있고 이런 변형성은 명시적 기호로서 회화의 존재론적 불안정성에 주목하게 한다.[5] 한순간 이미지가 완전하고 명확하게 정의된 것처럼 보일 수 있지만, 다음 순간 시각의 해상도 한계에서 작용하는 것처럼 보일 수도 있다. 그런 지각의 일시적 본질은 선으로 정하고자 하는 경계를 불명확하게 한다. 그러므로 "간신히 인지할 수 있는 형태는 사실적 흔적을 표시하는 또 다른 보편 방식이다. 그 형태들의 불분명함은 꼭 해소되지 않아도 된다. … 이는 명확한 의미를 수용하고 거부하는 방식의 일부다."[6]

르네상스 시대의 스케치와 레오나르도의 흐릿한 스푸마토에 전반적으로 나타나는 유동적이고 복합적인 윤곽에서는

'형언할 수 없는 것'이 지배한다. 다리어 감보니Dario Gamboni는 레오나르도의 작품에서는 '상상에 의한 인식'에 '가장 진보한 회화의 이론과 실천에서 가장 중요한 위치'가 부여된다고 말한다. "우리는 모방의 원칙에 공식적으로 이의를 제기하지 않고도 레오나르도의 접근 방식이 '보이는 것'과 예측할 수 있는 것을 훨씬 넘어 이를 확장한다는 것을 알 수 있다."[7] 색 또한 비슷한 목적으로 다른 예술가들에게 쓰였다. 프라 안젤리코Fra Angelico의 색채로 가득한 신성한 공간과 선으로 된 윤곽을 화려한 색채의 분위기로 대체한 베네치아의 색채주의 화가들의 작품에서 선으로 된 그리드는 채도의 모호함에 완전히 뒤덮여 부드러워진다. 사실 바로크 시대에 이르러서는 회화의 규칙이라는 확립된 관념이 허물어지면서 불안정한 주관성이 그림을 그리는 데 있어 주요한 부분이 되었다.[8]

　무엇보다 불확실하고 신뢰할 수 없는 경험을 가장 열심히 탐구한 장르는 풍경화였는데, 여기서 모노크롬의 또 다른 기원을 찾을 수 있다. 원근법을 사용해 장면을 묘사해 그리려면 시각적 불확정성과 순간적인 효과를 충실하게 재현해야 한다. 원근 투영에서 묘사된 풍경의 전경에는 관찰자에 가까운 현상에 맞춰진 시각 초점의 효과를 그대로 모방한 디테일이 축적되어야 하지만, 풍경이 멀어질수록 그 현상은 더 모호해지고 흩어진다. 레오나르도와 다른 예술가들은 그렇게 멀리 떨어져 있고 시각적으로 모호하게 물러나 있는 공간뿐 아니라, 고유한 특성으로 인해 원근법의 기하학적 구조를 억지로 적용할 수 없는 자연의 다른 측면을 묘사하고자 회화적 기호의 레퍼토리를 마련했다. 멀리서 산란하는 빛 같은 먼 수평선의 기상학적 특징은 지

각적 불명확함을 그럴듯하게 표현할 양식적 방법을 찾는 예술가들에게 어려움을 안겨 주었다. 레오나르도의 경우 그는 자신이 만든 대기(또는 공기) 원근법의 기법으로 형태 선명도 감소, 색조 대비 감소, 색상의 변화, 거리에 따른 채도 감소라는 네 가지 특성을 언급했다.[9]

형태도 일관성도 없는 자연 현상인 구름의 묘사 역시 비율과 선이 지배하는 회화 체계의 한계를 드러내게 했다. 미술사학자이자 철학자인 위베르 다미쉬Hubert Damisch가 설명한 바와 같이 풍경화 속 하늘을 채우는 구름은 사실상 "그림의 여백에서 작용하며 그 체계의 한계를 드러냈다." 예술가들은 구름을 구성에 포함함으로써 '묘사할 수 있는 것과 그렇지 않은 것이 만나는 지점'에서 실체가 없고 보이지 않는 것을 다룰 방법을 찾을 수 있었다.[10]

이런 방식으로 보이는 것의 한계를 뛰어넘는 시각적 경험의 가능성이 시험되고 있었다. 윤곽의 완화와 흐려짐, 무한한 심도의 재현, 형상/배경 관계의 붕괴 그리고 의도적으로 '마무리'가 덜 된 것처럼 보이는 기법의 선택은 이성적이기보다는 감성적으로 그림에 참여하도록 부추기고, 관람자가 상상력을 발휘해 묘사에 관여해 그림을 '완성'하도록 유도했다. 따라서 풍경이라는 장르는 경계와 한계를 시험하는 곳이 되었다. 철학자 프랑수아 줄리앙François Jullien은 이렇게 설명한다.

풍경화는 이성에 의해 수동적으로 구성될 수 있는 감각의 지각 논리로부터 거리를 두면서 인상이라는 즉각적이고 침습적인 힘을 발견했고, 이를 통해 세계 내 존재Being-in-

the-world라는 더 원초적인 의식이 시각적 대상을 뛰어넘도록 유도했다. 또한 풍경화는 전적으로 역사에서 의미를 부여받은 이런 그림들의 자족성을 약화하면서, 보는 이로 하여금 그 불확정성을 통해서 몽상 속의 자신을 포함해 막연하고 머나먼 곳을 꿈꾸게 한다.[11]

낭만주의 미술에서는 '아름다움'과 고전 시대에서 차용한 새로운 범주인 '숭고함sublime'을 구별했다. 아름다운 예술 작품은 명확하게 정의된 형태와 균형을 이룬 색의 지각을 통해 편안함과 안정감을 느끼게 하는 반면, 산이나 폭풍우 치는 바다처럼 경외를 불러일으키는 자연 현상이 일깨우는 불확정성은 숭고함을 경험하게 한다. 회화적으로는 형태 간의 안정적 대비를 의도적으로 거부하고, 선 대신에 색을 더 두드러지게 하고, 지평선과 수평선을 흐려 형상과 배경의 경계를 구별할 수 없게 함으로써 불확정성과 모호함이라는 경험이 전달되었다. 앞서 살펴본 바와 같이, 색은 윤곽의 제약에서 벗어나 동질성을 지닌 온전한 공간을 만들어냈고, 그 결과 구분되지 않는 배경이 주요한 회화적 특성이 되면서 더 깊은 구성적 통일성과 전체성을 느끼게 했다. 게다가 기하학적 원근법이 제공하는 선형 구성의 틀은 이제 극복해야 할 제한 조건이 되었고, 캔버스의 직사각형 테두리는 더 이상 그 안의 여러 형태를 통합하는 확고하고 한정된 경계가 아니라 반드시 깨져야 하는 임의의 경계선이었다.

19세기 후반, 상징주의 화가들은 마음속으로 상상의 나래를 펼치도록 적극적으로 유도하고 환상과 시적인 분위기, 신비로운 모호함을 불러일으키면서 낭만주의의 목표를 발전시켰

다. 프랑스 작가 오딜롱 르동Odilon Redon은 결실을 맺고 있었던 이른바 '사물의 광휘'를 특징으로 하는 새로운 예술 개념의 창시자로 레오나르도를 찬양했다.[12] 불분명함과 애매모호함은 지각적 형태의 고정과 일관성 있는 내용 해석에서 비롯된 실물 그대로의 그 어떤 것보다 중시되었다. 르동은 '생각 역시 향하게 되는, 꿈속에서 본 사물에 대한 계시와 같은' 예술인 '암시적 예술'이라는 개념을 주장했다.[13]

추상 예술의 발전에 있어 불확실하고 모호하며 눈으로는 보이지 않는 것의 '정신적인' 이점과 그 중요성은 어느 날 밤 작업실에서 마주한 이른바 '신비한 그림'과의 만남에 대한 칸딘스키의 설명에서 명백히 드러났다.

땅거미가 지기 시작하던 시간이었다. 아직 상상 속의 습작을 마치고 화구통을 들고 집으로 돌아와 완성한 작품을 보고 생각에 빠졌는데, 문득 내면의 광채로 넘쳐나는 형언하기 어려울 정도로 아름다운 그림을 보게 되었다. 처음에는 멈칫하다 얼른 이 신비한 그림에 다가갔으나, 형태와 색만 알아볼 수 있었을 뿐 내용은 이해할 수 없었다. 곧 나는 이 수수께끼의 열쇠를 발견했다. 그것은 그 옆쪽으로 벽에 기대서 있었던 내가 그린 그림이었다. 이튿날, 밝을 때 전날 저녁에 느꼈던 그림의 인상을 재현해보려고 노력했다. 하지만 절반만 성공했다. 그림 옆쪽에서도 나는 끊임없이 사물을 인식했고 해질녘의 아름다운 광채는 없었다. 이제야 나는 대상이 내 그림을 해친다는 것을 분명히 알 수 있었다.[14]

이브 클랭이 몇몇 글에서 사용한 '회화의 장점은 형언하기 어렵다는 점'이라는 즐겨 쓰는 인용구는 외젠 들라크루아의 일기에 나온 말이다.[15] 예컨대 이브 클랭은『모노크롬의 모험 The Monochrome Adventure』(1960)에 이렇게 썼다.

이런 사물의 상태와 나 사이에 계속되는 소리 없는 대화에서 들라크루아의 말처럼 '형언하기 어려운' 미묘한 친밀감이 생긴다. 내 존재 양식은 … 그림을 그리는 것이기에 내가 캔버스에 새겨두고 싶은 것은 바로 이 '형언하기 어려운', 즉 이 이루 말로 다 할 수 없는 시적 순간이다. 그래서 삶 자체의 고취에 의한 계시에서 비롯된 회화적 순간을 그린다.[16]

클랭에게 특히 상당한 영향을 미친 인물은 철학자 가스통 바슐라르Gaston Bachelard(1884-1962)였다. 바슐라르는 예술을 현상학적으로 설명하며 상상은 탁월한 능력이라고 주장했다.

변화나 예기치 못한 이미지의 융합이 없다면 상상력도 없고 상상의 행위도 없다. 존재하는 이미지가 부재하는 이미지를 생각나게 하지 않는다면, 하나의 이미지가 다수의 예외적인 이미지, 즉 그 폭발을 한정하지 않는다면, 상상력은 존재하지 않는다. 오로지 지각, 지각의 기억, 익숙한 기억, 형태와 색을 보는 습관적인 방법만 있을 뿐이다. … 그 상상 덕분에, 상상력은 본질적으로 제한이 없고 정의하기 어렵다. 상상력은 개방성과 새로움에 대한 인간 정

신의 경험이다.[17]

클랭에게 큰 영향을 미친 측면에서 바슐라르는 다음과 같이 말하기도 했다. "보통 상상력이 이미지를 형성하는 능력이라고 생각한다. 하지만 상상력이 오히려 인간이 지각하는 것을 변형한다. 무엇보다 상상력은 직관의 이미지에서 인간을 해방하고 이를 변화시키는 능력이다."[18] 상상은 필연적으로 명확한 한계가 없으며 잠재의식 형성 단계에서 작동한다. 클랭에게 상상력은 의식이 산만함, 실체 없는 것, 덧없음으로 가득 차 있음을 증명한다. 이는 모든 걸 에워싸는 하늘처럼 우리를 둘러싸고 있다. 그것은 환경적이다. 하지만 우리는 선으로 세상을 분리하고 인지하는 것의 일부는 형상의 범주에, 나머지는 배경의 범주에 넣음으로써 상상력의 힘을 약화한다. 전자에는 집착하고 후자는 완전히 등한시해 상상력의 힘을 감소시킨다.

클랭은 그의 글에서 바슐라르를 직접 인용해 파란색과 하늘의 연관성 그리고 특정한 감정 상태와의 관계를 설명한다.

하늘의 파란색의 경우 그 많은 가치를 고찰해야 한다면, 불, 물, 흙, 공기라는 기본 원소에 따라 모든 유형의 물질적 상상력이 규정됨을 확인하는 오랜 연구가 필요할 것이다. 다시 말해, 하늘색이라는 단일 주제에 대한 시인들의 반응에 따라 시인들을 분류했을지도 모른다.

움직이지 않는 하늘에서 작디작은 구름과 함께 살아 움직이며 흘러가는 유동체를 보는 이들.

노아유 부인Comtesse de Noailles(안나 드 노아유Anna de

Noailles, 시인이자 소설가, 1876-1933)의 묘사처럼 푸른 하늘을 엄청난 광채의 '타오르는 듯한' 파란색으로 느끼는 이들.

하늘을 마치 굳은 파란색, 색칠된 아치 천장, 노아유 부인의 표현처럼 '빈틈없고 견고한 아주르' 같다고 생각한 이들.

마지막으로 하늘색의 공기 같은 본질에 진심으로 참여할 수 있는 이들이다.

…

더욱이 폴 엘뤼아르Paul Éluard(초현실주의 시인, 1895-1952)와 같이 상상에 의해, 그리고 상상을 위해 모든 대상이 사라진 하늘의 부드럽고 섬세한 파란색을 마주한 순수한 시각의 이 시간들을 진정으로 마음껏 즐기고자 한다면, 공중에 있는 듯한 이런 상상이 가장 기본적인 수준에서 몽상과 재현의 가치가 호환될 수 있는 영역을 제공한다는 사실을 이해할 수 있을 것이다. 다른 질료들은 대상을 강화한다. 또한 다른 곳보다 파란 하늘의 영역에서 세상이 가장 막연한 환상으로 충만할 수 있음을 느낀다. 이는 환상에 깊이가 있을 경우이다. 파란색 하늘은 몽상 속 깊은 곳에서 펼쳐진다. 그렇게 되면 몽상은 1차원 이미지에 국한되지 않는다.[19]

클랭은 바슐라르가 『공기와 꿈Air and Dreams』(1943)에서 부연한 내용을 다음과 같이 인용했다.

작품에서 공기적 몽상을 볼 수 있는 것은 하늘색의 비물

질화 정도에 따른 것이다. 그러면 그 경험이 공기적 감정이입Einfühlung이라는 것을 이해하게 될 것이다. 즉, 가능한 한 구분되지 않는 우주, 즉 최소한의 물질만 있는 파랗고 차분하며 무한하고 형체가 없는 우주가 꿈꾸는 사람과 융합되는 것이다.[20]

클랭은 바슐라르가 묘사한 의미의 '공기적'인 것에 완전히 공감했고 자신을 진정한 비행의 '참여자'로 생각한 것으로 보인다. 클랭에게 푸른 하늘의 투명한 기체는 모든 경험 중 가장 형언하기 어려운 무한한 것에 대해 가능한 가장 강력한 환경적 이미지로 쓰이게 되었을 것이다. 1928년, 프랑스 남부 니스에서 예술가인 부모에게서 태어난 클랭은 어릴 때 지중해의 드넓고 투명한 하늘을 경험했다. 이렇게 강렬하고 순수한 아주르 색, 즉 하늘색 창공의 경험은 클랭이 1930년에서 1939년 사이, 2살부터 11살까지 부모를 따라 파리에 살면서 경험한 흐릿한 회색빛 하늘과 강하게 대비되었을 것이며, 부모가 코트다쥐르Côte d'Azur에 작업을 위한 여행을 떠난 동안 보통 니스에서 숙모의 보살핌을 받으며 여름을 보냈기에 이 대비는 계속 더 짙어졌다. 클랭은 이렇게 썼다. "사춘기 시절 나는 어느 날 니스의 해변에 드러누워 환상적인 실재론적 상상의 여행을 통해 하늘의 뒷면에 내 이름을 썼다. … 그때 이후로 가장 훌륭하고 가장 아름다운 내 작품에 구멍을 내려고 했기에 새가 싫었다. 새들은 없어지면 좋으련만!"[21] 클랭은 친구들과 함께 니스의 해변에서 그리스 신 제우스, 포세이돈, 하데스가 그랬던 것처럼 우주를 나눠 가지기로 했던 일도 떠올렸다. 나중에 예술가가 되는 친구

아르망에게는 동물의 영역이 주어졌고 시인이 된 다른 친구는 식물의 영역을 맡게 되었다. 그리고 클랭 자신은 광물계와 창공의 푸른 하늘을 지배하게 되었다.[22]

클랭에게 파란색 모노크롬은 표현의 제약뿐 아니라 현상 세계 전체로부터 해방된 실재에 대한 물질적인 경계를 나타내게 되었다. 1955년 클랭은 처음으로 파리에서 파란색 모노크롬 작품들을 전시했고, 곧이어 1956년 초에는 파리에서 또 다른 전시인 ‹이브: 모노크롬 명제Yves: Propositions Monochromes›를 선보였다. 클랭은 스스로 파란색만 사용함으로써 형언할 수 없고 실체가 없는 것에 접근할 수 있게 되고 그것에 눈에 보이는 형태를 부여한다고 믿었다. 그보다 앞선 말레비치와 마찬가지로 그리고 비슷한 이유로, 클랭은 종교 예술과 과학자들 특유의 익명성을 지닌 객관적인 방법을 모방한 중립적 회화 양식을 선택했다. 클랭이 나중에 이야기했듯이, 그는 ‹이브: 모노크롬 명제›에서 '모두 철저하게 비슷한 색조, 농도, 면적, 크기를 지닌 짙은 울트라마린 블루 색상의' 작품 19개를 선보였다. 하지만 작품들이 거의 동일하다는 사실에도 클랭은 '각 파란색 명제를 … 사람들은 서로 명확하게 다른 것으로 인식했다'고 강조했다.[23] 그는 이렇게 설명했다.

창조적 행위가 성과를 거두려면 보이지 않고 실체 없는 캔버스의 비물질화가 갤러리를 방문하는 사람들의 감각 수단이나 신체에 일반적이고 물질적이고 재현적인 그림보다 훨씬 더 효율적으로 작용해야 한다. 훌륭한 그림일 경우 후자 역시 이 특별한 회화적 본질과 정서적 현전, 즉

감수성이 있다고 여겨지지만, 이 감수성은 선과 윤곽, 형태, 구성, 색의 병치 등을 통해 그림의 모든 물질적 그리고 심리적 현상의 암시로 전달된다. 이제 이런 매개는 필요하지 않다. 즉, 주어진 공간에 화가에 의해 사전에 정제되고 확정된 말 그대로 회화적 감수성으로 충만하다. 이는 다른 영향이 배제된, 즉 장치나 속임수를 통하지 않은 직접적이고 즉각적인 지각과 동화이다.[24]

클랭은 또한 보기에는 똑같이 색칠된 모노크롬 작품마다 가격을 다르게 책정하는, 이른바 전략을 통해 '각 그림의 회화적 특성이 물리적이고 물질적인 현상 이외의 것에 의해 지각될 수 있다'는 사실과 '마음에 드는 작품을 선택한 사람들은 내가 "회화적 감수성"이라고 일컫는 그 상태를 인식했다'는 것을 보여주었다.[25] 따라서 클랭의 모노크롬은 정신 또는 '감수성'의 순수성을 반영했을 때만 '순수'했다. 실제로 그는 이렇게 말했다. "1957년 파란색 모노크롬 시절 내가 회화적 감수성이라고 명명한 것에 대해 충분히 이해하게 되자, 그때부터는 그림이 시각과 기능적으로 관련이 있어 보이지 않았다."[26] 그의 그림은 "오감, 감정의 영역 또는 순수하고 근본적으로 정서적인 것과 아무런 관련이 없었다."[27] 오히려 '순수한 회화적 감수성'이 어떤 방식으로든 작품에 주입되고 섬세한 관람자가 직관으로 알 수 있도록 거기에 존재했다.[28]

클랭은 과학과 관련된 시도의 결실들을 직접적으로 언급했는데, 이는 오로지 실재에 대한 이해가 완전히 다르다는 것을 주장하기 위한 것이었다.

로켓이나 스푸트니크Sputnik 인공위성 또는 미사일이 있어서 현대인이 우주 정복을 이루게 되는 것이 아니다. 우주 정복은 19세기의 낭만적이고 감상적인 마음가짐으로 살아가는 현대 과학자들의 꿈이다. 인간은 감수성이라는 훌륭한 비폭력적인 힘을 통해 우주에 살게 될 것이다. 간절히 바라던 이 우주 정복은 인간적인 감수성의 고취를 통해 이루게 될 것이다. 인간의 감수성은 비물질적인 실재에서 무엇이든 할 수 있다. 과거, 현재, 미래에 대한 자연의 기억을 읽을 수도 있다. 이는 실질적인 차원을 넘어서는 행동의 잠재력이다.[29]

하지만 이 목표는 클랭이 작품에서 끊임없이 맥락화한 의식적 절차의 도움을 많이 받았다. 클랭은 독실한 로마 가톨릭 신자였으며 카시아의 성녀 리타St. Rita of Cascia(절망한 이들의 수호성인)의 추종했고 성 세바스티안 훈장 훈작사였다(그는 훈작사 예복을 즐겨 입었고 결혼도 이 예복을 입고 했다). 하지만 클랭은 기독교 신비주의 전통, 연금술 그리고 신비학, 유대 신비주의, 영지주의가 융합된 플라톤주의와 신플라톤주의를 비교秘敎적으로 표명한 장미 십자회의 영향도 상당히 받았다.[30] 이 자극적인 혼합에 클랭은 무술인 유도의 영향(클랭은 유도를 가르치기도 했고 이에 대한 책도 썼다)을 추가했으며 동아시아 철학과 종교, 특히 9장에서 다시 다룰 주제인 선불교에도 깊은 관심이 있었다.[31]

의식ritual은 사실 클랭이 생각하는 예술에 대한 개념 전반의 중심이었다. 1958년 파리에서 개최한 전시 〈공허〉에서 클

랭은 오프닝을 위해 공화국 근위대를 고용했다. 그는 ‹인체 측정Anthropométries› 시리즈(1960)에서 턱시도를 입고 파란색 물감에 뒹군 한 무리의 나체 모델이 인간 '붓'으로 퍼포먼스를 선보이는 동안, '모노톤 침묵 교향곡Monotone Silence Symphony'을 연주하는 오케스트라를 지휘했다. "이브 클랭은 그가 작업에 사용한 소재를 신화로 만든 첫 번째 아방가르드 예술가였다." 후에 조각가 아니시 카푸어는 이렇게 말했다. "클랭은 그의 삶과 작품을 통해 예술가는 그저 대상을 만들어 내는 것이 아니라 신화를 만들어 낸다는 사실을 분명히 했다. 이를 통해 그는 아방가르드의 영역에 종교적인 것이 포함될 수 있게 했다."[32]

예술에 대한 클랭의 비전은 20세기 중반 많은 다른 예술가가 공유했다. 클랭이 직접 언급하기도 했다. "젊은 화가들, 부리Burri, 타피에스Tapiès, 맥Mack, 더닝Dawing, 이오네스코Ionesco, 피네Piene, 만초니Manzoni, 무빈Mubin 등과 내가 모르는 다른 화가들도 이제 거의 모노크롬의 방식으로 그림을 그리게 되었다. 하지만 이는 내게 크게 문제 되지 않으며 그 정반대다. '누가 모노크롬 회화를 최초로 창작했는가'는 중요하지 않다."[33]

제로 그룹은 명백히 클랭에게서 영향받은 용어로 모노크롬을 묘사했다.[34] 제로 그룹과 관련된 예술가인 루치오 폰타나를 예로 들면, 칼로 단색조의 캔버스에 직접 칼집을 내는 자기 작업을 클랭과 매우 비슷한 표현으로 묘사했다.

우주의 발견은 새로운 차원이며 이는 무한하기에, 나는 모든 예술의 토대가 된 이 캔버스에 구멍을 내고 무한의

차원을 창조했다. … 그 개념은 정확히, 우주와 상응하는 새로운 차원이다. … 그 구멍은 확실히 저 뒤에 이 공허를 만든다. … 아인슈타인의 우주 발견은 끝이 없는 무한의 차원이다. 그리고 여기에는 전경, 중경 그리고 배경이 있다. … 더 멀리 가려면 어떻게 해야 할까? … 나는 구멍을 만들고, 무한은 구멍을 통과하고, 빛은 구멍을 통과하고, 그림을 그릴 필요가 없다.[35]

하지만 클랭 자신은 '형언하기 어려운' 모노크롬에 대한 그의 비전이 근본적인 모순에 바탕을 두고 있다는 사실을 인식한 것으로 보이며, 폰타나나 제로 그룹의 일원인 예술가들 또한 특히 유형의 실재로서 그 위상을 확고히 하는 것처럼 보이는 작품을 만드는 것과 모노크롬이 비물질적인 영역을 환기시킨다는 주장 사이에서 동요하는 것처럼 보였다. 어떻게 형언할 수 없는 것이 회화의 가장 물질적인 측면, 즉 색을 통해 환기된다고 여겼을까? 이브알랭 부아Yve-Alain Bois는 이렇게 말한다. "클랭은 색에 대한 그의 주장과 완전히 반대되는 것으로 보이는 신비주의 논리를 통해, 표현되지 않는 감각의 순간, 그 순간에만 경험될 수 있도록, 매개 없이 최대한 강렬하게 오로지 색만을 나타낸다는 그의 꿈에 도달했다."[36]

마찬가지로 클랭에게 영향을 많이 받은 이탈리아 예술가 피에로 만초니Piero Manzoni(1933-1963)는 제로와 관련된 예술가들과 함께 폰타나가 보여준 것처럼 근본적인 문제를 깨달았다. 클랭은 파란색을 선택했지만, 만초니는 그가 '아크롬Achromes'라 부른 흰색 그림을 그리는 데만 집중했다. 이 연작의 대

표적인 작품인 ‹아크롬Achrome›(1958)은 1평방미터의 크기의 그림으로, 만초니는 잘라낸 캔버스 조각들로 작품 표면을 구성하고 여기에 도자기를 만드는 데 쓰이는 고령토인 카올린을 덧발랐다. 결과물은 확고한 물리적 현전이다. 만초니는 흰색이 선택된 것은 그 중립성 때문이라고 강조했다. "흰색은 극지의 풍경이 아니다." 그는 이렇게 단언했다. "진화 중인 재료도 아름다운 재료도 아니며 감각도 상징도 그 밖의 어떤 것도 아니다. 그냥 흰색 표면일 뿐, 다른 아무것도 아닌 흰색 표면(그저 색이 없는 표면인 색이 없는 표면)이다."[37] 만초니는 중요한 것은 관람자가 흰색의 형식적 본질, 즉 지금 당장 그림을 마주하고 지각할 수 있는 것에 주의를 기울이고 형이상학적 또는 상상에 의한 확장을 위해 애쓰지 않는 것이라 말했으며 그는 이를 '정신적 원근법mental scenography'이라 칭했다.[38]

> 색의 모든 문제와 색채 관계에 관한 모든 질문은 … 색조 변화만을 다루는 경우라고 해도 쓸모없다. 우리는 하나의 색만 활용할 수 있고 그게 아니라면 불필요한 모든 해석적 가능성이 배제된 온전하고 연속적인 하나의 표면을 활용할 수 있다. 구성의 측면이나 자기표현의 측면에서 파란색 위에 파란색을, 또는 흰색 위에 흰색을 '칠하는 것'에 대한 문제가 아니다. 사실은 완전히 그 반대다. 내게 문제는 어떤 회화적 현상 또는 표면의 가치와 무관한 요소들과 전혀 관계가 없는 완전하게 흰색인(그렇다, 완전히 색이 없는, 중성적인) 표면을 창조하는 것이다.[39]

　　돌이켜 생각해 보면, 색칠된 표면으로 형언하기 어려운 것을 아우르고자 하는 시도는 근본부터 역설적으로 보인다. 색이 물질적인 화면에 물리적으로 칠해진 상태로 있고, 화판의 기하학적 윤곽이나 테두리로 인한 제약에 구속되어 있는 한, 형언할 수 없는 것은 결코 완전히 표현될 수 없다. 클랭 자신도 회화의 범주를 넘어 이 문제를 풀어보고자 했을 것이다. 그는 모노크롬의 궁극적인 목적을, 그걸 만든 예술가가 최선을 다해 '완전한 자유'를 추구한다는 걸 보여주는 한 방법으로 보았다. 클랭은 이렇게 말했다. "어떤 방식으로든 구속이 있을 경우, 자유는 제한되며 구속의 정도에 따라 생명은 약해진다."[40] 따라서 본질적으로 모노크롬 회화는 클랭에게 형식적 중요성이 적었다. 오로지 예술이 비상하기 전, 또는 세속에서 해방되기 전의 질점質點[41]이었기에 가치가 있었다. 클랭은 수 차례 이렇게 말했다. "내 작품들은 내 예술의 유해다."[42] 그의 전시 〈공허〉는 물체가 전혀 없는 갤러리로 이루어졌지만, 클랭은 그래서 물질적으로 뒷받침하는 어떤 것에 의존하지 않고 시각적으로 표현되지 않은 '회화적 감수성'으로 가득 차 있다고 강조했다. 이런 맥락에서 모노크롬이라는 매체는 예술이 완전히 눈에 보이지 않는 것으로 도약하는 출발점으로 우리를 이끈다. 모노크롬은 물질적 형태의 한계에서 완전한 무형의 예술 작품을 위한 길을 열어준다.

무수한 무화無化[1]

예술 언어의 확립된 체계 내의 간극, 논리적 난점, 착오 그리고 공허는 비어 있음이 그 의미의 구조적 측면의 하나로 인식될 수 있게 한다. "비어 있음을 이해한다는 것은 그곳에 속해 있지만 없는 무언가를 지각의 대상에 넣고 그 부재를 현재의 고유성으로 인지한다는 것을 의미한다." 심리학자이자 시각 이론가 루돌프 아른하임Rudolf Arnheim은 이렇게 말한다. "자극 질료는 결여된 형상의 배경으로 인지될 수 있다."[2] 서양 최초의 모노크롬 회화로 언급되는, 독일 낭만주의 화가 카스파르 다비드 프리드리히Caspar David Friedrich가 그린 ‹바닷가의 수도사Monk by the Sea›(1808-1810년경)의 바다 풍경에서 작가는 자기 작품이 눈에 보이지 않는 초월적 신을 위한 바탕이 되도록 구성의 구조를 비웠다. 프리드리히의 그림은 조그마한 사람이 무슨 일이 일어날 것만 같은 광활한 바다와 하늘을 응시하며 황량한 바다에 서 있는 모습을 그렸다. 이 작품은 구도상 가로로 나뉜 세 개의 부분으로 구성되어 있다. 그중 해변 부분만 그 주변부와 충분히 대비를 이뤄, 일반적인 감상 거리에서 볼 때 거의 구별되지 않아 보일 수 있는 어둠과 뚜렷하게 구별된다. 프리드리히는 '양성적' 형상보다 '음성적' 공간이 주목의 초점이 되게 해 의미를 내

151

포하는 일반적인 회화 언어의 통사론을 뒤집는다. 그의 그림은 일반적으로 그림 안에 보이는 걸 구조화하는 익숙한 구도의 틀의 부정하고, 형언할 수 없는 무언가가 빛으로 드러난다는 느낌이 들게 한다.

그 과정에서 프리드리히는 사실상 강한 종교적 믿음을 원동력으로 새로운 회화적 언어를 구축했다. 프리드리히에게 그림의 구성 내에 확실한 구조적 특징의 소실은 신성神性이 신비한 힘, 즉 '절대적 타자'로 감지되는 무 안에서 신실한 사람들이 신에게 더 가까이 다가간다는 사실을 나타내기 위한 것이었다.[3] 프리드리히는 독실한 신교도였으며 근본적인 신념대로 신을 표현하는 것은 불가능하다고 믿었다. 보이는 것은 기만적인 장막이었기에 우상 숭배에 굴복해 보이는 걸 진짜라고 착각하는, 끊임없는 위험에 대한 경계를 늦춰서는 안 되었다. 종교 개혁을 거치며 성상 파괴는 신교도들 사이에 특히 장려되는 신성한 정화의 형태가 되었다. 이 숙청 체제에는 시각적 이미지를 비상징적 대상이라는 물질적 상태로 격하하는 내용이 포함되었다. 수많은 컬트적 이미지가 아무 힘도 없음을 증명하기 위해 파괴되거나 훼손되었고, 그 결과 신성 모독, 재현의 물질적 영역과 신성함의 비물질적 영역 사이에 명확한 구분이 이루어졌다.[4] 하지만 프리드리히 역시 형언할 수 없는 것을 재현하기 위해 물질계 너머를 볼 가능성이 있다는 예술가의 사고를 물려받았다. 이런 점에서 프리드리히의 작품은 앞서 살펴본 신비주의 예술의 아포파시스적 전통을 잇는다고 볼 수 있다. 프리드리히가 선언한 목표는 감각과 현실의 '눈'을 '멀게'해 '내면'의 눈이라는 더 중요하고 더 영적이며 관조적인 시각을 열어주는 것이었다. 프리드

리히는 이렇게 조언했다. "육체의 눈을 감아 먼저 영적인 눈으로 그림을 볼 수 있도록 하라. 그런 다음 어둠 속에서 본 것을 빛 가운데로 가져와, 밖에서 안으로 빛을 발하며 다른 사람들에게 영향을 미칠 수 있도록 하라."[5]

분명 프리드리히처럼 그림의 명백히 비어 있는 상태는 무에 관해 고찰하게 만든다. 캔버스에서 일반적으로 볼 수 있는 내용을 비움으로써 공허의 개념이 적용되고 무언가 의미를 지니게 된다. 이는 모노크롬도 마찬가지일 것이다. 말레비치가 ‹검은 사각형›이 형태를 초월한 '사막' 즉 그려진 황무지를 만들어 냈다고 밝혔을 때, 그는 모노크롬이 세상의 종말과 같은 그림이라고 보여주는 동시에 그의 우상 파괴 행위도 새로운 시작의 바탕을 마련한 하나의 정화임을 분명히 했다. 이브 클랭에게 파란색으로 표현된 공허는 일상의 감옥으로부터의 해방을 나타내려 한 것이었다.

하지만 20세기가 전개되면서 무의 경험은 삶의 의미와 가치에 대한 뿌리 깊은 불안을 반영하며 더 불길한 의미를 내포하게 되었다. 17세기부터 계몽주의의 중심인 과학적 합리주의 정신은 특히 기술 혁신과 사회적 해방이라는 형태로 서구 사회에 커다란 이익을 가져다주었으나, 19세기 후반에 이르러서는 비판적 이성을 인간 실존의 모든 측면에 적용해 체계적인 '각성'을 도모하려는 계몽주의의 목표가 많은 사람을 종교적 교리에서 멀어지게 했고, 동시에 갈수록 유사 종교 같은 이성과 과학의 위상에 의구심을 갖게 한다는 사실이 더욱더 명확해졌다. 전능한 신에 의해 정당화되는 사회적 위계가 없었다면 인간은 그

저 자연의 일부일 뿐, 절대로 자연을 지배할 수 없었으며 오히려 인류의 운명에 대한 자연의 본질적인 무관심을 감추기 위해 인간의 가치와 의미를 만들어냈음을 인정해야 했다. 새롭고 통렬한 내면의 공허감, 물리적 과정 차원에서 엔트로피의 의미와 대등한 정신적 엔트로피, 즉 커지는 무질서와 불확실성을 피할 수 없다는 인식이 촉발되고 있었다.

프리드리히 니체Friedrich Nietzsche(1844-1900)에게 현대라는 의미는 허무주의의 어둠 속으로 던져지는 것을 의미했다. 이에 대응해 금욕적인 이상과 스토아학파의 권력에의 의지가 요구되었는데, 이는 '인간적인 모든 것뿐 아니라 동물적인 모든 것, 물질적인 모든 것에 대한 증오, 감각과 이성 그 자체에 대한 혐오, 행복과 아름다움에 대한 근심, 모든 외형, 변화, 생성, 죽음, 소망, 욕망 자체로부터 벗어나고자 하는 욕망'을 원동력으로 했다. 이어 니체는 본질적으로 현대적인 태도 뒤에는 '무에의 의지, 삶을 거스르려는 의지, 삶의 가장 근본적인 전제에 대한 반감이 있어야 한다. 이는 의지이며 변함없이 그렇다! 마지막에 맨 처음 했던 말을 다시 반복하자면, 인간은 아무것도 원하지 않는 것이 아니라 오히려 무를 원한다'고 말했다.[6]

현대 서양에서 점점 더 많은 사람이 느끼는, 무의미한 실존적 공허에 관한 높아진 인식은 사회가 기독교와 인본주의에서 찬양하는 숭고한 이상의 구현과는 매우 거리가 멀다는 것을 보여주는 많은 증거에 의해 더욱 강화되었다. 1914년과 1918년 사이 참호에서 기계적인 학살이 이루어지고 전체주의가 부상했으며, 홀로코스트의 목적 달성을 위해 도구적 이성이 적용되고, 히로시마와 나가사키에 터트린 원자폭탄을 만드는 데 과

학이 이용되었다. 이런 암운의 시기에 문화가 야만과 불가분하게 엮여 있으며, 인간의 가장 고결한 열망이 가장 저급한 타락과 결합되어 있다는 사실은 점점 더 묵과하기 어려웠다. 조지 스타이너George Steiner는 이렇게 말한다. "아우슈비츠-비르케나우와 베토벤의 독주회, 고문실과 대도서관의 세상은 시공간적으로 붙어 있었다. 사람들은 하루의 학살과 거짓말을 뒤로 하고 집으로 돌아와 릴케를 읽고 눈물짓거나 슈베르트를 연주할 수 있었다."[7] 이런 상황에서 1966년 독일 유대인 철학자 테오도어 아도르노Theodor Adorno가 글에서 밝힌 것처럼 많은 사람에게 이는 명백해 보였다. 그는 이렇게 썼다. "만약 생각이 진실이어야 한다면, 어쨌든 현재에도 진실이어야 한다면, 그것은 생각 자체에 반하는 생각임에 틀림없다. 사고가 개념을 벗어나는 극단으로 평가되지 않더라도, 이는 처음부터 나치 친위대가 희생자의 비명을 들리지 않게 하는 데 즐겨 사용했던 음악 반주와 비슷한 것이다."[8]

이런 문화와 폭력의 근접한 타락성에 관한 인식에 더해, 당시 급성장하던 소비주의가 신문, 잡지, 광고, 라디오, 영화, 그리고 1950년대부터는 텔레비전 같은 대중 매체의 여러 기술을 통해 시각적 볼거리를 탐닉하는 사회를 조장하면서 일치단결된 대응이 필요하다는 인식이 커졌다. 발터 벤야민Walter Benjamin이 『기술 복제 시대의 예술 작품The Work of Art in the Age of Mechanical Reproduction』(1935)[9]에서 언급했듯 '진실성'과 '아우라', 즉 예술의 초월적 가치에 대한 전통적 개념은 기술에 의한 재현이 쉬워지고 빨라짐에 따라 약화했다.[10] 이 변화로 인해 많은 예술가는 이미지는 재현의 적절한 매개물이라고 너무나 당

연하게 생각하는 맹목적 숭배에 최선을 다해 저항해야 했다.

　이런 광범위한 사회적 맥락에서 모노크롬은 특히 '회화에 반하는' 타협 없는 형태의 회화가 된다. 예술이 필연적으로 긍정적인 의미를 지닌 언어로 작용하게 되는 경향은 사회 현상과 공모의 관계에 있다는 이유만으로 근본적으로 해체될 필요가 있었다. 예술은 부정하는 힘이 되어야 했다. 애드 라인하르트의 작품과 다음 그의 발언은 이런 맥락에서 해석될 수 있다.

> 정사각형(특성 없음, 형태 없음) 캔버스, 너비 4피트, 높이 5피트, 사람만 한 높이, 사람이 팔을 뻗은 만큼의 너비(크지 않음, 작지 않음, 크기 없음), 3등분(구도 없음), 하나의 수직적 형태를 부정하는 하나의 수평적 형태(형태 없음, 상하 없음, 방향 없음), 세 가지(대략) 어두운(빛 없음) 대비가 없는(무색) 색, 붓 자국을 없애기 위해 쓸어낸 붓 자국, 무광의, 평평한, 손으로만 그려진 표면(광택 없음, 비선형, 하드에지 아님, 소프트에지 아님) 주변 환경을 반영하지 않음 – 순수, 추상, 비대상적non-objective, 무시간성, 무공간성, 불변, 무관계, 무관심적disinterested 회화 – 자의식이 있는 대상(무의식이 아님) 이상, 초월, 예술 외에는 무엇도 알지 못함(절대 반 예술이 아님).[11]

　라인하르트의 실천은 상쇄하고 지우고 빼내는 반복적 행위가 예술의 정화와 강화로 이어지게 하려는 '긍정으로서의 부정'의 과정을 수반했다. 라인하르트의 인식과 마찬가지로, 우상파괴적인 세계관 안에서 예술을 실천한다는 의미는 기호 너머

에 필연적으로 존재하는 것을 암시하는 시각적 기호를 만드는 방법을 찾는다는 뜻이다. 아서 단토는 이렇게 말한다. "라인하르트의 캔버스가 완전히 모노크롬이라고 해도, 그 캔버스에는 구성 요소로서 라인하르트가 예술에 필수적이지 않다고 확신하는 모든 요소에 대한 무화無化가 무수히 담겨 있을 것이다. 그 풍부함은 그런 부정의 총체성과 관련해 작용할 것이며 이를 예술로 경험하기 위해서는 객관적인 사실로 이해하는 것이 필요할 것이다."[12] 논리적 관점에서 라인하르트가 부정의 행위를 반복하는 것은 명백히 모순적이며, 대상을 만드는 과정에서 대상을 없애야 한다고 주장하는 논리적 불가능성을 나타낸다. 하지만 라인하르트는 개념이 없는 빈 대상, 즉 언어의 범위 내 그리고 그 너머의 (비)공간에 존재하는 회화의 가능성을 단정한다.

라인하르트를 논하는 과정에서 단토는 독일 철학자 마르틴 하이데거Martin Heidegger의 '무화하는 무'라는 개념을 언급하는데, 이는 생각하고 말로 표현할 수 있는 것의 바로 그 한계를 뛰어넘기 위해 유사한 역설적 언어를 사용한 개념이다.[13] 하이데거는 무에 대한 의식이 진정한 실존의 초석이 되어야 한다고 주장하기 위해 이 표현을 사용했다. 모든 것은 유한하기에 무는 존재의 핵심에 존재하며 그 본질을 결정짓는다. 사회 세계에 분별없이 관여함으로써 잊힌다는 두려움을 억누를 수는 있지만, 죽음은 필연적이기에 이 본질적인 불안은 결코 완전히 없앨 수 없다. 인간은 실존적 불안의 순간에, 또는 훌륭한 예술 작품에서 이를 감지하고, 이를 통해 죽음의 완전한 불가지성의 진정한 함의를 파악한다.

하이데거는 『예술작품의 근원The Origin of the Work of

Art』(1950)[14]에서 빈센트 반 고흐의 작품 ⟨신발A Pair of Shoes⟩ (1886)에 대해 이야기했는데, 이 그림은 어두운 단색조의 공간을 배경으로 오래되고 낡은 농부의 장화 한 켤레를 묘사한다. 하이데거에게 이 배경의 여백은 신발을 단순한 대상의 지위 이상으로 끌어올리는 아우라가 깊이 스민 무언가의 표현을 위한 전제조건으로 작용한다. 그는 이렇게 썼다. "이 농부의 신발 한 켤레가 속해 있거나 속해 있을 수 있는 주변에는 아무것도 없고 오로지 명확하지 않은 공간만 존재한다." 하지만 이 '명확하지 않은 공간'은 단순히 의미 없는 빈 공간이 아니다. 반 고흐는 정확히 단색조의 배경을 통해서 신발 주위의 경계를 만들 수 있었으며, 이는 신발의 유한한 대상성을 넘어 복잡하게 얽힌 관계를 트이게 해 신발을 더 돋보이게 한다.[15] 따라서 그려진 공허는 죽음의 유한성과 관련해 형상을 더 완전하게 표시하고 두드러지게 하며 빛을 발할 수 있게 해주는 배경이다.

라인하르트는 러시아계 독일인 개신교 이민자 집안 출신이었고 강한 우상 혐오적 정서에 고취된 관조적인 접근 방식을 기반으로 하는 청교도의 미학적 태도를 자연스럽게 받아들인 것으로 보인다. 1957년 라인하르트는 컬럼비아 대학 시절 친구이자 후에 트라피스트회 수사가 되어 영성에 대한 글을 쓰는 작가 토머스 머튼Thomas Merton에게 작은 검은색 모노크롬 작품을 선물했다. 머튼은 이 그림을 켄터키주 겟세마니 수도원에 있는 소박한 자신의 방에 걸었다. 머튼은 라인하르트에게 이렇게 썼다. "가장 많이 생각에 잠기게 하는 작은 그림이다. 오직 한 가지만 있으면 된다고 생각되는데, 이는 시간이다. 하지만 그림을 바라보려 애쓰지 않는 사람은 이 한 가지를 결코 알 수 없다. 가

장 종교적이고 독실하며 하느님께 바치는 최고의 예배와 같은 작은 그림이다."[16] 머튼은 라인하르트의 미학적 간결함에서 기독교 신비주의의 '부정의 길' 현대판에 필적하는 무언가를 알아보았다. 이 정도로 사실상 라인하르트는 부정을 통해 신성에 다가가는 전통인 아포파시스의 수도원 밖 대변자였다. 실제로 라인하르트가 자신의 작업에 대해 쓴 글이나 적어도 직접 대중에게 공개되는 것이 아닌 글은 종종 머튼의 평가를 뒷받침하는 듯하다. 예를 들어 공개되지 않은 한 메모에서 라인하르트는 다음과 같이 말한다.

> 영적 어둠, 일자, 선
> (기호, 이미지, 오로지 감각의 세계) 가장 순수하고 가장 모호한
> 자신의 이데아를 향해 자신을 넘어서는 움직임
> 강화되고 정화되고 고귀한, 중심의 놀라운 밀접함
> 정화하고 밝히고 결합하는 가장 비밀스러운 작업
> 가장 내밀한 본질, 완전한 내면의 집중.[17]

라인하르트는 실제로 많은 면에서 중세 신비주의자 같았다. 그의 노트에는 십자가의 성 요한, 중세 독일의 신비주의 사상가 마이스터 에크하르트Meister Eckhart 등의 인용구가 가득했다. 라인하르트는 삶의 본질을 음미하기 위해 활동적인 삶을 삼가야 하는 확립된 관상 전통을 계승했지만, 여기에는 중요하고 결정적인 차이가 있었다. 현대성의 시류를 거슬러 가톨릭 수사가 되기로 한 머튼은 여전히 이 전통을 종교적인 색채를 띠고 있는 것으로 해석했다. 반대로 라인하르트는 예술을 제외하고

는 아무것도 믿지 않았다.

　　많은 서양 예술가가 그랬듯이 기독교 전통은 좋게 말하면 별로 중요하지 않아 보였고 나쁘게 말하면 현대의 실재에 대한 억지 해석이었다. 하지만 9장에서 살펴볼 것처럼, 그의 예술적 실천을 전통적인 형태의 영성적 실천과 연결하는 한 가지 가능한 방법은 여전히 세상에 존재했다. 그는 기독교의 공공연한 독단, 의례, 도덕적 억압성과 전연 다른 비서구 종교 전통, 즉 비어 있다는 개념이 절대적으로 중요한 전통인 선불교를 받아들이게 되었다.

비어 있음과 무는 마크 로스코(1903-1970)의 작품 경험에서도 매우 중요했지만, 관람자로부터 감정적인 반응을 강하게 불러일으킨다는 점에서 라인하르트의 작품과는 달랐으며, 이 반응을 작가 자신은 종종 '비극적'이라고 말했다.

　　러시아 드빈스크에서 유대인 부모에게서 태어난 로스코는 10살에 미국 오리건 주 포틀랜드로 이주했다. 이런 성장 배경은 그를 유대교와 청교도 기독교라는 두 개의 뿌리 깊은 종교 전통 사이에 두었다. 이 두 전통은 종래의 정보 전달 매개체, 즉 기호에 대한 공통 의심으로 수렴된다. 우상 혐오가 지배적인 문화적 배경은 당시 미국 대중 매체의 영향에서 비롯된 시각 정보의 참담한 진부화에 대한 로스코의 인식에 의해 강화되었다. 그 결과, 로스코는 1947년에 쓴 글에서 밝혔듯이 '사물의 익숙한 정체성'은 '사회가 우리 주위의 모든 측면을 덮어 가릴 수 있게 하는 한정된 연상을 파괴하기 위해 완전히 붕괴되어야' 한다고 결론지었다.[18]

위의 글을 썼을 때 로스코는 그의 원숙한 화풍의 새로운 지평을 여는 문턱에 있었다. 1940년대 초, 그의 그림은 초현실주의의 영향을 많이 받았다. 상형 문자 또는 그림 문자 같은 형태가 평평한 색면을 채웠는데, 결정적인 순간은 이전에는 일종의 무대, 배경 또는 바탕 역할을 했던 채색 직사각형의 유연한 구조를 작품의 '내용'으로 남겨 두고 이런 형상을 사실상 생략하거나 감추었던 1940년대 말에 찾아왔다. 일반적으로 색이 있는, 유동적이고 윤곽이 명확하지 않은 직선적인 형태가 가로로 층을 이루는 이런 새로운 대형 작품들은 직접적인 경험의 효과에 필수적인 측면이었다. 하지만 로스코는 다음과 같이 설명했다. "내 그림은 사적이며 강렬하고 장식적인 것과는 상반되고, 획일적인 규모가 아닌 평범한 인간 삶의 규모로 그려졌다."[19] 그는 기하학적 추상의 합리주의뿐 아니라 무의식에서 이미지를 만들어낸다는 초현실주의의 역점도 강하게 거부했다. 그는 자기 작품과 앙리 마티스, 그리고 파리파 사이의 모든 연관성, 즉 감각적으로 보이는 그의 색채 사용 때문에 종종 만들어졌던 연결 고리도 인정하지 않았다. 로스코에게 창조적 행위는 유한성, 괴로움, 무, 초월에 대한 갈망이라는 영원한 실존적 문제와 연관되어야 하기에, 그렇게 그는 위대한 예술은 예술을 위한 예술의 형상 탐구가 아니라, 형언할 수 없는 무형의 표현에 다가가는 것과 관련 있다는 걸 보여주는 낭만주의-상징주의 전통을 이어 나간다.

　로스코는 구상적 표현의 가능성을 넘어 무형의 자비로운 공허를 만드는 것을 목표로 했다. 처음에는 단순히 채색된 캔버스로 보이던 대상이 지속적으로 주의를 기울이면 무한한 깊이

를 품게 된다. 하지만 그가 작품에서 연출한, 미적으로 보기 좋은 배색의 의미와 관련된 잘못된 해석에 반응했는지, 로스코는 1954년 즈음 훨씬 더 어두운 팔레트로 바꾼다. 그의 친구인 추상 표현주의 화가 로버트 마더웰Robert Motherwell이 날카로운 통찰력으로 관찰한 것처럼 "엄밀히 말하면, 로스코는 본질적으로 오딜롱 르동과 같은 '어둠'의 화가였을지 모르지만 규모는 숭고했다."[20] 로스코는 앞으로 나아갈 방향은 숭고함에 대한 낭만주의 개념을 탐구하는 것이 라고 판단했다. 정치가이자 철학자인 에드먼드 버크Edmund Burke는 그의 저서『숭고와 아름다움의 관념의 기원에 대한 철학적 탐구A Philosophical Enquiry into the Origin of Our Ideas of the Sublime and Beautiful』(1757)[21]에서 숭고함을 다음과 같이 정의했다.

> 정신을 고양하는 것은 무엇이든 숭고하며, 정신의 고양은 어떤 종류의 것이든 위대함의 관상을 통해 이루어진다. … 그러므로 숭고는 위대함이 감정에 미치는 영향을 가리키는 또 다른 단어로 질료, 공간, 힘, 미덕이든 아름다움이든 간에 위대함을 의미한다. 그리고 그 완전함에서 있어서, 어떤 식이든 어느 정도든, 숭고하지 않은 예술 작품에 바람직한 훌륭함은 없을 것이다.[22]

장엄함의 경험은 틀림없이 압도적이고 자아의 경계를 시험하기에 '감정에 미치는 위대함의 영향' 또한 어쩔 수 없이 잠재적으로 공포를 불러일으킨다. 하지만 버크는 한계점, 즉 허무로 돌아가는 것에 가까운 지점까지 다다르는 전율을 통해 이지

理智의 진정한 한계가 드러나기에, 이 공포가 결국 기꺼이 견뎌 내고자 하는 사람들에게 더 강력해지는 것이라 여겼다. 게다가 버크가 말한 것처럼, 숭고함은 프리드리히의 작품에서와 같이 예술로 재현될 때 회화라는 틀에 갇힌 공간 안에서 안전하게 조율되고, 포착되고, 길들어, 관상할 수 있는 것이 된다.

철학자 이마누엘 칸트Immanuel Kant는『판단력 비판Critique of Judgement』(1790)[23]에서 숭고함을 실존적, 지적 한계의 주요한 표시로 언급하기도 했다. 하지만 칸트는 경험의 외부 원천(예를 들면 자연 현상에 대한 반응)으로부터 주의를 돌려, 인간 정신 자체의 미로 안에서 숭고의 궁극적인 기원을 고찰하고자 했다. 칸트는 자연계의 어떤 경외심을 불러일으키는 현상(예를 들면 인지할 수 없을 정도로 크거나 작은 현상)이 실제로 '숭고함'으로 느껴질 수 있지만, 극단적 상황에서는 이 상태가 사고의 영역 내에서도 유발될 수 있다고 주장했다. 칸트의 입장에서 머리로 명확하게 이해되지 않을 정도로 너무 복잡한 정신 구조의 표상은, 생각 그 자체와 우리가 포괄하거나 생각해야 할 어떤 능력 간의 차이를 심오하고 겸허하게 인식하도록 할 수 있었다. 칸트는 숭고한 경험 속에서 존재론적 한계점을 깨닫게 된다고 단언했으며, 버크와 마찬가지로 한계에 대한 이런 강제적인 인식을 통해 확실히 인간 실존의 진정한 특징을 더 잘 이해할 수 있다고 믿었다.[24]

숭고함이라는 개념의 지배 아래 프리드리히나 터너 같은 예술가들이 실천한 낭만주의 풍경 회화는 세상과 더 유연하고 통제를 벗어난 관계를 탐구해, 회화를 무한함과 비어 있음을 되새기게 하는 장으로 만들었다. 미국은 숭고함의 전통을 지속하

는 데 특히 도움이 되는 환경임을 보여주었고, 앨버트 비어슈타트Albert Bierstadt, 프레더릭 에드윈 처치Frederic Edwin Church 같은 예술가들은 뉴잉글랜드의 드넓은 황야에서 '충만한 숭고함'을 발견했다.[25] 20세기 중반에 이르러서는 숭고함이라는 개념이 풍경 회화를 넘어 더 광범위하게 탐구되어, 미술사학자 로버트 로젠블럼이 이른바 '추상적 숭고'라고 명명하기에 이르렀다.[26] 로젠블럼은 『현대 회화와 북구 낭만주의 전통Modern Painting and the Northern Romantic Tradition』(1975)에 이렇게 썼다.

> 1950년쯤 로스코는 그의 삶에서 남은 20년 동안 다양한 변형을 통해 탐구해야 했던 완전한 형식에 도달했는데 … 이 이미지는 보는 사람을 모든 뚜렷한 형태가 금지된, 공명하는 공허의 끝에 데려다 놓았다. 대신 구름과 하늘에서 태초의 땅이나 바다의 갈라짐을 떠올리게 하는 수평 분할과 밀도 높은 선명한 면, 자연광의 원시적인 에너지를 분출하는 것처럼 보이는 고요하게 빛나는 색 등 원시적인 자연에 대한 은유적인 암시들이 존재한다. 로스코가 극히 환원 불가능한 이미지를 추구한 것은 상상에 의해 놀랍고 신비한 존재 또는 그것의 완전한 부정이라는 극단을 오가는, 대단히 이해하기 어려운 공허를 표현하기 위해 질료를 부정한 것과 관련이 있을 뿐 아니라, 똑같이 근본적인 그의 작품 구조와도 관련이 있는데, 이는 … 감각을 마비시키는 대칭에 관한 것으로, 전통적인 영속성의 상징에 이런 빛나는 넓은 공간이 자리 잡게 한다.[27]

숭고한 단색의 효과를 강화하기 위한 로스코의 접근은 ⟨시그램 벽화Seagram Murals⟩(1958-1959)와 종파를 초월한 예배당으로 특별히 설계된 미국 텍사스주 휴스턴의 ⟨로스코 예배당Rothko Chapel⟩ 연작(1964-1970)이라는 두 개의 작품 시리즈로 정점에 이른다. ⟨시그램 벽화⟩는 밤색, 와인 빛의 붉은색과 붉은빛을 띤 검정, 짙은 남색, 진한 금빛 빨강, 그리고 자줏빛을 띤 파랑이라는 색조 범위에 매우 근접한 유사 단색조의 여러 색상으로 그려졌다.[28] 때때로 로스코는 직사각형이 적층된 기본 형식에서 벗어나기도 했기에, 일부 그림은 현관이나 창문을 연상하게 하는 문의 모양을 했다. 예컨대 ‘벽화 6’을 위한 스케치Sketch for 'Mural No.6'⟩(또는 ⟨밤색 위의 검은색Black on Maroon⟩, 1958)는 창문을 암시하며 빛이 환하게 비치는 창문을 응시한 다음 눈을 감았을 때 나타나는 잔상과도 묘하게 비슷하다. 그런데 채플 그림들의 단색조 색상과 반관계적인 구성은 훨씬 더 뚜렷하게 나타난다. 멀리서 보면 한 작품 안에서 짙은 적갈색과 검은색 색조가 유사해 윤곽을 구별하기 어렵고, 자세히 살펴보면 그의 초기 작품과 달리 경계를 이루는 가장자리가 조금 더 뚜렷하고 단호하다. 이 작품들은 음울하고 거대한 평면의 형태로 기능하는 것처럼 보이며, 하나의 설치 작품으로 볼 때는 봉쇄되어 밀실 공포증까지 느끼게 하는 실재를 연상하게 한다.

　　로스코의 가장 명시적인 모노크로매틱 작품을 보면 관람자는 경계를 뚜렷하게 구분할 수 없어 형상과 배경의 관계는 덧없어진다. 불확실한 가시성은 비어 있다는 느낌이 들게 한다. 그 결과 우리는 시각적 불확정성뿐 아니라 일반적인 인지적 구별을 취약하게 만드는 마음의 상태에 주의를 기울여야만 한다

고 느낀다. "로스코의 작품은 퇴행적이다. 그것은 우리가 항상 생략했던 관찰의 순간으로, 즉 인간 진화의 어떤 섭리에 의해 무사히 목숨을 부지하게 만들어준 경계를 설정하려는 노력으로 돌아가게 한다." 레오 버사니Leo Bersani와 율리시스 뒤투아 Ulysse Dutoit는 로스코에 대한 연구에서 이렇게 말한다. "하지만 우리에게 남은 건 바로 그 존재Being의 노력, 즉 현존이 없었을 수도 있다는 새삼스러운 가능성이다."[29] 이런 의미에서 로스코의 원숙한 작품들은 '차이의 해결(어쨌든 드러낼 수 없는 것)이 아니라 개체화의 드라마, 즉 이것이 없다면 현상적 세계도 개인의 삶도 없었을 경계를 찾아내고 없애는 것'을 나타낸다.[30]

이 '드라마'는 자기 작품을 통해 정신의 유동성을 전달하려는 로스코의 열망을 나타내며 앞에서 살펴보았듯이, 관람자에게 신비한 경험의 이야기에서 잘 알려진 광범위하고 무한한 공허의 경험을 가능하게 한다. 하지만 세속적인 세계관으로 그런 경험을 어떻게 이해할 수 있을까? 지그문트 프로이트는 자연의 무한함에 관한 경험에서 끌어낸 강력한 시각적 은유에서 파생된, 이른바 '대양적oceanic' 느낌이나 상태에 대한 토론에서 이 질문을 다루었다.[31] 신비스러운 깨우침과 종종 밀접하게 관련되는, 자아의 무한함에 관한 감각인 대양적 느낌oceanic feeling을 프로이트는 자아 발달이라는 덜 분화된 단계의 기억을 위태롭게 재연하는 것으로 해석했다. 그는 이 단계를 '열반 원칙 Nirvana principle'과 연관 지었는데, 이 용어를 선택했다는 사실은 동양 문화권에서 이런 경계를 허무는 경험이 특히 높이 평가되고 분석된다는 것을 나타낸다.[32] 프로이트에게 열반 원칙은 긴장과 갈등을 없애고 비유기적인 상태에 해당하는 무긴장 상

태, 또는 완전한 안정이라는 탈분화 상태에 도달하는 생존 과정 내의 경향으로 정의할 수 있었다.

즉 '대양적 느낌'은 죽음 충동에 가깝다는 것을 시사했다. 하지만 철학자이자 정신분석학자 줄리아 크리스테바Julia Kristeva가 말했듯이, 현대 정신분석학에서 '대양적'이라는 용어가 칭하는 대상으로 여겨지는 경험은 위태로운 죽음 충동에 굴복함을 말할 뿐 아니라, 잠재적으로 '만족과 무사에 대한 절대적인 확신으로 경험되는, 자아와 주변 세계의 친밀한 결합'에 대한 뿌리 깊은 욕망을 나타낸다.[33] 이 상태에서 자아의 무한함이라는 감각은 '원초적 억압의 한계' 수준, 즉 '의식이 그 권한을 지니지 못하고, 형태를 이루는 "나"가 끊임없이 헤매는, 아직 불안정한 영역의 유동적 경계를 기표로 바꾸는' 수준으로의 긍정적인 퇴행을 나타낸다.[34] 이 경험은 크리스테바가 베네치아 르네상스를 대표하는 예술가 조반니 벨리니Giovanni Bellini 작품의 두드러진 특징인 은은한 채색 분위기를 다룬 평론에 쓴 것처럼 '담론을 넘어서고, 내러티브를 넘어서며, 심리학을 넘어서고, 개인들의 체험과 전기를 넘어서는, 요약하면 표상을 넘어선' 공간으로 설명될 수 있다.[35]

이런 맥락에서 볼 때 로스코가 창조한 비어 있는 색면은 경계가 느슨해지고 더 이상 구조가 단단히 확립되지 않는 경계 영역으로 해석될 수 있다. 이는 자아와 주변 세계가 친밀히 결합되는 감각을 불러일으킨다.

하지만 로스코의 후기 작품들은 위험할 정도로 단순한 회색과 타성적인 여백에 가깝게 바뀌었다. 경계를 허무는 결합과 같은 경험을 향한 로스코의 커지는 양가감정을 반영하는 것처

럼 보이기도 한다. 로스코의 손안에서 모노크롬은 자궁과 무덤, 어느 쪽이든 유사함을 연상하게 할 수 있었다. 이는 분화되지 않은 전체와의 반가운 결합일 뿐 아니라, 죽음 충동과 위험할 정도로 결부된 암울한 내면의 공허와 회화적 동의가 된다. 마치 로스코가 자신의 모노크롬 작품으로 일종의 실명을 유도하는 것 같다. 버사니와 뒤투아는 채플의 그림들이 '시각 장애'라는 강렬한 느낌을 전달한다고 설명했다. 이런 의미에서 "분화하지 않은 것들의 평온함은 죽음과 같은 고요함이기도 하다."[36]

8 경험

그림을 그리는 건 관찰자다.[1]

아그네스 마틴(1971)

1949년 바넷 뉴먼(1905-1970)은 오하이오 서남부로 여행을 떠나 아메리카 원주민의 무덤을 찾았다. 이 무덤들은 뉴먼에게 일종의 깨달음을 가져다주었다. "여기에 예술 행위의 자명한 본질, 즉 완전한 단순함이 있다." 뉴먼은 얼마 지나지 않아 이렇게 선언했다. "대상은 없다. 미술관에 전시되거나 사진으로 담을 수 있는 것은 없다. 즉 '그 봉분'은 전시될 수도 없는 예술 작품이기에 반드시 현장에서 경험해야 하는 것이다. 즉 여기가 그 공간이라는 감각이다."[2] 뉴먼은 전적으로 지금 여기 존재하는, 이 고조되고 매개를 거치지 않은 경험은 봉분의 유한한 형태가 무한한 나머지 공간을 더 분명하게 만드는 방식을 통해 가능했다고 생각했다. 다시 말해 봉분의 '형상'이 어떤 방식으로든 주변의 '배경'을 만들어냈고, 확장된 영역의 경험을 가능하게 했다. 뉴먼은 후에 그 짜릿한 경험은 이 특별한 공간의 구성을 통해 '인간이 존재한다'는 것을 신기한 방식으로 깨닫게 되었다는 개념으로 요약할 수 있다고 밝혔다.[3]

　　뉴먼은 이 강렬한 경험을 창작에 반영하고자 자기 작업과 관련해 지대한 영향을 가져올 몇 가지 결정을 내렸다. 그는 기억과 연상의 불필요한 혼란에서 벗어난, 하나의 예술 작품에 관

한 순수한 순간의 현재성presentness[4]에 더 깊게 몰입할 방법을 찾기 시작했다. 이를 통해 일반적인 지속의 감각이 영속성이나 영원에 대한 인식으로 대체되며 시간의 감속, 정체 또는 영원함으로 특징지어지는 정신 상태가 고양되기를 바랐다. 여기서 시공간적 제약은 일시적으로 극복되거나 통하지 않게 되며, 현재의 고조된 경험인, 일종의 확장된 시간과 공간이 경험된다.

뉴먼은 두 가지 기술적인 혁신을 통해 이 목표를 발전시켰다. 첫 번째는 캔버스의 크기를 키워 좀 더 '환경적'으로 만드는 것이었다. 잭슨 폴록Jackson Pollock, 클리포드 스틸Clyfford Still, 마크 로스코 등 당대의 몇몇 미국인 작가의 다른 작품과 마찬가지로 뉴먼의 작품도 유례없이 거대한 느낌의 규모가 특징이었다. 이런 작가들은 이제 이젤에 올려놓고 그려서 벽난로 선반 위에 걸릴 그림에 관심이 없었다. 뉴먼은 그림이 마치 창문을 통해 보이는 듯 축소된 세상을 묘사하는 관습을 거부했다. 그렇다고 유럽의 교회나 궁정, 아카데미 예술의 전통에 따라 웅장한 작품을 만들기를 목표로 하지도 않았다. 그보다는 로스코와 마찬가지로 뉴먼 역시 유럽 미술에서처럼 단지 은유적이지 않고 인간의 신체와 즉물적인 관계를 맺으려면 작품의 크기가 커야 한다고 주장했다. 그의 작품은 의도적으로 인간적인 만남에 맞춰 확대되었다.

하지만 친구인 로스코를 포함한 동료 추상 표현주의 작가들과 달리 뉴먼은 두 번째 혁신을 받아들였다. 뉴먼은 색과 제스처에 대한 훨씬 더 환원적인 태도를 나타냈으며 고르게 색칠된 가감 없는 큰 색면을 특징으로 하는 양식을 채택했다. 그에게 전환점이 되었던 그림인 〈하나임 IOnement I〉(1948)은 길

고 좁은 형태로, 핏빛 갈색을 띤 빨간색이 고르게 단층으로 채색되어 있다. 이 색면은 뉴먼이 '지퍼zip'라고 부르기를 선호했던 주황색 수직선이 한가운데를 통과하며 이등분되는데, 매끈한 바탕과는 대조적으로 거칠고 고르지 않게 칠해져 있다. 2년 후에 선보인, 확연한 가로 방향이 두드러지는 작품 〈권좌Cathedra〉(1951)에서는 크기가 상당히 확대되었다. 짙은 파란색 바탕의 가로 길이 5.5미터에 달하는 넓은 면적은 테이프를 붙여서 끝이 일직선이며, 거의 한가운데 위치한 흰색 지퍼, 그리고 훨씬 눈에 덜 띄지만 오른쪽 끝에 손으로 그린 삐딱한 지퍼로 양분되어 있다.[5] 뉴먼에게 이런 수직 지퍼의 존재는 평면의 색면을 분할하고 통합하는 역할을 해 역동적인 긴장감을 부여하고 '현재'의 경험을 강화하기에 매우 중요했다.

　　뉴먼의 극히 환원적인 시각 언어의 잠재력에 대한 믿음의 엄청난 영향은 1958년에서 1966년 사이에 제작된, 그의 가장 명시적인 모노크로매틱 작품이기도 한 〈십자가의 길: 레마 사박타니The Stations of the Cross: Lema Sabachtani〉 연작에서 가장 뚜렷하게 나타났을 것이다.[6] 부제인 '레마 사박타니'는 십자가 위 예수 그리스도의 말씀 중 하나인 '어찌해 저를 버리시나이까'를 나타낸다. 뉴먼은 그의 '길'이 의식적으로 기독교 의식을 떠올리게 한다고 보았고, 세속적인 '신성한' 공간, 즉 특정 종교 교리로부터 해방된 공간을 만들어내지만, 종교가 전통적으로 다루어왔던 심오하고도 실존적인 질문을 암시한다고 여겼다. 뉴먼은 1965년 한 인터뷰에서 이렇게 말했다. "나는 내 그림이 내게 그러했듯이 누군가에게 자신의 총체성, 특유성, 자기만의 개성을 느끼게 하는 동시에 다른 개개인과 유대를 느끼게 하는 효과를

지니기를 바란다."[7]

　　뉴먼은 직접적으로 경험을 통한 반응을 끌어낼 수 있는 추상 미술의 잠재력을 알아보았다. 전통적으로는 그런 반응을 유도하는 게 종교 예술의 목적이었다. 하지만 추상 미술은 익숙한 종교적 도상에 의지하지도, 형이상학적 정당성을 배제하지도 않고 그 반응을 유도할 기회였다.

추상 미술에 대한 반응은 세상과의 유대감과 상호 고무적인 관계에 직접 주목함으로써 시간과 공간에 관한 전형적인 인식을 탈중심화하고, 고찰하고, 보완하는 능력에서 비롯된다. 전통적인 종교적 가치와 단절된 세속적인 현대의 개개인에게, 이렇게 변화를 가져올 수 있는 경험은 이제 예술과의 관계에서 찾아볼 수 있다. 뉴먼은 예술 자체에 내재된 역량이 인간이 세계를 지각하는 경험에 직접 관여하고 그 경험을 향상할 수 있으며, 이를 통해 세계와의 관계를 변화시킬 수 있다고 믿었다. 시각적으로 복잡한 인공물이 가득한 사회적 배경에서 틀 안의 '빈' 색면과의 만남은 지각계 범위 안의 간과된 뉘앙스와 미세한 차이에 주의를 기울이게 해 특정 새로운 경험을 끌어낼 수 있다. 이런 '미세 지각'은 약화된 표현의 수준, 즉 배경 및 주변부, 다양한 유형의 축소되고 매개되고 약화된 '눈먼' 공간의 경험 등 지각계 안에서 무시되고 주목받지 못하며 모호하고 미묘하거나 억제된 측면과 관련이 있다. 이 뉘앙스 또는 미세 지각을 인식하게 된다는 건 지각을 정제하고 불순물이나 원치 않는 요소들을 없애고 약간의 조정이 이루어지는 것과 같다.

　　형식적·수행적 차원에서 그런 미세 지각에는 물감의 밀

도와 두께, 물감과 붓과 표면이 하나로 결합되는 다양한 방식, 붓 자국을 통한 캔버스 표면 느낌의 변화를 인식하는 게 포함될 수 있다. 또한 색채 간의 미세한 차이와 색채 지각이 얼마나 미묘하게 상대적이며 주변의 빛 조건에 따라 달라지는지에 관한 이해도 포함된다. 이런 점에서 그렇게 고도로 섬세한 지각은 표면적으로 '이상적인' 모노크롬과 '모노크로매틱' 작품 사이의 거리를 좁히는데, 이는 전자의 예처럼 보인 작품이 후자인 것으로 밝혀지는 경우가 많기 때문이다.

애드 라인하르트의 검은색 작품들은 이런 변화가 어떻게 일어날 수 있는지를 보여주는 좋은 예이다. 앞서 언급했듯이 멀리서 보았을 때 라인하르트의 ‹추상 회화 1960-65Abstract Painting 1960-65› [B]는 균질한 검은 사각형, 즉 작품이 걸린 벽의 배경과 대비되어 보이는 기하학적 '형상'으로 보인다. 하지만 보통 그림을 본다는 것과 관련된 감상 위치로 이동하면 이런 지각 효과는 불명확한 검은색 안개, 또는 천천히 이동하는 연무 같은 것으로 변한다. 그림의 표면이 천천히 꿈틀거리고, 정확히 규정할 수 없는 공간성이 표면의 물질적인 평면성을 용해한다는 시각적 감각이 느껴진다. 하지만 더 가까이 다가가면 이 시각적으로 생성된 효과는 갑자기 사라진다. 어둡고 농밀한 평면이 그 자리를 차지하고, 반반하고 광택 없는 표면이 눈앞에 나타난다. 이 효과는 직접적인 감각 자극의 반응으로 망막에서 생성된 것이기에 순전히 주관적이다. (즉 2장에서 언급한 크리스티의 범인도 충분히 시간을 들이고자 애썼다면 이를 경험했을 것이다.) 게다가 이 효과는 사진으로 재현할 수 없다.

라인하르트는 시각적 대비의 부족에 직면했을 때 시야에

가해지는 생리학적 한계를 이용했다. 따라서 그의 작품은 회화와 관련해 시지각의 기준을 혼란하게 한다. 이 시각적 불안정성은 로잘린드 크라우스Rosalind Krauss가 말했듯이 라인하르트가 '시각 프로세스 자체에 대한 확장되고 맥동하는 인식, 즉 일종의 마음속 뒷문'을 여는 것을 목표로 했음을 나타낸다.[8] 그 결과, 라인하르트는 회화의 만남 속에서 시간이 하는 역할도 강화한다. 그는 시간에 관한 좀 더 친밀한 경험을 유도하고, 시간적 순서, 지속 시간, 차례와 우선순위의 인식을 높인다. 라인하르트의 작품은 이처럼 미묘하게 확률적인 시각 효과를 만들어냄으로써 당시 클레멘스 그린버그가 옹호한 형식주의에 사실상 정면으로 맞서는데, 여기서는 순간적으로 지각되는 그림의 물질적 표면을 강조해 환상이 사라지게 하는 것을 의도했다.

하나의 색으로 된 면처럼 보기에는 흥미롭지 않은 것이라도 불안정하고 차별적인 공간의 해석이 이루어지게 할 수 있으며, 형태의 유동성, 위치의 모호성 및 윤곽의 가변성에 관한 인식을 표면화할 수 있다. 또한 앞서 언급했듯이 모노크롬의 경험은 시각적 감각 이상의 것을 통합할 수 있으며, 촉감을 포함해 촉각이 관계하게 하고, 보는 것과 생각하는 것, 부재와 본질, 그리고 지각 안에서 시각 역할 사이의 친밀한 관계를 전경화한다. 이런 모든 방식으로 모노크롬은 지금 여기에서의 지각의 불안정성과 직접적으로 관련될 수 있다. 한 가지 색으로 채색된 직사각형을 관상하는 것은 지각과 인지 장치의 드러나 있지 않은 특성을 인식하도록 해 우리가 세상을 능동적으로 구성하는 방법을 보여준다.

예를 들면 로스코의 작품에서는 안정적인 시각적 경계

가 약해진다. 선이 아닌 색을, 즉 선으로 이루어진 윤곽이 보여 주는 명확한 구조 대신 모호한 색면을 사용해서 작품을 만든다. 그는 내부와 외부 공간의 구분을 흐리게 하고, 정확히 가늠할 수 없는 공간성에 착각을 일으키는 순간적인 빛의 진동을 탐구했다. 그는 또한 명확한 가장자리나 전환을 규정하기보다는, 붓자국이 모호하고 불확실해질 수 있는 방법을 모색하면서 그 흔적이 지닌 불안정한 속성을 연구했다. 로스코의 작품에 들어간 색이 있는 형상은 불명확하게 제시되고, 항상 잠재적으로 이 형상을 둘러싼 '배경' 안에 존재하는 것처럼 보이므로, 앞에서 살펴본 것처럼 의식적으로 중요한 심리학적 함의를 지닌 명료한 형태로 인식되지 않는다.

생리학적으로 보면, 라인하르트의 검은색 그림들처럼 로스코의 후기 작품들은 주로 망막 주변에 존재하는 간상세포를 통해 인지된다. 이런 작가들의 작품이 만들어 낸 시각적 효과는 희미하거나 정밀한 시각을 보정하는, 소위 '낮은' 공간 주파수 채널에서 자극을 처리할 수 있는 눈의 능력이 제한된 직접적 결과다. 이런 공간 주파수는 세상 '저 바깥'이 아니라 망막의 특성이다. 텍스트로 이루어진 이 페이지를 읽을 때는 대개 인쇄된 글자를 구분할 수 있게 해주는 '높은' 공간 주파수 채널을 사용한다. 이 페이지를 희미한 조명 아래서 보는 경우, 낮은 공간 주파수를 사용하게 되며 높은 공간 주파수 정보는 손실된다. 그렇게 되면 글자는 흐릿하게 보이며, 짙은 회색의 흐릿한 선으로 이루어진 모호하고 불규칙한 모양으로 합쳐진다. 하지만 일반적으로는 중주파수에서 시야를 인식하는데 이는 일관성 있는 시점 특정적인 표상을 만들어낸다.[9]

일상생활에서처럼 그림을 볼 때는 더 많은 뇌 용량이 원추세포에 할당된다. 그 이유는 원추세포가 가장 중요한 실제 데이터를 제공하며, 무작위 자극을 안정적인 패턴으로 구조화하는 데 필요한 심층적이고, 명확하며, 세부적인 시각을 형성하기 때문이다. 재현 예술에서 모사하고자 하는 건 이 정도 수준의 중간 범위 시각이지만, 추상 예술도 그 형식적 요소를 지각하는 데 있어서 선명한 주변광에 의존한다. 이는 최적의 감상 조건을 제공하며, 오늘날에는 거의 밝은 조명 장치를 갖춘 갤러리나 미술관의 '화이트 큐브' 공간에 의해 보장된다.

하지만 로스코는 특히 그런 환경에 거부감을 보였다. "그는 낮에도 백열전등을 키고 작업하기를 좋아했고 그의 작품들은 공공연하게 매우 낮은 조도에서 전시되었다." 로버트 마더웰은 이렇게 기억했다. "바워리에 있던, 이전에 창고로 쓰인 거대한 작업실이 생각난다. 창문이 하나도 없어서 어두운 영화 세트의 장면 안에 있는 것 같은 느낌이었다."[10] 로스코는 또한 덜 명료한 추론 형식의 인지를 장려하기 위해 관람자가 일반적인 주변 조명보다 낮은 조명의 조건에서 작품을 보기를 바랐다. 라인하르트와 마찬가지로 로스코도 회화에서는 거의 다루지 않은 데다 미술관이나 갤러리의 일반적인 환경에서는 철저히 억제되는 지각 경험에 관람자가 지속적으로 주의를 기울이도록 적극적으로 유도한다. 이 두 사람의 작품에 내재한 속성을 살펴보다 보면, 망막에 도달하는 빛이 공간 관계를 파악하기 부족할 경우 나타나는, 미묘하게 달라진 의식에 적응하게 된다. 이제는 중심시각이라는 신체와 분리된 시각만을 사용할 수 없으며, 그 만남은 시각적 만남일 뿐 아니라 신체적인 만남이 된다. 그 결

과, 공간의 총체적 연속 또는 시력이 시간과 주변 조건의 움직임에 따라 어떻게 달라지는지 더 많이 의식하게 된다.

그 시대의 또 다른 미국 작가인 아그네스 마틴(1912-2004) 역시 시간과 관련해 작용하는 불확실한 지각 장에 내재한 불안정성을 탐구했다. 그녀의 작품은 '이상적인' 감상 위치를 선택하도록 하기보다는 관람자가 고정되어 있지 않은 상태로 자발적으로 움직이게 하면서도 관조적인 반응을 유도한다. 마틴이 말한 것처럼 사실 "그림을 그리는 것은 관찰자다."[11]

보통 그림의 표면과 관련해 단 하나의 '이상적인' 감상 위치가 있다고 생각한다. 이는 형상/배경 분리에 기초한 안정적 도식을 통해 실제 상황에서 보이는 걸 가장 효과적으로 구조화하는 감상 거리에서 비롯되었다. 고정점 원근법이 설득력 있는 착각으로 성공한 데는, 그런 정적이고 움직이지 않는 위치가 선택된 결과, 하나의 감상 위치를 제외한 모든 감상 위치에서는 보호된 가상공간이 왜곡된다는 가설이 내재되어 있었다.

예를 들어 약 6미터(20피트) 떨어진 거리에서 보면 마틴의 〈무제 12Untitled No.12〉(1981) F 는 옅은 회색 사각형처럼 보인다. 그 감상 위치에서 이 그림은 완전체, 즉 통합되고 대칭적이며 전체적이고 조화로운 하나의 면으로 작용해 명확하고 안정적인 게슈탈트를 생성하며, 비교적 복잡하지 않은 캔버스 면 안의 단순한 기하학적 구조에 관한 경험을 제공한다. 하지만 더 가까이 다가가면 마틴의 그림 표면이 살짝 맥동하기 시작한다. 우리는 직선 자를 따라 연필이 지나가며 만들어진, 모호하게 정의된 선의 그리드를 인지한다. 질감이 있는 캔버스를 가로지르

기에 흑연의 흔적은 울퉁불퉁하고 약간 불안정하다. 이는 매우 불확실한 구조지만 그럼에도 구조다. 그리드 선을 더 자세히 보기 위해 가까이 다가가면 시각적 경험은 표면을 벗어나서도 사라지지 않는 환영성을 압축하는 것처럼 보이며, 그림을 사실적이고 평면적이고 통합되게 만든다. 그리드의 반복성과 계속적인 선의 직선성은 집중적이고 리드미컬한 작업, 또는 오랜 시간에 걸친 집중된 행위를 암시해, 작가의 능동적인 신체 참여를 의식하도록 유도하는 지표 기호로 작용한다. 그리고 형상/배경 분리의 가능성과 함께 뒤로 물러나도 이제는 내면적, 또는 구성적으로 선은 형태로 합쳐지고 바탕에서 부각된다. 하지만 선들은 매우 약하고 그리드 모양 연속체의 일부기에 단단하게 부여된 형상의 지위를 얻지 못하고 계속 일시적이다.

마틴은 로스코나 라인하르트와 마찬가지로 보통 해질녘의 환경 조건이나 시야의 주변부에 관계되지만, 미술관에서는 명백히 비정상적인 시각적 스펙트럼의 영역을 사용해 작품을 인지할 수밖에 없게 한다. 마틴은 안정적인 공간의 해석을 방해하기 위해 형상/배경의 모호한 관계를 이용한다. 이는 궁극적으로 의식 자체와의 유사성을 암시한다. 로스코와 라인하르트의 작품에서와 마찬가지로, 의식의 구조와 회화의 균질하고 단색적인 구조 사이에는 밀접한 상관관계가 있는 것으로 보인다. 마틴의 표현에 따르면 "기쁨은 지각이다. 지각, 수용, 반응은 모두 같은 것이다. … 모두 리얼리티에 대한 인식이다."[12]

9 선

비어 있음이 가능하다면 / 모든 것이 가능하다.[1]

<div align="right">나가르주나Nagarjuna, 『중론Mulamadhyamakakarika』(서기 2세기경)</div>

아그네스 마틴은 자신에게 영향을 미치는 것에 대한 질문에 이렇게 답했다. "가장 큰 정신적 영감은 중국의 정신적 스승들, 특히 노자로부터 비롯된다. … 다음으로 가장 큰 영향을 받은 것은 중국 선종 제6조 혜능이다. … 다른 불교의 스승들과 장자의 … 경전을 읽고 영감을 받기도 했는데 … 매우 지혜롭고 흥미로웠다."[2] 마틴은 자기 작품에 관한 어느 수수께끼 같은 메모에 이렇게 적었다. "'유유자적한 방랑' – 장자 / 유유자적한 방랑에는 새로움과 모험만이 있을 뿐이다. 이는 마음속의 완전함을 진정으로 자각하는 것이다."[3] 하지만 마틴이 좀 더 일반적으로 '이 작품들은 이 세상 근심으로부터의 자유에 관한 것'이라고 말했을 때, 그녀의 깨달음은 세속적 관심사와 거리를 두는 것이 예술가의 주요한 목표라고 여겨지는 세계관의 가르침이었다는 것을 알 수 있다.[4] 20세기 중반 다른 많은 서양인이 그랬듯이, 정신과 육체의 총체적 통합에 대한 자비로운 지각에 더 잘 부합하는 마틴의 삶과 예술에 대한 탐구는 비서구 전통에 대한 그녀의 연구가 크게 영향을 미쳤으며, 다른 몇몇 예술가처럼 이런 관심으로 인해 그녀는 모노크롬 화법에 이끌렸을 것이다.

　　애드 라인하르트가 보낸 작은 검은색 모노크롬 작품을 토

머스 머튼이 그의 수도원 방에 걸었을 무렵, 머튼은 스스로 서양의 영적 부흥 과정에 도움이 될 만한 실행 가능한 문화 모델을 찾고자 기독교 신비주의와 동양 전통 사이의 연관성을 탐구했다. 그는 특히 선불교 명상 수행 방법과 기독교 사막 교부 사이에 공통점이 있다고 생각했고, 명백한 교리적 차이에도 초기 기독교 신비주의와 선불교 수도자는 본질적으로 같은 열망을 공유했다고 여겼다. 즉 종래 자아의 한계를 극복하고 더 크고 완전한 전체와 융합하기 위한 의식의 확장이었다.

머튼은 불교의 개념인 공空, śūnyatā에 관심 있었는데, 이는 '텅 빔' '공허' '비어 있음'이나 '무근저groundlessness'를 의미할 수 있다. 이 용어는 물질적이고 비물질적인 모든 현상의 근간은 무로 특징지어지며, 이는 모든 실존의 본질이자 근본 원칙이라는 믿음을 나타낸다. 명상을 돕기 위한 그림인 만다라는 기하학적으로 구성되었으며 뚜렷한 대칭을 이룬다. 머튼은 만다라에 앞선 개념이 어떻게 나타나 있는지 연구했고, 이렇게 썼다.

> 내가 생각하고 행하는 모든 것이 만다라의 구성에 들어간다. 그것은 경험의 검열이 아니라 공허와 경험의 조화다. 그리고 경험과 공허의 이중성은 없다. 경험은 무궁무진하게 공허하기에 충만하다. 이는 끊임없는 주고받음이다. … 자아는 우주의 춤이 처음부터 끝까지 자신을 완전한 것으로 인식하고 공허로 돌아가는 장소에 불과하다.[5]

라인하르트의 작품은 종종 만다라에 비유되었는데, 심지어는 작가 자신이 그러기도 했다.[6] 머튼처럼 라인하르트도 동양

사상, 특히 선불교에 관심이 깊었다. 공개되지 않은 한 글에는
이렇게 적혀 있었다.

> 근본적이고 고유하며 다른 무엇으로부터도 추론할 수 없음
> 경이로운 '절대적 접근 불가성' ←
> 초이성적
> 발화를 초월한 것, '표현할 수 없음'에 대한 표의문자
> 부정의 사슬, 불교의 '부정의 신학' ←[7]

라인하르트는 1940-1950년대 불교와 선에 관한 비교문
화적 토론에서 가장 중요한 인물 중 하나였던, 선불교 학자이자
승려인 스즈키 다이세쓰鈴木大拙, D. T. Suzuki의 뉴욕 강연에 참
석했고, 아시아와 중동의 다양한 지역을 여행했다. 그는 교토에
있는, 일본에서 가장 유명한 선 사찰에서 특히 감명을 받았다.
라인하르트는 엄격하게 경험주의 및 실용주의 담론을 선호해
그의 작품에 공식적으로 종교적인 레퍼런스를 언급하는 건 피
했지만, 비공개 노트에는 힌두교와 불교 구절을 옮겨 적은 글과
기원전 4세기경에 쓰인 노장 철학의 주요 텍스트인 도덕경의
인용구가 가득했다.[8]

20세기의 두 번째 10년 동안, 추상으로 시작된 현대 미술의 의
미에 극적인 변화가 일어난 건 상당 부분 비서구의 정신적·철학
적 전통에 관한 인식이 증가한 직접적인 결과였다. 동양 사상에
서는 예술 작품의 목적이 재현이 아니라 오히려 정신 상태를 나
타내는 것이라는 생각에 훨씬 더 공감한다. 게다가 20세기 초

이전에 서양에서는 생소하거나 별로 중요하지 않게 생각했던, 하나의 색으로 된 면이 지속적인 주의의 의미 있는 초점이 될 수 있다는 가능성은 동양의 관상 수행에서 오래전부터 중요한 도구로 인식되어 왔다. 예를 들어 현대의 모노크롬과 유사한 단색화의 가장 오래된 예는 단색의 사각형으로 이루어진 17세기 힌두교와 불교 탄트라의 (만다라와 유사한) 얀트라yantras다. 얀트라는 심미적인 목적으로 만들어진 것이 아니라 '완전한 자각'을 뜻하는 선정禪定(삼마디samadhi), 즉 완전한 일체감을 터득한 정신 상태로 마음을 끌어내는 데 도움이 되는 명상 도구로 사용되었다. 그러므로 1950-1960년대 모노크롬이 동양의 종교적 전통 및 이미지 제작과의 관계를 향한 서양의 관심과 특히 밀접하게 연관되어 있었다는 사실은 놀랍지 않다.

특히 서양에서 선은 정서적 조화와 안녕을 지향하는 경험에 기반한 정신 수행으로서 환영받았다. 많은 사람이 기독교 문화의 보수적 억압과 점점 더 시대에 뒤떨어지는 가르침의 영향을 받지 않은, 저 먼 곳의 근본적으로 다른 문화와 선이 관련되어 있다고 여겼다. 표면적으로 선의 정신이 깃든 서양에서 만들어지는 예술에서는 비개념적, 시각적, 실천적 사고를 매우 높이 평가했다. 중점은 일정하고 유한한 형태를 만들거나 본질이나 개념을 명확하게 표현하는 것보다는 자발적 과정에 있었다. 앵포르멜, 타시즘Tachisme, 추상 표현주의, 네오 다다, 신사실주의, 해프닝, 제로와 플럭서스Fluxus의 미드센추리 양식 중심이었던 분석을 중단하고 비개념적 이해를 우선시하는 경향은 대개 선에서 직·간접적으로 파생되었다. 이런 경향은 모두 예술이 지금 여기의 직접적인 경험을 표현해야 하기에, 상징적인 레퍼런스

와 형식적 분석의 개념을 존재론적 일시성과 덧없음의 강조로 대체해야 한다는 소신을 공유했다. 제스처주의gesturalism와 역동주의dynamism를 기반으로 한 수행 방식은 중요한 결과였다. 예술가에게 사색적이고 관조적인 목표를 지향하게 하는, 반복과 연속에서 발견되는 좀 더 신중한 실천도 마찬가지였다.[9] 선의 정신은 표현할 수 없는 것, 공허함, 부정, 무와 같은 주제를 탐구하도록 촉진했지만, '비어 있음emptiness'은 특별한 용어였다. 선에서는 현상적인 것과 절대적인 것이 통합되는 경험, 비지성적인 것과 자발성을 고무하고자 하는 욕구에 중요한 의미를 부여했다. 이는 전체와 일체, 분할이나 내적인 관련성의 부족이 지배적 특징인 예술 미학을 정교화하는 데 특히 도움이 되었다. 다시 말해 예술가들은 하나의 색으로 이루어진 면과 중요한 정신적 통찰 사이의 상관관계를 나타내는 개념에, 선의 개념과 지향점이 도움이 된다는 걸 알게 되었다.

보통 일본어로 '젠Zen'은 명상 수행을 의미하며, 자생적인 도교와 인도 대승불교의 문화적 융합인 중국의 찬 불교Chan Buddhism에서 발전했다. 찬은 12세기 중국에서 한국을 거쳐 일본으로 건너왔다(한국에서는 '선'이라고 한다). 선은 전파되면서 지역문화의 특성을 나타냈지만, 여전히 대승불교 사상과 실천을 특징으로 하는 종파에 속해 있다는 것은 알아볼 수 있었다. 선은 특히 도덕경에서 영향을 받았다. 여기서는 기, 즉 '숨' 또는 '에너지'의 근본적인 힘에 중점을 두는데, 이는 자유롭게 실재와 순환하고 연결되며 일치에 이르게 하는 것으로 여겨진다. 모든 것은 순환하는 에너지, 즉 이 보이지 않는 생명의 '숨'으로 가득 차 있고, 이에 개방되어 있기에 모든 것은 본질적으로 덧없

는 것이라고 인식된다. 도교에서는 이 만연한 에너지가 음양의 원리에 따른 비이원적 결합으로 이루어져 있는 것으로 설명한다. 음은 부정, 어둠, 여성을 나타내는 반면 양은 긍정, 밝음, 남성을 나타낸다. 하늘은 양이고 땅은 음이다. 양은 활동적이고 음은 평온하다. 하지만 음과 양을 서로 정확히 대비시키는 것은 근본적으로 다소 오해의 소지가 있다. 모든 생물과 사물에 영향을 미치는 것은 음과 양의 끊임없는 상호작용이며, 결코 별개의 힘으로 양분될 수 없다.

　도교는 불교의 개념인 공空, śūnyatā을 흡수해 찬(선)으로 발전시키는 데 어려움이 거의 없었다. 불교에서도 마찬가지로 세상 모든 건 무의 조화 안에서 자신과 다른 것들과의 관계를 깨달으며, 자아는 공허 속 부단한 변화 과정의 한 모습일 뿐이라고 가르친다. 선과 서양 철학의 현대적 경향을 연결 짓기 위해 노력했던 20세기 일본 철학자 니시타니 케이지西谷啓治는 이렇게 말한다.

　　비어 있음의 근원에는 인간의 관점을 넘어 모든 것이 다른 만물과 연결되는 '연기緣起, Dependent Origination'의 세계가 열린다. 이렇게 생각해보면 세상에 '자력'에서 기인하는 것은 아무것도 없지만, 모든 '자력적' 작용은 세상에서 기인한다. 매 순간의 실존, … 자아가 인간이 되는 인간화, 이 모든 건 인간의 관점을 완전히 부정하는 비어 있음의 근원에서부터 새로운 조화로서 끊임없이 생겨난다고 할 수 있다.[10]

궁극적으로 공허를 경험한다는 건 유와 무를 구별하는 일반적 경향을 초월한다는 걸 의미한다. 이런 의미에서 선의 목표는 충만함이나 비어 있음에 특권을 부여하는 게 아니라 변화하는 세계, 즉 물질적이든 정신적이든 모든 현상이 가득 차 있고 잠재되어 있는 보편적 실재의 표현을 추구하는 것이다. 대승불교에서 이런 경험의 가장 중요한 상징은 사방으로 뻗어 무한히 큰 그물인 인드라Indra의 그물이다. 그 안에서 보주寶珠를 통해 무한하게 구조가 확대된다. 인드라의 그물은 우주 만물의 무한 반복되는 상호 의존성에 대한 심오한 진리를 시각화한다.

불교는 일상적인 마음(습심習心)이 의식적으로 숨기는 건 우주가 영속하지 않으며 불가분하다는 사실이며, 모든 현상은 다양한 원인의 공존이나 우발적 발생에 의해 생겨난다고 가르친다. 오직 이를 깨달아야만 '불성佛性'을 깨달을 수 있다. 모든 사람에게는 이미 이 불성이 있다. 즉 모든 사람은 생득적으로 궁극적인 실재를 안다. 이런 맥락에서 '마음'은 개인과 사고하는 자아의 반사적인 경험에 국한되지 않는다. 정서, 느낌, 감정을 완전히 체화하고 포함하는 동시에 육체를 초월해, 더 광범위한 주위의 네트워크로 확장되는 것으로 여긴다. 자아를 바탕으로 한 자신에게 드러나 보이는 실재에만 집착한다면, 의식의 완전한 자유 상태에 이르는 것은 불가능하다.

대승불교와 마찬가지로 선에서도 습관적인 집착을 버렸을 때 드러나는 본래의 자아, 또는 불성이나 불심佛心이 실존한다고 생각한다. 하지만 특히 선의 가장 혁신적인 가르침은 '비어 있음'에 대한 불교적 자각의 경험적이고 체화된 인식을 직접적으로 성취하는 데 부여된 중요성이다. 선에서 '마음의 해방'

은 공부와 학습을 통해 드러나는 진리에 달려 있지 않다. 공부나 학습은 오히려 방해물로 여긴다. 그보다 직관적이거나 직접적인 통찰이어야 한다. 앞서 언급했듯이 20세기 중엽 서양인들에게 가장 영향력이 있었던 선의 해석자 중 하나는 일본인 학자 스즈키 다이세쓰로, 스즈키의 선에 대한 이해는 그가 모국 문화에 몰두해 있고 서양 철학과 문화를 깊이 이해함을 나타냈다. 그는 1934년 저서인 『선불교 개론Introduction to Zen Buddhism』에 선은 근본적으로 비논리적이며 비인지적이고 비이성적이며, '본질적이고 궁극적으로 어떠한 설명에도 의존하지 않는 수행과 경험'이라고 썼다.[11] 지적 담론으로는 해석되거나 분석될 수 없고 오로지 경험될 수만 있는 궁극적 실재가 만족스럽게 설명될 수는 없다. 결국 실재의 본질에 의문이 생길 때, 선의 대가들은 논리적이지 않아 보이는 예상외의 방식으로 답하는 것이 선의 특징적인 기법이다. 스즈키는 '이원론의 규칙에 따라 논리적으로 생각하는 습관이 있다면, 거기서 벗어나라'고 조언한다.[12] 따라서 선은 지적인 실천이라기보다는 경험적인 실천이다. 스즈키는 선을 '흘러가는 대로의 삶'을 잡기 위해 노력하는 것이라고 말했다.[13]

선이 서구에서 특별히 높이 평가받은 이유는 복잡한 일련의 종교적 원리와 실천에 의존하지 않고 정신과 육체, 비물질인 것과 물질적인 것의 관계처럼 근본적인 대립에 질문을 던지는 세속적인 실천 철학이기 때문이다. 선의 정신성을 향한 관심은 '즉각주의immediatism'라는 더 광범위한 정신적 경향의 일부였다. 이는 실재에 대한 자발적이고 직접적이며 매개를 거치지 않은 정신적 통찰(일반적으로 사전 수련이 거의 또는 전혀 없는)에

대한 종교적 주장을 의미한다.[14] 이 충동은 19세기 동안 낭만주의 내에서 대두된 것으로, 전통적인 종교의 우민화 효과뿐 아니라 현대 사회 내 고도의 합리주의와 지성주의에 맞서기 위해 끊임없이 진화하는 직관의 느슨한 집합을 만들어내고자 서양과 동양의 정신성을 점진적으로 흡수했다. 따라서 선은 소비 자본주의에서 물질주의적 삶의 '감옥'으로 인식되었던 것으로부터 해방되기 위한 임기응변적인 움직임에서 중요한 부분이 되었고, 이후 1960년대와 1970년대 히피 현상에서 결실을 보았다.

전통적으로 선의 영향을 받은 예술에서 이미지는 끊임없이 생겨나고 발전하고 쇠퇴하고 소멸하는 실존을 어떤 방법으로든 포착해야 한다는 인식을 통해 만들어진다. 예를 들어 선의 영향을 크게 받은 14세기 일본의 파묵화破墨畵(하보쿠)에서는 실재의 근본적인 가변성과 침투성, 무한성이 역동적인 형식의 기법으로 표현되었고 뚜렷한 역동성과 즉흥성, 자유로움과 단순명쾌함을 특징으로 하는 작품들이 탄생한다. 이 예술의 목적은 가장 단순하고 직접적인 표현 수단을 사용하는 것이었다. 선의 정신에 영감받은 예술가들은 의도적으로 그들의 작업에서 타성적 자아라는 장애물을 없앨 수단을 찾고자 했다. 선 정신이 스며든 예술 작품은 일반적으로 '있는 그대로의 단순함과 꾸밈없음, 객관성과 순수성이라는 근원적인 느낌과 무리하지 않은 자연스러움, 확실한 단순명쾌함, 자연에 대한 깊은 존중의 감성'으로 특징지어진다.[15] 중점은 와비사비wabi-sabi의 일반적인 미학적 원리에 두었는데, 이는 덧없음과 불완전함에 대한 기나긴 명상을 유도했다.[16] 작품을 만드는 작업은 대개 즉흥적이고 자연스러웠지만 그럼에도 덕德이라는 적절한 마음의 상태를 갖추

는 데는 상당한 준비가 필요했다. 덕은 도道에 의해 부여된 본성의 소양을 나타내는 도교에서 비롯된 개념으로, 인간의 내면에 품성, 품위, 고결함, 선으로 나타난다.

단색조의 비재현적 예술로 접근하는 과정에서 처음 선의 영향을 공공연하게 언급한 서구 예술가 중 한 사람은 여행을 많이 했던 미국화가 마크 토비Mark Tobey(1890-1976)였다.[17] 1934년, 토비는 동아시아의 서예에 대한 자신의 연구를 더 발전시키기 위해 교토의 선 승원에 머물렀고, 선의 사고는 화면을 가득 채운 서예풍 흔적을 향한 그의 관심으로 나타났다. 이는 뒤섞인 역동적 붓터치와 작품 표면 전체에 걸쳐 산개된 선의 복잡한 얽힘으로 이루어진 비계층적 작품 ‹백색 여정White Journey›(1956)처럼 ‘하얀 글씨’의 모노크로매틱 작품들에서 열매를 맺었다.

　　하지만 1940년대 말에 이르자 선은 훨씬 더 근본적으로 환원적인 모노크롬 작품의 영감으로 활용되었으며, 이에 대한 설명적 틀을 제공하기 위해 언급되었다. 로버트 라우센버그는 1950년대 초부터 그의 순백색 모노크롬 작품을 이야기할 때 기독교 신비주의와 선 정신이 혼합되어 스민 용어를 사용했다.

　　그것들은 시간에 대한 경험으로 구성되고 선택되었으며, 동정의 순결로 제시되는 커다란 흰색(하나의 신처럼 하나의 흰색) 캔버스다. 유기적 정적의 긴장감과 흥분, 그리고 육체, 부재의 제약과 자유, 무의 조형적 충만함, 원이 시작되고 끝나는 지점을 다룬다.[18]

라우센버그의 원에 대한 언급은 10개의 선화와 시로 이루어진 유명한 십우도를 암시한다. 십우도의 여덟 번째 그림은 붓으로 그려진 단순한 원이다. 원은 자아와 실재의 이중성을 극복하고 깨달음을 얻는 순간을 상징하는 데 쓰였다.[19]

라우센버그의 친구인 작곡가 존 케이지John Cage도 애드 라인하르트와 마찬가지로 1950년대 뉴욕에서 스즈키의 강연에 참석했고 후에 '내게 선의 감각은 해학, 비타협적인 태도, 그리고 초연함의 혼합에서 비롯된 것'이라고 말하기도 했다.[20] 케이지는 라우센버그에게 쓴 글에서 그의 그림을 '빛, 그림자, 티끌들을 위한 공항airports for light, shadows, particles'이라고 표현하며 서서히 퍼지는 문화의 '소음', 즉 의도와 말과 연상과 의제의 끝없는 순환을 막아 방벽 역할을 하는 작품 속 여백의 잠재력을 높이 평가한다고 말했다.[21] 케이지는 신비주의의 아포파시스 전통을 생각나게 하는 장황한 설명을 통해 라우센버그의 모노크롬 뒤에 숨겨진 모든 것에 주목했다.

누구에게
대상이 없다
아름다움은 없다
메시지는 없다
재능은 없다
기술은 없다(이유가 없다)
관념은 없다
의도가 없다
예술은 없다

대상이 없다

감정이 없다

검은색이 아니다

흰색이 아니다(부가 조건은 없다)[22]

　케이지는 라우센버그의 그림을 선에서 가장 중요한 '무념' 상태인 자발적인 의미 건어내기를 구현한 것으로 묘사했다. 그 작품들은 케이지가 선의 초연함과 동등하다고 생각한 태연함이나 무심함이 좀 더 고상한 형식으로 나타난 결과였다. 케이지는 라우센버그의 유명한 발언을 인용해 다음과 같이 썼다.

　이 생각을 이해할 수 있는가?: 회화는 예술, 그리고 삶과 모두 연관되어 있다. 둘 다 만들어질 수 없다. (나는 둘 사이의 그틈에서 움직이고자 한다.) 예술과 삶 사이에 존재하는 무는 아무 이유 없이 실제로 시간을 들여 하는 모든 현실적인 것들에 의해 생각한 것처럼 더 이상 바닥에 가라앉지 않은 찌꺼기가 뒤섞이는 곳이다. 해야 할 일은 캔버스를 펼쳐 표시를 하고 붙이는 것뿐이다.[23]

　라우센버그 작품의 뜻밖의 발견에 대한 케이지의 반응은 오늘날 유명한 작품인 ‹4′33″›(1952)였는데, 이 작품에서 피아니스트는 4분 33초 동안 피아노나 다른 악기에 손을 대지 않고 앉아 있다. 그 결과 실제 주위를 가득 채운 주변 소리가 작품의 내용이 된다.

　이브 클랭 역시 대서양 건너 프랑스에서 선의 영향을 받

은 모노크롬을 추구했다. 실제 클랭은 1952-1953년 사이에 일본에서 살면서 연구도 하고 유도 수련을 하기도 했다. 앞서 살펴보았듯이, 클랭은 예술 작품의 진정한 본질은 완전한 무형의 어떤 것이라 주장했고, 보이지 않는 '감수성'이라는 개념을 기에너지의 불가시성과 동일시했다. "감수성이란 무엇인가?" 클랭은 선의 정신을 바탕으로 질문에 답하면서 이렇게 물었다.

> 감수성은 인간의 존재를 초월해 존재하지만 항상 인간에게 속해 있다. 생명 자체는 인간의 것이 아니다. 인간은 감수성으로 생명을 얻을 수 있다. 감수성은 우주의, 공간의, 자연의 통화이다. 감수성은 최초의 질료적 상태에서 생명을 얻을 수 있게 해준다. 상상력은 감수성의 매개체이다. 인간은 상상을 통해 생명, 즉 완전한 예술인 생명 그 자체를 얻는다.[24]

선은 클랭에게 자아에 기반을 둔 정신의 한계를 초월할 수 있는 논리적 근거가 되었는데, 이는 클랭에게 앞에서 살펴본 바와 같이 공식적인 예술 용어로 색에 대한 선의 우세를 의미했다. 클랭은 예술, 그리고 추상 예술마저도 선과 색, 형태와 내용, 생각과 느낌처럼 이중성으로 이루어져 있기에 항상 갈등에 얽히게 된다고 생각했다. 그는 다음과 같이 말했다. "이는 일종의 잔혹한 통치를 영속하게 하는 정신, 감각, 감정의 상태다."[25] 하지만 예술이 비물질적인 실재의 분화되지 않은 총체성에 완전히 들어가 그런 논쟁적인 대립에서 벗어나면 통찰이나 깨달음을 얻을 수 있게 된다. 그런 의미에서 선은 회화의 완전한 정복

을 위한 명분도 제공했다.

　　하지만 그런 문화를 넘나드는 교류에는 한계가 있었다. 돌이켜보면 1950년대와 1960년대 선을 향한 서양의 관심을 뒷받침했던 지리학적으로 정착된 문화적 특성은 불교 교리의 유파의 이해에 관한 것인 만큼이나 서양 문화의 숨겨졌거나 충분히 연구되지 않았거나 억압된 측면을 다루는 방법이었다. 서구 본질주의 버전의 '선'은 이해를 크게 단순화하고 왜곡했다. '선 열풍'이 일었던 이 수십 년 동안 선은 본질적으로 가르침의 통합체이자 궁극적인 세계 종교로 묘사되었다. 하지만 사실 시대를 초월한 지혜로 묘사된 가르침은 19세기 이래 세계의 양쪽에서 '동양'과 '서양'에 관한 논의에 영향을 미친, 좀 더 우연한 지정학적, 지적, 정신적 요인을 반영한 것이었다.

　　더욱이 선은 종종 뿌리 깊은 서양의 원칙과 신념에 따라 잘못 해석되었다. 문화적 관점에 내재한 한계는 불가피하게 다른 세계관의 내용을 크게 바꿔 놓는다. 예를 들어 마크 토비는 19세기 말 현대에 맞는 세계 종교를 만들기 위해 페르시아에서 창시되어 불교처럼 궁극적인 실재의 통합을 특히 강조했던 바하이 신앙Baháʼí Faith을 받아들였다. 하지만 바하이 신앙은 본질적으로 정신적인 지향에서 '서양'이다. 바하이 신앙에서는 신과 같은 인간, 그리고 자연을 근본적으로 나누는 이원론을 강조하고 계층 구조를 기반으로 한다. 여기서 인간은 자연의 속박에서 벗어나 정신적이고 비물질적적인 것을 갈망한다. "인간에게는 지성, 이성, 정신적 능력이 부여되었기에 자연의 신비를 탐구할 수 있으며 자연법칙을 통제할 수 있고 이를 벗어날 수도 있다." 미술사학자 윌리엄 세이츠William C. Seitz는 토비의 작품에 대

해 논하는 글에 이렇게 썼다. "그러므로 인간은 자연의 일부가 아니라 자연의 지배자이다."[26]

　　도교와 불교를 향한 아그네스 마틴과 애드 라인하르트의 관심 역시 이원론이 가장 중요한 주제인 세계관을 통해 당연히 필터링될 수밖에 없었다. 실제로 마틴은 자신을 '고전주의자'라고 설명하면서 자신의 입장을 명백한 이원론적 용어로 규정한다. 예를 들면 다음과 같다.

　　　플라톤의 말을 따르면 된다
　　　고전주의자들은 세상을 등지고 내다보는 사람들이다.
　　　이는 이 세상에서는 가능하지 않은 무언가를 나타낸다
　　　이 세상에서 가능한 것보다 더 완전한 것[27]

　　사실 마틴과 라인하르트가 공유한 금욕적인 삶의 철학은 대체로 불교보다는 이른바 '스토아 철학' 및 프로테스탄트 기독교와 비교 가능하다고 주장할 수 있다. 삶에 대한 스토아학파의 철학은 헬레니즘 시대에 발전해 이후 서구 문화에 만연하게 되었다.[28] 스토아 철학의 비전에서 궁극적인 목표는 자연에 가려진 근원적인 이성의 질서와 조화를 이루며 사는 것이다. 여기서는 자연과 사회의 공동체적 유대와 자신을 구별할 것을 주장한다. 또 삶을 향한 애정의 영향을 약화해 평온함을 얻고자 한다. 자기 수양은 건전하지 못한 감정과 건전한 감정을 분별해 건전하지 못한 감정을 억제하는 것을 전제로 한다. 평온한 초연함은 근절, 즉 건전하지 않은 감정적 유대의 근원을 의식에서 제거함으로써 얻을 수 있다. 마틴과 라인하르트가 부정을 강조하며 육

체의 쾌락을 부정하는 데 중점을 두고, 우주의 광활함과 결부해 보잘것없고 하찮은 인간 삶을 강조하고(마틴은 이렇게 썼다. '대통령 암살만큼이나 중요한 벌레의 꿈틀거림'), 만물의 평등한 가치에 '무관심'한 인식을 옹호했다는 사실은 너무나 스토아 철학적인 아모르파티amor fati(운명에 대한 사랑)를 나타내는 것처럼 보인다.[29] 스토아 철학이 불교나 도교의 초연함이라는 이상과 유사점을 공유하는 것처럼 보일지 모르지만, 사실 근본적으로 다르다. 불교나 도교에서 초연함이라는 이상은 격정을 억누르기보다 극복하는 능력, 즉 회복력과 정서적 유대 및 관계와 관련이 있다. 그러므로 도교와 선은 감정의 부정이라기보다는 만물의 상호의존성을 인식하는 더 넓은 관점에서 존재의 강화된 의식을 포함한다.[30]

스토아 철학의 중심인 현세와 자연계에 대한 일반적인 의구심은 특히 라인하르트와 마틴이 성장한 북미 프로테스탄트 기독교의 청교도 전통에서도 찾아볼 수 있다. 두 사람의 글에 나타나는 도덕적 경건함에 관한 강한 어조, 설교와 비유의 수사적 형식을 선택하는 경향(특히 마틴의 경우)은 이런 배경 문화의 영향을 나타낸다. 개신교에서도 인간의 고난은 육체와 관련된 병든(악) 감정과 인간의 영혼을 특징짓는 병들지 않은(선) 감정 사이의 몸부림으로 표현된다. 따라서 자아는 양립할 수 없고 대립하는 힘 사이의 상처받기 쉬운 위치에 있으며 구원이 필요한 상태에 있다고 여긴다. 개신교의 시각 문화에서 이 이원론의 결과 중 하나는 성상 파괴를 옹호하는 경향이었다. 이미지는 우상 숭배를 부추기고 본질적으로 신에게 가까이 다가가지 못하게 하는 가짜, 즉 기만적인 표면상의 환상으로 간주했다.

유도와 선에 대한 열정적인 관심에도 이브 클랭의 사고와 실천은 그가 속한 문화의 독실한 로마 가톨릭 신앙에 확고한 기반을 두었다. 여기에는 연금술이나 장미 십자회처럼 이원론적이고 난해한 서양의 신비주의 전통이 섞여 있었다. 클랭의 예술이 모노크롬 회화에서 실천의 완전한 비물질화('허공으로 뛰어들기')로 나아가고, 그 진화에는 토비처럼 물질적인 것과 비물질적인 것을 엄밀히 대립시키는 형이상학에 뿌리를 둔 서구 전통에 작가가 몰입하면서 선의 개념이 어떻게 변형되었는지가 나타난다. 클랭 자신도 '모노크롬 작품을 계속 그리면서, 거의 무의식적으로 비물질적인 것에 이르게 되었고 이를 통해 내가 서구 문명의 산물, 즉 "육체의 부활, 육신의 부활"을 당연하게 믿는 진정한 기독교인이라는 것을 명확하게 이해하게 되었다'고 밝혔다. 하지만 같은 글의 몇 문장 뒤에서는 선 미학에 가까운 표현으로 '드러난 것은 형태와 분리되어 즉각적인 경험이 된다. "즉시성의 표시"'라고 단언한다.[31] 클랭의 세계에는 선의 깨달음이라는 개념에서 파생된 '순수한 감수성'과 영혼을 향한 순수한 에너지인 자신만의 '회화적 감수성' 사이에 상관관계가 있다. 클랭은 서양 형이상학의 초월적 관점과 동양의 내재론內在論적 입장을 나란히 두었다. 비물질적인 것은 말이나 이미지로 적절하게 표현될 수 없기에 클랭이 물려받은 사고와 실천 모델로는 이 역시 감각의 삶과 전혀 다른 질서로 판단된다. 이 생각은 클랭이 육체를 벗어나 점점 더 비물질적인 것을 추구하게 했다.

예컨대 클랭이 외젠 들라크루아의 형언하기 어려운 것에 대한 찬양에 관심을 둔 것은 선의 정신, 그리고 일반적인 동양 사상과 근본적으로 상충하는 존재론적 대립을 전제로 한다고

볼 수 있다. 적어도 플라톤 이후로 서양에서 우세했던 철학적 입장에 사상의 기원을 둔 들라크루아는 보이는 것과 보이지 않는 것이 대립할 필요성을 주장했으며, 모호하게 보이지 않는 '바탕'을 더 잘 '받아들이기 위해' 보이는 것을 철저히 거부했다. 클랭은 이를 그림 안에서 선과 색의 대립으로 형식화하고 본질화했다. 게다가 영혼에 대한 서양의 관념과 '순수한 감수성'을 기에너지라는 개념에 동화시키는 것을 목표로 삼아 두 개념 사이의 근본적인 차이를 무시하는 듯했다.[32] 이런 점에서 클랭은 실재의 근원적인 개방성이나 무형성의 순수 의식을 효과적으로 분리해 순수한 '감수성'에 대한 예찬으로 바꾸어 놓았다. 하지만 선에서 순수와 불순, 또는 색과 선, 형상과 배경 등은 상호의존적인 개념으로 여긴다. 서양 사상이 지배적인 경향에서는 말이나 이미지로 적절하게 표현할 수 없는 것은 보통 사람에게 드러나 보이는 세상과 엄청나게 다르다고 생각한다. 이와는 반대로 선불교에서는 궁극적인 실재가 개념이나 언어의 이해를 초월한다고 강조하지만, 이 실재는 오직 지금 여기에서만 마주할 수 있음을 인정한다. '공허'는 보이는 것 너머에 있을지 모르지만, 다른 차원에서는 분명히 분리되어 있지 않다. 오히려 보이는 것의 확장으로 이해되며, 필연적으로 불분명함, 덧없음, 불가지성으로 특징지어진다.

선이 토착화되고 깊숙이 뿌리를 내린 일본에서는 전후 구타이 그룹과 연관된 예술가들 역시 모노크롬을 탐구했는데, 선 정신에 깊이 물들 수 있는 그들의 능력을 반영하는 방식을 취했다. 게다가 이 구타이 예술가들의 문화적 배경에서는 이미 전면 단

색 회화의 관습이 익숙했다. 또한 예술이 지금 여기의 경험에 대한 총체성의 본질로서, 실체 없는 것을 환기하는 방향을 지향해야 한다는 생각에 거부감이 없었다. 그들의 배경 문화는 이제 서양 모더니즘의 영향과 융합해 명확히 비서구적인 모노크롬 예술의 형태를 만들어 냈다.

이 예술가들은 서구의 아방가르드와 관련이 있지만, 독자적이고 토착적인 문화적 우선순위를 바탕으로 하면서 실천에 접근했다. 구타이는 '구체성'을 의미하며 이 그룹에 모인 예술가들은 회화와 조각뿐 아니라 퍼포먼스, 설치, 연극 공연에 관여했다. 다양한 재료를 사용한 그들의 작업은 촉각적 특성을 부각하고 색의 관계에 관한 분리된 인식보다 수행적인 표현을 강조한다. 궁극적으로 구타이 그룹은 서양의 개인주의와 새로운 것을 향한 숭배를 일본의 특정한 문화적 맥락에 부합하게 변형하는 데 전념했다.[33]

서양 미술 전통에서는 보통 수직으로 세워서 쓰는 이젤에 그림에 사용되는 화포를 받쳐놓고 화가가 화면과 수직으로 앉거나 서서 작업을 한다. 이와는 반대로 전통적인 동아시아 미술 관습에서는 화가가 바닥에 앉아 화면을 수평 위치에 두고 작업한다. 이 방향은 이미지와의 매우 다른 관계를 만들어낸다. 지면과 수직인 화면의 흔적들은 자연스럽게 깊이가 있는 것처럼 여겨지는 반면, 가로 방향의 화면은 여지없이 더욱더 2차원으로 보이게 된다. 게다가 이런 방향들은 화면과 신체 사이의 다른 관계를 넌지시 나타낸다. 전자에서 화가는 표현하는 것과 떨어져 외부에 있게 되지만, 후자에서는 사물의 가운데에 있다는 더 광범위한 감각을 느끼게 된다. 전통적으로 동아시아의 화가

들은 다양한 종류의 화포를 사용했다. 일반적으로 캔버스나 목재보다는 종이나 실크를 사용했고, 템페라나 유화 물감 대신 먹이나 수성 안료처럼 다양한 종류의 물감을 사용했다. 이런 관습은 결과적으로 실천과 이론 모두에서 특정한 편향을 초래했다. 예컨대 시각에 생리학적 제약이 가해지는 관습으로 인해 서양에서는 환상적 공간의 창조에 초점을 맞추게 되었다. 반면 표면을 평평하게 놓고 그 위에서 작업을 하는 동양의 관습은 2차원 공간의 묘사적인 구성에 훨씬 더 몰두하게 했다. 동양의 실천에서는 서양의 모델에서보다 화가의 신체가 훨씬 더 많이 관여하게 함으로써 수행적 측면도 훨씬 더 분명해졌다.

구타이 예술가들은 이런 대조적인 전통을 유익한 만남으로 엮었다. 정신의 해방과 관련된 자연 발생적 과정의 가치에 관해 선에서 비롯된 전통적 사상을 바탕으로, 이들은 특히 성찰이나 지식인의 도리와 대립하는 본능적 자유를 탐구했다. 이들은 의식화된 퍼포먼스를 통해 파괴와 창조 사이의 조화를 추구했고, '만들어지지 않은 것', 즉 의식적인 개입 이전에 이미 존재하는 것을 강조했다. 다만 마르셀 뒤샹이 레디메이드를 창안했을 때 그가 의도했던 의미는 아니었다. 그보다 구타이 예술가들에게 만들어지지 않은 것은 공허의 가치, 즉 변함없이 '본래의 상태 그대로'인 것의 가치를 나타냈기에, 마음 다스리는 법의 터득을 능가했다. 구타이 그룹은 비의도성을 통해 공허를 드러내 보이고자 했으며, 좀 더 본능적인 물리적 만남을 만들어내는 것을 목표로 구성의 관계성보다는 그림이 그려진 표면의 물질성에 초점을 맞췄다.

구타이 그룹의 공동 창립자인 시마모토 쇼조嶋本昭三

(1928-2013)는 예를 들어 ‹구멍Holes›(1954) 같은 작품들에서 신문지를 여러 장 겹쳐 촉각적인 표면을 만들고 흰색으로 그 위를 거칠게 칠한 다음 구멍을 뚫어 밑에 있는 레이어가 드러나게 했다. 우에마에 지유上前智祐(1920-2018)의 작품은 물감을 여러 겹 쌓아 올려 거친 표면감을 연출했는데 복잡하게 표현된 단색조의 표면을 만들기 위해 스티치 작업에 공을 들이기도 했다. 요시다 도시오吉田稔郎(1928-1997)는 1950년대 중반 ‹작품Sakuhin› 연작에서 지질학적 형성물을 떠올리게 하는 물감을 통해 깊은 표면 요철감이 돋보이는 유사 모노크롬 작품들을 선보였다. 1955년 구타이 그룹에 합류한 다나카 아쓰코田中敦子(1932-1950)는 일상적인 재료를 사용해 많은 실험을 했다. 예를 들어 ‹작품(노란색 천)Work (Yellow Cloth)›(1955)에서는 공장에서 생산된 노란색 면직물 7장을 ‘그림’처럼 갤러리 벽에 바로 걸었다. 천의 가장자리는 홈을 내고 군데군데 다시 접착했는데, 이것이 다나카의 유일한 예술적 개입이 되었다.

1957년 이브 클랭이 첫 파란색 모노크롬 작품들을 전시할 때, 젊은 일본인 작가 쿠사마 야요이草間彌生, Yayoi Kusama(1929-)는 일본에서 미국으로 건너가 시애틀을 거쳐 1958년 뉴욕으로 이주했다. 쿠사마는 미국에서, 그리고 유럽의 제로 예술가들과 함께 전시를 선보이며 비평적으로 빠르게 명성을 얻었으며, 1972년까지 뉴욕에 머물다 일본으로 돌아갔다. 그녀는 일본의 선 미학을 미국으로 가져가 뉴욕에서 접한 미니멀한 모더니즘과 이를 융합하는 참신한 방법을 찾았다. 쿠사마는 자신의 작품이 특정한 철학적, 종교적 체계로 한정된 해석의 틀에 국한될 수 없

다고 강조했지만, 그녀의 작품에는 의심할 여지없이, 그리고 의식적으로 선이 스며들어 있었다.[34] 예컨대 짙은 색 바탕에 두껍게 칠한 미색 물감의 복잡한 그물망이 캔버스 전체를 뒤덮어 거칠게 짜인 그물의 연상 효과를 연출한 ‹F번No. F›(1959) 같은 ‹무한 그물Infinity Nets› 연작과 관련해 그녀는 이렇게 말했다.

> 나, 타인, 온 우주를 비롯한 모든 건 천문학적으로 집적된 점들을 연결하는 무의 하얀 그물에 의해 없어질 것이다. 하얀 그물은 무의 칠흑같이 어두운 바탕을 배경으로 소리 없는 죽음의 검은 점들을 감싸고 있다.[35]

쿠사마는 모노크롬을 사용해 그녀의 세계관이 형성된 문화에서 매우 중요한 공허의 경험을 환기하고자 했다. 그녀는 강박적으로 문양을 그리는 행위가 그녀의 불안정한 정신 건강에 대처하는 방법이 된다는 것을 알고, 어렸을 때부터 점과 반복 방식을 사용하기 시작했다. 쿠사마는 시청각적인 환각에 시달렸는데, 1977년 자진해 도쿄의 정신병원에 입원한 뒤 병원 안에 있는 작업실에서 왕성하게 작품 활동을 이어갔다. 따라서 쿠사마의 경우 의식적으로 치료의 목적이 있었고, 여기에는 ‘무한’의 경험을 자기 소멸이라는 공포에서 자유와 완전함이라는 좋은 영향을 주는 감각으로 바꾸는 것이 포함되어 있었다. 이 개인적인 동기는 그녀가 자란 문화에서 비롯된 선의 정신과 결합했다. 그녀의 작업은 모더니즘 모노크롬 회화의 형식적 문제의 맥락에 적용되자, 형식적이고 지적인 방향보다는 수행적이고 의식적이며 경험적인 방향으로 기울었다. 즉 관념의 구현이 아

닌 직접적인 경험에서 마주하는 실재의 이해를 목표로 하는 예술이었다. 중요한 것은 반복적이고 의식화된 제작 과정을 통해 야기된 심리 상태로, 이는 근본적으로 무념 상태다. 쿠사마의 〈무한 그물〉은 그런 점에서 꽉 차 있지도 비어 있지도 않다고 설명할 수 있다. 그녀의 모노크롬 작품은 역동적으로 전개되는 연속체 안에서 작용하는 상호보완적 관계를, 지금 여기에서의 신체 작용을 통해 표현하고자 한다.

이와는 반대로 클랭의 공허에 대한 개념은 동양 사상에서 많은 영향을 받았지만 본질적으로 선/색, 육체/정신, 보이는 것/보이지 않는 것, 충만/공허, 물질/비물질, 유형/무형 같은 대립적이고 위계적인 관점에서 작용하는 사고 모델과 결부된 상태였다. 클랭은 색, 정신 그리고 비물질적인 것을 찬미하고, 선, 육체 그리고 물질성을 폄하하고서야 이런 양극단을 뒤집을 수 있었다. 실제로 그 후 클랭은 다른 서양 예술가들과 마찬가지로 비물질적인 것을 이해하기 위해서는 육체를 초월해야 한다는 신념과, 신체와 본질적으로 형언하기 어려운 것으로 여겨지는 세계가 교감해야 깨달음을 얻을 수 있다고 보는 선의 정신 사이에서 동요하는 듯 보였다.

10 물질

당신이 보는 것이 당신이 보는 것이다.[1]



프랭크 스텔라(1966)

1920년대 초, 러시아 작가 알렉산드르 로드첸코(1891-1956)는 지금까지 살펴본 예술가들이 모노크롬을 탐구한 방향과는 매우 다른 방향으로 모노크롬에 접근했다. 로드첸코에 따르면 19세기 후반과 20세기 초반에 미술에서 자율적인 색의 중요성이 증대하면서, 회화가 무형의 형언하기 어렵고 정신적이며 자기 표출적이거나 심리적인 것으로 일컬어지는 어떤 것보다 감각과 물질적인 세계에 구속되는 결과를 낳았다. 이처럼 이 시기 로드첸코의 작품은 모노크롬의 내러티브 안에서 또 다른 중요한 시작을 나타낸다. 이른바 '즉물적' 모노크롬이다. 이는 예술이 진정으로 현대적이기 위해서는 환영과 관련되지 않아야 한다는 신념에 근거한 관념으로, 형식적으로 표현하자면 재현적인 이미지를 통해서만이 아니라 평면 위에서 추상적인 형태와 색에 의해 만들어진 모든 환영성의 부정을 의미한다.

　　로드첸코의 작업은 회화를 하나의 온전한 배경으로 환원하면 필연적으로 매체의 명확한 유형성tangibility에 주의를 기울이게 된다는 생각에 전제를 둔다. 예컨대 색은 교착제와 섞은 분말 안료에서 만들어져 작품 표면을 뒤덮는데, 그 때문에 이는 회화가 지닌 가장 물질적인 특성이 된다. 게다가 색은 인간

의 눈과 감각을 확실하게 매료한다. 카지미르 말레비치가 그의 절대주의와 관련해 언급했던 '무한'이나 '존재의 근거' 이야기는 수사적인 미사여구에 지나지 않는다. 로드첸코의 세폭화 ‹순수한 빨강, 순수한 노랑, 순수한 파랑›에는 어떤 관조적인 형이상학도 결부되지 않았는데, 로드첸코의 관점에서 이는 잘못된 대상을 향한 말레비치의 형이상학에 직접적인 반론을 의미했다.

물질적이고 즉물적인 모노크롬에 대한 로드첸코의 비전은 구체적이고 현실적으로 구상되었으며 모더니즘에서 가장 중요한 경향 중 하나로 결실을 보았다. 앞에서 살펴보았듯이 19세기에는 그림의 화면이 재현의 공간이라기보다는 물감이 퇴적되는 장소가 되었다. 다시 말해 그림의 내용은 외부가 아니라 그림의 조형적 자원 안에서 찾을 수 있었다. 로드첸코에게 예술은 논리상 재료의 문제로 축소되었다. 그는 기술 진보라는 과학적 모델의 위신을 이용해 1920년대의 '슬로건Slogans'과 '구성 프로그램Organizational Programme'에서 '예술은 모든 과학과 마찬가지로 수학의 한 분야다. 구축construction은 구성과 재료의 실용적 사용을 위한 현대의 요구 사항'이라고 강조했다.[2]

이런 원칙은 사회적 효용과도 밀접하게 연관되어 있었다. 당시 러시아 예술가들이 살아가는 새로운 공산주의 사회 내에서 예술가를 생산력과 연결하려면 자아의 표현이 아니라 예술을 일상생활의 실상에 더 가까워지게 하는 데 영향을 미칠 사회 구조의 표현에 중점을 둘 필요가 있었고, 로드첸코는 이를 인민의 생산 능력이라는 측면에서 이해했다. 그 이후 1922년 로드첸코의 동료인 알렉세이 간Aleksei Gan이 단언한 것처럼, 예술의 기능은 다음과 같았다.

현실을 반영하거나 재현하거나 해석하기 위해서가 아니라 새로운 계급, 즉 프롤레타리아 계급의 조직적 과업을 실제로 이룩하고 표현하기 위한 것이다. … 색과 선의 대가, 공간-부피 형태를 만드는 사람, 대량 생산을 조직하는 사람… 모두 수백만의 인민대중을 무장시키고 움직이게 하는 종합적인 사업의 건설자가 되어야 한다.[3]

이른바 '구축주의Constructivism'라는 이 대안적 비전에서 예술가의 작업실은 실험을 수행하는 작업장으로 재구성된다. 실제로 이 비전의 토대는 로드첸코가 팍투라faktura라고 일컬은 개념이었는데, 그는 이를 '의식적으로 작용하고 편의적으로 사용되는 재료'라고 정의했다.[4] 그는 이런 새로운 관심사가 다음과 같이 나타나게 될 것이라고 썼다.

1. 색의 영역에서
2. 형태의 영역에서
3. 구축의 원리에 따라
4. 재료의 표면층 처리, 즉 재료의 준비에 관한 연구.[5]

그렇다면 로드첸코에게 모노크롬은 종착역, 즉 예술의 종말을 나타내는 것이었다. 1921년의 세폭화 이후 계속해서 하나라도 모노크롬 작품을 더 만들겠다고 생각하는 것은 그에게 명백히 모순된 것이었다. 원색의 세폭화를 만든 더 심오한 목적은 그저 하나의 실질적 사실로 예술 작품의 지위를 선언한 것보다 훨씬 더 급진적이었다. 로드첸코는 그가 본 부르주아 회화 전반

에 그가 생각한 사형 선고를 내리는 데 모노크롬을 이용했다. 새롭게 창건된 소비에트 연방에서 예술가의 전통적인 역할과 예술 작품의 지위는 이제 유효하지 않았기에 처형이 필요했다. 혁명에는 희생이 요구되었다. 따라서 모노크롬은 물질적 정화라는 즉물적인 행위를 통해 회화를 부르주아 감성에의 기생적 의존에서 벗어나게 하는 논쟁의 대상이었다. 하지만 물론 로드첸코의 모노크롬 세폭화는 예술의 종말을 가져오거나 모노크롬 작품의 종말도 가져오지 않았다. 대신 로드첸코는 새로운 종류의 예술의 창시자가 되었다.

교훈은 빠르게 학습되었다. 폴란드 작가 브와디스와프 스트르제민스키Władysław Strzemiński(1893-1952)와 조각가인 그의 아내 카타르지나 코브로Katarzyna Kobro(1898-1951)는 소비에트 구축주의의 공리주의적인 정치적 함의를 무시하고 실용적인 조언은 받아들여 새로운 개념의 예술을 발전시켰는데, 여기서는 모노크롬이 주요 관심사가 되었다. 사실 두 사람 모두 모스크바의 말레비치 밑에서 공부했지만, 고국인 폴란드로 돌아온 후 스승의 형이상학적 의도를 로드첸코가 탐구한, 좀 더 구체적이고 물질적인 목적으로 사실상 전환했다. 그 결과 최초의 '즉물주의적' 또는 '사실주의적' 모노크롬, 이른바 유니즘Unism이 탄생했다.

스트르제민스키와 코브로는 예술의 목적이 평등주의적이고 합리적인 사회 건설에 필요한, 순수하고 타협 없는 여러 특성의 실질적인 증거를 예술 고유 자원의 소우주 안에 나타냄으로써 점진적인 방식으로 사회를 변혁하는 것이라고 주장했다. 따라서 자신들의 그림과 조각이 팍투라의 촉각적 특성에 확

고한 기반을 둔, 좀 더 경험적인 종류의 사실주의를 향한 여정의 정점임을 명백히 밝히는 예술 개념을 발전시켰다. 스트르제민스키와 코브로는 20세기까지 서양 회화가 물리적으로 만들어지고 물질적으로 존재하는 표면(화포와 화포에 칠해지는 물감 포함)과 물질적으로 존재하지 않는 차원, 즉 상상에 의한 변형과 주관적인 표현을 위한 곳인 허상의 차원이라는 두 가지 차원으로 구성되어 있었다고 주장했다. 따라서 전통적인 재현 회화는 인공물이자 허구, 즉 평평한 화포를 뒤덮은 물감으로 만든 물질적인 대상, 그리고 일단의 기억, 연상, 몽상과 심리적 투영이 시작되는 이미지를 위한 수용적인 표면이다. 그런데 스트르제민스키와 코브로는 새롭게 떠오르는 추상 미술이 여전히 이 허상의 차원과 너무 밀접하게 결합되어 있다고 지적했다. 추상 미술은 예술가와 관람자에 의해 만들어진 연상과 관계의 장에서 지속적으로 작용하면서, 추가적인 회화적 연상과 표현적인 개념을 만들어냈다. 그러므로 대다수 예술 작품은 스트르제민스키와 코브로가 말한 이른바 '바로크baroque'였다. 이브알랭 부아는 다음과 같이 설명한다.

> 형식적인 구성이 그 물질적 조건(크기, 재료 등)에 의해 완전히 정당화되지 않고, 대신 선험적인 체계, 즉 기존의 상상에서 비롯되는 경우, 예술 작품은 '바로크'(즉 '자의적')이다. 스트르제민스키와 코브로가 말하는 이른바 '회화적 바로크'에서 '회화에 맞지 않는 관념은 그림이 다른 곳에서 본 현상이나 바로 계산되어 그림에 옮겨진 현상의 환상이 아니라, 그림 그 자체며, 그 자체로, 그 자체를 위한

것이라고 이해하는 걸 방해하고 가로막는다.'[6]

스트르제민스키와 코브로는 '그 자체며, 그 자체로, 그 자체를 위한' 예술을 확립하기 위해 모방적 재현뿐 아니라 구조화되고 의미를 내포하는 장치로서의 회화적 구성이라는 개념에 맞설 필요가 있다고 보았다. 예술의 순수한 요소들은 절대 진리와 같은 의미였기에 믿을 수 있는 것은 유한한 물질적 특성뿐이었다. 따라서 유니즘 작가들의 작업은 연상과 작가의 주관을 표현해야 할 필요가 전혀 없다는 것을 전제로 했다. 그 대신 본질적이고 구체적인 실재를 제시하는 방향으로 향했다. 스트르제민스키는 회화와 관련된 절차상의 과정을 체계적으로 살펴보고 물질적 사실이라는 명백한 수준으로의 환원을 제안했다. "조형 미술 작품은 아무것도 표현하지 않는다." 그는 이렇게 선언했다. "조형 예술 작품은 어떤 것의 표지도 아니다. 이는 그 자체로 존재한다."[7] 그는 특히 회화에서 '분할'을 없애는 데 중점을 두어 다음과 같이 말했다.

선이 있으면 분할이 있고 하나의 그림 대신 분리된 부분들이 있게 된다. 선은 분할한다. 목표는 그림의 분할이 아니라 직접적인 방식, 즉 시각적으로 표현된 통일성이 되어야 한다.

그렇다면 선을 버려야 할 필요가 있다. 리듬은 독립된 부분 사이의 관계에서만 존재하기에 버려야 할 필요가 있다. 대립 관계와 대비는 버릴 필요가 있다. 분리된 형태만이 대립과 대비를 만들어낼 수 있기 때문이다. 분할은 윤

곽에 가까운 형태에 집중하게 하고 가장 선명하게 보이게 하며 그림을 집중된 형태와 약한 형태를 포함해 여러 부분으로 나누기에 버릴 필요가 있다.[8]

실제로 스트르제민스키는 회화의 4가지 측면, 즉 평면성, 색, '프레임의 모양에서 형태 추론' '형상/배경 대립의 타파'를 탐구했다.[9] 게다가 그가 깨달은 바에 따르면 단일한 색면을 사용함으로써 평면의 온전함이나 통일성이 좀 더 엄격하게 유지될 수 있었다. 색이 서로 관계를 맺게 되면 상호작용해 자율성을 잃고 공간 착시가 발생한다. 따라서 색이 자립 상태에 있게 하는 것이 목표였다. 그러려면 단독으로 존재해야 하고, 색채 관계에 의해 영향을 받지 않아야 했다. 스트르제민스키는 비시각적 연상을 한층 더 억제하기 위해 화면 안에 공간을 구성해서, 화포 자체의 형태를 반영 또는 반복하거나 이를 통해 추론할 수 있도록 착시에 의해 심도가 생길 가능성을 배제했다. 그리드의 사용 역시 면을 하나의 통일장으로 평평하게 하고 축소하기 위해 미리 주어진 형식적 구조의 역할을 했다.[10] 이 전략들의 공통점은 좌우 대칭, 즉 겹치는 부분들의 균형 잡힌 분배를 강조함으로써 이루어지는 비계층적 구성 구조에 충실하다는 것이다.

예를 들면 스트르제민스키의 ⟨일원적 구성 13Unistic Composition 13⟩(1934)□은 전체가 노란색으로 이루어진 그림이다. 화면을 채운 리드미컬한 선들이 얕은 양각의 요철을 만들고, 세로 가장자리의 방향을 따라 표면 전체에 물결친다. 한편 흰색으로 칠한 강철로 구성된 ⟨공간 조각 1Spatial Sculpture 1⟩(1925) 같은 코브로의 작품은 3차원 형태의 방향으로 유니즘의 개념을

발전시켰다. 그녀는 균일한 흰색 또는 단색으로 칠해진 평면의 기하학적 구조를 만들었는데, 이는 대상의 양감을 줄여 주변 환경에 훨씬 더 통합되도록 하는 것을 목표로 했다.

1920년, 로드첸코를 비롯한 구축주의 예술가들과 스트르제민스키와 코브로의 개념들은 '구축적' 예술 또는 '구체' 예술로 알려진 더 광범위한 경향과 통합되었다. 더 스테일De Stijl, 바우하우스Bauhaus 그리고 구체 예술 운동은 모두 회화, 조각, 건축과 삶의 통합을 촉진했다. '구체 예술 선언Manifesto of Concrete Art'(1930)은 보편적인 언어로서 기하학적 추상에 대한 이상적인 믿음을 바탕으로 하는 현대 미술을 꿈꾸었고, 이 보편적 언어를 통해 예술가가 선, 형, 색, 질감이라는 기본 형식 요소들을 탐구할 수 있었다. 예를 들어, 이 선언에서는 예술 작품이 물질적 대상이라는 개념을 강조했다. 다시 말해 "그림은 전적으로 조형의 요소들, 즉 면과 색으로 구성되어야 한다. 회화적 요소에 '그 자체' 외에 다른 의미가 없으므로 그림에 '그 자체' 외에 다른 의미는 없다."[11] 2차 세계 대전 이후 구체 예술을 대표하는 인물인 스위스 예술가 막스 빌Max Bill은 이 새로운 예술이 엄격한 과학적, 수학적, 지적 접근 방식을 적용했다고 주장하며 이렇게 말했다. "구체 예술은 그 자체에 충실할 경우 조화로운 기준과 법칙의 순수한 표현이다. 여기서는 예술이라는 수단을 통해 이런 방식을 체계화하고 생명을 부여한다. 이는 현실적이고 지적이며, 자연과 가까이 있으면서도 비자연적이다."[12]

　'구체 예술'에서는 연속성, 모듈 방식, 반복성을 포함한 합리적인 수단들이 두드러졌는데, 색은 본질적으로 너무 모호하

고 감정적이라고 여겼기에 여전히 선보다 중요도가 낮았다. 하지만 모노크롬의 특징인 내부의 구성적 분할에 대한 부정과 단 하나의 색으로의 환원은 너무 환원적인 것으로 생각되었다.

실제로, 진정한 현대 정신을 독점적으로 주장해온 기하학적 추상에 도전하기 시작한 전후 시대의 폭넓은 예술 경향 역시 모노크롬에서 엿보이는 빈곤함에 대체로 적대적이었다. 앵포르멜, 타시즘, 추상 표현주의에서 역동적인 표현의 가능성이 발휘된 것은 이상적인 합리주의에 대한 믿음의 상실을 극적으로 나타냈으며, 그 시대를 특징짓는 사회적 위기감을 더 잘 나타내는 듯 보였다. 그 결과, 새로운 형태의 사실주의로서 모노크롬의 잠재력은 더 뻗어나가지 못했다.

이 시기에 모노크롬에 대한 일반적인 관심 부족에서 예외적이었던 중요한 예는 미국 작가 엘스워스 켈리Ellsworth Kelly(1923-2015)의 작품으로, 구체 예술을 '예술을 위한 예술'의 미학에 부합하게 해 색 중심의 감각적인 예술로서 모노크롬의 가능성을 처음으로 보여주었다. 켈리는 1948년부터 파리를 중심으로 활동했는데, 여기서 구체 예술을 접하고 1954년 뉴욕으로 이주해 형태와 색을 중심으로 하는 화풍을 계속 발전시켰다. 켈리는 자기 작품 형태와 색을 정확히 동일시하고자 했다. 그는 다음과 같이 강조했다. "내 그림에서는 그림이 그림, 즉 대상이 아니라 주제다."[13] 이런 식으로 켈리는 색과 형태를 완전히 동일화하기 위해 노력했다. 그는 이렇게 말했다. "나는 패널 위의 흔적보다 패널 그 자체의 '현전'에 더 관심이 있다. … 내 작업은 구조에 관한 것이다."[14]

예를 들어 〈빨강, 파랑, 노랑 IIRed, Yellow, Blue II〉(1965)에

서 켈리는 로드첸코의 유산에 정면으로 맞서 세폭화 형식으로 가장 순수하게 선명한 삼원색을 선보였다. 하지만 그런 작품을 선보이는 켈리의 의도는 로드첸코와는 많이 달랐다. 이는 회화의 종말이 아니라 회화를 뒷받침하는 수단이었다. 실제로 켈리는 색을 다루는 데 몰두하면서 필연적으로 모노크롬을 이데올로기적 선택이 아니라 좀 더 광범위한 관습 내의 특정한 선택지로 여기게 되었다. 그의 몇몇 작품에는 단색으로 이루어진 패널이 포함되어 있지만, 이는 대개 더 규모가 크고 여러 개의 패널로 구성된 작품의 일부이며, 켈리는 종종 같은 화판에 두세 개의 색을 병치해 관계적인 채색화로 되돌아갔다.

그런데 1950년대에 또 다른 미국인 작가 프랭크 스텔라Frank Stella(1936-)가 훨씬 더 엄격하고 실용주의적인 버전의 새로운 추상 사실주의, 즉 즉물주의literalism를 추구하기 시작했다. 스텔라는 자신이 사용하는 도장용 평붓 너비의 평행한 검은색 줄무늬로 이루어진 작품들을 그렸다. 예를 들어 ‹질 Jill›(1969)에서 그는 직각인 화포의 네 개 모서리에서 45도 각도로 줄무늬를 배치하고 중앙으로 수렴되게 했다. 이 그림은 피라미드를 위에서 내려다본 것 같은 모양을 했지만, 이는 분명 보이는 것이 체계적인 작업 계획의 결과인 패턴 이상의 그 어떤 것으로도 해석될 가능성을 없애고자 하는 욕구에서 나온 결과인 듯 보인다. 스텔라가 강조했듯이 줄무늬 패턴은 표면에 환영적인 깊이감이 있다고 해석하는 모든 경향을 최소화하기 위한 통제 시스템으로만 쓰였다. 스텔라는 한 강연에서 ‘깨달음을 주는’ 모노크롬에 대한 형이상학적인 표현과는 아주 동떨어져 있고, 오히려 기계를 원활하게 작동시키기 위해 노력하는 기술자

의 표현에 더 가까운 용어로 이렇게 말했다.

> 직시해야 할 문제는 두 가지가 있었다. 하나는 공간적인
> 것이고 다른 하나는 방법론적인 것이었다. 공간의 경우,
> 관계적 회화, 즉 서로 어우러지거나 대립해 균형을 이루
> 는 것과 관련해 조처해야 했다. 확실한 답은 대칭, 즉 전면
> 을 동일하게 만드는 것이었다. 하지만 깊이에서는 어떻게
> 이렇게 할 것인가가 계속 의문이었다. 열린 공간에 배치
> 된 대칭적인 이미지나 구성은 환영적인 공간에서는 균형
> 이 잡히지 않는다. 아마도 몇 가지 해결책이 있겠고 내가
> 아는 다른 유일한 해결책은 색의 밀도였지만, 내가 찾은
> 해결책은 규칙적인 패턴을 사용해 일정한 비율로 그림에
> 서 환영적인 공간을 강제로 없애는 것이었다. 남은 문제
> 는 디자인의 해법에 부합하고 이를 보완하는 색칠 방법을
> 찾는 것뿐이었다. 이는 주택 도장업자가 쓰는 기술과 도
> 구를 사용해 해결했다.[15]

사실 그 당시 스텔라 작품의 복제화는 실제보다 더 기계
적으로 깨끗해 보여서, 실제 작품을 찾아볼 가치가 있다. 선들
의 흔들림과 물감 떨어진 흔적들이 선명하게 보이는 이 작품들
은 조금 서툴러 보이기까지 하는 수공의 특성을 지녀사 사진에
서 전달되는 것보다, 그리고 분명 작가 자신이 의도한 것보다
많은 감정적·주관적 요소가 들어가 있다. 하지만 얼마 지나지
않아 스텔라는 훨씬 더 직선적이고 매끈한 일종의 불간섭주의
예술의 대가가 되었다. 스텔라는 관람자들이 '언제나 캔버스 위

에 물감 외에 무언가가 있다고 단언해버린다'고 한탄했다.[16] 하지만 그는 관람자가 보이는 것에만 집중할 수 있도록 교육함으로써 작가가 이 '무언가'를 작품에서 격리할 수 있다고 믿었다. 스텔라는 이렇게 단언했다. "내 그림은 그곳에 볼 수 있는 것만 그곳에 존재한다는 사실을 바탕으로 한다. 당신이 보는 것이 당신이 보는 것이다."[17] 그의 친구이자 머지않아 미니멀리즘 조각가가 되는 칼 안드레Carl Andre는 1959년 스텔라의 검은색 줄무늬 작품들이 포함된 전시 카탈로그 서문에 이렇게 썼다.

> 예술은 불필요한 것을 용납하지 않는다. 프랭크 스텔라는 줄무늬를 칠할 필요가 있다는 것을 발견했다. 그의 그림에 다른 것은 없다. 스텔라는 표현이나 감성에는 관심이 없다. 그는 회화에서 불가결한 요소에 관심이 있다. 상징은 사람들 사이에 돌려지는 패다. 프랭크 스텔라의 회화는 상징적이지 않다. 그의 줄무늬는 캔버스 위로 붓이 지나간 길이다. 그의 줄무늬는 오직 회화로 이어진다.[18]

스텔라의 작업은 모노크롬이라는 개념을 제한적이고 반복적이며 미리 결정된 절차들이 '실재'에 대한 몰입을 물질성과 같은 의미의 무언가로 나타내는 로드첸코에 의해 시작된 전통 안에 정확히 둔다. 하지만 스텔라는 로드첸코에게 동기를 부여한 정치적 목적은 배제하고, 그 대신 순수하게 미학적 의도를 지닌 예술을 지지한다. 모든 외부 레퍼런스와 표현적이거나 개념적인 의제와 명백하게 분리된 스텔라의 작품들은 어떤 것의 '추상적 개념'도 아니고 어떤 것에 '관한' 것도 아니다. 따라서 스

트르제민스키보다 훨씬 더 엄격한 사실주의의 한 형태다. 로잘린드 크라우스는 '스텔라의 검은색 작품들은 본론으로 들어갔다'고 말한다.

> 그리고 그들의 본론은 모두 표면과 관련이 있었고 표면은 모호할 것이 없다. 그림에서 '일어난' 모든 일은 해당 표면을 실질적으로 조작한 결과일 것이다. 의미는 이제 환상의 작용, 즉 상상된 표면의 '내부'나 '이면'의 작용이 아니게 된다. 의미는 표면 자체 외에 어디에서도 나올 수 없으므로 의미는 그 표면의 효과, 즉 의미 효과일 것이다.[19]

하지만 아마도 가장 성실하게 경험에 기초한 모노크롬 사실주의의 개념을 탐구한 사람은 스텔라와 동시대 작가였던 로버트 라이먼(1930-2019)이었을 것이다. 라이먼의 작업에서는 보통은 드러나지 않는 작품을 만드는 과정의 기술적인 측면이 직접적으로 드러난다. 즉 붓 자국, 질감, 화포의 크기와 형태, 첨가되는 요소 등 그림의 다양한 구성 요소가 작품의 주제가 된다.

라이먼은 1953년, 재즈 뮤지션이 되기 위해 뉴욕에 왔으나 그림으로 진로를 바꾸었다. 그는 사실상 모노크롬으로 작업을 시작해 2019년 세상을 떠날 때까지 이 같은 작업을 계속했다. 라이먼의 '미술학교'는 전통적인 교육기관이 아니라 사실상 뉴욕현대미술관이었는데, 여기서 그는 몇 년 동안 경비원으로 일했다. 반 고흐, 마티스, 피카소, 몬드리안, 말레비치(1935년부터 ‹흰색 위의 흰색›을 소장)를 비롯한 여러 작가의 걸작을 아주 가까이에서 보고 배운 이 수습생 시절은 라이먼에게 예술은

세속과 격리되어 있는, 때 묻지 않은 세계에 존재한다는 생각을 심어주었다.

스트르제민스키와 마찬가지로 라이먼은 이른바 대부분의 '추상' 미술이 여전히 작품 외부의 무언가를 말한다는 것을 깨닫게 되었다. 라이먼은 자신의 '사실주의realism' 형식(라이먼이 자기 작품을 언급하면서 사용한 용어)은 실제로 그곳에 존재하지 않는 무언가에 대한 것이라고 주장하는 예술 작품을 만들어봐야 더는 아무 의미가 없다는 전제에서 시작된다고 주장했다. 그 이후로 라이먼은 예술가의 목적은 관람자가 그곳에 존재하는 것을 더 정확하게 볼 수 있게 하는 것, 즉 환영이 아닌 그것을 볼 수 있게 하는 것이라고 말했다. "사실주의에서 미학은 내면의 미학이 아니라 외면의 미학이다." 그는 이렇게 썼다. "심상이 없으니 이야기도 없다. 신화도 없다. 그리고 무엇보다 환영이 없다. 선은 실재하며 공간도 실재하고 표면도 실재하며, 추상이나 묘사와 달리 작품과 벽면 사이에 상호작용이 있다."[20]

라이먼은 오로지 흰색이라는 색과 평범한 재료 및 틀에 박히지 않은 재료를 가지고, 지나치게 미니멀한 레퍼토리로 보이는 요소들에서 놀라울 정도로 다채로운 일련의 변형을 끌어내고자 했다. 예를 들어 ‹메이코Mayco›(1966)라는 작품에서는 여섯 개의 굵은 선이 사각형 판의 가로축을 따라 그려져 있는데, 선들이 서로 뚜렷이 구분되지 않고 몇 군데는 거의 붙어 있다. 하지만 라이먼에게 경계가 정해져 있는 2차원 화포와 물감이 칠해진 표면을 형식주의적으로 어긋나지 않게 맞추려는 욕구는 질감, 붓 자국, 첨부되는 요소들과 캔버스 틀에 대한 탐구보다 중요하지 않았다.[21] 라이먼은 작품 구성에 관련된 구체적

인 과정에 집중적으로 몰입해, 그림 제작과 관련해서 숨겨지거
나 표면에 나타나지 않는 측면을 노출했다. 표면의 질감과 반사
율, 물질적인 화포의 특성과 이 화포가 벽에 걸리는 방법에 대
한 그의 관심은 그림을 제작하는 과정의 숨겨진 측면들이 드러
나는 결과를 가져왔다. 라이먼의 경우, 의도에 대한 설명은 작
품이 어떻게 만들어졌는지에 대한 설명이기도 하다. 예를 들면
그 당시 ‹쌍둥이Twin›와 ‹동종Allied›(1966)이라는 두 개의 다른
작품과 연관된 ‹메이코›를 다음과 같이 설명했다.

> 이 작품들은 모두 캔버스와 약간의 마와 면 위에 그려졌
> 고 넓은 붓을 사용해 완성되었다. 특히 유화 물감으로 작
> 업할 때 어느 정도 짙은 농도의 물감을 사용하면 붓 자국
> 이 남는다. 그리고 그 자국들은 빛을 반사한다. 즉 물감이
> 어떻게 칠해지느냐에 따라 표면에서 빛이 어떻게 작용하
> 는지가 결정된다.[22]

비슷한 실용주의는 또 다른 미국 작가 브라이스 마든Brice
Marden(1938-)의 작품에 영향을 미친다. "나는 패널에 그림을
그린다." 1971년 그는 이렇게 말했다. "그 패널들은 컬러 패널
이 아니다. 색과 표면은 함께 작용해야 한다. 그 패널들은 색을
칠한 패널이다. 하나의 색과 부딪히는 색은 색 관계를 만든다.
… 나는 특정한 이론이나 개념 없이 작업한다."[23] 하지만 실제로
마든은 켈리의 선명한 색조, 스텔라의 연속적 변화, 그리고 라
이먼의 극단적 환원성을 피했다. 대신 그는 차분한 파스텔 배색
을 선호했으며 유화 물감과 테레빈유를 섞은 밀랍을 사용했다.

재스퍼 존스Jasper Johns에게서 배운 이 기법은 물감이 광택감 없이 매끈한 느낌의 밀도를 갖게 되어, 표면을 덮는 것이 아니라 다른 것에 의존하지 않은 하나의 표면 그 자체로서의 상태를 더 돋보이게 한다.[24] 복제화에서 마든의 모노크롬 작품들은 라인하르트나 켈리의 작품과 마찬가지로 완전히 균일한 평면의 단조로운 색면으로 보이지만, 실제로는 주걱이나 팔레트 나이프로 물감을 칠할 때 마든이 취한 제스처의 흔적들이 보여 상당히 미묘한 차이가 있다. 예를 들어 마든이 작품을 그린 해에 열린 첫 개인전에서 선보인 ‹네브래스카Nebraska›(1966)의 캔버스 하단 가장자리는 다른 작품에도 이따금 사용한 방법이지만, 마든이 하단 끝에서 조금 모자라게 칠을 멈춰서 부분적으로 노출되어 있다. 날 것 그대로의 캔버스와 물감 방울이 보이는데, 이는 구성의 강한 평면성에 반가운 가벼움을 더해주는 효과다. 마든에게 응집 작용은 집중 작용이기도 하다.

　동시대 작가인 로버트 맨골드Robert Mangold(1937-)도 모노크롬이 회화를 지속되게 할 수 있는 유일하게 실행 가능한 방법이라고 여겨 모노크롬을 받아들였으며, 친구인 마든과 본질적인 방향을 택해야 할 필요가 있다는 데 의견 일치를 보았다. 즉 회화를 개혁하려면 처음으로 돌아가 다시 시작해야 할 필요가 있었다. 맨골드는 1986년 다음과 같이 말했다. “내가 그림을 그리기 시작했을 때, 그림을 그리는 유일한 방법은 제로에서 시작해 한 번에 하나씩 추가하는 것뿐인 듯했다.”[25] 게다가 그는 중간색을 선택했다. “일반적이거나 ‘산업적’인 색상에 끌렸다. 종이 가방의 갈색, 파일 캐비닛의 회색, 산업적인 느낌의 녹색과 같은 그런 색들이다.”[26]

하지만 스텔라, 라이먼, 마든, 맨골드의 작품은 단순히 즉물적인 평면성으로 정의될 수 없다. 이런 점에서 이들은 모두, 1960년대 미국에서 특히 중요했으며 모노크롬을 해석하고 비평할 수 있는 이론적 틀을 마련하는 역할을 했던 클레멘트 그린버그의 형식주의 모더니즘 이론(또는 '모더니즘', 그린버그는 이를 당당히 모더니즘이라 칭했다)에 이의를 제기한다.[27] 맨골드의 경우, '평면성'을 '정면성'이라는 개념으로 대체했으며 이를 통해 자기 작업의 더 미묘한 개념을 탐구할 수 있었다. 그는 회화가 이미지를 하나의 전체로서 일시에 경험할 수 있는 유일한 수단이라고 생각했으며, 이를 통해 정면의 통일성이라는 독특한 경험을 제공한다고 보았다. 라이먼은 독립적인 순수한 대상으로서 예술 작품의 지위를 보장한다고 하는 그린버그식의 '평면성'으로 자기 작품에 한계를 설정하지 않았다. 라이먼은 다양한 표면의 변화를 탐구해 관람자가 그림의 표면뿐 아니라 촉각적인 특성과 작품을 둘러싼 공간과 시각적으로 상호작용하도록 유도해 그린버그가 생각한 미학적 경험의 순수성을 약화했다.

'사실주의' 모노크롬은 1950-1960년대 남미에서 특히 영향력이 강했으나, 여기서도 편협한 그린버그식의 형식주의적 해석에 동화되지 않는다. 하지만 켈리를 제외한 북미 작가들의 모노크롬과 비교했을 때, 남미 작가들의 모노크롬은 훨씬 더 강하게 감각에, 즉 명시적인 자극 요소로서의 색에 초점을 맞췄다.

　　1960년대까지 서구의 관점에서 '주변부'에 있다고 여겨지는 사람들에 의해 만들어진 예술은 주류에서 벗어난 특정 시장을 지향해 제한적이며 전형적이지 않았기 때문에 흥미롭지

않다고 여겼다. 또한 '중심부'와의 소통이 제한적이어서 인식이 부족하고 이 중심부의 정보 전파가 느린 탓에 뒤늦게 발견되어, 시대에 뒤떨어졌다고 여겨지는 경우가 많았다.[28] 하지만 1950년대와 1960년대 유럽과 북미 미술계 밖 예술가들의 모노크롬과 모노크로매틱 미술의 예를 다루는 데 있어서는 훨씬 미묘한 문화적 상호작용의 모델을 적용할 필요가 있다.

　　1950년 말, 세계화는 새로운 국면에 접어들었다. 정치적으로는 서구의 탈식민화와 냉전 이데올로기 및 군사적 대립, 경제적으로는 시장의 세계화 확대, 문화적으로는 국가 간 상호작용의 확대로 특징지어졌다. 일본의 구타이 예술과 관련해 이미 살펴본 것처럼, 이 상황은 새로운 세대의 비서구 예술가들이 자신들의 관점에서 서구 문화의 영향을 흡수하고 도전을 제기할 방법을 탐구하게 했다. 현대의 비서구 모노크롬은 이런 서구의 선례 없이는 상상도 할 수 없지만, 그럼에도 주목할 만한 방식으로 경로가 재설정되고 변형되었다.

　　미술사학자이자 큐레이터인 밍 티암포는 국가를 초월한 '문화 상업주의' 모델이 '중심/주변'으로 나누는 오래된 모델보다 더 정확한 은유라고 말한다. '문화 상업주의'라는 말을 통해 그는 '상호 간의 주고받기'가 있었음을 의미한다. 이는 모방을 통해 발생하는 계승과 분기, 그리고 서구 선구자들의 영향에서 야기된 열망에 의한 창조적 '오독'의 과정에 따라 작용했다.[29]

　　티암포는 특히 서양의 근대화를 받아들인 최초의 동아시아 국가인 일본을 언급한다. 앞에서 살펴보았듯이, 서양 모델의 영향을 받았지만 단순히 문화적 중심부에 대한 주변부의 반응으로 여길 수 없는 최초의 동아시아 모노크롬 미술의 예가 등장

한 곳이 바로 일본이었다. 구타이 역시 1960년 초 같은 이름의 간행물이 널리 유포되면서 유럽의 예술가들에게 잘 알려져 있었다. 이 그룹의 예술가들은 유럽에서 앵포르멜을 앞서서 지지했던 평론가 미셸 타피에Michel Tapié(1957년 일본 방문)가 기획한 해외 전시에 참여해 이브 클랭, 피에르 만초니, 뉴욕에서 활동하던 쿠사마 야요이를 비롯해 제로 그룹이나 눌Nul 그룹과 관련된 서구 예술가들과 함께 작품을 선보였다. 영향력은 양방향으로 작용했다. 예를 들어 붉은 단색조의 거대한 배경이 포함된 시라가 가즈오白髮一雄(1924-2008)의 행위 예술은 1960년대 초 프랑스 예술가 베르나르 브네Bernar Venet가 종이 위에 타르를 사용해 작업한 검은색 모노크롬 연작 ‹역청Goudrons›에 영향을 미쳤다고 알려져 있다.[30]

그에 비해 남미의 예술가들은 유럽이나 북미의 예술가들과 동일한 형식적인 표현 형식에 훨씬 더 가깝게 작업했지만, 구타이 그룹과 마찬가지로 모국의 특정 사회·정치적 맥락과 밀접하게 연관된 기대와 의도에 의해 동기가 부여되었다. 많은 남미 국가가 새로운 번영을 경험하고 당당한 문화적 정체성을 구축했다. 이런 상황에서 기하학적인 것과 예술적인 ‘구축’의 개념은 명확하고 합리적인 원칙을 기반으로 새롭게 떠오르는 사회·정치적 질서에 대한 낙관론의 실질적인 신호로 해석되었다. 더욱이 모노크롬은 기본 원칙들의 실제적인 증거가 됨으로써 부정이라기보다는 자유로운 백지상태로 묘사되었다. 스페인계 우루과이인 예술가 호아킨 토레스 가르시아Joaquín Torres-García(1874-1949)는 1930년대 스페인에서 ‘구축 미술arte con-structive’ 그룹을 조직하는 데 중요한 역할을 했으며, 제2차 세

계 대전 이후에 우루과이로 이주해 '유럽의 바빌론'에서 멀리 떨어져 존재할 수 있었던 '신선하고 강력한 예술'의 새로운 문화에서 그 탄생을 알리는 선언문을 발표했다.[31] 아르헨티나에서는 아르헨티나계 이탈리아인 예술가 루치오 폰타나가 1946년 비슷한 생각을 지닌 예술가들의 그룹을 조직하고 '백색 선언White Manifesto'을 작성해 다음과 같이 선언했다. "새로운 예술은 창조와 해석에서 인간의 모든 에너지가 생산적으로 사용될 것을 요한다. 실존은 모든 생명력과 함께 통합된 방식으로 나타난다. 색 소리 움직임."[32]

브라질에서는 1950년대와 1960년대 초에 신구체주의 운동이 특히 단색 회화가 좀 더 서정적이고 감각적이며 재미있고 참여적인 방향으로 그 가능성을 확장하는 데 중요해졌다.[33] 예를 들어, 엘리오 오이티시카(1937-1980)는 유럽 구체 예술의 금욕적이고 초연한 중립성을 향한 예찬을 마티스 풍의 관능미와 결합했다. 그는 색이 독특한 방식으로 회화에 존재하는 속성이며 공간, 선, 질감 같은 회화의 다른 요소들과 변증법적인 관계에서 작용한다고 주장하며 '회화에서 색은 종합적이고 순수하며 고유의 의미를 지녔다'고 썼다.[34] 색은 일상의 색과 별개인 표현 매체로 작용한다. 오이티시카의 관심은 무엇보다 감각 경험의 원천으로 작용하는 색의 잠재력에 영향을 받았다. 그는 다음과 같이 썼다. "내게 색은 작품을 구성하는 다른 요소들과 함께 자연으로부터 분리된 세계를 구축하는 비실재적이고 인공적인 매체로 오직 인간에게만 말을 건네며 이는 예술 세계의 특성을 나타낸다."[35]

오이티시카는 색이 물질적인 화포를 완전히 차지해 회화

의 한계를 뛰어넘어 고유의 방식으로 풍부하게 감정을 전달할 수 있도록 색을 해방하고자 했다. 이렇게 색의 힘을 강화하는 최적의 방법은 하나의 색조를 사용하는 것이었고 그리고 나서야 비로소 '색은 "몸통"을 차지하게' 되었다.[36] 실제로 이는 오이티시카가 구성적 분할을 포기하면서까지 색의 위상을 높여 작품을 단순히 채색된 형상으로 환원했음을 의미했다. 오이티시카는 처음에 보면 완전히 단색조인 표면의 점진적인 변화 안에서 천천히 드러나는 색의 미묘한 뉘앙스를 탐구했다. 흰색 시리즈Série Branca(1958-1959)와 빨간색과 노란색 시리즈Série Vermêlha, Série Amarela(1959)를 예로 들면, 이 작품들에서 오이티시카는 색이 매우 비슷한 한두 가지 색조의 물감을 여러 겹 칠해 작업했는데, 이는 처음에 하나의 색으로 보이다가 점차 미묘하고 깊이가 있으며 서로 얽힌 막으로 구분되어 보인다.

하지만 그림의 직사각형 자체를 넘어서고 싶은 강한 충동도 있었다. 브라질 예술가 리지아 클라크Lygia Clark는 1960년의 한 발언을 통해 그녀가 생각한 회화의 일반적인 직사각형 형태의 필연적인 한계를 다음과 같이 설명했다.

예술가는 직사각형을 마주하기 전에 그 위에 자신을 투영했고 그 투영을 통해 초월적인 의미로 그 표면을 채웠다. 표현의 토대인 그 평면을 부순다는 것은 살아 있고 유기적인 완전체로서의 통일성에 대해 의식하게 되는 것이다.[37]

따라서 클라크가 설정한 목표는 예술과 삶의 간극을 좁히고 관람자가 더 적극적으로 작품에 대한 평가에 참여하게 함으

로써, 예술에 삶의 속성을 더 많이 주입해 경험을 좀 더 참여적으로 만들고 결과적으로 예술 작품과 주변 세계 사이의 경계를 덜 명확하게 하는 것이었다.[38] 예를 들어 ‹생물-모형(320)Bicho-Maquete (320)›(1964) 같은 ‹생물Bicho› 시리즈에서 클라크는 연결 부위에 경첩이 달려 다른 형태로 재구성할 수 있는 종이접기 형태의 작은 단색조 금속 구조물을 만들었다. 이는 관람자가 마음껏 작품을 접고 돌리고 닫고 열어보도록 유도한다.

게다가 ‹양측성Bilateral› 시리즈에서는 화판을 불규칙한 형태로 잘라 작품을 주변 환경에 노출하기 시작했다. 예컨대 1959년 작 ‹양측성›(1959)은 함께 겹쳐 얕은 부조의 느낌을 만들어내는 흰색 섬유판 두 개의 평면으로 이루어져 있다. 포개지는 원리 역시 그림이 벽이라는 지지대를 완전히 벗어날 수도 있음을 시사했다. 오이티시카는 그림의 공간이 프레임 너머로 이어짐을 암시함으로써, 대상 자체뿐 아니라 대상을 둘러싼 공간과도 상호작용하도록 유도한다. 예를 들어 ‹공간적 부조(빨강)REL 036Relevo espacial (vermêlho) REL 036›(1959)는 비스듬한 각도를 이루는 두 개의 약간 다른 빨간색 상자 같은 형상이 엇갈리게 포개져 있다. 오이티시카는 대상과 주변 공간의 관계를 강조해 대상과 비대상의 경계를 모호하게 만들고자 했다.[39] 또 다른 작품인 ‹거대한 핵Grande Núcleo›(1960-1966)은 여러 개의 패널로 이루어져 있으며 작품 가운데는 양면이 여러 보라색 색조로, 그리고 바깥으로 갈수록 선명한 노란색으로 채색되어 있다. 이는 90도 각도로 매달려 있어 관람자가 돌아다닐 수 있는 미로 같은 공간을 만들어낸다.[40]

오이티시카는 이 작품이 새로운 시간 감각, 말하자면 ‘색-

시간 감각' 또는 '시간-구조'를 만들어낸다고 이야기했는데, 여기서 시간의 흐름은 공간에 배치된 작품의 다양한 양상에 대한 개입을 통해 확장된다.[41] 오이티시카가 말했듯이 목표는 '(그림에) 동기를 부여하는 관조적 태도에서 시공간의 색–구조에 대한 지각, (즉) 개입한다는 의미에서 더 능동적이고 완전한 지각으로' 작품을 전환하는 것이었다.[42]

11 형식

회화에서 가장 크게 잘못된 점은 벽에 붙어 있는 직사각형 평면이라는 사실이다.[1]

<div align="right">도널드 저드(1965)</div>

1960년대 뉴욕에서 부상한 미니멀리즘 예술 운동과 아마도 가장 확고한 연관성을 지닌 예술가인 도널드 저드(1928-1944)는 회화의 가장 큰 문제점이(모노크롬 회화도 마찬가지로) 환영의 작용을 피할 수 없다는 것이라고 주장했다. 그는 고정점 원근법과 구상적 재현이라는 개념이 추상 미술에서는 버려졌음에도, 표면에 칠한 색이 다른 심도에 있는 것처럼 보이고 만다는 사실은 변함이 없다고 지적했다. 게다가 벽에 걸린 단색으로 이루어진 직사각형의 평면이 창문이나 문과 같은 창을 암시하는 것과 같이 다양한 연상을 수반하고, 그 결과 예술가가 아무리 열심히 표면에 주목하게 하려 애써도 쉽게 사라지지 않고 무력하게 하는 환영의 여운을 없앨 수 없게 된다. "회화에서 가장 크게 잘못된 것은 벽에 평평하게 붙어 있는 직사각형 평면이라는 사실이다." 저드는 중요한 의미를 지닌 그의 에세이 「특수한 사물들 Specific Objects」(1965)에 이렇게 썼다. "직사각형은 형상 그 자체다. 누가 봐도 온전한 형상이다. 이는 그 위에 또는 그 안에 있는 모든 것의 배치를 결정하고 제한한다."[2] 하지만 이와는 대조적으로 저드에게는 3차원이 '실재 공간'이었고, 예술가는 실재적인 공간을 바탕으로 작업함으로써 "환영성과 즉물적인 공간,

즉 흔적들과 색 안팎의 공간에 대한 문제를 해소할 수 있다. 이는 유럽 미술의 가장 두드러지고 가장 불쾌한 잔재 중의 하나를 없애는 것이다."[3] 저드는 이렇게 주장했다.

> 벽에 걸린 직사각형에서 벗어나면, 작품은 생각할 수 있는 만큼 강력해질 수 있다. 실제 공간은 본질적으로 평평한 표면 위의 물감보다 더 강력하고 구체적이다. 분명 3차원에서는 모든 것이 규칙적이건 불규칙적이건 어떤 형태든 될 수 있으며, 벽, 바닥, 천장, 공간, 방 또는 외부와 관계되거나 전혀 관계되지 않을 수 있다. 어떤 재료든 그대로 또는 채색되어 사용될 수 있다.[4]

브라질 작가 리지아 클라크와 엘리오 오이티시카가 보여준 것처럼, 창문 같은 구멍에서 벗어나기 위한 첫 번째 단계는 직사각형 형식이라는 계승된 관례에서 벗어나는 것이었다. '유럽 미술의 불쾌한 잔재'와 밀접한 여러 유럽 예술가도 저드와 비슷한 결론에 도달했다. 즉 색칠된 직사각형은 제한 조건이었다.

벽을 바탕으로 한 정사각형 또는 직사각형으로 명백히 3차원적인 특성을 나타내는 모노크롬 부조는 초창기에 하나의 해결책이었다. 초창기의 선구자는 1934-1939년 사이에 여러 흰색 모노크롬 부조 작품을 선보인 영국 작가 벤 니콜슨Ben Nicholson이었다. 니콜슨은 말레비치와 스트르제민스키의 혁신적인 작품들에 대해서는 알지 못했고, 몬드리안에게 가장 크게 영향을 받았다. 부조 형식은 니콜슨이 환영적인 빛이 아니라 실재하는 속성을 탐구할 수 있게 해주었다. 3차원의 부조는 그림

자를 묘사하는 것이 아니라 실제 그림자를 만들어냈다.[5]

1950년대에는 모노크로매틱 부조도 특히 제로 그룹을 비롯해 이들과 밀접하게 관련된 네덜란드 예술가들의 눌 그룹과 어울리던 여러 유럽 작가에게 활용되었다. 예를 들어 제로의 일원이었던 작가 하인츠 마크는 손으로 알루미늄판을 양각해 금속의 광택이 복잡한 반사장을 만들어내는 물결 모양의 표면을 만들어냈다. 또 다른 제로의 일원인 작가 귄터 워커Günther Uecker(1930-)는 캔버스나 목판에 못을 박았다. 작품 ‹앵포르멜 구조Informelle Struktur›(1957)에서 워커는 캔버스의 표면에 수많은 못을 박은 다음, 그 위에 석고 반죽을 부었다. 네덜란드 예술가인 얀 숀호븐Jan Schoonhoven(1914-1994)은 그림자의 순간적인 효과를 활용하기 위해 온통 흰색인 표면만을 사용해 종이 반죽papier mâché, 합판, 골판지 등의 재료로 만든 벽이나 바닥 기반의 부조 구조물을 선보였다.

마크와 함께 제로 그룹을 만들었던 오토 피네Otto Pi-ene(1928-2014)도 저드와 마찬가지로 전통적인 회화의 형식을 답답한 과거의 잔재라고 여겼다. 1950년대 말부터 피네는 물감뿐 아니라 그을음과 구멍을 뚫은 캔버스, 그리고 구멍이 있는 다른 재료를 사용해 모노크롬 표면을 탐구하기 시작했다. 하지만 그는 더 나아가야 할 필요를 느꼈다. "구세계의 그림들은 두꺼운 액자에 끼워져 있었다." 피네는 이렇게 말했다. "관람자는 마치 누군가 관을 통해 욱여넣은 듯이 강제로 그림에 들어갔고, 이 통로를 보기 위해 자신을 작게 만들어야 했다. 예술의 영역을 경험하기 위해 낮아져야 했다."[6] 해결책은 예술 작품을 벽의 액자만이 아니라 물감으로 인한 한계에서 멀어지게 하는 것

이었다. "내 가장 큰 꿈은 광활한 밤하늘에 빛을 투사하는 것, 즉 본래 그대로, 장애물 없이 우주에 빛이 닿았을 때 이를 살펴보는 것이다."[7] 실제로 피네는 머지않아 전기 조명을 이용한 작업을 시작해 〈빛의 발레Lichtballett〉(1961)처럼 모터로 움직이는 금속 구체가 구멍을 통해 바닥, 천장, 벽의 어두운 공간에 다양한 빛을 투사하는 설치 작품을 만들었다.

　미국에서는 엘스워스 켈리도 형태가 있는 모노크롬 캔버스를 연구했다. 〈노란색 조각Yellow Piece〉(1966)에서 그는 캔버스의 전형적인 직사각 형태의 오른쪽 상단 모서리와 왼쪽 하단 모서리를 둥글렸고 〈녹색 각Green Angle〉(1970)에서는 완만한 각의 가로로 강조된 형태를 선보였다. 평론가 카터 랫클리프 Carter Ratcliff는 '일반적인 직사각형에 에워싸이지 않은 켈리의 모노크롬은 회화의 공간과 갤러리의 공간 사이에 통과할 수 없는 장벽을 만들지 않는다'고 말한다.[8] 켈리의 작품은 단순히 벽을 기반으로 하는 오브제나 그림으로 작용하는 것이 아니라 관람자의 공간 안에 존재하는 것처럼 보인다.

　프랭크 스텔라의 〈아비센나Avicenna(1960)〉를 보면 2차원적으로 보이게 하려는 목적으로 빛을 반사하는 알루미늄 페인트의 각진 줄무늬가 캔버스 위에 정연하게 놓여 있다. 하지만 전통적인 캔버스의 각진 모서리 역시 직각으로 잘린 자국으로 대체되었고, 재현적인 작품에서 중요한 무언가가 표시된다고 생각하는 위치인 중앙에도 직사각형 구멍이 뚫려 있다. 그 결과 작품에서 내용을 찾거나 가능한 연상을 찾아보고자 하는 의향은 강하게 저지된다. 형태가 있는 캔버스 안 내부적인 관계성의 결여와, 당시 스텔라가 채택한 좀 더 정연하고 비표현적인 페인

트 도포 방식을 통해 만들어진 색칠된 표면의 매끈함은, 눈이 그 평면 전체에 걸쳐 자유롭게 돌아다닐 수 있도록 만들었다. 이는 캔버스의 물리적인 가장자리에 의해서만, 또는 캔버스가 끝나고 벽이 시작되는 지점이나, 형태가 있는 하나의 채색된 패널이 또 다른 패널과 접하는 곳에서만 경험이 중단된다는 것을 의미했다. 이와 비슷하게 1960년대 중반 로버트 맨골드는 기하학적이지만 변칙적인 형식을 만들기 위해 섬유판의 일종인 메이소나이트Masonite 판에 에어브러시로 색칠하기 시작했다. ‹1/3 청회색 곡선 부분1/3 Gray-Green Curved Area›(1966)과 같은 작품에서 맨골드가 쓴 화판은 아래쪽은 곡선을 이루고 위쪽 중앙에서 꼭짓점을 이루는데 여기서부터 수직의 검은색 직선으로 이등분된다.

도널드 저드는 회화가 자연스럽게 하나의 대상으로 진화한다고 갈수록 더 확신하게 되었다. "프랭크 스텔라는 자신이 그림을 그리고 있으며 자기 작품은 그림으로 여겨질 수 있다고 말했다." 저드는 논평에서 이렇게 말했다. "그래도 그의 작품 대부분은 널빤지를 연상하게 하는데, 그 이유는 일반적인 경우보다 좀 더 돌출되어 있고 어떤 것들은 홈이 있거나 또 어떤 것들은 글자와 같은 모양을 하고 있기 때문이다."[9] 저드 자신은 모노크롬 캔버스를 가지고 실험하던 것에서 하나의 대상으로 그들의 지위에 대한 감각을 강력하게 전달하는 3차원 작업으로 나아갔다. 그는 자신이 생각한 회화의 관계적이고 분열적이고 자의적인 본질을 극복할 수단을 모색해 연속과 반복에 몰두했다. 아무것도 감추지 않고 일시에 경험할 수 있는 작품을 만드는 것이 목표였다.

1963년 저드는 선명한 밝은 선홍색Cadmium Red Light으로 모두 균일하게 칠한 일련의 합판 오브제를 전시했다. ‹무제(DSS 41)Untitled(DSS 41)›(1963)에서와 같은 단순하고 색감이 있으며 특이한 기하학적 형태에서 밝은 선홍색으로 이루어진 하나의 색조는, 미적 기능을 고려한 것이 아니라 대상 자체는 아무런 작용을 하지 않는 상태에서 대상의 통합된 경험을 제공하기 위해 사용되었다. 저드는 이 새로운 종류의 작업을 ‘특수한 사물들specific objects’이라고 불렀고, 1964년부터 플렉시글라스plexiglas, 콘크리트, 강철 등 전통적으로 예술과 상관이 없었던 재료를 사용한 작품 제작을 공장에 의뢰하기 시작했다. 저드의 작업은 즉물적 모노크롬을 계속 탐구하면서 명백하게 비인격적이고 산업적인 모습을 보였다. 저드가 당시의 예술을 조망한 단계에서는 ‘특수한 사물들’을 통해서만 앞으로 나아갈 수 있는 것처럼 보였다. 그는 ‘그 사물 전체, 그 특성 자체가 흥미로운 것’이라고 주장했다.[10]

형이상학적, 서사적이거나 상징적 의미의 모든 속성에 대한 댄 플래빈Dan Flavin의 저항은 미국에서 있었던 당시 분위기를 대표한다. 오토 피네와 마찬가지로 플래빈은 형광 조명을 매체로 사용하기로 하면서 모노크롬 작품 제작의 레퍼토리에 전기를 추가했다. 예를 들어 ‹V. 타틀린을 위한 ‘기념비’ 1‘Monument’ 1 for V. Tatlin(1964)›은 플래빈이 소련의 구축주의 예술가 블라디미르 타틀린Vladimir Tatlin이 1919-1920년 사이에 설계했으나 지어지지는 않은 유토피아 프로젝트인 ‘제3 인터내셔널 기념비Monument to the Third International’를 암시하는 형식이다. 이 작품은 대량 생산된 일곱 개의 형광등을 결합해 만들었

으며 벽에 기대게끔 바닥에 설치되었다. 형광등 조명은 1930년 대에 상용화되었는데, 형광등의 백열광은 수은 증기의 전류가 단파장 자외선을 만들 때 생성되며, 이로 인해 전구 내부의 형광체 코팅이 발광하게 된다. 플래빈은 곧 진녹색의 빛이 공간을 가득 채운 ‹녹색을 가로지르는 녹색(녹색을 쓰지 않는 피에트 몬드리안을 위해)Greens crossing greens (to Piet Mondrian who lacked green)›(1966) 같은 작품에서 유색 빛을 선보이기 시작했다. 이런 작업은 색을 주위 환경에 사방으로 퍼트림으로써 색의 비물질화 가능성을 발전시켰다. 동시에 형광등의 틀은 작품의 실제 공간 안에서 확고한 물리적 현전이다. 플래빈이 형광등을 선택한 것은 주로 익숙한 형태의 예술과 거리를 두기 위해서였다. 그는 다음과 같이 말하기도 했다.

> 나는 예술이 완벽하게 구현된 장식이라는 사회 통념을 뒷받침하는 과시적 신비를 벗는 것이라고 생각한다. 상징화는 점차 줄어 미미해지고 있다. 우리는 예술이 아닌 심리적으로 무심한 장식에 대한 공통의 감각, 즉 모두가 아는 것을 본다는 중립적인 즐거움을 위해 계속해 나아간다. … (형광등에) 역사의 모습은 없다.[11]

저드와 마찬가지로 플래빈에게 순수, 기원 또는 본질적인 것이라는 개념은 ‘명료함’과 ‘특정성’이라는 좀 더 경험적인 표현으로 대체되었다. 실제로 미술사학자 브리오니 퍼Briony Fer가 지적했듯이, 이 시대에 ‘무한’이라는 말은 ‘계시의 미학’에서 파생된 용어를 사실상 대체한 ‘즉물주의의 표어’가 되었다.[12] 통

일성, 모듈식의 배열과 반복에 몰두하면서, 새로운 '미니멀리즘' 예술은 좀처럼 사라지지 않던 모든 표현적이고 정신적인 맥락에서 멀어졌다. 1960년대 중반에 이르러 예술가들이 모노크롬의 개념을 확대해 회화에 대한 의존에서 벗어나 하나의 대상으로 전환하면서, 대세는 단연코 모노크롬의 해석 쪽으로 바뀌는 것처럼 보였다.

12 기호

일관성 있든 혼란스럽든, 객체가 흩어져 있고, 데이터가 입력되고, 정보가
수신되거나 인쇄되거나 각인될 수 있는 수용체 표면인 테이블 상판,
작업실 바닥, 차트, 게시판.[1]

레오 스타인버그Leo Steinberg(1972)

모노크롬 예술가들은 색을 색으로 주장하고 구성 안에서 내부
의 분할을 지양해, 예술을 감상하는 관람객이 이미 의식적으로
친숙한 학습된 반응을 기본으로 하는 경향에 제약을 가하기를
원했다. 이들은 관람객이 암시나 이전부터 존재하는 연상의 방
해를 받지 않고 자기 작품을 인식하기를 원해 탐색할 수 있는
외부 레퍼런스의 가능 영역을 제한하는 방법으로 이를 실천했
다. 그런 의미에서 모노크롬은 회화에서 이런 반응이 필연적으
로 나타나는 장치들을 없애고자 했다. 이런 예술가들은 관람객
이 버넷 뉴먼이 말한 이른바 '향수를 불러일으키는 역사의 안경'
을 사용하는 것을 원하지 않았는데, 이는 언제나 직접적인 경험
에 접근하는 것을 차단하는 방어막 역할을 할 가능성이 있었다.
하지만 곧 한 가지 색으로 가득한 캔버스조차 잠재적으로는 학
습된 연상이나 상징적인 의미를 다양하게 떠올리게 할 수 있다
는 것을 알게 되었다. 로버트 라우셴버그는 1951-1953년의 검
은색 그림들에 대해 논하면서 그가 선보인 단순한 검은색 표면
에서도 관람객들이 표현 의도를 찾아냈다는 사실을 알고 놀랐
다고 회상했다. "관람객들은 바로 '소진' '분열' '허무주의' '파괴'
와 연관 짓기 시작했다." 하지만 라우셴버그는 '안료로서의 검

은색'에만 관심이 있었다며 다음과 같이 설명했다. "나는 내 잠재의식을 건들지 않는다. 내가 잘 알고 있는 피상적인 잠재의식적 관계성(연상의 클리셰)이 보이면 그림을 바꾼다."[2] 라우셴버그는 관람객들도 자신과 마찬가지로 당연히 '연상의 클리셰'를 버릴 것이라고 믿었다.

애드 라인하르트는 '색은 항상 어떤 종류의 신체적 작용이나 그 자체의 단호한 태도에 가둬져 있으며, 색은 삶과 관련이 있'기 때문에 검은색 이외의 모든 색의 사용을 포기했다고 설명했다.[3] 그럼에도 라인하르트는 자신이 사용한 검은색의 뿌리 깊은 상징성을 매우 잘 알았다. 검은색은 주류 기독교에서 악마와 연관되고, 기독교 신비주의에서는 더 긍정적인 의미를 지닌다. 라인하르트는 서구 문화를 넘어, 검은색이 이슬람 문화에서 메카에 있는 정육면체 형태의 카바 신전에서 초월적 신을 불러내는 것으로 유명하며 도덕경에서 도는 '흐릿하고 어둡다'고 묘사된다는 점에 주목했다.[4] 하지만 라인하르트에게 중요했던 것은, 그리고 그의 관객들도 중요하게 여겨야 했던 것은 상징이나 감정으로서의 검은색이 아니라 '지성과 인습으로서 검은색의 개념'이라고 강조했다.[5]

흰색 역시 비슷한 이유, 즉 비연상적이고 비표현적으로 보일 수 있다는 이유로 모노크롬 작가들에게 많이 선택된 색이었다. 예를 들어 이탈리아 작가 피에로 만초니는 1950년대 후반에 선보이기 시작한 전면이 흰색인 모노크롬 작품, 또는 그가 말하는 이른바 〈아크롬〉은 '다른 무엇도 아니고 그저 흰색 표면일 뿐(그저 무색의 표면인 무색의 표면)'이라고 주장했다.[6] 만초니는 중요한 것은 관람자가 표면, 즉 작품을 앞에 두고 인지한 것

에 주목해야 한다고 주장했다.

이와는 반대로 이브 클랭의 경우, 색의 초시각적인 연상을 적극적으로 유도했다. 앞에서 살펴보았듯이 울트라마린 블루는 하늘이나 무한과의 전통적인 연관성 때문에 그의 작품에서 매우 중요했다. 하지만 클랭은 파란색이 가장 실체가 없는 색상이라고 여기기도 했으며, 그래서 인습적이고 체계화되어 있으며 심리적이고 상징적인 연상에 미치는 감정적 영향에 가장 덜 의존적인 색이라고 생각했다. "파란색은 차원이 없으며 차원을 넘어서지만 다른 색은 그렇지 않다." 클랭은 이렇게 설명했다. "이는 예를 들면 열을 방출하는 장소를 뜻하는 빨간색처럼 전심리적인 확장이다. 모든 색은 심리적으로 물질적이거나 유형적인 명확한 연상적 관념을 불러일으키지만, 파란색은 기껏해야 바다나 하늘을 생각나게 할 뿐이고 이는 실제의, 즉 눈에 보이는 자연에 존재하는 것으로 가장 추상적이다."[7] 즉 클랭에게 파란색의 기호학적 가치는 어떤 외부의 상징적인 레퍼런스와 상관없이 경험에서 직접 파생된 것이었다.

하지만 기억과의 광범위한 관계로부터 작품을 분리하려는 노력은 실패할 수밖에 없었다. 심지어 전면이 단색으로 이루어진 그림조차도 이원적이고 분리할 수 없는 메시지의 수용을 수반하는데, 이는 시각적이면서도 추론적이다. 관람객은 외부 자극에서 비롯된 '상향식' 정보와 기억이나 상상의 저장고에서 파생된 '하향식' 정보를 모두 활용한다. 그림이 '눈에 보이려면', 즉 의미가 있으려면 '알아볼 수' 있어야 한다. 다시 말해 모노크롬을 포함한 모든 예술 작품은 의식적으로 추론적일 뿐 아니라, 전의식적으로 자각하고 감지하는 자극적인 수준의 잠재적인

설명이 동반된다. 모노크롬조차도 초시각적인 연상과 완전히 상관이 없을 수 없다. 모노크롬 역시 어김없이 하나의 기호가 되는 것이다.

　　그러나 예술 작품은 잠재적으로 언어나 상징이 그렇듯이, 그저 작품에 관해 말하는 것이 아니라 작품이 나타내는 바를 보여주게 된다. 언어는 추상적인 순차적 배열을 통해 의미를 명확하게 표현하는 것으로 제한되지만, 시각 예술에서는 2차원 및 다차원 공간을 활용해 대상, 사상事象, 관계에 대한 구조적 등가물 또는 동형성同形性을 직접적으로 제공할 수 있다. 이는 예술 작품이 언어에 비해 상당히 유리함을 의미한다. 예술 작품은 형태의 동일성을 통해 이론적인 사고에 필요한 추상적인 차원을 나타낼 수 있다.[8] 감정도 시각적 등가물, 즉 시간이 지나면서 습득된 연상을 나타낸다. 결과적으로 예술 작품에서 감정과 사고는 형식적 특성과 밀접하게 관련되어 있기에, 그 내용의 대부분은 추가되었다기보다는 어느 정도 내재되어 있다. 문제는 작품의 형태가 작품의 내용과 맺은 관계의 유형을 구별하는 것이다. 이 내용은 '동기를 지닌' 측면, 즉 형식적인 특성의 본질적인 측면인가? 아니면 '동기를 지니지 않아서' 작가나 관람자의 해석적 틀을 통해 외부에서 추가되어 보충한 것인가?[9]

　　19세기 후반 철학자 찰스 샌더스 퍼스C. S. Peirce는 세 가지 유형의 시각 기호 분류 체계를 제시했다. '상징symbol' 기호는 관습적이거나 학습된 기호로서 학습에 가장 많이 의존하는 기호다. 형태와 의미 사이에는 직접적인 시각적 관계가 없기에, 상징이 무엇을 나타내는지 이해하려면 상징이 작용하는 규칙을 알아야 하며, 규칙이 학습되고 나면 '상징'은 정확하고 변하

지 않는 메시지를 전달한다. 이와 대조적으로 '도상icon' 기호는 지시 대상을 직접적으로 닮거나 모방하므로, 임의의 표시인 알파벳 같은 일련의 언어 기호 또는 도상학과 같은 시각적 상징과 크게 다르다. 퍼스는 도상이 '이미지image' '은유metaphor' '도식 diagram'의 세 가지 양상에 따라 작용한다고 주장했다. 이미지는 무언가와 직접적인 유사점을 지녔다. 은유는 다른 무언가에서 평행 관계를 만들어낸다. 도식은 작품 자체의 공간적으로 확장된 부분과의 유사성 또는 동형성을 통해 대상이나 개념의 여러 부분의 관계성을 보여준다.[10] 퍼스의 세 번째 기호는 '지표index' 기호로, 연기가 불을 의미하는 경우나 그림에서 캔버스 위의 흔적이 동작을 취하고 물감을 올려놓은 예술가의 신체에 다시 주목하게 하는 경우처럼, 어떤 실존적 관계를 통해 지시 대상과 연결된다. 지표 기호는 그림을 발자국이나 사진과 같은 인상이나 흔적과 밀접하게 연관되게 한다. 이는 감각 특성에 좌우되며, 습득한 지식과 해석에 훨씬 더 많이 의존하고 개인의 정신발달에서 나중에 습득한 인지 능력을 필요로 하는 상징과 도상보다 근본적이고 '자연적'인 것이다. 실제로 지표 기호의 해석은 신속하고 전의식적인 경우가 많다. 게다가 최소한의 단서만 있으면 되는 신호이기도 하다. 의미론의 관점에서 지표 기호는 종종 부분이 전체를 대신하는 제유提喩로 작용한다.

앞서 말레비치, 클랭, 로스코, 뉴먼 그리고 (어느 정도는) 라인하르트가 전형적으로 보여준 '정신적' '초월적' 그리고 '형언할 수 없는' 차원을 살펴보며 시사한 바와 같이, 모노크롬의 잠재적 지표성은 다음을 의미했다. 모노크롬의 미니멀한 형태는 전의식적이거나, 말로 나타내지 않거나, 말로 표현하기 어려운

복잡한 감정 및 생각과 직접적으로 연관성이 있을 수 있다. 이브 클랭은 '정의할 수 없는'이라는 표현을 즐겨 썼다. 우리는 앞의 두 장에서 모노크롬이 어떻게 회화 자체의 물리적 특성의 지표가 될 수 있으며, 이로써 흔적의 타당성과 부분으로 전체를 대체하는 걸 바탕으로 하는 새로운 유형의 사실주의가 될 수 있는지 살펴보았다.[11] 예술가들은 회화를 본질적 특성으로 환원함으로써 가능한 한 순수하게 지표적으로 만들기를 원했다.

　모노크롬은 직접적으로 인체를 도상적 또는 지표적으로 나타낼 수 있다. 예를 들어 보기에 비슷한 특성의 동등함을 통해 신장, 직립 상태의 비율, 피부색에 대한 언급의 단서를 얻을 수 있다. 실제로 회화는 일반적으로 신체, 신체의 일부 또는 신체에 동화된 무언가와 관련해 은유적으로 기능할 수도 있다.[12] 심지어 회화는 신체 그 자체를 묘사하지 않더라도 인체의 비율, 좌우 대칭, 직립 자세 또는 형상화된 내부 기능과 감각을 모사할 수 있다. 축대칭, 단색 또는 명도가 비슷한 색조로 이루어진 소수의 색상, 구성적 위계의 결여, 수직의 방향성과 전체적인 통일감은 모노크롬 회화와 기본적인 신체 스키마 사이의 구조적 관계를 분명하게 한다. 그 형식과 표면은 신장, 직립 자세, 비율 같은 유사한 신체 특성의 대체 기능을 하는 한편, 단일한 색의 사용으로 피부 톤과 질감을 나타낼 수 있다. 이런 신체 연상은 추론적인 레퍼런스보다는 지각을 통해 직접적으로 일어날 수 있으며 이런 의미에서 지표적이다. 이 연상은 감정과 관련되어 있으며, 단편적으로 제시된 것이 아니라 그림 전체, 또는 그 대부분의 영역에 대한 인간의 반응에 의해 일어난다.

　이탈리아 작가 알베르토 부리Alberto Burri(1915-1955)의

작품은 인간의 육체성을 나타내는 모노크롬의 대표적인 예다. 부리는 2차 세계대전 중에 군의관으로 복무했으며, 미국의 수용소에 수감되어 있는 동안 굵은 삼베 조각을 꿰매고 이어 붙여 단색조의 직물을 만드는 ‹베옷Sacchi› 연작을 시작했다. 이 작품들은 분명히 몸을 덮은 너덜너덜한 의복과의 연관성을 떠올리게 한다.[13] 당연하게도 극한 상황에 있는 인간의 신체에 대한 암시는 특히 전후 복구 과정에 있던 황폐한 유럽에서 만들어진 작품에서 많이 발견되었다. 신체와 관련된 연상은 루치오 폰타나의 ‹공간 개념Spatial Concepts›과 관련해서도 암시하는 바가 많아 보인다. 폰타나의 캔버스는 인간의 피부를 암시하고 벤 자국은 벌어져 있는 상처, 또는 '순결한' 모노크롬 표면에 대한 강간까지 암시하는지도 모른다.[14]

　또 한편으로 모노크롬은 유사하고 친숙한 평면, 수직, 2차원의 물체 및 표면과 다소 명확하고 다소 의도적인 관련성을 만들어낼 수도 있다. 1950년대 초, 카탈로니아 출신의 작가 안토니 타피에스Antoni Tàpies(1923-2012)는 고향 바르셀로나의 오래된 담벼락을 직접적으로 연상하게 하는, 거칠고 홈이 파인 표면이 돋보이는 모노크로매틱 회화를 선보이기 시작했다. 에컨대 ‹위대한 회화Great Painting(1958)›에서 타피에스는 유화 물감을 모래와 섞어 사용해 무겁고 거친 페이스트를 만들어 캔버스 위에 바른 다음, 뭉툭한 붓 끝으로 표면을 긁어냈다.[15] 그렇게 해서 그는 그림의 평면과 자신을 둘러싼 건축물의 평면 사이에 명시적인 연관성을 만들었다.

　모노크롬이 도상적으로 연관될 수 있는 종류의 표면도, 예를 들면 텍스트 같은 2차원 기호를 전달하는 데 일반적으로

사용되는 표면일 수도 있다. 앞서 살펴보았듯 백지상태를 뜻하는 타불라 라사tabula rasa라는 말은 모노크롬의 개념을 '기원'으로 설명하는 데 자주 사용되었다. 타불라tabula는 로마 시대에 무언가를 새기는 데 사용된 판으로, 밀랍을 가열한 다음 고루 펴 발라 새겨진 내용을 지우거나 아무것도 없는 상태로 만들었다. 그런 의미에서 예술가들은 백지상태에서 시작하거나 처음부터 다시 시작함을 선언하는 동시에, 모노크롬이 기호현상과 직결되는 표면과 유사함을 잠정적으로 인정했다. 모노크롬은 기호가 새겨질 준비가 된 장소, 즉 기호의 전달 도구다.

예를 들어 모노크롬은 석판, 칠판, 게시판 또는 책, 두루마리, 신문처럼 반드시 수직으로 걸 필요가 없는 다른 직사각형 표면과 '동기부여된' 기호학적 관계가 있을 수 있다. 1950년 초 모노크롬 작품들에서 라우센버그는 신문지 위에 물감을 칠해 텍스트로 뒤덮인 표면으로서의 모노크롬과 지워진 표면으로서의 모노크롬을 직접적으로 연관 지었다. 한편 미국화가 사이 트윔블리Cy Twombly(1928-2011)는 알아볼 수 없거나 반쯤만 알아볼 수 있는 글씨로 뒤덮인 표면을 연상하게 하는 여러 모노크로매틱 작품을 선보였다.

1960년대 초 미술사학자 레오 스타인버그Leo Steinberg는 '수용체 표면'과 '평판 화면'을 거론했는데, 그는 이것이 많은 현대 예술가의 작품에서 원근법을 쓰는 회화의 관습을 대체한다고 보았다. 그는 현재의 그림들은 종종 '일관성 있든 혼란스럽든, 객체가 흩어져 있고, 데이터가 입력되고, 정보가 수신되거나 인쇄되거나 각인될 수 있는 수용체 표면인 테이블 상판, 작업실 바닥, 차트, 게시판' 같은 딱딱한 표면을 직접적으로 연상

하게 한다고 썼다.[16] 스타인버그는 '평판 화면'이 새롭게 강조되는 현상을 회화적 자율성을 나타낸다기보다 수직에서 벗어나 수평을 향한 변화를 나타내는, 더 전반적인 방향 전환의 증거라고 해석했다. 수직은 공간의 깊이가 암시되어 있고 회화가 환영의 공간으로 이어지는 창 같은 구멍 역할을 하는 반면, 수평은 기호를 새기는 데 매우 중요하다. 스타인버그가 특별히 주목했던 라우센버그는 자기 작업을 '수용체'로 생각하는 경향이 있었다. 흰색 모노크롬 연작의 경우처럼 주변광의 예측 불가능한 변화를 수용하는 '수용체'이긴 했지만 말이다. (여기서 작곡가 존 케이지가 친구의 흰색 모노크롬 작품을 '빛을 위한 공항'이라고 묘사한 것이 생각날 수도 있다.)

　　하지만 아마도 모노크롬과 가장 밀접한 구조적 유사성을 지닌 '수용체 표면'은 다른 종류의 빛 수용체로, 20세기 초 서구 전역의 극장에 등장하기 시작한 수직으로 매달린 거대한 흰색 직사각형 평면, 즉 영화관 스크린이다. 모노크롬의 탄생이 20세기의 지배적인 새로운 시각 정보 매체인 영화의 스크린 기반 기술의 기원과 거의 일치한다는 것은 분명 우연이 아니다. 영화관 스크린은 실체가 있는 것과 실체가 없는 것 사이의 새로운 인터페이스를 제공하는 새로운 종류의 바탕 면, 즉 화포를 선보였다. 회화와 달리 영화 스크린은 분리되어 겉보기에는 양립할 수 없는 두 개의 기능을 거뜬히 수행한다. 이는 시공간의 이동을 통해 이미지가 구별되게 하는 아무것도 없는 대상이자, 이미지를 표시하는 가상의 공간이다. 표면에 이미지가 각인되어야 하는 그림과 달리, 스크린은 영사된 필름의 이미지에 중점을 두고 프레임이 되는 데만 사용되는 한 순결한 본래의 상태는 잃게 될

수밖에 없다. 사용하지 않을 때 영화 스크린은 사실상 거대한 흰색 모노크롬이 된다.

이런 의미에서 영화의 발명은 결정적으로 빈 직사각형이 지녔다고 생각하는 의미를 완전히 바꾸어놓았다. 그것은 이제 단순히 시작과 끝, 본질 또는 부재를 의미하지 않았다. 대신 영화 스크린은 수많은 투사가 가능한 수용체 표면으로서 빈 직사각형 시대의 막을 열었다. 철학자 질 들뢰즈가 말했듯이, 영화관 스크린은 '프레임의 프레임'이다. 이는 2차원 표면이지만, 들뢰즈에 따르면 이미지가 체화된 경험 속에서 계류되어 있지 않은 가상 세계의 수용처가 된다. 스크린은 "공통의 측정 기준이 없는 사물, 즉 시골 풍경의 롱 샷, 얼굴의 클로즈업, 천문 시스템과 물 한 방울 등, 거리나 선명함 또는 빛의 분모가 동일하지 않은 부분에 공통의 측정 기준을 제공한다. 이 모든 점에서 그 프레임은 이미지를 탈영토화하게 한다."[17]

스크린의 비유는 심리학적 관점에서도 시사하는 바가 크다. 실제로 프로이트 이론에서 스크린의 은유는 꿈의 해석과 관련해 직접적으로 쓰였다. 미술사학자 리처드 월하임Richard Wollheim은 프로이트 학설에서 '꿈-스크린'은 '완전히 텅 빈 것으로, 최초의 꿈이 꾸어진 어머니의 젖가슴과 대비되는 유아기의 경험을 재현하는 공백'이라고 말한다.[18] 이런 맥락에서 모노크롬의 비어 있음은 어떻게 해도 내용의 부재가 될 수 없다. 사실상 모노크롬의 바로 그 공백이 무의식적 환상의 투사적인 탐색을 가능하게 한다. 이는 '인간의 머릿속에서 매일 밤 벌어지는 일들에 대한 기억'을 동원하게 한다.[19]

이미지 투사를 위한 대용 스크린의 역할을 하는 모노크롬

의 잠재력은 1960년대 앤디 워홀Andy Warhol의 몇몇 작품에서 분명히 다른 방식으로 탐구된다. 그는 1962년부터 선보인 몇몇 〈죽음과 재난Death and Disaster〉 연작에서 단색의 평면적으로 채색한 캔버스와 실크 스크린으로 만든 이미지가 인쇄된 다른 캔버스를 나란히 놓는 두폭화 형식을 사용했다. 예컨대 〈파란색 전기의자Blue Electric Chair〉(1963)는 파란색의 평평한 단색 면에 그린 두 개의 캔버스가 특징이다. 그중 한 캔버스에는 전기의자 이미지가 반복적으로 겹쳐서 인쇄되어 있다. 워홀은 포토저널리즘적인 이미지를 사용해 '얼룩진' 또는 '오염된' 것으로 묘사될 수 있는 면을 순수한 단색 면 옆에 배치함으로써, 사실상 모더니즘 예술 작품에서는 결코 이루어지지 않았을 만남을 꾀했다. 결과적으로 워홀은 모노크롬이 크게 자랑하던 자율성이 모노크롬을 대중문화의 쇄도에 한층 더 저항할 수 없게 만든다고 암시한다. 더구나 워홀은 대중 매체를 통해 전해지는 현대 미국 사회의 유쾌하지 못한 실상을 투사하는 생생한 스크린으로 모노크롬을 사용함으로써, 광범위한 사회 문제의 맥락에 놓인 빈 캔버스의 무의미함과 무력함을 보여주었다.[20]

13 개념

이론은 회화와 같이Ut pictura theoria[1]

W. J. T. 미첼(1994)

1897년, 프랑스의 저널리스트이자 유머 작가인 알퐁스 알레 Alphonse Allais는 그가 ‹만우절 같은 앨범Album primo-avrilesque› 이라고 칭한 연작을 발표하는데, 이 작품을 통해 그는 장식적으로 그려진 액자를 두르고 거창한 제목을 붙인 단색의 직사각형 빈칸을 선보인다. 예를 들어 전체가 흰색인 빈칸에는 ‘눈 내리는 날 핏기 없는 소녀들의 첫영성체’라는 제목이, 빨간 빈칸에는 ‘홍해 연안에서 토마토를 수확하는 시뻘건 얼굴의 추기경들’이라는 제목이 붙어 있었다. 또 노란색의 빈칸은 ‘그대의 하늘색을 처음 보고 멍해진 젊은 신병들, 오, 지중해여’라고 불렸다.[2]

　　이 작품들을 선보이기 몇 년 전, 알레는 ‹가장 어두운 아프리카의 개기일식Total Eclipse of the Sun in Darkest Africa›이라는 제목으로 짙은 색 천 조각을 전시했는데, ‹만우절 같은 앨범› 서문에서 ‹한밤중 동굴 속 흑인들의 전투Combat of Negroes in a Cave at Night›라는 유명한 검은색 그림’에서 직접 영감을 받았다고 언급했다. 알레가 그의 앨범에서 언급하지는 않았으나 이 작품은 알레가 속해 있던 인코히어런트Les Arts incohérents 그룹의 일원이었던 폴 비요Paul Bilhaud의 작품으로, 알레는 같은 제목을 단 검은색 빈칸을 앨범에 넣었지만 ‘(유명한 그림의 복제화)’

라는 문구를 추가했다.[3] 이처럼 그의 앨범은 아방가르드의 특정 영역에서 이미 확립된 개념에 대한 또 하나의 반복이었고, 모노크롬의 직사각형은 의미론의 기본 수준에서 예술의 가면을 벗기기 위한 농담이나 진지한 말장난 같은 지적인 게임에 유용한 도구였다.

알레의 앨범은 모노크롬의 다른 흥미로운 기원을 나타내는데, 이는 정신적인 초월, 실존주의적인 무 또는 형식적인 순수성과는 무관하다. 그보다 알레는 현재 우리가 '개념적'이라고 일컫는 맥락에 모노크롬을 둔다. 그는 작품 제목의 위력으로 실증되는 말과 그림, 즉 시각적인 것과 초시각적인 것 사이의 복잡한 관계를 전면에 내세운다.

제목은 사실상 '보이지 않는 색'과 같아서, 전적으로 시각적이거나 형식적인 것을 훨씬 넘어서는 연상 범위를 작품에 부여할 가능성이 있다.[4] 카지미르 말레비치는 자신의 가장 타협적이지 않은 모노크롬 작품에 ‹검은 사각형› ‹흰색 위의 흰색› 같은 설명적인 제목을 붙였다. 하지만 완전히 '대상이 없는' 절대주의 작품이더라도, 더 복잡한 몇몇 작품에서는 알레의 작품 제목을 떠올리게 하는 매우 암시적인 제목을 선보이기도 했다. 예컨대 그림 속 채색의 기하학적 형태 배열이 건축 현장과 그럴듯하게 닮아 있는 작품 ‹공사 중인 집House under Construction›(1915-1916)의 제목처럼, 터무니없다 할지라도 현실 세계에서 볼 수 있는 것과의 가능한 상관관계를 나타내는 경우가 많다. 하지만 말레비치 작품들의 제목은 보이는 것 및 보이는 것과 관련해 읽는 내용 사이에 분명한 연관성이 없는 작품 ‹2차원의 자화상Self-portrait in Two Dimensions›(1915)에서와 같이 훨

씬 더 암시적이고 이해하기 어렵기도 하다.

앞에서 살펴보았듯이 이브 클랭은 처음으로 공개적으로 선보인 모노크롬 작품에 ‹오렌지 납색 세상의 표현›이라는 제목을 붙였는데, 이는 알레의 제목에 버금가는 과장된 제목이다. 하지만 결과적으로 클랭은 일반적인 ‹파란색 모노크롬›이라는 제목 뒤에 날짜가 붙는, 훨씬 더 평범한 명명 방식을 선택했다. 그 차이는 뚜렷하다. 전자는 작품 외부의 정신적인 공간으로 유도하지만, 후자는 시각적 사실(색)과 기록 데이터(날짜)만을 안내한다. 10장에서 언급한 브라이스 마든의 모노크롬 작품 ‹네브래스카›의 제목은 미국의 특정 주를 가리키지만, 실제 작품의 초록빛이 도는 회색은 단지 가장 일반화된 면에서 그 장소와 관련되어 있을 뿐이다. 그 제목은 마든의 그림이 어떤 장소를 구체적으로 똑같이 그리거나 묘사한 것임을 암시하기 위한 것이 아니다. 실제로 이 그림이 작가가 지난여름 차를 타고 네브래스카를 지나간 기억을 끌어내기는 하지만 말이다. 하지만 그 제목이 없었다면 절대 그런 연상은 하지 않았을 것이다. 그럼에도 그 제목은 가능한 추론의 특정한 맥락과 관련된 공간으로 안내하는 역할을 한다. 이는 마든이 순수하게 형식적인 것을 넘어, 생각과 상상을 유도하기 위해 사용한 단서 제공, 또는 점화를 위한 장치이다. 아그네스 마틴의 여러 작품 제목 역시 ‹스프링 필드Spring Field›(1962), ‹별빛Starlight›(1963), ‹흘러가는 여름 Drift of Summer›(1964), ‹장미The Rose›(1965)처럼 풍경이나 자연을 암시한다. 여기서도 작가의 목표는 관람자에게 설명적인 이름표를 제공하는 것이 아니라, 특정한 연상적 공간의 단서를 제공하는 것으로 보인다. 하지만 마틴은 자기 전략이 쉽게 역효

과를 낼 수 있다는 걸 빠르게 알아챘다. 즉 제목이 의미를 함축하기보다 직접적으로 나타내는 것으로 오해해, 관람자로 하여금 자연에 대한 '동기를 부여하는' 레퍼런스로 작용할 수 있었다. 이런 제목들은 너무 문자 그대로 받아들여져서 마틴의 작품들을 멀건 풍경에 지나지 않는 작품으로 만들었다. 그 결과, 마틴은 다른 많은 추상 예술가처럼 점점 더 중립적인 제목인 '무제 Untitled'를 선택하게 되었다. 마든과 마찬가지로 마틴이 추구한 것은 어쩌면 자연의 경험에서는 익숙할 수 있는, 작품 그 자체의 내부 자원에 의해 고무된 경험을 관람자가 순순히 받아들이도록 유도하는 것이었다. 반면 프랭크 스텔라는 다른 전략을 택했다. 그의 작품에는 대단히 생각을 불러일으키는 제목이 달려있다. ‹아비센나Avicenna› ‹게티의 무덤Getty Tomb› ‹이성과 천박함의 결합, IIThe Marriage of Reason and Squalor, II›는 그의 검은색 그림 중 몇몇 작품의 이름이다. 하지만 제목과 작품 사이의 명확한 논리적 연관성이나 인과 관계는 없으며, 스텔라는 표제와 내용을 분리하고자 적극적으로 노력한 것으로 보인다.

1960년대에는 장르에 상관없이 모든 그림은 어떤 의미에서 모노크롬을 바탕으로 무언가를 더하는 것과 관련된다는 관념이 있었다.[5] 달리 말해 모노크롬은 이제 종점이 아니라 시작점이었다. 색으로 채워진 평면은 어떤 내용을 위한 중립적이고 수용적인 배경으로 해석되었다. 작가 개인의 의도가 무엇이든 간에, 모노크롬이 '예술이라고 불릴 만한 가치가 있는' 예술이 된 후에는 예술가이자 미술사학자 제프 월이 지적했듯이 모든 그림이 '실패한 모노크롬'으로 치부될 수 있다는 의식이 커졌다. 말하자

면 '현재 모든 장르는 모노크롬을 바탕으로 무언가를 더하는 행위, 즉 모노크롬을 지우거나 추가하거나 변형하는 행위를 통해 존속한다'는 것이다.[6] 다시 말해, 모노크롬은 회화의 토대 또는 회화로서의 자기 인식을 드러낸다는 의미에서 회화의 '배경'이 하나의 매체임을 분명하게 보여주었다.

　　워홀이 인쇄 이미지로 채색된 배경을 얼룩지게 함으로써 이것의 함의를 탐구하는 동안, 몇몇 1960년대 예술가는 그 대신 단색으로 이루어진 표면에 텍스트를 넣기로 했다. 이는 모노크롬이 자랑하는, 회화의 구성적 장치를 정화함으로써 보장되어야 했던 자율성이, 언어의 침범이 저지되는 빈 공간을 만들어내는 것이 아니라, 오히려 담론이 풍부하게 발전할 공간을 마련한다는 사실을 점점 더 받아들이게 되었기에 특히 더 설득력이 생겼다. 알레가 이미 알아차렸듯이 추상 미술이라는 명백히 자율적인 공간, 특히 모노크롬의 공백 주변에는 말이 떠돈다. 시각적 내용의 부족으로 인해 관람자는 어딘가 다른 곳에서 의미를 찾게 되는 것이다. 실제로 W. J. T. 미첼은 '제목, 설명적인 단서, 주제 등의 형태로 그림이 제공하는 자극이 적을수록 관람자가 그 공백을 언어로 채우려는 요구는 커진다'고 말한다.[7] 결과적으로 추상 미술 전체는 그야말로 '정교한 언어 게임', 즉 '언어 생성을 위한 시각적 장치'다.[8] 실제로 미첼이 주장하는 것처럼, 추상 미술은 "특정한 종류의 시각적 오염을 막았지만 … 동시에, 적당한 용어가 없기에 이론의 담론이라고 할 수 있는 다른 종류의 담론과의 협력에 절대적으로 의존했다." 예술이 대상이 없거나 재현적인 것이 아니게 되는 경우, 전통적 문학 또는 서사적 내용과 도상적 레퍼런스의 빈자리를 차지하는 것이 반드시 무

나 무한, 또는 물질적인 표면이나 색에 대한 고조된 경험이라고 할 수는 없으며, 많은 경우 말이 그 자리를 차지한다. 미첼은 이렇게 말한다. "그리스 로마 시대 호라티우스의 격언인 '시는 회화와 같이ut pictura poesis'에 따라 회화와 문학의 전통적인 협력 관계를 요약해보면 추상 미술의 격언은 어렵지 않게 예상할 수 있다. 즉 '이론은 회화와 같이ut pictura theoria'다."[9] 한때 전형적으로 시가 있던 자리에는 이론이 자리 잡았다. 미첼의 격언은 1960년대 후반과 1970년대 초반 예술의 발전과 관련해 특히 적절해 보인다. 모노크롬 표면이 문자 그대로 주위를 보이지 않게 떠돌던 단어로 채워지기 시작한 기간이다. 이 시대는 '텍스트가 보조하는' 모노크롬의 시대였다.[10]

　　이 새롭고 개념적이고 명백히 자기 반영적인 태도의 상징은 미국 작가 솔 르윗Sol LeWitt(1928-2007)이 ‹구조Structures›라는 제목으로 1961년과 1962년 사이에 선보인 모노크롬 예술에 대한 열망을 자의식적으로 다룬 연작이다. 이 연작에는 'RED SQUARE'처럼 모노크롬 표면의 색조와 형태를 설명하는 문자나 'WHITE LETTERS'처럼 문자 자체를 설명하는 문자가 포함되어 있다. 목적은 주로 언어적 정의에 의해 형식적이고 시각적인 실체로 해석하게 된 작품의 양식을 보완하는 것이었다. 벤자민 부클로는 다음과 같이 말한다.

　　이렇게 적힌 문구들은 보조물이나 표식으로 불렸기에 … 이를 보는 사람과 해석하는 사람 사이의 지속적인 갈등을 일으켰다. 이런 갈등은 그림과 관련해 두 역할 중 어느 역할을 해야 하는가에 대한 것만은 아니었다. 더 크게 보았

을 때는 '적힌 문구들이 언어적 실체에 의해 식별된 시각적 특성보다 우선되는가, 아니면 시각적인 요소들과 형식 및 색채 요소에 대한 지각적 경험이 단지 언어에 의한 명칭보다 앞서는가?'처럼 주어진 정보의 신뢰성과 해당 정보의 순서와 관련이 있었다.[11]

몇 년 후, 또 다른 미국인 작가인 존 발데사리John Baldessari(1931-2020)는 발견된 텍스트를 가지고 전문 간판 제작자에게 아무것도 없는 흰색 캔버스에 검은색으로 이 텍스트를 그려 넣게 하기 시작했다. 그중 하나에는 다음과 같은 간결한 문장이 포함되어 있다.

회화란 무엇인가
좋은 그림의 모든 부분이 서로 어떻게 연관되어 있는지 느낄 수 있는가? 그저 나란히 배치하는 것이 아니다. 예술은 눈을 위한 창작품이며 말을 통해 암시될 수 있을 뿐이다.[12]

발데사리는 '레디메이드'인 '아마추어 화가'를 위한 책에서 텍스트를 가져왔다. 이 새로운 아방가르드적인 설정에서 보기에는 위화감이 없는 이 문구는 형식주의의 풍자적인 패러디이자 미첼의 '이론은 회화와 같이'라는 격언의 대표적 예가 되었다. 게다가 발데사리는 작품을 직접 그리지 않음으로써 작가 미상의 모노크롬이라는 개념의 가능성을 실현함과 동시에, 그 결과가 경험적 사실주의의 자율적 형식이라는 관념을 해체했다.

1965년, 뉴욕에서 활동하던 일본 작가 온 카와라河原温,

On Kawara(1932-2014)는 그가 ‹제목Title›이라고 칭한 세 개의 짙은 분홍빛이 도는 빨간색 모노크롬으로 이루어진 세폭화를 그렸다. 왼쪽 캔버스에는 ‘ONE THING’이라는 텍스트가 들어가 있으며 오른쪽 캔버스에는 ‘VIETNAM’ 그리고 가운데 캔버스에는 (다른 글자보다 약간 크게) ‘1965’라고 쓰여 있다. 여기서 순수주의적 모더니즘 예술이 접근을 막고자 했던 세계의 징표가 모더니즘의 가장 견고한 초석이 아닌 최대의 허점으로 드러난 위대한 도상의 공간에 침투하는 듯하다. 카와라가 이름을 쓰는 편리한 방법을 통해 현재진행 중이던 베트남 전쟁을 언급한 것은 ‘ONE THING’이라는 단어가 나타내는 모더니즘식의 특정성 주장과 상충하며, 날짜는 카와라의 작품을 정확하게 특정한 순간에 고정한다. 워홀은 대중 매체의 이미지를 모노크롬 표면에 전사했지만, 카와라의 텍스트는 이름과 날짜를 활용해 하나의 사건을 나타내며 그 텍스트에 결부된 일종의 사회·시간적 틀을 이용했는데, 이는 모노크롬의 모더니즘적인 이상에서 멀리하고자 했던 것이다. 1년 뒤, 카와라는 그의 대작인 ‹오늘Today› 연작을 시작했다. 이 연작에서 그는 주로 적갈색, 회색 또는 검은색(때로는 녹색, 파란색 또는 주황색) 모노크롬 배경에 흰색 아크릴 물감으로 일일이 산세리프체sans-serif 글자를 손으로 그려 넣어 그림이 만들어진 날짜, 월, 연도를 기록했다. 별로 크지 않은 크기의 각 그림에는 같은 날 인쇄된 신문이 들어 있는 판지 상자도 딸려 있었다.[13] 워홀의 전사 이미지처럼, 카와라가 단어로 표현한 이 사건들은 서구의 번영기면서, 냉전으로 핵전쟁 발발 위험에 직면하고, 미국은 점점 더 베트남에 휘말리고, 특히 학생들 사이에서 시위가 확산하던 시기를 나타낸다. 1968

년 프랑스에서 5월의 사건이 국가를 일시 정지 상태로 만들었을 무렵, 그 위기는 완전히 개방된 혁명 같은 것으로 확산되었다. 프랑스 철학자이자 역사학자인 미셸 푸코Michel Foucault는 당시에 대해 이렇게 썼다.

> 땅이 발아래서, 특히 가장 익숙하고 가장 견고하며 우리와 우리의 몸, 우리의 일상적인 몸짓과 가장 가까워 보이는 곳에서 무너지고 있다는 것이 말하자면 대체적인 분위기였다. 하지만 이런 무너짐과 불연속적이고 특정적이며 국지적인 비판의 놀라운 효과와 함께, 여러 사실 또한 무언가를 드러냈다. … 이 전체 주제 아래, 그를 통해서 심지어 그 안에서, 우리는 종속된 지식의 반란이라고 불릴 수 있는 것을 보았다.[14]

이런 상황에서 예술의 급진주의는 종종 정치적 급진주의와 밀접하게 연관되었다. 하지만 우선 모더니즘 예술이 기반을 둔 불확실한 전제를 들추어낼 필요가 있었다. 즉 '내적 필연성'과 정신적인 비전을 향한 믿음이 눈속임이라는 것을 드러내 보여야 했다. 독일 작가 지그마르 폴케Sigmar Polke(1941-2010)는 오른쪽 상단 모서리가 검은색 삼각형으로 이등분된 미색의 캔버스 하단에 타자기로 타이핑한 것처럼 보이도록 다음과 같은 문구를 그려 넣었다. ⟨높으신 존재들이 명하신다: 오른쪽 상단 모서리를 검은색으로 칠하라!Höhere Wesen befahlen: Rechte obere Ecke schwarz malen!⟩(1969). 이런 점에서 칸딘스키를 비롯한 추상 미술의 다른 선구자들이 사용한 '정신적인 것'이라는 개

넘에 공격을 가하고 싶은 욕망을 더 노골적으로 드러낸 작품이 영국 작가 멜 람즈덴Mel Ramsden(1944-)의 ‹은밀한 그림Secret Painting›(1967-1968)이다. 이 작품은 캔버스에 유화 물감으로 칠한 중간 크기의 검은색 모노크롬 사각형으로 이루어졌다. 옆에는 흰 종이에 복사한 텍스트를 넣고 검은색 프레임으로 둘러싼 더 작은 작품이 걸려 있는데, 거기에는 이렇게 쓰여 있다. "이 그림의 내용은 보이지 않는다. 내용의 특징과 요소는 영구히 작가만 아는 비밀로 유지되어야 한다."

　　당시 미국에서는 그린버그의 형식주의 모더니즘에 대한 공격이 점점 더 커지고 있었다. 그린버그 형식주의자로 미술계에 발을 내디딘 평론가이자 미술사학자인 로잘린드 크라우스는 1960년대 후반과 1970년대 초반의 예술을 점점 더 '본다는 것에 대한 불가분의 순간'이라는 모더니즘의 기본 가설에 도전하는 것으로 보았다. 여기서 회화는 "이 '지금'을 절대화하기 위해 순수한 색의 쇄도, 배경이 형상과 대등해질 때 어둠 속 빛의 충격, 양식화를 위한 세계의 변형처럼 가능한 한 최고의 지각적 강렬함을 지닌 불가분한 현재에 존재한다고 주장한다."[15] 하지만 그린버그의 모더니즘은 실제로 환상에 기반을 두었는데, 미술사학자이자 평론가인 할 포스터Hal Foster는 1980년대 초반의 관점으로 쓴 글에서 1960년대 이르러서는 더 이상 비평적인 이의 제기를 할 수 없는(아마 할 수 있었던 적이 없었을), 거짓된 '순수에 대한 의지'라고 주장했다. 포스터는 다음과 같이 썼다.

　　한때 이 순수에 대한 의지는 전복적이었다. 그 부정을 통해 관습(미학적으로 암호화된 사회적 관습)은 벗어난 것이

아니어도 한계가 정해졌고, 예술적 실천, 즉 자신의 본질
적인 역사에 몰두한 예술가는 자율적이고 선험적으로 비
판적이게 되었다. 하지만 변증법적으로 돌이켜 생각해보
면, 그런 전략은 상황에 순응적이고 정략적으로 후퇴한
것처럼 보인다. '순수'는 문화 내 분업을 조장하며 결과적
으로 학계의 특수한 전문성과 업계의 상업적인 상품 생산
에 모두 관여하게 된다. 게다가 예술이 특별한 역사에서
비롯된 그 자체의 문제라는 생각도 긍정한다. 이는 사실
영향력이나 연속성에 대한 역사주의적 관점(인과 설정의
오류)에서 작품의 계통, 예술가의 계보로서 예술사가 제
도적으로 제시되는 방식이다.[16]

　　1967년 무렵 영국에서 창시되었으며 람즈덴이 속한 예
술 집단 '예술&언어Art & Language'는 예술 작품이 메타언어의
지위를 확고히 함으로써 예술의 지위를 얻는다는 단호한 반형
식주의적 전제를 받아들였다. 그룹 일원이었던 미술사학자 찰
스 해리슨Charles Harrison(1942-2009)이 말한 것처럼, 이제 목
표는 '보는 사람과 밀접하게 연결된 검증 메커니즘의 파괴', 즉
초연하고 객관적인 관상의 예술과의 만남에서 그 역할에 관한
모더니즘의 기본 가설을 무너트리는 것이 되어야 했다.[17] 초점
은 관찰 또는 해리슨의 표현처럼 '해석적 읽기'가 아니라 예술의
비평적 읽기critical readings에 있었다.[18]

　　이어서 프레임에 대한 물음이 부각되었다. 추상 미술 작
품, 특히 모노크롬과 관련해 프레임의 제약 조건을 둘러싼 혼란
과 더불어 논란의 여지가 많고 이론이 제기될 수 있는 진전이

시작되었다. '프레이밍' 조건은 물질적인 한계에 의해 정의된 대상과 관련해서만 존재하는 게 아니라, 예술&언어의 또 다른 일원이었던 조셉 코수스Joseph Kosuth(1945-)가 말하는 이른바 회화와 조각이라는 매체의 '첫 번째 프레임'과 제도적 메커니즘의 '두 번째 프레임', 즉 더 광범위한 개념적 수준과 제도적 수준에서도 존재한다는 것이 점점 더 분명해지는 듯 보였다.[19] 이에 '첫 번째' 프레임과 특히 '두 번째' 프레임, 즉 미술계 자체의 제도에 의해 확립된 프레이밍 조건에 대한 비평이 시작되었다.

코수스가 말하기를, "예술에 대해 철학적으로 정해진 의견이 없는 상태에서, 도널드 저드가 말한 것처럼 '누군가 그것을 예술이라고 칭한다면 그것은 예술'이다."[20] 이런 인식으로 인해 코수스는 중요한 것은 물질적인 대상이 아니라 '예술'로서 그 대상의 지위를 보장하는 정의나 명제라고 주장하기에 이르렀다. 예를 들어 그에게 애드 라인하르트의 검은색 모노크로매틱 작품들이 주는 교훈은 '초경험적인 것'의 통로로서의 예술이나 존재론적인 부정과 거의 관련이 없었다. 코수스는 라인하르트가 '50년간 추상미술의 목표는 다른 무엇으로서가 아닌 예술로서의 예술로 선보이는 것이며, 유일한 어떤 것으로 만들기 위해 분리하고 계속 정의하고, 더 순수하고 비어 있으며 더 절대적이고 배타적이게 만드는 것, 즉 비대상적, 비재현적, 비구상적, 비사상주의적, 비표현주의적, 비주관적으로 만드는 것'이라고 선언했을 때, 그의 말을 그대로 받아들였다.[21] 코수스에게 중요한 것은 라인하르트의 그림들이 '바로 그 완성의 행위에서 회화의 자기 소거이기도 한 자기 반영적인 연쇄적 진행 과정'을 나타냈다는 점이었다.[22] 이에 코수스는 '물질적 수단에서 개념적 내용

으로의 전환이 필요하다'고 결론지었다.[23]

　　이 장에 언급한 많은 작품이 본래 의도한 의미나 미학적 가치를 많이 잃지 않으면서 말로 설명될 수 있다는 사실은 확실히 그 작품들의 내용이 거의 전적으로 담론적임을 시사한다. 하지만 앞서 말했듯 이는 모노크롬 이야기에 언제나 내포된 부분이었다. 모노크롬의 반시각적인 지위와 개념적 자발성 때문에 모노크롬은 원본과 사본, 또는 원본과 이에 대한 설명의 구별이 이제는 그다지 중요하지 않을 수 있다고 가정하는 비평적 입장을 쉽게 선택하게 한다. 앞에서 살펴보았듯이 모노크롬은 사진 기술에 의한 복제에 적합하지 않지만, 어떤 기법을 사용해 제작되었건 간에 본질적으로 '모노크롬'으로 남아 있을 가능성은 항상 있다. 다시 말해, 모노크롬은 특정한 물질적 작품이 아니라 개념이라는 것이다.

　　말레비치의 ‹검은 사각형›은 1960년대 후반의 개념적 전환에 이어 아방가르드 예술 실천의 중심이 된 경향의 시작을 이끌었다. 모노크롬은 행위자, 즉 예술가의 마음속 의도를 뒷받침하는 완성된 대상으로 제시되었다. 이는 형상화된 생각이었다. 향후의 영향은 1969년 미국 작가 로렌스 와이너Lawrence Weiner(1942-2021)가 한 말에 명확히 나타났다.

　　예술가는 작품을 생각해낼 수 있다.
　　작품은 제작될 수도 있다.
　　작품이 반드시 만들어질 필요는 없다.
　　각각은 예술가의 의도와
　　동일하고 일치해야 하며

조건에 관한 결정은
수신자가 되는 경우에
수신자에게 달려 있다.[24]

중요한 것이 생각이나 개념이 되면, 이제 대상은 창작 과장에서 필수적인 결과가 아니었다. 평론가 루시 리파드Lucy Lippard가 영향력이 컸던 1968년의 한 기사에 썼듯이, 많은 예술가가 '예술의 비물질화'에 전념했다.[25]

이브 클랭은 이미 1958년 전시 ⟨공허⟩를 통해 이를 탐구했다. 11년 뒤 미국 작가 로버트 배리Robert Barry는 암스테르담, 토리노, 뉴욕에서 전시회를 열었는데, 이 전시는 '전시 기간에 갤러리는 문을 닫습니다'라고 적힌 초대장을 보내는 것과 닫힌 갤러리 문에 부착된 두 개의 종이가 전부였다. 종이 한 장에는 전시회 날짜가 안내되어 있었고 다른 한 장에는 초대장과 같은 정보가 똑같이 적혀 있었다. 클랭과 마찬가지로 배리는 아무것도 없는 갤러리를 선보였다. 하지만 그의 모노크롬은 신비적인 초월의 가능성으로 가득한 공간이 아니라, 대상의 확고한 유한성에 구애되지 않고 개념을 탐구할 수 있는 공간으로의 진입을 가능하게 했다.

물론 1960년대 후반과 1970년대에 모노크롬 회화가 완전히 사라진 것은 아니었다. 하지만 가장 적절한 색조는 회색이었던 듯했다. 예를 들어 영국 작가 알란 찰턴Alan Charlton(1948-)은 세심하게 직접 만든 다양한 크기와 비율의 직사각형 캔버스를 독특하게 회색조로 칠한 작품들을 선보였다. 회색이 쓰인 건 색

의 감각적 가능성과 그 상징적인 여운을 약화하고, 심지어는 그림을 지극히 평범하게 만들 수 있었기 때문이다.

독일 화가 게르하르트 리히터Gerhard Richter(1932-)도 잠깐이나마 회색 모노크롬의 힘을 빌렸다. 1975년 리히터가 밝혔듯이, 그는 전체가 회색으로 이루어진 그림을 통해 자신이 하는 행동의 본질적인 무의미함을 드러내 보일 수 있다고 생각했다. "내게 회색은 반가운 존재이자 균등, 중립, 의견의 부재, 형태의 부재와 동등한 의미일 수 있는 유일한 색이다."²⁶ 한 인터뷰에서 그는 이렇게 설명했다. "처음으로 몇몇 캔버스 전체를 회색으로 칠했을 때는 무엇을 칠해야 할지 또는 무엇을 칠할 수 있는지 몰랐기 때문이었다. 이렇게 형편없는 시작은 의미 있는 결과를 가져올 수 없었다." 하지만 리히터는 회화에 부여된 이성적인 의도를 뛰어넘는 가능성을 나타내는 놀라운 무언가를 발견했다. 리히터는 자신이 그렇게 '무의미하게' 칠한 회색 안에 생각지 못한 뉘앙스가 있으며, 각 그림에는 고유한 구성적 가치가 있다는 걸 알게 되었다. "나는 여러 회색 표면 간 특성의 차이를 관찰했다. 그리고 그 뒤에 숨은 부정적인 동기를 전혀 나타내지 않는다는 사실도 알게 되었다. 그 그림들로 나는 깨닫기 시작했다. 그 그림들은 개인적인 딜레마를 일반화해 이를 해결했다."²⁷

하지만 미국에서는 두 명의 예술가가 모노크롬의 두 가지 주요한 형태, 즉 형이상학적인 형태와 즉물적인 형태의 명맥을 이어가기 위해 노력했다. 조셉 마리오니Joseph Marioni(1943-)는 페인트 롤러를 사용해 다양한 색을 다른 색 위에 겹치게 칠해 표면이 베일처럼 보이는 모노크롬 작품을 만들었다. 그렇게 탄생한 그림에서는 깊이 있고 정확히 규정할 수 없는 색채의 공

간을 느낄 수 있다. 그의 작품에는 실체가 없고 형언할 수 없는 무언가가 있으며, 이 작품들은 모노크롬을 밝은색의 정신성과 비물질성을 환기하는 수단으로 삼아 뉴먼과 로스코까지 거슬러 올라가는 전통을 의식적으로 이어간다. 그들의 작품과 마찬가지로 마리오니의 작품은 전적으로 초월적이지도, 완전히 즉물적이지도 않았고 오히려 그런 양극성 사이에서 작용하는 것처럼 보인다. 마리오니 자신은 그 작품들을 '색의 초상'이라고 묘사했다.[28]

한편 마르시아 하피프Marcia Hafif(1929-2018)의 작품은 마리오니와 마찬가지로 좀 더 주관적인 경향을 지니기는 했지만, 미니멀리즘 이후 예술의 발전과 더 밀접하게 연관되어 있다. 하피프는 자기 작업을 이렇게 말했다. "설치 작품을 제작하는 만큼 회화 작품을 많이 만들어내지는 않는다. 확고한 규칙을 정하기는 어렵지만 각 연작마다 작품을 거는 고유의 방식이 있다. 한 작품 또는 여러 작품으로 이루어진 각각의 경우, 그림이 벽을 결합해 공간을 통합할 방법을 찾아본다. 모든 장소가 다르다."[29] 실제로 이런 연작을 위해 하피프는 다양한 염료, 교착제, 화포를 탐구했으며, 종종 그녀가 사용한 재료의 역사에 대한 의식적인 인지와 더불어 작품이 전시된 장소에 대한 조사와 이런 요소들의 연관성에 대한 개인적인 반응도 접목했다. 하피프는 모노크롬 형식을 통해 색의 사용과 관련된 절차에 중점을 두고, 일반적으로 추상과 관련된 일종의 형식과 표현의 문제를 피하고자 했다. 하피프는 이렇게 설명했다. "나는 물감을 사용했을 때 어떤 일이 일어나는지 알아내기 위한 일종의 실험으로 물감을 사용한다."[30] 하지만 그녀는 더 광범위한 문제에도 이런 환원

적인 방식을 적용하려고 했다. 예컨대 1980년대 중반의 작품들인 ‹로마의 회화Roman Paintings›에 대해 하피프는 이렇게 말했다. "한때 살았던 그 도시의 건축물의 색이 떠올랐다. 이 연작은 ‹로마의 회화 IRoman Painting I›이 된, 전통적으로 살갗을 표현하는 데 쓰인 색을 사용한 4개의 세로 방향 캔버스에서 시작되었다. 연작의 다른 작품들은 단일 작품이거나 여러 개의 부분으로 이루어져 있는데, 캔버스는 세로 방향이고 붓의 방향도 마찬가지였으며, 게다가 캔버스 전면에 걸쳐 여러 번 작업했다."[31]

　　1978년 하피프는 미국의 영향력 있는 예술 잡지 «아트포럼Artforum»에 「다시 시작하기Beginning Again」라는 제목의 글을 기고했다. 여기서 그녀는 자신이 모노크롬의 즉물주의적 또는 사실주의적인 내러티브에 몰두해 있음을 밝혔고, 이를 다음과 같이 명확하게 설명했다.

　　회화는 한때 현실을 재현하는 환영을 만들어내는 표면이나 대상을 배치하는 '평면'으로 여겨졌다. 이제 회화는 (아마도 절대주의 이후) 세상의 다른 대상들과 연관되기 위해 존재한다. 그런 작품들을 본다는 경험은 이전의 감상 방식과 많이 다르다. 눈은 내부로 들어가야 했던 이전과 달리 표면에 머문다. 이제 우리는 과거에 표면을 읽었던 곳에서 무슨 재료로 만들어졌는지는 무시한 채, 그 표면의 바로 그 물질성을 본다. 이 작품은 회화의 대상성을 수용한다. 3차원적인 착시는 생성되지 않으며 대상 외부의 연상은 거의 존재하지 않는다. 비록 하나의 대상이기는 하지만, 그 그림은 특정한 종류의 대상 그 자체, 즉 그림처럼

그려진다. 예술가의 손으로 물감이 칠해지고 붓 자국이 눈에 보인다. 표면은 칠해져 있지만 가장자리는 아니다.[32]

1980년대 하피프는 미국에서 활동하던 프랑스인 예술가 올리비에 모세Olivier Mosset(1944-)와 작업을 함께 했다. 모세는 자신들을 BMPT라고 부르는 그룹에 속해 있었다. 1960년대 말 프랑스에서 다니엘 뷔랑Daniel Buren, 올리비에 모세, 미셸 파르망티에Michel Parmentier, 니엘 토로니Niele Toroni 이렇게 네 명의 화가로 구성한 그룹으로, 그룹 이름은 각자 성의 앞 글자를 딴 것이다. BMPT는 저작의 본질, 고유성, 경제적 가치를 모호하게 하고 회화적 흔적과 의미 사이의 연관성을 약화하기 위해 기획된 일련의 퍼포먼스와 전시를 선보였다. 예술가들은 이제는 회화가 사회적, 정치적, 경제적 현실이라는 더 넓은 맥락과 따로 떨어져 있다고 주장할 수 없으며, 예술가, 관람객, 평론가, 큐레이터, 기관들과 컬렉터가 포함되어 있을 뿐 아니라 경제와 정치권력의 세계로 확장된 복잡한 네트워크 안에서 작품이 어떻게 기능하는지 밝힐 필요가 있다고 주장했다. BMPT는 어떤 식으로든 이 더 넓은 맥락이나 환경을 배제하려 하지 말고 인정해야 한다고 강조했다. 1967년 제18회 ‹청년 회화전Salon de la Jeune Peinture›에서 선보인 첫 공개 '퍼포먼스'에서는 네 명의 예술가가 등장해 공개적으로 작품을 만든 다음, 서로의 작품에 서명했다.

미셸 파르망티에(1938-2000)의 작품은 모노크롬을 내부에서 전복시켰다. 1966년 그는 팽팽하게 펴지 않은 캔버스 두 루마리를 사용하기 시작했는데, 이를 접어 일정하게 주름을 잡

은 다음, 이브 클랭에 대한 오마주의 일환으로 광택 있는 파란색으로 노출된 부분을 스프레이로 칠했다. 이 단계에서는 그가 모노크롬 작품을 만들어 낸 것처럼 보이지만 이는 일시적인 상태일 뿐이었다. 캔버스가 펼쳐지면 밑칠을 해둠으로써 보호한 흰색 캔버스 부분이 드러나며 줄무늬 패턴이 만들어졌다. 파르망티에는 자동차용 도료와 모든 형이상학적 목적을 의도적으로 배제한 일련의 과정을 활용했다. 그는 파란색에 본질적인 의미는 없다며 자기가 사용하는 색은 매년 바뀔 것이라고 선언했다. 결과는 겉모습도 의도도 클랭의 작품과 매우 달랐다. 예를 들어 1967년의 퍼포먼스에서는 광택이 없는 회색이었다.[33]

하피프와 모세의 공동 작업에서 두 사람은 그들이 염원하는 목표를 '급진적 회화Radical Painting'라고 묘사했다. 급진적이라는 것은 형식적인 의미와 정치적인 의미에서의 의도를 모두 나타냈고, 목표는 기본 원칙에서 '다시 시작'하는 것이었다. BMPT와의 작업 이후 모세는 단색으로 이루어진 대형 그림을 서로 가까이 걸어, 물질적 즉물성과 공간 구성의 강력한 감각을 불러일으키는 설치 작품을 만드는 화가로 발전했다. 모세에게 연속성과 비표현적인 특징이 나타내는 익명성은, 개인의 표현 방식으로서의 회화가 아니라 유통 체계와 제작 방식에의 참여를 의미했다. 이런 점에서 모세의 작품은 1920년대 초 로드첸코가 상세히 설명한 원칙들을 떠올리게 한다.[34]

14 알레고리

가짜 그림, 그림을 보고 싶은 욕망을 부추기는 유사 인공물.[1]

크레이그 오웬스Craig Owens(1983)

1970년대 말이 되자 많은 '내부자들'은 이브 클랭이 말한 '모노크롬의 모험'은 끝났다고 생각했다. 신표현주의, 트랜스아방가르드Transavantgarde, 배드 페인팅Bad Painting, 노이에 빌덴Neue Wilden으로 알려진 구상적 표현주의에 대한 포스트모더니즘의 새로운 물결로 글이 예술계에 등장했을 때, 미술사학자이자 평론가인 이브알랭 부아는 로버트 라이먼을 그 초기에 속하는 작가로 생각했다. 부아는 라이먼이 그저 애도하는 일밖에 할 수 없었고, 기본적인 수공의 방식을 탐구함으로써 회화의 죽음을 헤치고 묵묵히 작업을 해나갔다고 주장했다.[2] 1990년대 초 평론가 토머스 맥케빌리Thomas McEvilley는 특히 모노크롬과 관련된 형이상학적인 열망에 대해 평가하며 다음과 같이 썼다. "예술의 모험에서 대륙이나 은하의 발견과 같은 주요한 정복으로서 (모노크롬은) 소모되고 의미가 고갈된 채 과거로 존재한다는 사실을 이제는 인정해야 했다. 모노크롬은 모더니즘 추상의 광기 어린 야망의 무덤 위에 꽂힌 깃발이다."[3] 비슷한 시기에 아서 단토는 말레비치를 염두에 두고 다음과 같은 의견을 밝혔다. "예술이 정신적인 변혁의 주요 수단이자 매개agency라는 믿음은 거의 사라졌다고 생각한다. 이것으로 보통 말하는 예술 운동

이 사라진 현상의 원인이 설명된다. 오늘날의 예술은 대체로 그 냥 예술일 뿐이다."[4]

온갖 모노크롬 회화의 잠재적인 진부함과 선천적인 엘리트주의는 젊은 세대에게 점점 더 부각되었다. 아방가르드 초기의 억압되거나 가려진 측면들도 더 격렬하게 노출되었다. 만약 많은 추상 예술이 견고한 기원, 즉 플라톤식 폭넓은 개념에 기초한 감성을 주요 목적으로 추구하는 예술가나 비평가들에 의해 지지되어왔다면, 이는 당시 '대단히 보수적'인 입장으로 여겨지기 시작했는데, 미술사학자 마크 치담Mark Cheetham이 논의했듯, 그 이유는 그것이 플라톤의 형상론 속 완전한 통일과 다름없는 궁극적 과거의 권위를 기억한다는 점, 그리고 그것이 더 이상의 변화를 엄격하게 제한하기 때문이었다.[5] 모노크롬의 비어 있는 것처럼 보이는 공간 안에는 권위주의적인 경향이 숨어 있었다. 평론가 도널드 커스핏Donald Kuspit은 몬드리안과 말레비치를 명시적으로 비교하면서 '몬드리안의 변증법적 기하학은 분화된 전체성wholeness'을 나타내지만, '말레비치의 권위주의적 기하학은 사실상 분화되지 않은 총체성totality'을 나타낸다고 주장했다.[6] 커스핏이 설명한 대로 '전체성'은 상호 관계와 포괄을 의미하지만, '총체성'은 "절대적 경계가 강조된 게슈탈트를 떠올리게 한다."[7] 이런 점에서 모노크롬은 융통성 없는 편협함의 회화적 등가물로서의 역할에 위험해 보일 정도로 가까웠다. 벤자민 부클로는 이브 클랭의 전작들을 살펴본 후, 클랭의 그림에는 항상 말레비치와 로드첸코로 대표되는 전쟁 전 아방가르드 초기 급진주의적 '순간'의 진정성이 예전부터 결여되어 있었다고 결론지었다. 클랭이 작업하던 시기에 모노크롬은

이미 다음과 같이 길들고 평범해졌다.

> 지각 정보의 체계적인 축소와 같은 전략조차도 전후 시기에는 달라질 수 있었다. 시각의 자율성이라는 개념이 한때 경험에 의거한 시각의 확실성을 서서히 인식론적 의심으로 유인하는 새로운 관람자의 자기 인식을 구성하는 요소였다면, 클랭의 영향력 속에서 지각 정보의 축소는 (관람자를 존재론과 현상학에 근거한 시각성의 의존에서 벗어나게 하기보다) 이미 기본적인 것을 아는 사람들의 입맛에 맞춰진 초콜릿, 즉 네오아방가르드와 점점 더 전문화되는 장치가 경험의 스펙터클화를 시작하는 데 관여한 암묵적 합의에 동참을 요청하는 역할을 했다.[8]

미래에 대해 이상적인 믿음을 가지고 있던 20세기 초 아방가르드는 회화를 철저히 정화하는 비평적 실천에 중점을 두었지만, 부클로는 클랭이 모노크롬을 하나의 레디메이드 양식으로 채택했을 뿐이었다고 주장했다. 클랭은 모노크롬의 수용으로 초점을 옮겨 이를 특정 예술 관객에 맞춘 계획된 전략으로 사용했다. 모노크롬의 순간은 지나갔을 뿐 아니라 그 유산도 혹독한 비판에 시달려야 했다. 본질주의, 즉 즉시성과 순수성, 그리고 실재를 선호하는 모더니즘의 경향은 포괄적인 해체가 필요했다. 새로운 포스트모더니즘은 근본적으로 반모더니즘적인 가정에 기초한 예술을 확립하고자 했다. 여기서 문화 생산은 완전히 기호화되어 있어 모더니즘이 그토록 자랑했던 '순수'하고 '본질'적인 가치나 '실재'의 가치에 접근할 수 없다.

특히 페미니스트 평론가들에게 모노크롬은 가부장적인 모더니즘의 달갑지 않은 초석 중 하나였다. 모노크롬의 공백은 성 불평등을 강화하는 데 이바지했다. 평론가 앤 이던 깁슨Ann Eden Gibson이 말했듯이, 일반적으로 모더니즘 회화의 이면에는 암묵적인 남성우월주의의 전제가 있었다. 모노크롬은 남성적이라는 전제였다.[9] 하지만 깁슨이 강조하고자 애썼던 것은 "요점은 모노크롬의 물감 표면에 본질적으로 '남성적'인 요소가 있다는 게 아니다. 요점은 모노크롬 회화가 남성의 전유물이었던 모더니즘의 전형으로 그 정점에 나타났다는 점이다."[10] 따라서 깁슨이 파악한 것처럼, 과제는 모노크롬의 공모 관계를 폭로하거나, 아니면 이런 공모 관계가 생겨나고 발전하도록 만든 시대에 뒤진 이데올로기의 감옥에서 어떻게든 모노크롬을 해방하는 것이었다. 모노크롬을 '언어의 남성중심주의, 표현의 왜곡, 아주 다른 신체의 통제를 벗어나고자 하는' 여타 이야기 속에서 통념을 거슬러 읽어 볼 필요가 있었다.[11]

결국 모더니즘의 '시각주의적' 입장의 환원성은 기호학, 마르크스주의, 정신분석학 그리고 페미니즘의 영향을 받은 비판적 담론을 통해 가장 효과적으로 반박되는 것이었다. 미술사학자 브리오니 퍼는 '모더니즘의 시각 장은 보호막과 같으며 그 기능은 이데올로기 내에서 억제된 "간극"을 가리는 것'이라고 말한다.[12] 필요한 것은 '모더니즘적 상상에 대한 논리적 회로의 단절'이었다.[13] 로잘린드 크라우스는 주요 저서인 『시각적 무의식The Optical Unconscious』(1993)에서 모더니즘 예술은 표면상으로는 전지적이고 개관적인 시각과 관계가 있으며 예술에 대한 객관적이고 미학적인 관상에 전념하는 것처럼 보였지만, 실

제로는 그렇지 않았다고 주장했다. 모더니즘 회화의 평평하고 비재현적인 표면은 객관적이고 관조적인 관람자가 있다고 가정했을 때 겉보기에는 정화, 특정성, 초월을 의미했을지도 모른다. 그러나 크라우스의 비판적 분석에 따르면 모더니스트들의 의식적 동기는 그들이 없애야 한다고 주장하는 바로 그 불순물을 포함한 무의식적인 충동을 감추고 있는 것으로 나타났다. 크라우스는 '억압된 것의 귀환'을 예고했다. 통념을 거슬러 보자 모더니즘은 해체, 소거, 소멸, 상쇄, 분쇄, 거세와 관련된 동기들로 가득 차 있었다. 겉보기에는 객관적인 관람자도 사실 모더니즘에서 생각한 이상과는 거리가 있었으며, 오히려 예술가 자신들과 마찬가지로 무의식적으로 자신의 욕망을 탐구하는 강렬한 동기를 지닌 주체였다.

　　이런 관점에서 보면 모더니즘의 모노크롬과 관련된 어떤 명백한 의도도 더는 지속 가능하지 않았으며 신뢰할 수 없었다. 그들은 이제 와서 크라우스가 폭로했다고 주장하는 진짜 동기를 숨겼을 뿐이었다. 대신 크라우스는 뒤샹이 말하는 반反망막적인 충동을 널리 알리며, 이른바 '시각적 무의식'이 가득한 예술의 반反역사에 모노크롬을 노출시켰다. '시각적 무의식'은 마르셀 뒤샹의 작품에서와 마찬가지로 어떤 논리 체계에서든 인식을 분리하는, 체화된 욕망의 통제할 수 없는 힘을 포함했다. 크라우스가 말하는 '시각적 무의식'은 반대되는 것이 아니라 차이점을 다루며, 변천, 변화, 변형, 약화, 상보성과 더불어 양립할 수 없는 서로 다른 요소들의 겉보기에는 무작위적인 차단에 끊임없이 관여한다.[14] 무의식의 유동적인 공간에서 형상/배경 게슈탈트 그리고 선과 색의 분리된 구획의 '올바른 형태'는 무시된

다. 크라우스는 이 무의식을 통해 '두 개, 세 개, 또는 다섯 개의 사물이 같은 시간에 같은 곳에 존재할 수 있'으며, '이런 사물은 그 자체가 완전히 변칙적인 것으로, 서로의 이형이 아니라 완전히 반대되는 것들'이라고 썼다.[15]

크라우스로 특징지어지는 새로운 비평 풍조에서 모노크롬은 대체로 적절하지 않았고 동시대의 예시들도 시절을 잘못 만나 표류했다. 모노크롬은 도전적인 자율성과 부정이 일시적으로 현재 상태에 대한 비판적 공격의 토대가 된 아방가르드 발전의 역사적인 순간을 나타냈다. 요컨대 모노크롬은 비평, 아카이브, 박물관 또는 사회학 측면의 의미를 제외하면 관련성이 없어진 문제들과 밀접하게 결부되어 있었다. 모노크롬은 어쩔 수 없이 엘리트주의적이었고 하나의 대상인만큼 쉽게 상품화되었다. 크라우스는 1979년의 한 주요 텍스트에서 이렇게 밝혔다. "포스트모더니즘의 상황에서 실천은 특정 매체와 관련해 정의되는 것이 아니라 ⋯ 사진, 책, 벽 위의 선, 조각 자체 등 모든 매체가 사용될 수 있는 일련의 문화적 관계에서의 논리적인 작용과 관련해 정의된다."[16] 할 포스터는 이렇게 썼다. "포스트모더니즘에서 예술가는 새로운 논리로 과거의 기호를 조작한다. 예술가는 수사법을 완전히 바꿔버리는 수사다."[17]

크라우스와 포스터가 생각한 것처럼, 1970년대 말과 1980년대의 신세대 네오아방가르드 예술가들은 의식적으로 모더니즘 체제를 근본적으로 계승하지 않는다는 신호를 보냈다. 그들은 존재론이나 형식보다 해석 가능성interpretability을 실천의 중심에 두었다. 이런 맥락에서 부클로가 주장한 것처럼, 모노크롬의 가장 중요한 유산은 초월성이나 자율성과 아무 관

련이 없었고, 오히려 모든 예술이 기능하는 제도적 틀에 주의를 집중하게 한 방법과 관련이 있었다. 부클로는 돌이켜봤을 때 클랭이 가장 중요하게 생각한 것은 선禪이나 신비주의적인 의제와 아무런 관련이 없었다고 주장했다. 그보다 클랭은 '추상의 역사적 유해를 해부'하는 데 참여해 추상의 "물리적, 제도적 수단, 형식적 전통의 기술적인 측면, 의미의 허구를 밝혀냈다."[18]

평론가 크레이그 오웬스는 1980년대 초에 쓴 글에서 1970년대에 두 가지 경향이 나타났는데, 두 경향 모두 '작품과 제작자에서 프레임으로 주의를 전환'한다고 보았다. 첫 번째 경향에서는 '예술 작품을 접하는 장소에 초점을 맞추는 방법'으로, 두 번째 경향에서는 '예술의 생산과 수용의 사회적 특성을 강조하는 방법'으로 전환이 이루어졌다.[19] 무엇보다도 오웬스가 언급했듯이 이 '프레임'은 이를 작품 자체의 형식적인 구조에 국한했던 모더니스트들에게 매우 다른 의미로 받아들여졌다. 이와는 반대로 이제 네오아방가르드 예술가들에게 "'프레임'은 예술의 생산과 수용을 모두 규정하고 제한하고 억제하는 … 바로 그 제도적 관행의 네트워크로 취급된다."[20] 작품에서 프레임으로의 이런 전환, 즉 예술 작품의 형식적, 표현적, 도상적 또는 정신적 현상에 주목하던 것에서 예술 작품이 사회적 관계 안에 위치하게 되는 복잡한 방향으로의 전환은 무엇보다 예술의 상품화에 대한 비판에 초점이 맞춰졌으며, 순수한 표면 뒤에 숨은 힘의 메커니즘을 폭로해 모더니즘 예술이 시장에 동화되는 것을 저지하고자 했다. 네오아방가르드 작품의 지배적 형태는 팔림프세스트palimpsest(복기지復記紙)[21]였다. 예술가들은 전통적인 범주의 총체적 혼란에 빠져들어 단편적이고 전용한 이미지를

사용하고 일시성, 반복, 축적, 연속, 추론의 전략을 택했다.[22] 오웬스에 따르면 가장 도전적인 새 작품은 '알레고리적 충동alle-gorical impulse'에 영향을 받은 작품이었다.

오웬스는 미국 작가 앨런 맥컬럼Allan McCollum(1944-)의 모노크롬 작품과 관련해 그 작품들이 네오아방가르드의 핵심 전략을 어떻게 반영했는지, 즉 '시장 경제에서 문화 생산의 모순을 폭로하는 것과 그 대가로 모든 예술 작품이 그에 해당하는 것으로 전락한다는 피할 수 없는 사실'을 강조했다.[23] ‹백 개의 석고 대용물 컬렉션Collection of One Hundred Plaster Surro-gates›(1982)과 같이, 맥컬럼이 명명한 이른바 '대용물Surrogates'은 액자에 넣은 다양한 크기의 검은색 작품들로 이루어져 있는데, 이는 벽 전체에 가득하게 무리를 이룬 작은 모노크롬처럼 보인다. 오웬스가 지적했듯이, 이런 대용물은 "가짜 그림, 그림을 보고 싶은 욕망을 부추기는 유사 인공물이지만 그렇게 함으로써, 그리고 그것만으로도 성립된다."[24] 이처럼 맥컬럼은 오웬스의 표현대로 모노크롬을 '순전한 인습, 진부함'으로 묘사했다. 이는 사실상 동일한 사물이 다른 듯 가장하고, 이를 통해 기술적으로 용이하게 된 대량 복제나 생산의 원칙에 따라 경제가 작용한다는 심오한 사실을 숨기는 후기 자본주의 '반복 문화'의 상징이었다.[25]

따라서 알레고리적 모노크롬은 예술 작품의 자율성에서 더 광범위한 사회적 문제의 기표로서 예술 작품의 지위로 주의를 전환한다. 한국계 미국인 작가 바이런 김Byron Kim(1961-)의 작품 ‹제유법提喩法, Synecdoche›(1991-현재)에서는 마르시아 하피프의 작품에서 암시된 물감으로 그린 '피부'와 인간의 피부 사

이의 관계가 대단히 부각된다. 이는 초점이 시각적이고 형식적인 문제에서 개념적이고 사회적인 관심사로 이동했음을 보여주는 결정적인 증거다. 이 작품의 제목은 부분으로 전체를 나타내는 문학의 비유법을 지칭하는 것으로, 이를 통해 작가는 회화를 확장된 의미론의 영역에 속하는 것으로 재구성하는 작업에 관심을 나타낸다. 이 책을 쓰는 시점에 바이런 김은 이 작품의 일부로 400개의 작은 나무판을 만들어 일렬로 진열했는데, 각 패널은 각기 다른 피부색으로 칠해져 있다. 바이런 김이 사용한 물감의 색은 타인, 친구, 가족, 이웃, 동료 작가 등의 피부색이다. 작품에는 모델의 이름을 알파벳순으로 정렬해 기록한 텍스트도 함께 붙어 있다. 바이런 김은 모더니즘의 시각 장 안에서 억압받던 육체가 모노크롬 회화의 순수해 보이는 색채 안에 줄곧 잠재해 있었음을 넌지시 나타낸다.

　　하지만 아마도 가장 명확한 형태로 알레고리적 모노크롬을 선보인 인물은 또 다른 미국 작가인 스티븐 프리나Stephen Prina(1954-)다. 1988년 프리나는 〈아름다운 시체: 마네의 모든 그림들Exquisite Corpse: The Complete Paintings of Manet〉이라는 프로젝트를 시작했는데, 이 프로젝트에서는 에두아르 마네 작품 전체의 시각적 지표를 나타내는 오프셋 석판 인쇄가 크기에 따라 각 그림이나 드로잉의 윤곽과 면적을 기준으로 해 일정한 비율로 축소한 '여백'으로 배열되어 마네의 전 작품에 대한 일종의 지표를 만들어낸다. 프리나의 작품은 해당 마네 작품의 정확한 크기와 형식에 맞게 손으로 그린 모노크롬 세피아 잉크 드로잉과 나란히 전시된다. 프리나는 잉크 드로잉과 관련해 다음과 같이 설명한다.

잉크 드로잉은 표현성에 대해 누구나 이해할 수 있는 요
소가 될 수 있다. 표면은 스펀지를 사용해 묽은 세피아 수
묵으로 그린다. 어떤 사람들은 비어 있거나 아무것도 없
는 이미지로 본다. 미묘하지만 비어 있지는 않다. 어떤 면
에서 그 표면은 채워질 수 있는 만큼 채워져 있다. 끝에서
끝까지 색이 들어가 있다. 구석구석까지 구상하고 그리고
채웠다. 이는 아주 분명한 수작업이다. …[26]

프리나는 1988-1989년에 선보인 ‹모노크롬 회화Mono-
chrome Painting›라는 제목의 관련 프로젝트에서 다양한 20세기
예술가들의 모노크롬 작품 형식을 균일한 회녹색으로 '재연'하
거나 복제했다.[27] 다양한 작가가 다양한 장소와 시간에 다양한
이유로 그린 각 모노크롬의 현저하게 다른 측면이 주요한 특징
을 이루며, 각 작업을 동일한 표면의 색과 표현 방법으로 평준
화한 이런 변형은 작품의 명백한 내용이 된다.

몰락한 모노크롬의 상징으로 제시된 알레고리적인 모노
크롬은 미국 작가 셰리 레빈Sherrie Levine(1947-)의 작품에서 매
우 중요한 측면이기도 하다. 프리나와 마찬가지로 레빈도 모더
니즘의 유토피아적인 유산을 연구하는 데 관심이 있었고, 이를
자신의 온건한 탈구축적 작품에 소재로 사용했다. 1991년 레빈
은 ‹정신적 혼란(이브 클랭을 따라서)Melt Down (After Yves Klein)›
이라는 제목의 연작을 제작했다. 이 연작에서는 여덟 가지 다
른 색의 모노크롬을 선보임으로써 클랭이 만들어 낸 인터내셔
널 클랭 블루와의 동일시를 탐구하고 패러디했다. 레빈은 작가
와의 동일시를 위해 여러 색이 경쟁하는 일종의 정신분열증적

인 동일시, 또는 '정신적 혼란'을 암시한다. 이는 모더니즘 예술과 관련해 기꺼이 뒤쪽에 있는 입장을 선택함으로써 미묘하게 혼란스럽게 만드는 방식의 재인용을 통해, '따라' 작업하는 전략이다. 레빈은 역시 마호가니 패널을 사용한 또 다른 프로젝트인 ‹살루브라Salubra›(2007)에서 모더니즘 건축가 르 코르뷔지에에Le Corbusier가 1931년 스위스 벽지 회사 살루브라를 위해 만든 벽지 색상 차트를 바탕으로 열네 개의 모노크롬 그림 3세트를 만들었다.[28] 르 코르뷔지에를 모작한 레빈의 작품은 클랭을 모작한 작품과 마찬가지로 정확한 복제품이 아니다. 레빈은 클랭의 시그니처 스타일을 사용해 클랭과 관련된 작품을 만든 것이 아니라, 르 코르뷔지에 프로젝트에서도 마찬가지로 그녀의 작업 지시에 따라 마호가니 패널을 한 복원 전문가에게 칠하게 했다. 회화의 화판으로서 마호가니는 모더니즘의 영역이 전혀 아니지만, 레빈은 역시 기술적이고 심미적인 이유로 이를 선택했다. 마호가니는 레빈이 필요로 하는 충분히 넓은 나무 패널을 만들 수 있는 몇 안 되는 나무 중 하나였고, 채색된 표면을 통해 결이 그대로 드러나는 상태도 흥미로웠다.

레빈의 프로젝트는 반복의 행위가 아니라 집중과 극단적인 요약이라는 행위를 이용한다.[29] 원작에 대한 레빈의 태도 역시 전적으로 자기 잠식이나 패러디와는 거리가 멀었다. 레빈은 이렇게 말했다. "나는 모노크롬 회화를 사랑한다. 모노크롬 회화는 모더니즘 회화의 정점이라고 생각한다. 몇 년 동안 나는 내 작업의 맥락에서 의미가 통하는 모노크롬 작품을 만들어낼 방법을 알아내고자 노력했고, 해결책을 찾게 되어 매우 기뻤다."[30] 프리나의 경우도 그랬지만, 레빈에게는 궁극적으로 다

시금 관련성을 부여하는 방식으로 모노크롬이 작동 가능하다고 느낄 수 있는 지점에 도달하기 위해 우선 문화·사회 형성을 통해 멀리 우회할 필요가 있었다. 하지만 그런 관련성이 여전히 대부분 상징적으로 보이는 이유는 모노크롬이 이제는 잃어버린 이상적인 모더니즘 정신을 대변하는 특권적인 표시였기 때문이다. 이는 비판적이고 분석적으로 다루어져야 할 역사적 사실이었다.

15 뉴미디어

시대정신은 분명히 그저 보기 좋은 정신이 아니다.
그 사명은 여전히 … 보여줄 수 없는 것을 말하는 것이다.

<div align="right">장 프랑수아 리오타르Jean-François Lyotard(1982)</div>

모노크롬은 20세기 초부터 사진에서도 유사하게 존재했다. 20세기 초 30년 동안 알프레드 스티글리츠Alfred Stieglitz(1864-1946)와 그 주변 인물들은 이따금 뉴욕과 그 주변의 자연환경과 도시 환경에서 이른바 발견된 '모노크롬'을 사진에 담았다. 예를 들어 스티글리츠는 1920년대와 1930년대 초에 텅 빈 하늘의 사진으로 이루어진 ‹등가Equivalents›라는 연작을 작업하며 사실상 '자연'의 모노크롬인 흑백 사진을 선보였다.[1] 사진작가 에드워드 스타이켄Edward Steichen(1879-1973)과 폴 스트랜드Paul Strand(1890-1976)도 이따금 모노크롬으로 방향을 틀었다. 스타이켄의 ‹벽 사이에, 뉴욕Between the Walls, New York›(1922년경)은 공동 주택 건물의 무미건조한 벽돌 벽이 명확하게 모노크롬 같은 여백을 나타낸다.[2] 사실상 빛을 기록하는 화학적 과정인 사진은 모노크롬을 일상적인 세계와 직접적으로 결부시키는 데 영향을 미친다.

　　1970년대 '개념적 전환'에 따라 생겨난 분위기 속에서, 사진은 회화의 미학적 함의를 뒤집기 위한 것으로서 더 명시적인 아방가르드 매체가 되었다. 일본계 미국인 작가 스기모토 히로시Hiroshi Sugimoto(1948-)는 ‹극장Theaters›이라는 제목의 연작

으로 순수한 빛의 모노크롬 사진에 대한 가능성을 실현했다. 처음에 스기모토는 아르데코풍의 극장 사진을 찍다가 곧 1950-1960년대 홀이나 자동차 극장을 찍기 시작했다.[3] 예를 들어 ‹샘 에릭, 펜실베이니아Sam Eric, Pennsylvania›(1978)를 보면, 우리가 극장의 아르데코 건축 양식을 배경으로 한 아무것도 없는 흰 스크린을 보는 것 같다. 하지만 실제로 눈부시게 빛나는 흰색은 스기모토가 영화 한 편이 전부 상영되는 동안 조리개를 연 상태로 셔터를 고정해 만들어졌다. 오랜 시간의 경과는 이미지를 약화하거나 빛으로 비물질화하는 효과를 낸다. 미술사학자 곽준영은 ‘사진 안에 실존과 부재가 공존한다’고 말한다. “시간의 흐름, 겹겹이 쌓인 이미지가 스크린을 채우지만 비어 있으며, 영화의 내러티브와 상영 시간에서 경험적 가치가 만들어지지만 아무것도 존재하지 않는다.”[4] 곽준영이 언급한 것처럼, 스기모토는 무에 대한 자각을 통해 실존과 더 깊이 연결되는 선에 대한 자신의 관심을 의식적으로 활용하고 있었다.

　　스기모토의 연작은 모노크롬의 역사와 영화관 스크린 사이에 이전에는 다소 무의식적이었던 관계를 명확히 드러내는 또 다른 결과도 가져왔다. 이 관계는 1993년 영국 영화감독 데릭 저먼Derek Jarman이 각본을 쓰고 감독한 영화 ‹블루Blue›가 처음으로 상영되었을 때 훨씬 더 분명해졌다. 이브 클랭에 대한 의도적인 오마주로 스크린에는 음악, 똑딱이는 시계 소리, 종소리, 징 소리, 시와 산문의 내레이션과 더불어 75분 동안 찬란한 울트라마린 블루 색의 화면이 영사되었다.[5] 1994년 저먼은 『크로마Chroma』라는 제목의 책을 출간했는데, ‘무지갯빛Iridescence’과 ‘반투명Translucence’에 이르기까지 장마다 각기 다른 색

에 대해 논하며 놀랍도록 다양한 인용과 개인적인 생각을 한데 엮었다. 일찍이 저먼은 어린 시절을 회상하며 '색에 대해 배운 적은 있지만 이해하지는 못했다'고 밝혔다.[6] 저먼의 영화 ⟨블루⟩ 의 절대적인 규모와 신비한 분위기, 다감각적 표현과 내러티브 콘텐츠의 복잡성은 회화에서는 탐구할 능력이 점점 더 떨어지 는 것으로 판명된 1980-1990년대 예술의 또 다른 중요한 측면, 즉 숭고함에 주목하게 한다.

20세기 전반의 아방가르드는 그 급진성에도 전통적인 매 체가 제공하는 형식을 고수했다. 앞서 보았듯이 이런 매 체의 한계는 점점 더 도전을 받고 있지만, 이런 한계를 뛰 어넘음으로써 가능해진 불확정성에 전념하는 일은 포스 트모던 아방가르드의 몫일 것이다. 영향력 있는 철학자 장 프랑수아 리오타르는 예술의 발전을 포스트모던 사회 의 사회경제적 변혁과 연결해 이제 예술은 '보여줄 수 없 는 것'과 결합되었다고 선언했다.

기술 과학의 후기 산업 사회를 지배하는 원리는, 재현할 수 있는 것을 재현할 필요성이 아니라 오히려 그 반대의 원리 다. 이 원리를 외면하는 것, 즉 탐구의 변증법 자체에 무한이 내 재되어 있음을 외면하는 건 터무니없고 비현실적이며 반동적 이다. 지식과 기술, 그리고 부를 향한 본능적 욕구에 따라, 좀 더 실행 가능하다고 여기는 버전으로 대체하기 위해 끊임없이 파 괴될 가공의 '실재'를 복원하는 일은 예술가의 몫이 아니며, 결 국 그 자체는 대체될 것이다. 시대정신은 분명히 그저 보기 좋

은 정신이 아니다, 그 사명은 여전히 내재하는 숭고, 즉 보여줄 수 없는 것을 말하는 것이다.[7]

리오타르에게 향후 진보적 예술의 목표는 '표현할 수 없는 것의 표현'이었고, 그는 모더니즘의 아방가르드 혁신을 기반으로 하지만 거기서 훨씬 더 나아가 '포스트모던적인 숭고'를 추구하는 새로운 종류의 예술을 발견하는 것이라고 주장했다. 모노크롬 공간에 대한 관람자의 즉물적 해석과 허상의 해석 사이의 인식을 전환하고, 현상적 차원에서 '보여줄 수 없는 것' 또는 '표현할 수 없는 것'의 강력한 감각을 불러일으키려는 적극적 노력은 인도계 영국 작가 아니시 카푸어(1954-)에게 분명 가장 중요한 목표가 되었다. 예컨대 ⟨아담Adam⟩(1988-1989)과 ⟨그것은 인간이다It Is Man⟩(1989-1990)에서 카푸어는 이브 클랭이 사용한 파란색 염료보다 더 농도 짙은 파란색 염료를 사용해 작업했으며, 대략 풍채 좋은 사람 크기와 형상을 본떠 거칠게 깎은 사암석의 매끄러운 표면의 평면에 직사각형 '모노크롬'을 결합했다. 평평한 검은 직사각형으로 보이는 게 실은 돌의 짙은 파란색 절개 부분이라는 사실을 깨닫는 순간 모호성이 생겨난다. 이 구멍은 공간적 판독이 충분히 되지 않아 지각적 한계가 없어 보인다. 카푸어는 이렇게 말했다. "회화의 공간은 환영의 공간이라는 점에서, 나와 회화는 묘하게 겹치는 부분이 있다. 나는 그 너머의 공간, 즉 환영적 공간에 대한 조각을 만드는 듯하다."[8] 이런 의미에서 카푸어는 인식한다는 행위 자체의 상호작용을 드러냄으로써 즉물적인 것과 가상의 것 사이의 이분법적 구분을 의식적으로 약화한다. ⟨천사Angel⟩(1989)를 예로 들면, 이 작품은 크

고 고르지 않은 석판이 짙은 파란색 염료로 완전히 뒤덮여 있는데, 그 색은 마치 땅을 하늘로 둔갑시키듯이 무거운 암석에 중력을 거스르는 가능성을 부여하는 것처럼 보인다.

하지만 무엇보다 '포스트모던적 숭고'에 대해 모노크롬이 지닌 가능성이 가장 명확하게 발현되었던 분야는 환경 조명 설치작품이다. 로버트 어윈Robert Irwin(1928-)과 제임스 터렐 James Turrell(1943-) 같은 캘리포니아 출신 조명 예술가들의 작품은 마침내 모노크롬을 물질적 표면에서 해방해, 물리적인 몰입감과 회화의 범위를 벗어난 경계성liminality을 특징으로 하는 새로운 현상학적 가능성을 보여주었다.

어윈과 터렐이 1960년대에 직접 설정한 목표는 모조의 공간을 넘어 실제의 공간으로 옮겨가는 것이었다. 두 사람은 모노크롬을 표면에 대한 집착에서 벗어나 실체 없는 빛의 투명함으로 바꾸어 놓았다. 로잘린드 크라우스가 썼듯이 이 작가들은 "내가 신비의 영역에 있다면 그것은 매개되지 않은 신비이며, 그것은 나와 함께 같은 공간에 존재하는 그 효과"를 탐구한다.[9]

예를 들어 어윈의 ‹무제Untitled›(1966-1967)에서는 크림색 아크릴로 칠한 둥근 알루미늄 형상이 벽에서 떨어진 채 매달려 있어 모호하게 겹치는 그림자를 만들어낸다. 어윈의 경계는 의도적으로 투과 가능하게 만들었지만, 빛의 작용에 의해 제한되기도 한다. 어윈은 실제 공간의 경계를 실험하는 여러 개의 모노크롬 작품을 만들고 나서 작업의 일환으로 환경 조명을 다루기 시작했다. 마치 빛 자체가 매체가 된 듯하다.[10] 어윈은 무엇보다 실증적 경험, 즉 실제 상황에서 인간이 어떻게 인지하는지 또는 인지하지 못하는지, 그리고 이것이 의식에 어떤 영향

을 미치는지에 관심이 있었다. 그는 '현상적 예술phenomenal art의 의도는 단순히 어제보다 오늘 조금 더 많이 보게 하는 것'이라고 설명한다.[11] 그의 텍스트 「모델을 향한 소고Notes Toward a Model」(1977)에서 어윈은 자신이 제창한 새로운 경험적 모노크롬을 '조건적 예술Conditional Art'로 정의했는데, 이는 '그 원천인 배경에서 완전히 분리되거나 이와 별개여서는 안 된다는 것을 의미한다'고 말했다.[12]

　　1969년 어윈은 터렐과 함께 그들의 새로운 목표를 설명하는 공동 성명을 발표했다. "예술은 대상이 아니라 경험이며 각각의 경우는 예술가가 정의한 특정 경험이다." 두 사람은 이렇게 선언했다. "많은 예술이 경험을 전달하거나 매개하는 대상에 의존하지만, 이것이 우리가 예술 형식으로 지각의 영역을 선택함으로써 바꾸고자 노력해 온 조건이다."[13] 터렐의 작업에서는 빛이 훨씬 더 중심적인 역할을 한다. 어윈이 물질을 빛으로 분해했다면, 터렐은 빛을 매체 자체로 취급했다. 터렐은 모노크롬의 색면을 포함하는 점점 더 야심 찬 설치 작품에서 전등과 자연이 만들어 낸 빛을 사용해 캔버스의 한계를 뛰어넘었다. 그는 실제 공간의 비물질성으로 확대되는 예술 경험을 전달함으로써 강렬한 경험적 모노크롬의 새로운 가능성을 연다. 터렐은 이렇게 말했다. "나는 하나의 분위기를 창조하고 싶다."[14]

　　공간의 모서리를 채우는 초기 투사 작품인 〈가르, 옅은 푸른색Gard, Pale Blue〉(1968)에서는 옅은 푸른빛의 삼각형이 짙은 푸른빛으로 가득 찬 공간 안에 투사된다. 그의 〈웨지워크Wedge-works〉 중 하나인 〈밀크 런 IIMilk Run II〉(1997)에서는 강하게 확산하는 투사된 붉은빛이 공간 안에서 불투명, 반투명, 투명한

빛을 다양하게 만들어내며 위치 판단을 매우 모호하게 만든다. 게다가 터렐은 종종 관람자에게 의도적으로 간츠펠트Ganzfeld 효과를 일으키며, 지각 좌표의 상실이 어떻게 정신 상태에 직접적인 영향을 미치는지에 관심이 있다. 터렐은 빛의 경험은 '드러나는 것이 아니라 … 드러냄 그 자체'라고 설명한다.[15]

터렐은 빛이라는 매체를 사용해 매개를 훨씬 덜 거치는 방식으로 색면의 경험적 가능성을 탐구했다. 이런 의미에서 어윈의 작품과 마찬가지로 그의 작품은 앞서 살펴본 존재론적 경계와 인지적 경계를 만들고 실험하기 시작한 작가들의 넓은 맥락에서 볼 수 있다. 하지만 모노크롬이라는 매체가 물질적 표면에 물감 안료를 바르는 것으로 제한되는 한계를 극복하자, 순수한 빛인 색을 통해 경계로부터 자유로운 주체성에 관한 확장된 인식을 불러일으킬 가능성을 충분히 확보했다. 어윈과 터렐의 작품에서 이런 경계는 더욱 명확하게 만들어지고 흐려진다.

이런 효과와 감정은 앞서 살펴본 정신적이고 종교적인 목표와 관련해 맥락화되기도 한다. 터렐은 자기 작품에서 퀘이커교도로 자란 배경의 영향에 주목하게 했다. 개신교의 종파인 퀘이커 교도들은 가능한 한 직접적으로 신과 교감하려 노력하는데 있어 성상, 교의, 교리라는 매개를 거부하는 대신, '내면의 빛'의 힘에 의지해야 할 필요가 있다고 믿는다. 하지만 터렐의 작품 역시, 특히 앞서 언급한 선과 관련된 동양 사상과도 연결된다. "나의 작업은 우리가 어떻게 현실을 구성하는지에 관한 것이다. 현실적인 환영은 곧 우리가 어떻게 사물에 실재성을 부여하는지 알지 못한다는 사실과 같다." 터렐은 선 정신에 대한 그의 관심을 반영하는 측면에서 이렇게 강조한다. "우리는 사물에

구체성과 실재성을 부여했지만, 어떻게 그렇게 했는지는 알지 못한다."[16] 터렐이 자기 작품을 '시각적 선문답'[17]이라고 칭하고, '빛을 가지고 작업할 때 내게 중요한 건 말 없는 사고의 경험을 제공하는 것, 즉 겉보기에는 실체가 없지만 물리적으로 느껴지는 성질을 만드는 것'[18]이라고 단언한 걸 보면 그 역시 선에 가까이 다가가 있다.

16 단색화

붓질과 그림을 그리는 행위로 캔버스와 만날 때 예술 작품은 실존하게
된다. 따라서 엄밀히 말해 물감과 붓으로 캔버스를 칠했다고 말하는 것은
옳지 않다. 이는 서구식의 오역일 것이다.[1]

<div align="right">이우환(연도 불명)</div>

서구의 모노크롬이 그 상징적인 위치에서 밀려나고 있을 때, 한
국에서는 모노크롬이 단색화Dansaekhwa/Tansaekhwa('단색' '모
노크롬' 또는 '모노톤' 회화를 의미)로 알려지게 된 양식적 경향의
일부로서 아방가르드 실천의 중요한 측면으로 떠올랐다.[2] 앞서
살펴본 1950-1960년대 일본 예술가들의 작품과 마찬가지로,
1970-1980년대 한국 예술가들의 작품은 비유럽-미국 예술가
사이에서 현대 서구 예술의 인식이 높아진 결과로 나타났을 뿐
아니라, '모노크롬 효과'에 적합한 고유의 미술 기법과 저변의
철학적 전통에서 파생되기도 했다. 이런 외생적인 원천은 얼마
안 있어 서양의 실천에 피드백되었고, 9장에서 살펴본 것처럼
이브 클랭 같은 서구 예술가들의 작품에 영향을 미쳤다.
　　일본에서는 1960년대 후반부터 1970년대 중반에 걸쳐
모노하物派('사물파')가 아방가르드의 발전에 중요한 역할을 했
다. 모노하 예술가들은 자연적인 것과 인공적인 것 사이의 간극
을 메우고자, 구타이보다 더 나아가 작업에 인간의 개입 정도
를 최소화하고 '손대지 않은 상태'를 찬양하며 생산적인 무의 탁
월함을 주장하고자 했다. 따라서 모노하 예술가들은 종종 변형
하지 않은 유기 재료를 사용해 작업했고, 이를 대량 생산 공산

품의 산업적 형태들과 나란히 두어 (대개 일시적인) 대지 미술 Earthworks과 설치 작품을 만들었다.

철학을 공부하고자 도쿄로 건너간 이우환(1936-)은 모노하의 창시자 중 하나였다. 이우환은 일본 전통문화, 특히 선불교에서 많은 영향을 받았지만, 서양 철학과 동아시아 전통을 프리드리히 니체, 마르틴 하이데거, 장 폴 사르트르 같은 현대 서양 사상가와 적극적으로 연결한 교토 학파의 일본 현대 철학자를 연구하기도 했다. 그러나 1970년대 이우환은 모국인 한국에서 훨씬 더 보편화한 모노크로매틱 회화, 즉 단색화 발전의 중심이 되었다.

대표적으로 모노하가 그랬듯이 1960년대 일본의 아방가르드는 더 몰입적이고 경험적이며 일시성을 지닌 실천을 추구하기 위해 회화를 많이 포기했다. 반면 한국에서는 압제적인 정치 상황과 어려운 경제 상황으로 인해 모더니즘을 받아들이는 데 좀 더 조심스러웠다. 대한민국은 비극적인 내전 시대의 종결과 교전국인 공산국가 북한과의 대립, 그리고 창대하며 마침내 민주적인 새 국가의 출현이라는 과도기에 있었다. 그런 한국 근대화 특유의 특성과 시간성으로 인해, 한국식 모노크롬 회화는 사실상 이를 탄생시킨 사회가 거의 문화적 백지상태로 등장한 순간을 나타내게 되었다.[3]

단색화와 관련된 예술가들은 자연적 색감earth-tone이나 흰색, 미색을 선호했고 전적으로 반복적인 과정 중심의 방식으로 물감을 칠했다. 박서보(1931-)는 연필로 흐릿한 미색의 오일 페이스트를 리드미컬하게 긁어냈고 G , 하종현(1935-)은 자연적 색감의 유화 물감을 캔버스 뒷면에서 앞면의 표면으로 배

어 나오도록 밀어 넣었다. 정상화(1932-)는 캔버스를 접어서 단색조의 그리드를 만들어 균열을 낸 후 균열이 생긴 부분을 떼어 내 채색했다. 윤형근(1928-2007)은 유화 물감을 플루이드 미디엄처럼 다루어 밑칠이 되지 않은 대형 캔버스를 바닥에 펼쳐 놓은 상태에서 작업해 얼룩지게 했다. 이우환은 돌가루를 사용한 염료와 접착제를 섞은 물감을 흠뻑 묻힌 붓을 사용해, 정해진 방법에 따라 물감의 양이 서서히 줄어 묻어나지 않을 때까지 가로세로 또는 임의적으로 일련의 연속적인 붓놀림을 반복했다. 또 몇몇 단색화 작가는 닥나무로 만든 한국 전통 종이인 한지를 캔버스 대신, 때로는 캔버스와 함께 사용했다. 예컨대 정창섭(1921-2011)은 캔버스에 콜라주와 비슷한 방식으로 한지를 올린 다음 유화 물감을 사용해 거친 표면감을 만들어 냈다.

앞에서 살펴보았듯이 1970년대에 한국의 모노크롬 회화가 등장했을 무렵, 서구에서는 한때 거침없이 보였던 '궁극의' 모노크롬 회화를 향한 진전의 기세가 꺾여 있었다. 결과적으로 한국의 단색화를 유럽과 미국의 연대기와 연결 짓는다면 뒤늦은 사례, 즉 '중심부'보다 뒤처진 '주변부'의 사례를 나타낼 수 있다. 그런 의미에서 한국의 모노크롬 회화는 서양식 모더니즘의 '순종적인' 채택을 통한 미국과 한국의 연대를 나타내는 문화적 플레이스홀더로 해석될 수 있다. 이런 관점에서 보면 단색화 작품들의 타협 없는 '추상성'은 지배적인 서구의 정치·문화적 내러티브와 관련이 있으며, 여기서 형상화의 거부는 미국의 보호 아래 형성될 수 있었던 개인주의와 표현의 자유에 대한 시각적인 등가물이 된다.

한국의 상황에서 그런 도전적인 추상화는 곧 조선민주주

의인민공화국 국경 이북에 전파된 사회주의 사실주의 미술에 대한 정치적 사안의 반대명제로 제시되었다. 예술가들은 환원적인 제스처와 단색을 바탕으로 만들어 낸 단순하고 평면적이며 전면적이고 반복된 모티프를 위해, 전통문화의 관습에서 유래한 것이든 서양 예술 초기 시대와 양식에서 유래한 것이든 상관없이 구상적인 이미지를 멀리하기 시작했다. 이런 예술가들은 회화가 반환영주의적이며 2차원성에 바탕을 두었다고 생각했으며, 서양의 모노크롬 예술가들과 마찬가지로 물감이 칠해진 직사각형에서 형태를 형상과 배경으로 구조화해 만든, 끈질긴 환영주의를 없애고자 했다. 따라서 단색화에서도 추상표현주의 시대 말기를 특징짓는 '차분한' 전면 또는 '색면' 회화의 형식적인 몇 가지 특징이 공통적으로 나타난다. 예를 들어 박서보의 작품은 미국 작가 사이 트웜블리의 작품과, 윤형근의 작품은 마크 로스코의 작품과 공교롭게 닮아 있다.

그러나 비교문화적 영향을 근거로 한 분석은 다양한 문화 안에서 현대화modernizing 프로젝트의 가변적인 속도와 특성을 제대로 반영하지 못한다. 현대성이 분명해지는 시간성 안에서 일부 한국 작가는 서양의 새로운 예술을 흡수하는 만큼 고유의 전통문화로 눈을 돌렸다. 단색화 작가들의 작품은 수 세기 동안 한국 미술을 지배해온 화풍의 유형과 중국과 북한 공산주의 체제의 '현대화' 의제 아래 최근 받아들인 화풍의 유형과도 차별화되는 특징을 뚜렷하게 보여주지만, 이 작품들은 중요한 전근대 한국 문화와의 근본적인 연속성을 나타낸다. 따라서 한국의 모노크롬 회화는 일본의 구타이와 마찬가지로 내부로부터 발생한 형태의 현대성modernity 안에서 이를 둘러싼 현지의 역사와

사회적 맥락과 관련해 평가해야 한다.

어느 정도 이런 지역적인 내러티브는 실현성 있는 정체성을 구축하면서 만들어진 설명이기에 정치적 의제와 밀접하게 결부된다. 이는 서구와 특히 미국의 영향권 내에서 한국을 조화시킬 방법을 모색하는 것으로 설명될 수 있다. 그런데 시대를 초월한 본질적인 '일본다움' '한국다움' '동아시아다움'은 없다 해도 ('영국다움'이나 '미국다움'이라고 하면 필연적으로 이데올로기의 의제를 내포한다), 이런 국가들은 탄력적이고 연결된 세계관을 지녔다. 하지만 이런 전통 또한 매우 불확실하고 이의 제기와 재검토의 여지가 있다. 겨우 한 세대 전의 전근대 한국, 즉 북한에 위임된 현대 공산주의 한국의 모델과 억압적인 군사 정부 아래 친자본주의 민주 공화국이 부과한 요구 사이의 간극을 어떻게든 메울 수 있는, 새로운 현대적 정체성 구축을 위해 노력했던 1970년대의 한국과 관련해서는 특히 그렇다.

사진이 아닌 '실물로' 단색화 작품을 보면 즉흥과 절제가 섞여 있는 것을 통해 알 수 있듯이, 한국 작가들의 재료 사용 방식이 서양 작가들과 얼마나 다른지 곧 알 수 있다. ⟨점으로부터 From Point⟩(1976) 같은 이우환의 작품에서는 리드미컬하지만 통제된 반복 과정의 강렬한 느낌이 전달된다. 서양 작가들에게 이런 특성은 특히 1950년대 유행했던 퍼포먼스로서의 회화라는 개념, 즉 '앵포르멜' 및 액션 페인팅의 개념과 명백한 유사성이 있는 듯 보이지만, 단색화에서 그런 특성은 기운의 전달을 통해 작품을 세계와 연결하고자 하며, 만든 사람과의 긴밀한 지표적 관계 안에 존재하는 예술 작품을 가치 있게 여기는 토착 전통 안에 고유하게 자리한다.

이우환, 박서보 같은 단색화 작가들의 전형적인 반복, 과정 중심의 접근 방식은 육체적 능력, 즉 손을 사용하는 것뿐 아니라 통제된 행위를 바탕으로 한다. 그 결과 '미니멀리즘이 지닌 엄격하고 차가운 형식적 특징과는 달리'하는 회화가 된다.[4] 미술사학자 조앤 기Joan Kee가 말한 것처럼 단색화는 "매체에 대한 관점의 본질화를 통해 이루어졌던 수준보다 더 심오한 수준의 신체적 개입을 관람자에게 요구했다."[5] 단색화 작가들이 탐구하는 촉각적 시각은 색을 거의 고려하지 않는다. 이는 상세한 특성의 분석보다는 총체적인 '면'을 고려하며, 집중적인 시각보다는 전체 면에 대한 여러 가지로 다의적이고 감정이입적인 이해를 가능하게 하는 편이다.

한국 작가들이 자의적으로 등장한 특정한 맥락은, 이 작가들이 현대화로 인해 위기에 처한 전통에 관여하지 않을 수 없게 만든 듯 보였다. 이런 전통은 서양의 모노크롬과 관련해 이용된 것과 교차하기도 하고 다르기도 한 한국의 토착 샤머니즘, 도교, 불교, 유교에서 비롯된 사상과 신념의 복합적인 결합의 바탕이 되었다. 예를 들어 문자 그대로 '산'과 '물'을 그린 그림인 산수화는 특히 송·원 시대(서기 960-1368)에 중국의 지식 계급 또는 문인 화가의 예술에서 특별한 주제였다. 이후 한국이나 일본처럼 중국의 문화적 영향 아래에 있는 지역에서 중요해졌다. 표현적 주제의 차원에서는 구체적이거나 실제의 풍경이 아니라 상상된 풍경을 그렸는데, 이는 마음의 상태에 대한 현상적인 유사물 역할을 했다. 화가이자 작가인 우시우스 윙Wucius Wong은 이렇게 표현한다.

마음속으로 산을 선택하는데, 그런 다음 화가는 산의 방
향을 바꾸고 모양을 바꿀 수 있다. 물길을 돌려 샘처럼 감
기게 하고 폭포처럼 떨어지거나 습곡을 따라 강처럼 흐르
게 한다. 마음에 드는 곳에 나무와 관목을 심은 다음 이런
요소들을 활기찬 생명력을 보여주는 조화로운 구성으로
결합한다. 결과는 자연의 창조적인 등가물이다.[6]

묘사된 전경과 관련해 보는 사람의 위치가 일반적으로 지
면 위에, 그리고 특정한 위치에 있는 것으로 분명하게 확인되는
서양 풍경화에서와 달리, 대부분의 동아시아 풍경화에서는 공
중을 비롯한 여러 시점을 표현하고 풍경을 멀리 놓는 것이 목표
였다. 그 결과, 단일한 초점이 없고 전체 표면에 걸쳐 시각적 주
의가 더 고르게 분산되었다. 철학자이자 중국학자인 프랑수아
줄리앙은 이 효과가 '더 광활한 풍경을 감상할 수 있게 할 뿐 아
니라, 풍경에서 중요하지 않은 모든 효과를 사라지게 하고, 형
태를 부여하고 실존하게 하는 단순한 움직임으로 풍경을 복원
하는 원래와 같은 거리 덕분에 관상에 더 접근하기 쉽게 만든
다'고 말한다.[7]

음양의 힘을 붓과 먹을 통해 전달되는 시너지 효과로 모
음으로써, 한 장의 그림은 줄리앙이 말한 것처럼 '충만함이 깨어
지지 않고 흩어지지 않은' 상태를 전달한다.[8] 앞서 모노크롬과
서양 미술에서 선의 영향에 대해 살펴본 바와 같이, 한 가지 결
론은 동양 미술에서는 서양인의 눈에는 비어 있음, 불완전함 또
는 미완성으로 인식될 수 있는 것들이 가장 중요한 것으로 여겨
졌다는 사실이다. 기('숨' '에너지' 또는 '생명력')는 공허, '비어 있

음' 또는 무, 그리고 무심함과 즉흥성이라는 수행적 특성과 관련이 있다. 동아시아 풍경화에 흔히 등장하는 자연의 공허에 상당하는 요소에는 물, 구름, 안개, 달빛, 연기 등이 있는데, 이는 불명료함과 구조가 없는 무상함이라는 특성을 나타낸다. 그런 무형성의 표현은 서양 풍경화 관습에서와 같이 수평선에서 그 너머로 형체가 사라지는 그런 한계를 의미하기보다는 줄리앙이 말한 것처럼 '형식의 본성에도 스며들어 이를 개방한 다음 공기를 통하게 하고 자유롭게 해 덧없게 만드는' 그런 모호함을 의미한다.[9] 큐레이터 이준은 이렇게 말한다.

> 모든 것을 형식을 바탕으로 해석하는 서양 미술의 관점에서 아시아 회화의 여백은 어느 정도 형태의 결여나 불완전한 공간을 나타내는 것처럼 보일 수 있다. 사실 서구의 예술 어휘에서 이 개념에 해당하는 용어를 찾기란 어렵다. 음성적 요소인 '비어 있는 공간'은 물리적 표현이 없음을 의미하거나 '아무것도 없는 공간'과 동의어다. 하지만 동아시아 회화 이론에서 여백은 완전하고 타당한 작품의 일부로 존재하며 좀 더 적극적인 의미에서는 '그려지지 않은 그림'이다. 그런 의미에서 여백은 공간 사용의 포기가 아니라 공간의 활성을 의미하며 부재이자 존재다.[10]

그러므로 단색화의 '비어 있음'은 분화되지 않은 것의 의미가 크게 다른 서양의 전통 안에서 고찰해볼 수 있는데, 앞에서 살펴보았듯이 여기서는 비어 있음이나 무가 보통 비존재非存在, 존재의 부정 또는 무언가의 부재를 의미한다. 동시대의 일

본 서양 철학자인 우에다 시즈테루는 이렇게 말했다. 서양의 입장에서 "부정성은 능동적이거나 심지어 열정적인 태도로 이해해도 결국 존재 자체를 승화하는 존재의 자기 부정으로 이해된다." 이와는 대조적으로 동아시아 예에서 "무는 존재의 부정으로서 … 비존재일 뿐 아니라 … 이를 넘어서는 의미를 포함하며 이 '부가적인 의미'는 무의 기원성을 실존적으로 인식하고 이에 깊이 몰입할 때 일깨워진다."[11]

많은 단색화 작품에서 흰색 또는 미색의 색조가 우세한 경향은 공허의 환기와 관련이 있을 뿐 아니라, 1392-1897년까지 한국을 통치한 조선 왕조의 금욕적인 도덕규범인 유교에서 나타난 관념을 대하는 한국인 특유의 반응과도 관련이 있을 수 있다. 이 성리학 이념에서는 허식을 경멸했으며 문인의 학구적인 삶을 매우 중히 여겼다. 엄격하고 몰아적인 철학을 옹호하는 경향은 중국과 일본의 예와는 다르게 간소함이 두드러지는 당시 귀족의 건축과 인테리어, 그리고 그들이 선호한 도에 양식에서 뚜렷이 드러난다. 게다가 한국에서 지배적인 불교 형태인 선 (일본의 선과 마찬가지로 중국의 찬 불교에서 발전했다)은 내적 평화를 이루기 위해 엄격한 사색과 명상을 통한 육체적 절제를 주창한다. 자기 수양과 자연스러움을 겸비할 수 있는 능력은 특히 높이 평가했고, 후자는 엄격한 교육과 수련을 통해 얻을 수 있는 자질로 여겼다. 따라서 도교, 유교, 불교에서는 몸과 마음을 완전히 통제해 자연과 완벽한 조화를 이루며 사는 평안한 군자라는 모범적인 인물상을 볼 수 있다.

한 공개 대담에서 이우환은 '단색화는 금욕적인 전통에 뿌리를 둔다'고 밝혔으며 이어 그런 금욕주의는 유교 또는 '격하

거나 억지스럽지 않게 의식적으로 몸을 사용'하는 '한국 특유의 생체학somatology'에 바탕을 두고 있다고 주장했다.[12] 그와 같이 이우환은 '단색화가 어떻게 의식적인 제스처에 의해 만들어졌는지에 대해 말하지 않고서는 단색화에 대해 이야기하기란 어렵다'고 결론지었다. 하지만 토론 참가자 중 한 명이 지적했듯이 "단색화의 금욕적인 특징은 확실히 이 전통과 관련이 있는 것으로 보이지만 … 외국인은 이 전통에 익숙하지 않고 어쩌면 분명히 이해하지 못할 수도 있다."[13]

하지만 흰색은 좀 더 평범하고 일상적인 상징성에 바탕을 둔 선택일 수 있다. 평론가이자 큐레이터인 윤진섭은 다음과 같이 말한다.

> 백색을 집단 개성으로 파악한 최순우의 관점은 한국의 백색 단색화에 대해 이론적 논거를 부여해 준다. 즉, 우리의 조상들이 즐겨 입었던 흰옷뿐만 아니라 달항아리를 비롯한 각종 백자, 백일이나 돌 등 인생의 중요한 통과의례 때상에 놓는 백설기, 문방사우에 속하는 화선지와 각종 빛깔의 한지에 이르기까지 다양한 우리의 문화적 자료체가 70년대의 백색 단색화가 보여준 집단 개성에 이론적 근거를 보태주고 있다.[14]

한국의 모노크롬 회화에서 드러나는 불완전성과 날것처럼 보이는 완성도는 중국이나 일본의 미학에 비해 기술적인 완벽함에 무심하거나, 이를 개의치 않는 분위기를 표현하는 데 관심 있는 일반적인 한국 미학의 특히 중요한 속성으로 자주 언급

된다. 역설적으로 금욕적인 절제의 감각과 융합된 것처럼 보이는 즉흥성의 기풍은 대개 한국의 전문 예술과 공예품을 비롯해 음악, 춤과도 연관되어 있다. 이렇게 즉흥성을 강조하는 경향은 부분적으로 또 다른 한국 고유의 문화유산, 한국 샤머니즘의 중심인 무아지경에서 그 기원을 찾을 수 있다. 이는 근본적으로 몰아의 상태로 일시적인 질서의 부재 상태를 일으킨다는 이유로 한국인 사이에서 널리 찬양받았다. 자연스러움을 향한 욕구와 결합된 즉흥성의 기풍은 특히 강한 반향을 불렀고, 날것의 상태, 무심함, 개성과 더불어 해학과 풍부한 표현력도 일반적으로 한국 미학 특유의 구성 요소로 인식된다.[15]

앞서 언급했듯 절제되고 구체적이며 반복적인 과정을 강조하는 경향은 단색화 작가들의 작품에서 가장 큰 특징 중 하나다. 시각적 특성은 더 밀접한 촉각과 촉감, 육체적 또는 신체적 특성보다 강조되지 않는다. 윤진섭은 이 작가들의 작품에서 '촉각성이 두드러지는 것은 우연의 소치만은 아닐 것'이라고 말한다.[16] "단색화 작가들은 가장 기본적인 물질적 속성을 통해 대상을 이해하는 것에 대한 관심사를 공유했다." 조앤 기는 이렇게 말한다. "그렇게 많은 단색화 작가가 뻔한 것을 강조한다고 할 정도로 종이나 물감 또는 캔버스가 무엇을 나타낼 수 있는지 보여주겠다고 고집한 것은 비록 일시적이기는 하지만 구체성을 확립하는 수단이었다."[17] 즉 이 작가들은 특정한 신체 동작과 특정한 재료 사이 상호작용에서 다양한 치환을 탐구했다.

단색화와 관련된 화가들 역시 자기 부정을 강조하는 실천을 추구했다. 정창섭은 '삶의 허물을 벗듯 시간에 내맡겨진 화강암 표면처럼 나는 모든 흔적과 얼룩과 우연을 통해 시간, 자아

그리고 자연과 만나게 된다'고 말했다.[18] 박서보도 비슷한 맥락에서 이렇게 강조했다. "비우고 또 비워내어 순수한 비어 있음을 만들고자 한다. 그것이 바로 자연에 접근하는 동양적 사고방식이다. 자연과 인간은 이런 방식으로 연결될 수 있다."[19] 〈묘법描法 No. 14-79Écriture No. 14-79〉(1979)G 같은 1970년대와 1980년대 초 박서보의 작품들은, 예를 들자면 사이 트웜블리처럼 동양 문화의 서예 전통과 관련되고자 하는 바람을 노골적으로 나타내는 듯한 작품에 비해, 단색조의 유화 물감을 칠한 패널 표면 전체에 걸쳐 만들어낸 흔적들과의 훨씬 더 절제되고 리드미컬한 관계성을 보여준다. 하지만 동시에 '묘법' 연작의 제목, 즉 '쓰기'를 뜻하는 프랑스어인 '에크리튀르Écriture'는 관계, 즉 서양 미술과의 연계성을 분명히 하고자 하는 의도를 보여준다.

"나의 미니멀리즘은 작품 자체보다 작품 주변의 공간이 생생하게 살아주기를 바라는 방식이다." 이우환은 자기 작업을 이렇게 말한다. "작품은 기호로 이루어진 텍스트가 아니다. 나는 작품이 가변성과 모순을 지닌 활기찬 생명체이기를 바란다."[20] 이우환은 한 텍스트에서 자신의 목표와 이 책에서 살펴본 몇몇 주요 작가의 목표 사이의 근본적인 차이라고 생각하는 점을 이렇게 설명한다.

> 현대 회화는 화가가 무엇을 그리는가보다 회화가 회화가 되는 방법에 중점을 두어 발전해왔다. 루치오 폰타나는 캔버스를 찢어, 이브 클랭은 하나의 색으로 캔버스와 대상을 칠해, 바넷 뉴먼은 그림의 표면을 분리된 색 영역으로 분할해 그리고 로버트 라우센버그는 흰색 캔버스를 결

합해 회화가 창조되는 방법을 보여주었다.

　이 화가들의 작품은 상당히 혁신적이기는 했지만, 과거에 비해 회화에 좀 더 자족적인 특성을 부여해 회화는 그저 회화인 것으로 충분하다는 생각에 묶여 있었다. 회화의 자율성에 이렇게 과도하게 집중하면서 외부 세계와의 연결과 교류가 차단되었다. 나는 몸이라는 수단에 의해 회화의 조건이 확립되는 방식(매개의 역할을 하는 방식)을 다시 한번 눈여겨보고 싶다.[21]

　완성된 상태이기도 하고 그 정반대이기도 한 한국의 모노크롬은 이 책의 주제와 흥미로운 유사점이 있음을 시사한다. 이는 모노크롬이 만남과 겹침에 관한 것이면서 그런 만남과 겹침이 단절되는 장소에도 관계하고 있음을 상기하게 한다. 한국 작가들은 서양의 발전을 인식하고 이에 의지하는 한편, 외국의 경향을 지역에서 전개되는 고유의 관심사와 융합해 재해석하고 전용하기도 했다. 결과적으로 그들의 작품을 해석하려면 이전에 서구 모노크롬에 적용되었던 틀과는 다른 개념적 틀이 필요하다. 게다가 우리가 서구를 넘어 생각해 보면서 서구 모노크롬에 관해 이미 안다고 생각했던 점들을 문제화할 수도 있다.

1970년대 말 프랑스 철학자 롤랑 바르트는 언어를 특징짓는 이원론과 이원적 대립에서 벗어난 틈새의 공간, 이른바 '제3의 공간'을 논했다.[22] 바르트는 이를 '중립적인 것'이라고도 칭하며 개념을 검토하는 과정에서 일종의 회화를 언급하는데, 이는 대립의 개념을 '미미한 차이, 발현, 다름을 향한 노력, 즉 뉘앙스의 개

넘이 대체'해 결과적으로 '주체의 주시 각도에 따라 그것의 양상, 어쩌면 의미가 미묘하게 바뀌는' '아른거리는' 공간을 만들어낸다.[23] 이 설명은 모노크롬 또는 적어도 그중 일부를 설명할 수 있는 유용한 방법인 듯하다.

　　바르트는 중립이라는 개념의 틀을 잡는 데 동아시아 철학 전통에서 영향을 받은 한편, 프랑수아 줄리앙은 전통 중국 미학에 대한 논의를 통해 연관성을 강화했다. 줄리앙은 '중립'을 예찬하는 보편적인 개념에도 주목한다. 중국에서 특히 높이 평가되는 특성은 줄리앙이 프랑스어로는 fadeur, 영어로는 'blandness'(무미, 담백함)으로 번역한 '담淡'이었다.[24] 미각에서 파생된 은유를 사용하는 개념으로, 두드러짐을 추구하지 않는 정신 상태를 칭한다. 강한 맛은 '집착을 불러일으키고 … 인간을 압도하며 마음을 흐리게 하고 예속시키는' 반면, 담백함은 '초연함을 불러일으키고 … 외부 세계의 압박으로부터, 감각의 흥분 상태로부터, 가장되고 일시적인 모든 강렬함으로부터 인간을 해방한다. 이는 인간을 찰나적인 미혹에서 해방하고 소모적인 소음과 소란으로부터 해방'한다.[25] 이처럼 담은 비어 있음, 침착함, 무심함, 무감각함 또는 무위無爲(행하지 않음)에 비유할 수 있으며 인간의 내면적 초탈 능력과 부합한다. 여기서 실재는 '그 자체 이상의 의미를 투영하지 않으며 어떤 것도 실재에 변화나 매력을 더하지 않는다'고 가정한다.[26] 줄리앙은 궁극적으로 담은 '신앙에서 벗어나 자연과 조화되는 초월의 경험'이라고 말한다.

　　무미無味는 지각할 수 있는 것의 한계, 즉 지각이 서로를 동화해 효력 없게 만드는 그곳으로 우리를 인도함으로써

그 너머의 세계를 경험하게 한다. 하지만 이 움직임은 감각이 단절된 또 다른 세계, 즉 형이상학적 세계로 이어지지 않는다. 유일무이한 이 세계를 펼치고 확장할 뿐이다. 곧 불분명함을 없애고 본래의, 즉 실제의 상태로 돌아가 끝없이 즐길 수 있게 된다[27]

중국, 한국, 일본의 예술에서 담의 상태에 도달하려는 염원은 "무엇도 시선을 강요하지 않고 모든 것이 동등하며 곧 사라질 것만 같은, (하늘과 물의) 광활하고 빈 곳으로 이어지는, 극히 적은 붓놀림으로 이루어진 담채화를 탄생시켰다."[28] 사실 줄리앙의 묘사는 이우환의 그림이나 다른 단색화 작가들의 작품과 매우 흡사하지만, 많은 서양 모노크롬 작품을 떠올리게도 한다. 이 작품들은 특히 엄청난 복잡함 속에서 마주했을 때 작품의 '담백함' 또는 '중립성'이 미묘한 시각, 내면 지향적 사고, 관상, 느긋함, 고요함, 단순성 그리고 내맡김과 관련된, 독특한 일종의 주의 집중을 유도한다.

17 컨템포러리

만들어질 수 있는 가장 형편없는 종류의 그림이다.[1]

데이비드 바첼러(2009)

2006년 드니 리우Denys Riout가 쓴 모노크롬을 주제로 한 책에
는 1970년대 초반 이후 어떤 형태로든 모노크롬에 초점을 맞
춰 선보인 엄청난 수의 주요 국제 전시회의 목록이 실려 있다.[2]
이런 기관의 관심은 파괴적인 영향력으로서의 모노크롬의 지
위가 심각하게 약화했다는 명백한 증거다. 이 장을 쓰는 동안
해본 온라인 검색에서는 현대의 모노크롬과 과거의 모노크롬
양쪽 모두와 관련된 여러 웹사이트가 눈에 띄었다. 한 웹사이
트에서는 뉴욕에 있는 리처드테탕제갤러리Richard Taittinger
Gallery의 ‹무제(모노크롬), 1957-2017Untitled (Monochrome),
1957-2017›이라는 전시를 알렸는데, 이는 갤러리의 3주년을 기
념해 2018년에 열린 전시다. 이 전시는 그 주제의 60여 년 역사
를 정리해 엘스워스 켈리, 마르시아 하피프, 조셉 마리오니, 앨
런 맥컬럼, 스티븐 프리나 같은 미국 작가와 알란 찰턴, 이브 클
랭, 피에로 만초니, 올리비에 모세 같은 유럽 작가의 회화 및 조
각을 망라했다. 또한 다양한 매체로 작업하는 헨리 코다스Hen-
ry Codax, 클라우디아 콤트Claudia Comte, 에디트 드킨트Edith
Dekyndt, 윌 커Will Kerr, 랩[오]그룹LAb[au] group, 테레사 마르
고예스Teresa Margolles, 나비드 누르Navid Nuur, 파브리스 사민

Fabrice Samyn, 피터 스콧Peter Scott, 투리 시메티Turi Simeti, 모흐간 침버Morgane Tschiember, 키스 비저Kees Visser 같은 젊은 모노크롬 작가의 작품도 풍성하게 선보였다.[3] 오늘날 모든 선진국에는 '순수' 또는 순수의 경향을 지닌 남성과 여성 모노크롬 화가들에 대한 약간의 인원 할당이 있는 듯하다. 이 책을 쓴 2018년, 영국에서는 그중에서도 제이슨 마틴Jason Martin, 제베대 존스Zebedee Jones, 로버트 홀리헤드Robert Holyhead를 꼽을 수 있다. 한국은 김택상, 김춘수, 장승택과 같은 '후기 단색화' 작가들의 문화가 번성했다.[4] 이를 따라잡은 중국에는 현재 수 샤오바이Su Xiaobai나 왕 광러Wang Guangle 같은 모노크롬 화가들이 있다.

하지만 그런 모노크롬 회화는 기술적으로 진보한 사회와 포스트 매체 시대의 예술계, 즉 그런 그림들을 앞지른 '급진적' 실천이 현대 예술의 익숙한 역사 속에 편안하게 위치할 수 있는 예술계에서 비평적으로 어떤 역할을 할까? 한 가지는 확실하다. 의미론적 풍조가 사라지면서 모노크롬 회화는 무엇이 '예술'이 되고, 되지 않는 것으로 여기는지 판단 내리는 비평의 경계에서 점점 더 멀어지고 있다.

미술사학자 테리 스미스Terry Smith는 '컨템포러리contemporary'라는 용어가 '리모더니스트remodernist' '레트로센세이셔널리스트retro-sensationalist' '스펙터큘러리스트spectacularist'의 전략을 섞어 놓은 것이라고 말한다. 그는 변방에서 작업하는 예술가가 이제는 통합된 예술계에 참여할 기회를 준 글로벌리즘에 의해 이런 전략이 더 구체화되었다고 주장하면서 회화의 전반적인 가능성과 관련해 회의적인 입장을 취했다.[5] 스미스의 해석에서 새로운 모노크롬 회화의 예는 주로 첫 번째 범주인 리모

더니즘에서 찾을 수 있을 것이다. 분명한 것은 '이상적인' 모노크롬과 모노크로매틱 회화는 컨템포러리의 양식적 범주인 소문자 m을 쓰는 미니멀리즘에 아무 문제없이 흡수되었다는 사실이다. 대문자 M을 쓰는 1960년대의 미니멀리즘은 일련의 반복과 극도의 형식적 환원, 단순화, 압축과 집중을 통해 뚜렷하게 비인격적이고 객관적이며 정서적으로 중립적인 감각을 전달하는 걸 목표로 하는 방식이 특징이었으며, 종종 회화가 아니라 오브제로 표현되었다. 컨템포러리 모노크롬과 모노크로매틱 회화는 시각적으로는 1960년대의 미니멀리즘의 언어에 가깝지만, 표현적인 내용을 담고자 하는 경우가 많아 훨씬 덜 '순수'하다. 이런 의미에서 말레비치와 로드첸코에 의해 처음으로 개척되어 도널드 저드에 의해 결실을 본 시각 언어는 말하자면 감정적, 정신적 또는 지적 실재를 전달하고자 하는 독창적인 예술 작품의 창시자이자 창작자로서, 예술가의 이상을 여전히 고집하는 예술에 관한 좀 더 보수적인 비전 안에 수용되어 왔다. 실제로 많은 모노크롬 회화가 일부 지역에서 퇴보적인 '좀비' 형식주의로 불리는 예술의 일부로 폄하되어 언급되었다.[6]

어떤 경우든, 오늘날 모든 형태의 회화는 불순함이나 잡종성을 당연시하는 과도하게 세계화된 관행과 맞서야 한다. 이는 예술이 그림 그려진 캔버스를 뛰어넘어 사진, 영화, 동영상, 전자 조명 기술, 퍼포먼스, 멀티미디어 설치를, 그리고 개념 미술, 대지 미술, 설치 및 퍼포먼스 예술 등 일정 형식이 없는 공동의 '열린' 작품까지 포괄하는 확대된 포스트-미디어의 맥락이다. 예술가들은 이제 구속적인 강령이나 운동 또는 그룹을 고수하지 않는다. 한때 아방가르드에 없어서는 안 될 동기와 구조가

되어주었으며, 예술의 진보에 대한 선형적 개념과 밀접하게 얽혀 있었던 이념적 정의, 선언 그리고 확고한 이론적 입장은 과거의 일이다. 컨템포러리 아트, 즉 동시대 예술은 관람자가 진행 중인 작업에 협력하는 열린 관계를 유도하는 유동적인 상황에서 전개된다. 사실 예술의 전체적인 개념 자체가 변했다. 이제 예술가는 특정 매체를 통해 드러나는 시그니처 스타일이 아니라 '태도', 즉 네트워크에 관여하는 방식으로 정의된다.

2002년 프랑스의 저명한 평론가이자 큐레이터인 니콜라 부리오Nicolas Bourriaud는 우리가 '포스트모던' 목적론의 한계를 넘어섰으므로, 동시대 예술의 핵심적인 특성(그가 이를 홍보하는 데 크게 공을 들였다는 점을 유념해야 한다)은 "'창조적 과정'이 끝나는 지점(관찰 대상이 되는 "완성된 결과물")이 아니라 탐색의 장소, 입구, 여러 활동의 발생원으로 자리 잡는다는 점'이라고 주장했다. 그 결과 "우리는 생산에 손을 대고 기호의 네트워크를 탐색하고 기존 노선에 우리 방식을 끼워 넣는다."[7] 부리오는 이런 '관계' 예술 안에서 '의미는 예술가와 작품을 보러 오는 사람 사이의 협업과 협의에서 탄생'하며 생산과 소비 사이의 전형적인 관계는 완전히 붕괴한다고 단언했다.[8] 오늘날의 예술은 전환, 치환, 전위, 이탈과 관련되어 있다. 이는 노마드적이다. 부리오는 동시대 미술을 매우 다양한 문화 형태를 채우고, 다시 한번 가시성을 만들어내는 무언가로 응고되는 기체에 비유했다.[9] 또 다른 저명한 작가이자 큐레이터인 보리스 그로이스Boris Groys는 2016년 글에서 오늘날의 예술은 이제 미학에도 얽매이지 않으며, 인터넷을 통해 창조적 참여 수준이 크게 향상되면서 펼쳐진 가능성에 따라 '동시대 예술은 확실히 대중적 문화 실

천이 되었다. … 오늘날의 예술가들은 주로 예술 소비자보다는 예술 생산자 사이에서 살아가며 영향을 미친다'고 말했다.[10]

당연히 부리오와 그로이스, 그리고 지적 사고를 지닌 동시대의 많은 다른 평론가와 큐레이터가 선호하는 유형의 예술에는 회화가 포함되지 않는 경향이 있으며, 모노크롬의 계열은 확실히 그렇다. 전반적으로 회화는 구식이고, 본질적으로는 동시대 예술이라는 이름에 걸맞은 예술이 되기 위해 필요한 협업과 협의를 제공할 수 없다고 여긴다. 이는 오로지 시장의 관심사다. 특히 모노크롬 회화는 이미 오래된, 유효하지 않은 비평적 문제에 천착해 있는 것처럼 보인다. 또한 새로운 반미학적 풍토 내에서 순수한 시각, 도전적인 자율성과 부정을 우선시했던 아방가르드의 초기를 생각나게 한다.

오늘날 경계와 한계에 도전하고, 실체 없고 형언할 수 없는 것, 부재나 공허를 환기하는 모노크롬이라는 매체의 가능성이 회화를 넘어 훌륭하게 발휘될 가능성이 크다는 사실은 의심할 여지가 없다. 크레이그 스태프Craig Staff는 그의 연구 〈모노크롬: 동시대 예술의 명과 암Monochrome: Darkness and Light in Contemporary Art〉에서 동시대의 모노크로매틱 예술을 통해 '숭고'의 예를 살펴보지만, 동시대 회화에 대해서는 많이 다루지 않는다. 그는 자신의 주제에 대한 접근 방식이 동시대 미술과 모더니즘, 구체적으로는 형식주의 모더니즘에서 중요한 '광학적' 측면에 따른 좁은 관점의 모더니즘 사이의 태생적으로 양가적인 관계와 더불어 시작되어야만 한다는 데 주목하도록 한다. 스태프는 모노크롬의 중심적인 특징은 형상/배경, 즉물적/정신적, 공간/시간과 같이 다양한 형태의 이분법적 대립과의 복잡한

관계라는 사실도 강조한다. 이는 이제 점점 더 무의미해 보이는 대립이다.[11] 하지만 스태프가 인정하듯이, 그럼에도 동시대의 모노크롬에 대한 모든 논의에는 100년에 걸친 역사의 복잡한 특징들이 포함되어야 한다.

한편 평론가 데이비드 조슬릿David Joselit은 미학적 자율성에 대한 모더니즘적인 환상에서 성공적으로 벗어나, 이제는 의식적으로 확장된 네트워크 안에 존재하는 일종의 미니멀 회화를 옹호하는 주장을 활발하게 펼친다. 조슬릿은 이를 '과도적 회화'라 칭하는데, 어떤 식으로든 의도한 프레임 내에 '유통과 전시 네트워크' 안에서의 위치에 관한 인식을 포함하는 작품을 말한다.[12] 조슬릿은 '현대 회화(분야 전반, 모노크롬 작품과 평론)의 수사는 정통 모더니즘 비평이 지녔던, 단지 개인적 시각의 현상학적 관계 안에 관객을 놓고 보는 것이 아니라 초지각적인 사회적 네트워크에 접합하는 역할을 했다'고 주장한다.[13] 조슬릿은 이제는 '객체가 일단 네트워크에 들어가면 결코 완전히 정지해 있을 수 없고, 다양한 물질적 상태와 지질학적으로 느린 속도(동결 상태)부터 한없이 빠른 속도에 이르기까지, 다양한 순환 속도에 영향을 받을 수밖에 없음을 보여주는 게 목적인 형태와 구조를 만들어내는' 이 과도적 회화의 대표적인 예로 모노크롬과 모노크로매틱 회화라는 매체를 꼽는다.[14]

평론가 이자벨 그로Isabelle Graw는 자기 저서를 통해 역사학자 미셸 푸코로부터 차용한 용어인 '형성체formation'로서의 옹호하며, '특정한 "형성의 법칙"을 준수하면서도 시간의 흐름에 따라 변하'기 때문에 '시간이 흐르는 동안 지속하는 측면과 함께 변화, 즉 경계의 이동을 생각할 수 있게 하는' '역사적 구

조'로 회화를 생각하고자 했다.[15] 그로는 '형성체'로서 회화의 주요한 특징은 시와 무용, 연극과 사진에 이르기까지, '다른 매체의 교훈을 관례적으로 흡수'했다는 점이라고 말한다. 그녀는 이렇게 덧붙였다. "회화의 흡수 능력은 회화를 매우 혼성적인 매체로 만들었지만, 푸코의 표현처럼 '회화를 고집스럽게 지켜'내기도 했다."[16] 조슬릿과 마찬가지로 그로의 관점에서 회화가 '형성체'로 이해될 경우, 단순한 매체 자체의 경계를 넘어 그런 이해가 나타나는 더 광범위한 맥락을 통합한다고 보아야 한다. 이는 '다양한 관계자, 이론, 기관에 의해 정의된' 맥락으로 "여기에는 화가 자신과 옹호자, 후원자, 수집가, 갤러리 운영자, 평론가, 에이전트, 미술관만이 아니라 회화를 둘러싼 전설과 담론의 생성도 포함된다."[17] 이 정의에서 회화는 예술적 실천의 집합일 뿐 아니라, "새로운 역사적 환경 속에서 다시 부상해 여전히 유효할 수 있는 역사적으로 자리 잡은 규칙의 집합이다."[18]

조슬릿과 그로는 여전히 오늘날 회화의 '형성'에 모노크롬 회화의 자리가 있다고 생각한다. 두 사람이 모두 언급한 예술가 중 하나는 미국 작가인 웨이드 가이튼Wade Guyton(1972-)이다. 2007년 가이튼은 컴퓨터로 만들어진 일반적인 직사각형 형식에서 비롯된 검은색 모노크롬 연작을 처음으로 전시했다. 포토샵으로 그리고 채운 다음 잉크젯 프린터를 사용해 캔버스에 프린트한 작품이었다. 벽을 배경으로 설치된, 시대에 맞지 않는 듯 보이는 이 작품들은 흠집이 나 있고 지저분한 검은색 바닥 깔개와 병치되어 기계적이고 가상적인 것과 물질적인 것의 간접적이고 어색한 대립을 선보였다. 가이튼은 한 인터뷰에서 이렇게 말했다.

이 오브제들은 컴퓨터와 내가 쓰는 프린터로 만들어졌다. 이것으로 바닥을 훑고 종종 캔버스 틀에 붙이기 전, 몇 주 또는 몇 달 동안 바닥에 쌓아둔다. 그래서 바닥은 언제나 작품 제작에 있어서, 즉 작품 표면의 흠집, 바닥에서 잉크에 들러붙은 먼지 등 이 모든 걸 만드는 데 없어서는 안 될 부분이었다. 그러므로 이 바닥을 갤러리로 가져와 그림에 맥락을 부여하고 모든 것을 서로 연결되게 하는 게 당연했다. 또 바닥은 유일하게 이 공간에서 채색된 표면이기도 하므로 발로 그림을 느낄 수 있다.[19]

가이튼은 다른 인터뷰에서 그의 작품이 인간 대 기계의 개념에 관한 것이냐는 질문을 받았다. 그는 이렇게 답했다.

나는 그게 그렇게 상반된다고 생각하지 않는다. (컴퓨터는) 또 다른 도구일 뿐이라고 생각한다. … 하지만 요즘에는 언제나 컴퓨터와의 관계를 만드는 것도 사실이다. 내 부모 때는 그런 일이 없었다. 그리고 지금 나보다 어린 세대는 우리가 컴퓨터와 맺은 관계에 비해 놀랍도록 다른 관계를 맺는다. 내가 보기에는 언제나 일종의 절충이 있어, 조화될 때도 있고 맞서 싸울 때도 있는 듯하다.[20]

영향력 있는 가이튼의 작업은 오늘날 예술에서 가장 시급한 문제 가운데 하나를 탐구하는 데 모노크롬을 활용한다. 가이튼은 모노크롬 회화가 기술 혁신의 결과로 잃어버릴 위기에 처한 사고와 몸짓의 섬세한 특성을 규명하고 강화하는 능력이 있

음을 보여준다. 이런 의미에서 회화는 전체적으로, 즉 사고와 몸짓 사이의 관계적 특성을 탐구하는 모범적 실천의 모음으로 서 상당히 적합한 능력을 지닌 듯하다. 아마도 모노크롬 회화는 특히 이 관계의 가능성을 가장 세련되고 섬세하게 묘사함으로 써 이 과제에서 특별한 역할을 할 것이다.

　　모노크롬은 원본성과 저자성에 관한 여러 의문과 관련 된 다른 관점에서 볼 때 여전히 도발적일 가능성이 있다. 그로 는 회화의 '순수하지 못한' 상태, 중복성과 모사와의 관계, 그리 고 어쩔 수 없이 상품화되기 쉬운 측면을 인정하는 입장에서 출발한 멀린 카펜터Merlin Carpenter(1967-)에 대해 이야기한 다. 2009년 카펜터는 영국의 유명한 추상화가 존 호일랜드John Hoyland(1934-2011)에게 그의 혁신적인 1960년대 작품 일부 를 다시 그려보자고 제안했다.[21] 호일랜드는 어쩌면 당연하게 도 허락하지 않았지만 카펜터는 어쨌든 그 그림들을 그렸고, 저 작권 침해라는 복잡한 상황을 피하기 위해 판지로 된 운반용 상 자에 복제화를 넣은 다음 포장 테이프로 싸서 운송 레이블을 붙 인 다음 전시를 위해 벽에 걸었다. 이 작품의 잠재적 구매자들 은 계약상 2081년까지 작품을 포장한 채로 두어야 하며 2081 년에 저작권이 만료되면 그때서야 호일랜드 작품의 복제화를 감상할 수 있다.[22] 그동안 카펜터 프로젝트의 실질적인 결과물 은 모노크롬의 모습을 취한 판지에 포장된 그림 모음이다. 모노 크롬이 회화를 부정하거나 삭제하거나 덮어 감출 뿐 아니라, 레 디메이드의 역할도 하는 이 내러티브는 친밀한 감정적 유대를 불러일으킨다. 카펜터의 전략은 확실히 재치가 있고 시사하는 바가 크지만, 대다수 동시대 회화와 마찬가지로 지적인 보상을

다른 무엇보다 우선시한다. 카펜터는 동시대 예술에서 모노크롬이 통속적이고 저속한 기호가 되었다는 사실을 이용한다.

모더니즘의 중심인 본질주의에 대한 믿음이 없어진 문화에서, 판지 상자와 같은 좀 더 일상적이고 평범한 형태와 모노크롬의 관계는 이제 예술에 대한 좀 더 노골적인 개념적 접근 방식과의 관계와 마찬가지로 솔직하고 흥미로워진다. 영국 작가 시엘 플로이어Ceal Floyer(1968-)는 ‹모노크롬 영수증이 되기까지(흰색)Monochrome Till Receipt (White)›(1999)에서 슈퍼마켓 체인 모리슨즈Morrisons의 보잘것없는 프린트 영수증을 액자 없이 갤러리 벽에 붙여 ‘모노크롬 작품’이 되게 한다. 영수증에는 플로이어가 구매한 물건들이 모두 흰색이거나 이름에 ‘흰색’이라는 단어가 들어가 있다는 것이 나타나 있다. 플로이어는 이를 통해 모노크롬은 이와 같이 시각적으로 흥미를 불러일으키는 요소가 거의 없어 종종 간과되며 본질적으로 평범하고 재미없는 것이라는, 줄곧 내재해 있었던 가능성에 초점을 맞춘다. 하지만 뒤샹이 20세기 초에 이미 보여주었듯이, 예술가가 어떤 대상(예를 들면 남성용 소변기)을 예술이라는 이름에 걸맞은 예술로 내세우고 선보이면 예술이 될 수 있다. 플로이어는 흥미롭지 않은 것에 관심을 두게 된 바탕이 미술 학교에 다니면서 갤러리 감독자로 일했던 시절이라고 말한다. “많은 예술 작품이 전시되는 것을 보았다. 그리고 많은 예술 작품이 전시되지 않는 것을 보았다. 그 자체가 교육이었다. 나는 가정이 그 자체로 매체라는 사실을 알게 되었다.”[23] 미술관이라는 환경에서 예술과 공존하던 이 시기에 대한 플로이어의 반응은 30년 전 뉴욕현대미술관에서 일했던 로버트 라이먼의 반응과 많은 면에서 비슷

하다. 두 사람 모두 간과되는 것에 주목했다.

하지만 가장 체계적인 방식으로 일상 속에서 눈에 띄지 않고 레디메이드로 존재하는 사물로서 모노크롬의 위상을 탐구한 예술가는 또 다른 영국 예술가 데이비드 바첼러(1955-)다. 그가 쓴 글을 보면 바첼러 역시 모노크롬의 역설적인 매력과 이제는 가능하지 않은 것(적어도 그에게는)을 발견한다.

1980년대 후반에 모노크롬 작품을 만든 원래의 동기는 약간 악의적이었다. 그 주제가 흥미로웠던 이유는 모노크롬이 만들어질 수 있는 가장 형편없는 종류의 그림처럼 보였기 때문이다. 일률적이고 다듬어지지 않은 색이 특정 표면 전체에 고르게 칠해져 있는 하나의 연속된 평면, 즉 모노크롬은 구성, 드로잉, 섬세함을 필요로 하지 않는 듯 보였으며, 만드는 데 기술은 물론이고 당연히 섬세한 기교도 필요하지 않아 보였다. 문에 페인트칠을 할 수 있는 사람이라면 누구나 모노크롬 작품을 그릴 수 있다. … 이는 저급한 코미디, 고급한 추상의 귀류법reductio ad absurdum 같은 회화였다. 그렇지만 내가 모노크롬에 매료된 부분 중 하나는 많은 예술가에게 이 형태의 회화가 선의 독재로부터 색을 해방하고 재현의 기록으로부터 회화를 해방하며, 붓으로 어떤 숭고한 공허나 다른 형이상학적인 무를 나타낼 가능성과 같이 훨씬 더 많은 가능성을 보여주었다는 인식이었다. 형식적이든 정신적이든 그 밖의 어떤 것이든, 누구도 모노크롬의 초월에 대한 주장을 진지하게 계속할 수 있다고 생각하지 않았기 때문이다.[24]

1997년에 시작해 진행 중인 ‹발견된 모노크롬Found Monochromes›이라는 사진 연작ⓗ에서, 바첼러는 빈 게시판, 광고판, 표시판 그리고 창문에서 ‘모노크롬’을 발견하고 사진을 찍는다.[25] 그런 대상들은 광고를 위한 장소로서, 소재지에서의 기능이 일시 중단되었거나 중단되는 동안에도 계속 보이는, 지저분하고 버려진 텅 빈 직사각형들이다. 여기서 모노크롬은 뒤샹의 레디메이드와 워홀의 의도적으로 피상적인 도시적 미학과 결합한다. 바첼러는 이 작품들에 대해 이렇게 말한다.

> 평면과 공백. 하지만 이해하기 힘든 일반적인 공백이 아니라, 우연한 공백, 즉 여기, 오늘, 이 특정한 거리의 특정한 철책 위의 한 공간의 공백이다. 오늘은 여기 있지만 내일은 사라질지도 모른다. 공간의 공백, 하지만 모든 공간의 공백은 아니다. 이런 일은 도시 전체 여기저기에서 똑같이 일어나지 않는다는 것을 알았다. 더 간과되고 과도기적인 환경에서 더 많이 일어나는 경향이 있으며 좀 더 깔끔하고 세련된 지역에서는 드물다. 나에게는, 그리고 아마도 나에게만, 이런 약간의 주변적인 광경은 얼마 없는 훌륭한 순간이며 현대성을 보여주는 작은 기념비다. 현대성이 여전히 어느 정도는 보들레르가 말하는 ‘일시성, 순간성, 우연성’이라는 훌륭한 표현으로 정의될 수 있다면 말이다.[26]

바첼러가 지적했듯이, 오늘날 도시 환경 내에서 단색의 표면은 도처에 존재하며 일상생활의 익숙하고 아무렇지도 않

은 부분이 되었다. 실제로 전반적인 문화 내에서 '공백' 그 자체의 지위, 이와 더불어 시각적인 '무'의 지위는 근본적으로 바뀌었다. 현대 건축, 기술, 대중문화는 일상적으로 채색된 빈 직사각형의 예를 제공한다. 우리는 모노크롬 표면에 둘러싸여 있다. 한때 빈 표면은 드물었다. 보통 실내의 벽은 무늬가 있는 벽지로 덮여 있었던 것처럼 말이다. 하지만 건축과 기술 혁신에서 '적을수록 좋다'를 내세웠던 한 세기가 지난 지금, 빈 표면은 어디에나 있다. 우리를 둘러싼 이런 공백의 대부분은 작동되기를 기다리는 휴면 상태의 텔레비전, 컴퓨터, 스마트폰 화면 같은 전자제품이다. 간단히 말하자면, 습관적인 것에 대한 전복적인 도전인 경험, 즉 부정이자 무 또는 '존재의 근거'와의 만남인 하나의 경험을 제공하는 예술 속 공백의 잠재성은 예술 안팎에서 모두 많이 줄어들었다.

그런데도 모노크롬의 강렬한 울림이 볼 수는 없지만 느끼고 생각하고 해석할 수 있는 현대의 비물질화된 예술 작품의 예와 더불어, 발견된 모노크롬이나 레디메이드 모노크롬에까지 흐름을 거슬러 전달될 수 있을까? 1958년 파리의 이리스클레르갤러리Galerie Iris Clert에서 이브 클랭이 매개가 되어 모노크롬이 비물질화되기 전 마지막 분기점이 되는 순간을 알린 이후, 표면상 오브제의 부재 자체가 점점 더 친숙한 잠재적 예술 콘텐츠가 되었다. 평론가 아나 드죄즈Anna Dezeuze는 '현대와 동시대 예술 관객이 미니멀한, 거의 인지할 수 없는 형태로 예술 작품이 전위적으로 환원되는 경향이 갈 데까지 갔다고 생각할 때마다, 훨씬 더 미니멀하고 심지어 더 인지할 수 없는 예술 작품을 선보이는 또 다른 예술가가 나타난다'고 말한다.[27]

시엘 플로이어의 다른 작품은 이런 맥락에서 흥미롭다. ⟨자동 초점Auto Focus⟩(2002)에서 플로이어는 스탠드 위에 설치한 라이카의 슬라이드 프로젝터(오늘날 디지털 프로젝터의 전신인 아날로그 프로젝터로, 당시 대체가 시작되었다)를 사용해 근처의 벽에 빈 광선을 내보냈다. 프로젝터의 기능은 보통 이미지를 투사하는 것이므로 플로이어의 작품은 이미지의 부재를 떠올리게 하지만, 이는 현재 그녀가 불확실하고 시대에 뒤떨어졌다고 여기는 신비감을 의도적으로 배제한 방식을 통해서였다.

하지만 덴마크 출신 아이슬란드인이자 컨템포러리 멀티미디어 예술가 및 모노크롬 작가인 올라퍼 엘리아슨에게 이런 형이상학적 정당성의 상실이 반드시 순전히 개념적이거나 풍자적인 작업으로 이어질 필요는 없었다. 엘리아슨은 '모노크롬은 난해하고 함부로 접근할 수 없고 심지어 신비적이어서(카지미르 말레비치를 생각해보라), 종종 배타적인 분위기가 있다고 여겨진다'고 말한다. 하지만 엘리아슨은 모노크롬이라는 매체가 모더니즘의 상징으로서 점점 약해지는 자기 역할로부터 비로소 해방될 때 결국 진가를 발휘할 것이며 '포용의 예술'이 될 수 있다고 주장한다.

모노크롬은 일단 자신을 믿고 받을 들여놓기만 하면 개방적이고 친절할 수 있다. 모노크롬의 '모노mono'는 복잡성의 배제를 의미하는 것이 아니라, 모노크롬의 공간이 다원성을 내재한다는 의미다. 모노크롬은 다차원성을 기꺼이 받아들이며 관람자인 우리에게 이를 제공한다. 어떤 예술 작품은 어떻게 생각하라고 명령하는 듯하고, 심지어

는 자신이 부족하고 어울리지 않는다고 느끼게 만들지도 모른다. 아니면 그냥 관람자를 무시할 수도 있다. 다른 예술 작품은 관람자를 주제로 다루고 경험을 자신의 것으로 만드는 데 적극적으로 참여하도록 유도한다. 모노크롬은 후자다. 모노크롬은 관람자가 정체성을 정의하고 경험의 원저자가 되는 것을 주관할 수 있게 한다.[28]

작품 ‹한 가지 색을 위한 방Room for one colour›(1997)[1]에서 엘리아슨은 스펙트럼의 다른 모든 색을 억누르는 효과가 있는 단일 주파수의 노란색 나트륨 등 불빛으로 공간을 가득 채운다. 그 결과, 방 안에 서 있으면 자기와 다른 사람에게 흑백의 음영으로만 보인다. 그 효과는 묘하다. 엘리아슨은 이를 ‘공간과 주변 사람을 지각하는 특별히 예리한 능력이 있다는 느낌을 주는 일종의 하이퍼 비전’이라고 묘사한다.[29] 또 엘리아슨은 직접적으로 현상학적이고 비매개적인 측면에서 모노크롬의 기능을 깔끔하게 요약하며 이렇게 설명한다.

작품을 한 가지 색으로 한정해 환원함으로써 내러티브를 완전히, 심지어 구성적 내러티브까지 없앨 수 있다. 이를 통해 눈앞의 단색 질료뿐 아니라 경험이 발생하는 환경, 이를 둘러싼 주변의 자극과 소음, 작품을 마주했을 때의 감정 상태, 지각 그 자체의 본질에 주의를 기울일 수 있다. 주제는 모노크롬 그 자체, 즉 추상화가 아니라 추상인 동시에 매우 밀접한 지각과 경험이다.[30]

결론

'아무도 안'을 볼 수 있다니! 그렇게 멀리서도 말이야!To be able to see Nobody! And at that distance, too![1]

루이스 캐럴, 『거울 나라의 앨리스』(1871)

이브 클랭은 모노크롬 작품을 만들겠다는 그의 결심을 다음과 같은 짧은 우화의 형식으로 설명했다.

한 플루트 연주자가 어느 날 하나의 독특한 음만 계속해서 연주하기 시작했다.

20여 년을 그렇게 하자 그의 아내는 마침내, 다른 플루트 연주자들은 화음과 선율이 있는 여러 가지 소리를 만들어냈는데 그편이 더 흥미롭고 다채로웠을 것이라고 지적했다.

그러자 그 '모노톤' 플루트 연주자는 다른 사람들은 아직 찾는 중인 음을 '자신'이 찾아낸 것은 자기 잘못이 아니라고 대꾸했다![2]

클랭이 자기만은 안다고 믿었던 '단순한 진리'는 어떤 것이었을까? 클랭은 명백히 보이는 것 이상을 보는 특별한 능력을 갖추었다고 믿던 사람들과 그의 작품을 언제나 유효한 초대라고 여긴 사람들을 제외하면, 다른 모든 인류가 부인하는 듯 보이는 그가 지닌 특별한 통찰은 어떤 것이었을까? 클랭이 수용하고 그의 예술이 구현하고자 했던 형이상학에는 두 가지 다

른 수준의 의식이 있다. 즉 현상 세계를 지향하고 이에 관여하며, 모든 사람에게 통용되는 외부 의식 수준과 훨씬 더 배타적(표면적으로 초월적 절대자, 즉 '존재의 근거'와의 합일을 이루게 하는 내부 지향적인 세계)이며, 특별한 소수만이 이해할 수 있는 또 하나의 의식 수준이다. 클랭의 경우, 이 두 번째 세계와 관련해 그의 파란색 모노크롬을 '올바르게' '읽어낼' 수 있는 사람만이 언제나 그 진정한 의미를 이해하게 된다.

하지만 순전히 사회학적인 관점에서 보면, 예술로서 채색된 직사각형이라는 표상은 무엇보다 미적 관념의 판단을 보기 드문 미세한 구별에 기초하기에 사회적 차별의 확고한 상징으로 해석될 수 있다. 모노크롬은 이를 가치 있게 여긴다고 주장하는 사람들에게 피에르 부르디외가 말하는 '문화적 고귀함cultural nobility'을 제공한다.[3] 사실 과거의 계급제가 사라진 사회에서 모노크롬은 신념의 불필요한 비약을 바탕으로 한 '문화적 고귀함'을 보장하기에 특히 유용하다. 즉 '익숙하지 않은 사람'이나 '외부자들'이 이해할 수 있는 범위를 넘어서는 난해한 요소에 기반을 둔다. '내부자'라는 뜻에서 '우리'가 '정신적인 것'이나 '자율성' 또는 '알레고리'를 유창하게 이야기하는 동안, '외부자'인 '그들'이 보는 것은 제작에 쓰인 기법이나 내러티브 또는 미학적 내용의 단서가 아무것도 표시되지 않은, 단지 빈 캔버스일 뿐이다. '그들'은 당혹감에 머리를 긁적이거나 조롱하며 비웃거나 그 어리석음을 그냥 무시한다. 때로는 좋지 않은 일을 당한 크리스티의 라인하르트 작품과 관련해 앞서 살펴보았듯이, 좀 더 직접적인 행동을 취하기도 한다. 가끔은, 그리고 어떤 이유로든 '그들'이 다시 생각해보는 시간을 갖고, 모노크롬이 '예술'로 불릴

만한 가치가 있음이 보이는 '우리'가 될지도 모른다. 『거울 나라의 앨리스』에서 앨리스는 이렇게 말한다. "길에 아무도 안 보여요I see nobody on the road." 그러자 하얀 왕은 '안달하는 말투로' 이렇게 답한다. "나도 그런 눈이 있다면 좋으련만… '아무도 안Nobody'을 볼 수 있다니! 그렇게 멀리서도 말이야! 이런 불빛에서도 나는 진짜 사람들밖에 볼 수 없는데!"[4]

현대 미술의 진화가 특히 명확하게 보여준 건 이제는 가치 판단의 기준이 확실하게 정의되지 않거나 대대적으로 변화하는 상황에서, 작품의 개인적 이해나 감상은 문화의 '문지기'가 제공한 구두 정보로 전달되는 지식을 따르는 경우가 많다는 사실이다. 신뢰할 수 있는 출처에서 나온 그런 정보는 의식적인 인지 측면에서 우리에게 영향을 미칠 뿐 아니라, 신경학 연구에서 밝혀진 바와 같이 강력하고 무의식적인 신경 화학적 보상을 제공해 사실상 관람자의 반응을 결정한다.[5] 모노크롬처럼 보이는 게 많이 없는 경우, 이 신경 화학적이고 지적이고 사회적인 보상을 얻기 위해 '신뢰할 수 있는 출처'를 기본값으로 설정하려는 경향이 특히 얼마나 강한지 쉽게 상상할 수 있다.

모노크롬과 관련해 충격적이고 혁신적이던 많은 부분이 이제는 아주 흔하거나 이해할 수 있는 것으로 여겨지기도 한다. 모노크롬의 반항적인 제스처는 양식적 옵션이 되었다. 말레비치, 클랭, 라인하르트, 라이먼 같은 예술가가 각기 다른 방식으로 이를 전달했던 정점에서 내려오면, 모노크롬에서 무엇이 남을까? 오늘날의 관점에서 보면 모노크롬은 종종 본질적으로 도시적이고, 도시풍의 예술 형태인 것처럼 보인다.[6] 도시에는 도처

에 모노크롬 표면이 있다. 공학, 산업, 기술과 도시 계획에서 비롯된 현대적인 형태는 모노크롬의 현상에 분명하게 나타나 있으며, 종종 사실주의 전통을 지닌 모노크롬에서 공공연하게 찬양된다. 하지만 말레비치가 모노크롬을 형이상학적 실재가 나타날 수 있게 하는 '사막'으로 묘사한 것마저도, 좀 더 현실에 기반을 둔 측면에서는 도시 개발의 모든 새로운 단계에 선행되어야 하는 불도저로 고른 땅의 사막을 떠올리게 한다고 주장할 수 있다. 육체의 속박에서 상상을 해방한다는 이브 클랭의 무한한 파란색은 인간이 기술적으로 만들어낸 가상현실 세계에 연결되면서, 21세기 도시 안의 우리가 사는 육체에서 분리된 상태를 묘하게 예고한 것처럼 보일 수 있다.

발전된 문명 세계에 사는 대부분의 사람처럼 현재 대다수의 예술가가 사는, 만들어진 환경은 점점 더 자연에서 멀어진다. 도시 사회는 인공적인 완충 지대를 만들어 예측할 수 없고 종종 파괴적인 힘으로부터 인간을 효과적으로 보호한다. 게다가 도시적이라는 것은 자연에서 본래 주어진 것으로부터의 도피로 생각되는, 특정한 진보의 개념과 연결될 수도 있다.

현대의 세속적인 문화는 철학자 존 그레이John Gray의 말처럼 '지적 탐구는 인간에게 사물의 구조를 드러내 보인다'는 생각의 보편적 적용 가능성에 대한 믿음을 바탕으로 한다.[7] 이는 무엇보다 전적으로 합리주의에 의거한 세계관을 양성하는데, 이에 철학자 찰스 테일러는 다음과 같이 간주한다.

세상을 지각하는 주체는 주변으로부터 얻은 정보의 '일부'를 받아들인 다음 어떤 방식으로든 주체가 가진 세계

에 관한 '심상'이 떠오르도록 이를 '처리'한다. 그런 다음 주체는 수단과 목적의 '계산'을 통해 자신의 목표를 달성하기 위해 이 심상을 바탕으로 행동한다.[8]

이 생각은 인간 대 비인간, 문화 대 자연으로 대립하게 한다. 실제로 도시 문화가 필수인, 계몽주의적 인본주의의 중심인 현대화 프로젝트 역시 비인간 세계를 전용하고 이용하고자 하는 강한 욕구에 기초하며, 그 결과 자연적이거나 유기적인 것과 대립한다. 한때 특히 서구의 욕구였던 것이 이제는 전 세계로 전파되었으며, 이런 확대와 동시에 경제, 기술, 정치적 진보 측면에서 계몽주의적 인본주의의 명백한 이점이 있음에도, 허무주의적 관념을 만연하게 하고 세계를 환경 재앙으로 몰고 갔다는 인식이 커졌다.

말레비치의 1915년 작품인 〈검은 사각형〉의 물리적인 현재 상태는 계몽주의적 인본주의 이상의 운명, 그리고 그것과 현재의 연관성에 대한 일종의 알레고리로 해석될 수 있다. 개념 본래의 근본적인 단순함은 시간의 흐름에 따른 마모로 인해 무자비하게 본색이 드러났다. 말레비치는 초기의 두 작품 위에 〈검은 사각형〉을 그렸는데, 그중 하나는 흑백 물감의 표면층에 금이 가고 갈라져 명확하게 눈에 보이게 되면서 절대주의적 구성의 그림자를 드러냈다(ⓒ 참조). 몇 년 앞서 입체 미래파 양식으로 그려진 다른 작품은 최근에야 엑스선 촬영 분석을 통해 드러났다. 하지만 그림 상태와 관련된 문제가 곧바로 발생했는데, 이것이 말레비치가 1923년과 1924년 사이에 〈검은 사각형〉의 다른 버전을 그린 이유 중 하나다. 그 후 1929년에 세 번째 버전

을 그렸고 1920년대 후반과 1930년대 초반에 네 번째 버전을 그렸다(이 버전이 1935년 레닌그라드에서 있었던 장례식에 함께 했다). 단순한 동일 모티프를 반복하려는 말레비치의 의지는 뒤를 이은 많은 모노크롬 작품과 마찬가지로 ‹검은 사각형›이 늘 독특한 인공의 실재가 아니라 하나의 개념으로 의도되었다는, 앞서 그가 암시한 바를 강조한다. 이런 의미에서 물리적인 견본 하나가 변질된 것은 대상에 의미를 부여하게 되는 개념의 유효성을 전혀 약화하지 않는다.

그런데 최근 ‹검은 사각형›의 표면 아래에 더 많은 의미가 깔려 있다는 사실이 밝혀졌다. 2015년 감춰진 두 번째 그림을 발견했던 동일한 그림 분석에서 일부만 알아볼 수 있었던, 이전에는 작가의 서명이라고 생각했던 글자가 사실 러시아어로 '어두운 동굴 속 흑인들의 전투Битва негров в темной пещере'(이어진 부분은 판독 불가)라고 쓰여 있는 것으로 밝혀졌다. 틀림없이 말레비치는 13장에서 언급한 알퐁스 알레를 비롯한 다른 작가들의 시각적 말장난을 암시하고자 했을 것이다.[9] 그러나 이 뜻밖의 새로운 사실은 ‹검은 사각형›에 또 다른 수준의 잠재적 의미를 더했으며, 이는 아무리 짧건, 이유가 무엇이건 말레비치가 의식적으로 의도한 의미의 일부였다.

최근에 발견된 이 텍스트는 이제 의도치 않은 물질적 분해를 포함해 말레비치의 선구적인 작품에 대한 더 광범위한 스토리의 또 다른 구성 요소가 되었다. 이런 모든 잠재적인 맥락, 그리고 틀림없이 다른 많은 맥락이 오늘날 그 작품 자체에 관한 모든 반응에 내재되어 있다. 오늘날 말레비치의 작품을 평가할 때 우리는 눈으로 보이는 증거와 엑스선 분석이 제공한 추가

정보를 무시할 수 없다. 이는 주로 작품에 대한 경험을 심각하게 제한하지 않는 머릿속의 개념으로 생각한다. 휘갈겨 쓴 텍스트와 마찬가지로 그림의 변질은 이제 그림이 의미하는 바의 일부다. 말레비치가 사용한 재료의 불안정성으로 인한 우연한 효과는 작품 이해의 일부인 감정과 연상의 또 다른 관점을 더하는 데 기여했고, 작품을 만들 때 작가의 생각과는 거리가 먼 취약성, 노후화, 조잡함을 암시하는 한편, 그 단어들은 작품을 확실히 '순수하지 못한' 맥락에 펼쳐놓는다.

무엇보다 〈검은 사각형〉의 안타까운 물리적 상태는 이 모노크롬 작품이 100년 이상 되었다는 사실을 떠올리게 한다. 역사의 자취를 지우는 데 혈안이었던 예술은 이제 확실히 자신만의 자취를 지니게 되었고, 이를 뒷받침하는 가치들은 우리를 소멸의 경계로 내몰았다. 따라서 현재의 관점에서 모노크롬을 이해하고자 한다면 이 역사와 그에 속하는 다양한 해석적 틀이 포함되어야 할 것이다. '동시대' 모노크롬은 그 역사의 요약이자 기존의 신조에 도전하기 위해 끊임없이 새로운 의미가 등장하는 진행 과정의 일부로 보아야 한다. 앞서 살펴보았듯이, 예를 들어 한국의 단색화 같은 비서구 모노크롬의 실존은 모노크롬에 다른 가능성이 있다는 사실을 보여주므로 이런 맥락에서 특히 중요하다.

모노크롬의 중요하면서도 아직 불완전한 유산 중 하나는, 위에서 설명한 특정 서구 세계관에 의해 판단된 심오하고 현재 진행 중인 문화적 문제를 전면에 내세우는 데 모노크롬이 어떻게 기여할 수 있는가 하는 것이다. 이는 만드는 것과 생각하는 것, 작업과 지식의 관계, 그리고 신체적 행위와 결합된 정신

적 활동을 통해 원재료가 지속성 있고 질서 정연하며 의미 있는 형태로 변형되는 방법을 이해하는 것과 관련이 있다. 이런 맥락에서 현대 미술을 통한 모노크롬의 진화를 되짚어보면, 예술 작품이 미니멀하고 타성적이며 본질적으로 의미 없는 물질적 인공물에 부과된 통념의 형태라는 특정 문화적 견해를 공고히 하는 데 모노크롬이 얼마나 중요한 역할을 하는지 알 수 있다. 이는 단지 예술가의 머릿속 생각에서 비롯된 일련의 선행 조건의 귀결인, 하나의 결과물로 해석된다. 생각해내는 것과 만드는 것, 그리고 개념과 물질적 결과물 사이에 근본적인 구별이 이루어지는 것이다.[10] 그 결과, 예술의 지적인 측면은 가장 높은 지위로 격상되고 정신적인 측면은 물질적이고 물리적인 측면과 분리된다. 정신이 육체보다 우위에 있게 되는 것이다.

이런 경향은 지적 분석과 관련된 지식이 함축적이고 개인적인 분석보다 강조되는 현대 미술과 동시대 미술의 많은 측면에서 뚜렷하게 나타난다. 모노크롬은 종종 이 '계산'과 떼려야 뗄 수 없는 관계에 있는 것처럼 보이지만, 동시에 그런 추정에 도전하는 것으로도 이해할 수 있다. 분명히 모노크롬은 우리가 예술 작품을 이해하고자 할 때 형식적이고 개념적인 것뿐 아니라 선개념적이고 비형식적인 것과 느낌을 조합해 활용한다는 점, 그리고 우리가 활용하는 사고의 범주는 경험적이고 지각적인 기원에서 비롯된 것이며, 우리의 체화된 마음이 예술을 경험하는 방식은 표현하는 개념을 특징짓는다는 사실을 알려준다. 의미를 만든다는 것은 본질적으로 창조적인 행위이며 감각 운동, 느낌, 수행 그리고 개인적인 수준의 경험과 분리할 수 없는 관계에 있다. 그런 의미에서 모노크롬은 어떻게 지각이 관찰을

기억, 성찰, 상상과 결합하게 하는지에 분명 주목하게 하는 역할을 한다.

1960년대에 심리학자이자 예술 이론가인 루돌프 아른하임은 예술에 관한 한 '단순함은 불충분하다'고 말했다.

> 단순함이 예술의 가장 중요한 목표였다면, 균일하게 착색된 캔버스나 완벽한 정육면체가 가장 바람직한 예술품이 될 것이다. 근래 예술가들은 실제로 이런 '미니멀 아트'의 예를 선보였다. 역사적으로 보면 복잡함과 무질서 속에서 헤매는 세대의 눈을 진정시키는 데는 필요했지만, 동시에 치료의 기능을 다하고 나면 상투적인 담백함은 만족을 주지 못한다는 걸 증명하는 역할도 했다.[11]

아른하임의 말은 분명 정확하다. 대부분의 경우 '상투적인 담백함'은 비평적 관심을 유지하기에는 확실히 충분하지 않으며, 예술적 목표로서 경력 전체를 뒷받침하기에 충분하지 않다. 하지만 나는 아른하임의 판단이 너무 포괄적이라고 생각한다. 전체적인 맥락에서, 네트워크의 일부로서 그리고 동시대의 문화적 상황에서 볼 때, 예술에서 단순함은 분명 존재할 나름의 여지가 있다.

어쩌면 오늘날에는 그 어느 때보다 시각적인 단순함에 매진하는 예술의 광범위한 '치유적' 잠재력의 중요성을 너무 성급하게 배제해서는 안 될 것이다. 어쨌든 우리는 1960년대 못지않게 '복잡함과 무질서 속을 헤매고' 있으며, 한때 현대 예술을

지탱했던 이념적 의제 대부분이 신뢰성을 잃었다. 사실 '치유적'이 '치료제나 치료법으로 질병이나 장애를 치료하는 것과 관련된 것'으로 정의될 때, 치유 기능을 제공할 수 있는 예술 작품의 잠재력은 이른바 '번아웃 사회'에서 특히 중요해 보인다.[12]

인간은 육체와 정신의 양식을 모으는 데 몹시 집착하며, 정보가 음식이었다면 오늘날 모두 엄청난 과체중일 것이다. 이 새로운 온라인 시스템은 전례 없는 수준의 침투성과 표적화된 특정성에 이르렀으며, 우리의 관심을 사로잡아 구체적이며 종종 진부하고 상업화된 목표로 유도하도록 영리하게 설계되어 있다. 새로운 디지털 커뮤니케이션 기술은 우리에게 더 큰 자유를 제공하기보다 우리를 예속되게 하는 듯 보인다. 디지털 기술에 의해 제공되는 엄청난 규모의 데이터와 멀티태스킹 능력은 신체적, 정신적 피로뿐 아니라 윤리상의 피로도를 기하급수적으로 높인다. 엄청난 주의 간섭, 주의 산만, 조작이 점점 더 일반화되는 세상에서 개인의 행복과 사회적 안녕의 미래는 불투명하다. 우리는 엄청나게 향상된 기술력을 손에 넣었을지 모르지만, 이것이 더 큰 마음의 평화를 가져다주지는 않은 듯하다. 주의는 수익성 있는 상품이 되었고, 우리는 가장 소중한 자원인 이를 자발적으로 포기해 '주의 장사꾼'이 우리의 정신에 잠입하도록 허락한 듯하다.[13] 주의 통제가 이렇게 확대되는 경향은 특히 우려되는데, 인간은 무언가에 주의를 기울일 수밖에 없기 때문이다. 부풀려지고 평가 절하된 주의의 경제로 특징지어지는 이 환경에서 예술은 자연적인 자극, 인간의 사회적 상호작용, 어떤 식으로든 우리의 주의를 사로잡고자 하는 기술적 장치에서 유래한 것들과 나란히 존재하는 특정 '주의 포착 장치'의 역

할을 할 수 있다.[14] 하지만 동시대 예술에 의해 분리된 주의 집중의 공간은 이 엄청난 감각과 인지적 과부하에 대항하려고 노력하기보다, 종종 적극적으로 이를 능가하려고 애쓰며 이와 경쟁하는 것을 목표로 하는 것처럼 보인다. 그렇지 않으면, 그 대안으로 동시대 예술을 다루는 갤러리에서는 지적 개념, 즉 종종 명백하게 사회정치 문제와 관계된 연결된 지식으로 정신을 유도하는, 대체로 비미학적이고 추론적인 내용을 선보인다.

하지만 예술을 통해 조성될 수 있는 또 다른 유형의 주의 집중 공간이 있다.[15] 현대 사회에서 이해할 수 없는 것이나 형언할 수 없는 것은 대부분 인간 삶의 중심에서 배제되었고, 현재 같은 '웰니스' 산업의 붐으로 증명되는 사실이지만 명상적인 의식을 행할 공간과 시간은 엄청나게 부족하다. 이런 상황에서 예술은 활동적이기보다는 주로 관조적인 방식의, 유익한 주의 소비를 위한 초대를 확대하는 것으로 이해될 수 있다.

옥스퍼드 영어 사전에 따르면 '관상contemplation'의 첫 번째 정의는 '주의를 기울이고 생각하면서 바라보거나 살피는 행위'이며 두 번째는 '묵상하거나 정신적으로 보는 행위, 끊임없이 사물을 생각하는 행위, 주의 깊은 고찰, 검토'로 정의된다. 관상은 우리 문화의 지배적인 특징인 주의 분산에 대항해 내면의 완전한 상태에 기반 둔, 상상을 위한 공간과 시간을 제공한다. 이런 의미에서 모노크롬의 명백한 단순함은 점점 더 우리를 에워싸고 우리 의식을 침범해 분산시키는 힘을 막아내는 관상의 공간에 접근할 특히 효과적인 수단으로 경험될 수 있다.

미주

서론

1 더 최근에 인기를 끌었던, 존 로건John Logan이 연출한 마크 로스코에 관한 연극
 ‹레드Red›(2009) 역시 한 가지 색을 중심으로 전개되며 모노크롬의 끊임없는
 매력을 입증한다.

2 Alain Badiou, *The Century*, trans. Alberto Toscano (Cambridge, 2007), p. 56.

3 Heinz Mack, Otto Piene, Günter Uecker, 'Untitled', 1963. 포스터 및
 전단으로 출판된 뒤 다음으로 재출판되었다. *Zero: Countdown to Tomorrow,
 1950s–60s*, exh. cat., Solomon R. Guggenheim Museum, New York (New
 York, 2014), p. 228.

4 런던 내셔널 갤러리에서 열린 전시에서 흑백 그리자유의 특성을 탐구하기 위해
 '모노크롬'이라는 용어를 채택했다. 하지만 이 용어의 사용은 현대 미술과 관련해
 그 이해 방식과는 거리가 먼 것으로 보이며, 20세기에 이르러 큐레이터들에게
 문제가 되었다. 다음을 참조하라. Leila Packer and Jennifer Sliwka, eds,
 Monochrome: Painting in Black and White, exh. cat., National Gallery,
 London (London, 2017).

5 사실 그 '정사각형들'은 기하학적으로 정사각형이 아니라 정사각형의 '인상'에 가깝다.
 1935년 뉴욕현대미술관에 소장된 이래로, ‹흰색 위의 흰색›은 흰색 모노크롬
 회화에서 특히 중요한 사례였다.

6 잡지 «그룹 제로Group Zero»에 실린 하인츠 마크의 1958년 글. 다음에서 인용했다.
 Gladys Fabre, 'Monochromes of Light in Time and Space: Colour as
 Becoming', in *Monochromes: From Malevich to the Present*, ed. Barbara
 Rose (Berkeley and Los Angeles, CA, 2006), p. 106.

7 다음에서 인용했다. Mary Lynn Kotz, *Rauschenberg: Art and Life* (New York,
 1990), p. 108.

8 1960년 클랭은 한 건물의 2층에서 장렬하게 뛰어내리는 장면의 사진을 찍었고 이는
 ‹허공으로 뛰어들기›라고 불렸다. 사실 클랭은 보기보다 좀 더 조심스러웠다. 그의
 낙하를 막기 위해 매트리스가 준비되었는데 이후 완성된 사진에서는 사진작가
 해리 슌크Harry Shunk와 야노스 캔더János Kender가 이를 교묘하게 삭제했다.

9 예를 들어 드니 리우는 모노크롬을 하나의 장르로 설명한다. 다음을 참조하라. Denys
 Riout, *La Peinture monochrome: histoire et archéologie d'un genre*,
 revd edn (Paris, 2006). 모노크롬에 대한 형식적인 해석은 분명히 불필요하다.
 즉 단순히 같은 색을 공유한다는 이유로 다양한 대상을 범주화하는 것과 같다.
 (2장에서 수사학적 목적을 위해 이렇게 하기는 하지만 말이다.)

10 정신분석학적 관점에서 접근한 추상 예술의 '환상'에 대해서는 다음을 참조하라.
 Briony Fer, *On Abstract Art* (New Haven, CT, and London, 1997). 추상
 예술의 '권위주의적' 측면에 관해서는 다음을 참조하라. Mark A. Cheetham,
 *The Rhetoric of Purity: Essentialist Theory and the Advent of Abstract
 Painting* (Cambridge, 1994).

11 Barnett Newman, 'The Sublime Is Now' [1948], in *Barnet Newman: Selected Writings and Interviews*, ed. Paul O'Neill (Berkeley and Los Angeles, CA, 1990), p. 173.

12 다음에서 인용했다. Brandon Joseph, *Random Order: Robert Rauschenberg and the Neo-Avant-garde* (Cambridge, MA, and London, 2003), p. 86.

13 'Questions to Stella and Judd by Bruce Glaser' [1966]. 다음에서 발췌했다. *Theories and Documents of Contemporary Art: A Sourcebook of Artists' Writings*, ed. Kristine Stiles and Peter Selz (Berkeley and Los Angeles, CA, 1996), p. 121.

14 Ibid., p. 118.

15 Donald Judd, 'Specific Objects', in *Donald Judd: Complete Writings, 1959-1975* (New York, 1975), p. 184.

16 Ellsworth Kelly, 'Notes of 1969, in *Theories and Documents*, ed. Stiles and Selz, p. 93.

17 Yves Klein, 'The Monochrome Adventure: The Monochrome Epic' [1960], in *Overcoming the Problematics of Art: The Writings of Yves Klein* (Putnam, CT, 2007), pp. 135-171.

18 Wassily Kandinsky, 'Reminiscences' [1913]. 다음에서 인용했다. Sixten Ringbom, 'Transcending the Visible: The Generation of the Abstract Pioneers', in *The Spiritual in Art: Abstract Painting, 1890-1985*, ed. Maurice Tuchman, exh. cat., Los Angeles County Museum of Art (Los Angeles, CA, 1986), p. 133.

19 Ibid.

20 Klein, 'The Monochrome Adventure', pp. 167-168.

21 Kirk Varnedoe, *Pictures of Nothing: Abstract Art since Pollock* (Princeton, NJ, and Oxford, 2006), p. 244.

22 Ibid.

23 Gilles Deleuze and Félix Guattari, *A Thousand Plateaus: Capitalism and Schizophrenia*, trans. Brian Massumi (Minneapolis, MN, 1987), p. 21.

24 Alva Noë, *Strange Tools: Art and Human Nature* (New York, 2016), p. 97.

25 Ibid., p. 206.

26 Mark Johnson, *The Meaning of the Body: Aesthetics of Human Understanding* (Chicago, IL, and London, 2007), p. 272.

27 다음을 참조하라. John Onians, *European Art: A Neuroarthistory* (New Haven, CT and London, 2016), p. 324.

28 다음을 참조하라. Mark Johnson, *The Meaning of the Body*. David Freedberg, 'Memory in Art: History and the Neuroscience of Art', in *The Memory Process: Neuroscience and Humanistic Perspectives*, ed. Suzanne

Nalbantian, Paul M. Matthews and James L. McClelland (Cambridge, MA, and London, 2011), pp. 337–358.

29 Noë, *Strange Tools*, p. 137.

30 Onians, *European Art*, p. 15.

31 2005년 12월 서보문화재단에서 진행한 로버트 모건과 박서보와의 인터뷰. 원서는 다음에서 재인용했다. 'Seo-Bo Park with Robert Morgan', *Brooklyn Rail* (2006.7.10.), www.brooklynrail.org.

32 Ming Tiampo, *Gutai: Decentering Modernism* (Chicago, IL, and New York, 2011), p. 5.

33 다음을 참조하라. Sherry Turkle, *Life on the Screen: Identity in the Age of the Internet* (New York, 1997).

34 터클의 최신 작품은 다음을 참조하라. *Alone Together: Why We Expect More from Technology and Less from Each Other* (New York, 2012). *Reclaiming Conversation: The Power of Talk in the Digital Age* (New York, 2016). 이 새로운 디지털 세계를 살펴보는 책이 늘어나는 가운데, 예를 들면 다음을 참조하라. Nicholas Carr, *The Shallows: What the Internet Is Doing to Our Brains* (New York, 2011). Tim Wu, *The Attention Merchants: The Epic Scramble to Get Inside Our Heads* (New York, 2016). Adam Gazzaley and Larry D. Rosen, *The Distracted Mind* (Boston, MA, and New York, 2016). 저자들은 출판 당시 미국의 성인과 10대가 평균적으로 하루에 최대 150번, 또는 깨어 있는 동안 6-7분마다 휴대폰을 확인했다고 보고하는 연구를 인용한다.

1 배경

1 Yves Klein, 'Overcoming the Problematics of Art', in *Overcoming the Problematics of Art: The Writings of Yves Klein*, ed. and trans. Klaus Ottmann (Putnam, CT, 2007), p. 58.

2 Robert Hirsch, *Seizing the Light: A Social History of Photography* (New York, 2008).

3 동굴 벽화에 관한 논의는 다음을 참조하라. David Lewis-Williams, *The Mind in the Cave: Consciousness and the Origins of Art* (London and New York, 2009). 선사 시대 언어의 기원에 관한 논의는 다음을 참조하라. Steven Mithen, *The Singing Neanderthals: The Origins of Music, Language, Mind and Body* (London, 2011). 가장 오래된 동굴 벽화의 연대와 관련한 현재의 중론은 다음을 참조하라. Doyle Rice, 'Earliest Cave Paintings of Animal Discovered in Indonesia, Dating back 40,000 years', *USA TODAY* (2018.11.8.), www.usatoday.com.

4 W. J. T. Mitchell, *Picture Theory* (Chicago, IL, and London, 1994), p. 220. 이

중요한 논점은 다시 살펴볼 것이다.

5 Benjamin H. D. Buchloh, 'Plenty of Nothing: From Yves Klein's *Le Vide* to Arman's *Le Plein*', in *Neo-Avantgarde and Culture Industry: Essays on European and American Art from 1955 to 1975* (Cambridge, MA, and London, 2000), p. 263.

6 이는 모노크롬의 역사에 관한 자기 연구를 독보적인 분량의 저서로 선보인 드니 리우가 그의 역작인 다음 책에서 내린 결론 중 하나인 것으로 생각한다. Denys Riout, *La Peinture monochrome: histoire et archéologie d'un genre*, revd edn (Paris, 2006), pp. 218–222. 가운데 부분에 단 네 개의 작은 컬러 이미지와 스물한 개의 흑백 이미지로 구성되어 있지만, 그중 실제로 개별적인 모노크롬은 거의 없다. 리우의 주장은 모노크롬은 이미지의 부재에 관한 것이기에 반드시 이미지를 볼 필요는 없다는 것이다. 실제로 리우는 모노크롬을 재현할 때 불가피하게 잃게 되는 것은 구상 회화와 비교해 실질적인 차이가 없다고 주장한다. 사람들은 흑백으로 유색의 모노크롬을 재현하는 것이 말이 안 된다고 주장하지만, 그는 이에 반대해 그런 사람들은 모노크롬이 그 색 때문에 흥미롭다고 가정하는 실수를 했다고 주장한다. 리우는 로버트 라이먼의 흰색 모노크롬 작품들을 언급하면서, 흑백의 복제화는 다량의 중요한 정보를 전달하며 컬러 복제화는 어쨌든 실제 색과 일치할 수 없기에 오해의 소지가 있다고 지적한다. 하지만 리우는 모노크롬이 이미지의 부재에 관한 작품이므로 부재한 이미지의 사진 이미지가 작품의 중요한 기능을 전달할 것이라고 결론지었다.

2 수용

1 Ad Reinhardt, '[The Black-Square Paintings]' [1955], in *Art as Art: The Selected Writings of Ad Reinhardt*, ed. Barbara Rose (Berkeley and Los Angeles, CA, 1991), p. 83.

2 '"Black" Painting by Reinhard is Vandalized', *New York Times* (1977.11.17.), www.nytimes.com, 2019년 4월 4일 접속.

3 이 책에 등장하는 또 다른 작가인 바넷 뉴먼의 작품에 대한 공격적인 논의는 다음을 참조하라. Dario Gamboni, *The Destruction of Art: Iconoclasm and Vandalism since the French Revolution* (London, 1997), pp. 206–211.

4 Reinhardt, '[The Black-Square Paintings]', p. 83.

5 로버트 라우센버그가 베티 파슨스에게 보낸 1951년 10월 18일 소인이 찍힌 편지. 다음에 복제되어 있다. Walter Hopps, *Robert Rauschenberg: The Early 1950s* (Houston, TX, 1991), p. 230. 라우센버그가 처음으로 칠을 한 이후, 흰색 표면을 다시 칠한 작가 중에는 브라이스 마든과 사이 트웜블리가 포함되어 있었다.

6 Susan Sontag, 'The Aesthetics of Silence' [1969], in *A Susan Sontag Reader*

(London, 1982), p. 184.

7 여기서는 다음 책에 나오는 예술과 관객 사이의 '약속'에 관한 논의를 바탕으로 해 자세히 설명했다. David Morgan, *The Sacred Gaze: Religious Visual Culture in Theory and Practice* (Berkeley and Los Angeles, CA, 2005), pp. 76–78.

8 Arthur Danto, 'The Historical Museum of Monochrome Art', *in After the End of Art: Contemporary Art and the Pale of History* (Princeton, NJ, 1997), p. 167. 단토는 요점을 증명하기 위해 자신의 글에서 빨간색 모노크롬 작품으로 이루어진 가상의 전시를 계획한다. 하지만 모노크롬을 하나의 공유된 색으로 함께 묶는다는 생각은 나체의 여성이 등장한다는 이유로 재현적 회화를 함께 묶는 것과 다름없으며, 검은색 모노크롬 작품으로 이루어진 내 상상 속의 전시가 보여주듯이 무의미한 일이다. 다음 책에서 이런 형태의 유형 분류를 시도했지만, 전적으로 성공적이지는 않았다. *Monochromes: From Malevich to the Present*, ed. Barbara Rose (Berkeley and Los Angeles, CA, 2006). 통찰력 있는 개요를 제공하는 바바라 로즈Barbara Rose의 글은 모노크롬에 관심 있는 모든 사람에게 유용한 출발점이 된다.

9 Pierre Bourdieu, *Distinction: A Social Critique of the Judgment of Taste*, trans. Richard Nice (Cambridge, MA, 1984), p. 3.

10 Ibid., p. 2.

11 Ibid., p. 3.

12 W. J. T. Mitchell, '*Ut Pictura Theoria*: Abstract Painting and Language', in *Picture Theory: Essays on Verbal and Visual Representation* (Chicago, IL, and London, 1994), p. 226.

13 Kazimir Malevich, 'The World as Objectlessness' [1927], in *Kazimir Malevich: The World as Objectlessness*, ed. Simon Baier et al., exh. cat., Kunstmuseum Basel (Berlin, 2014), p. 188.

14 역주: 두껍고 튼튼한 평직 면직물.

15 다음에서 인용했다. Katherine Hardiman, 'Monochromes and Mandala', *Shuffle*, http://shu.e.rauschenbergfoundation.org, 2017년 9월 20일 접속.

16 Yves Klein, 'The Monochrome Adventure: The Monochrome Epic', in *Overcoming the Problematics of Art: The Writings of Yves Klein*, ed. and trans. Klaus Ottman (Putnam, CT, 2007), p. 81.

17 Clement Greenberg, 'Modernist Painting' [1960], in *Twentieth Century Theories of Art*, ed. James M. Thompson (Carleton, ON, 1990), p. 95.

18 Clement Greenberg, 'The Recentness of Sculpture' [1967], in *Minimal Art: A Critical Anthology*, ed. Gregory Battock (Berkeley and Los Angeles, CA, 1968), p. 181.

19 Michael Fried, 'Three Modernist Painters: Noland, Olitski, Stella' [1965], in Fried, *Art and Objecthood* (Chicago, IL, and London, 1996), p. 260.

20 Greenberg, 'The Recentness of Sculpture', p. 181.

21 Thierry de Duve, 'The Monochrome and the Blank Canvas', in *Reconstructing Modernism: Art in New York, Paris, and Montreal*, 1945–1964, ed. Serge Guilbaut (Cambridge, MA, and New York, 1992), p. 280; 원문에 이탤릭체.

22 Ibid., p. 247.

23 Benjamin H. D. Buchloh, 'Plenty or Nothing: From Yves Klein's *Le Vide to Arman's Le Plein*', in *Neo-Avantgarde and Culture Industry: Essays on European and American Art from to* (Cambridge, MA, and London, 2000), p. 267.

24 Jeff Wall, 'Monochrome and Photojournalism: On Kawara's Today Paintings' [1993], in *Jeff Wall: Works and Collected Writings*, ed. Michael Newman and Jeff Wall (Barcelona, 2007), p. 329.

25 다음을 참조하라. Thomas B. Hess, *The Art Comics and Satires of Ad Reinhardt*, exh. cat., Kunsthalle Düsseldorf and Marlborough Gallery (Rome, 1975).

26 풍자 만화가로서 라인하르트에 관한 논의는 다음을 참조하라. Michael Corris, *Ad Reinhardt* (London, 2008), Chapter 1.

3 색

1 Yves Klein, 'My Position in the Battle Between Line and Color' [1958], in *Overcoming the Problematics of Art: The Writings of Yves Klein*, ed. and trans. Klaus Ottmann (Putnam, CT, 2007), p. 19.

2 Ibid.

3 Ibid.

4 David Batchelor, *Chromophobia* (London, 2000). 색의 문화적 의미에 관한 더 자세한 내용은 다음을 참조하라. John Gage, *Colour and Culture* (London and New York, 1995).

5 편주: 한국어판은 다음 1종이 있다. 김보경 옮김, 『회화론』, 기파랑, 2011.

6 Leon Batista Alberti, *De Pictura* [1435], trans. Cecil Grayson (London, 1991), Book One, pp. 46–47.

7 편주: 한국어판은 다음 1종이 있다. 이근배 옮김, 고종희 해설, 『르네상스 미술가 평전』 1–6, 한길사, 2018–2019.

8 Giorgio Vasari, *Le Vite de' Più Eccellenti Pittori, Scultori e Architettori* [1550], trans. Julia Conaway Bondanella and Peter Bondanella (Oxford, 1991), Part Three. 주목할 점은 바사리가 피렌체 출신이라는 점이다.

9 'Secreti per colori', fifteenth-century Bolognese manuscript, in *Medieval*

and Renaissance Treatises on the Arts of Painting [1849], trans. Mary P. Merrifield (Mineola, NY, 1999), p. 406.

10 Jeremy Gilbert-Rolfe, *Beauty and the Contemporary Sublime* (New York, 1999), p. 31.

11 Yves Klein, 'Selections from *Dimanche*', in *Overcoming the Problematics of Art*, p. 123.

12 Claude Monet quoted in Philip Ball, *Bright Earth: The Invention of Colour* (New York and London, 2001), p. 189.

13 Vincent van Gogh, 'Letter to Theo, late October, 1885', in *The Letters of Vincent van Gogh*, ed. Mark Roskill (London, 1983), pp. 240-241.

14 Paul Signac, 'From Eugène Delacroix to Neo-Impressionism' [1899], in *Art in Theory, 1815-1900: An Anthology of Changing Ideas*, ed. Charles Harrison, Paul Wood and Jason Gaiger (Oxford, 1998), p. 983.

15 Maurice Denis, 'Defiition of Neotraditionalism', in *Theories of Modern Art: A Source Book by Artists and Critics*, ed. Herschel B. Chipp (Berkeley and Los Angeles, CA, 1968), p. 94.

16 Henri Matisse, 'Notes of a Painter' [1908], in *Matisse on Art*, ed. Jack Flamm (Berkeley and Los Angeles, CA, 1995), p. 41.

17 Paul Gauguin, 'Notes Synthetiques' [c. 1888], in *Theories of Modern Art*, p. 61.

18 Manlio Brusatin, *A History of Colors* (Boston, MA, and New York, 1983), p. 9.

19 Alberti, *On Painting*, p. 45.

20 Ibid., p. 45.

21 마티스가 ‹붉은 화실The Red Studio›(1911, Museum of Modern Art, New York)에서 화실 벽을 빨간색으로 칠한 이유에 대한 한 가지 가능한 설명은 그가 창문에서 정원의 녹색 나뭇잎을 바라보고 나서 화실의 흰 벽을 보자 녹색의 보색이 보였다는 것이다. 즉, 색은 서로를 변화하게 한다.

22 Michel Pastoureau, *Blue: The History of a Color*, trans. Mark Cruse (Princeton, NJ, 2001), p. 7.

23 다음을 참조하라. Gage, *Colour and Culture* (1995). 이누이트족에게 눈을 나타내는 단어가 30개라는 이야기와 관련해 경험적 증거의 해석을 모호하게 하거나 편향시키는 개념적인 패러다임에 관해서는 다음을 참조하라. Piotr Cichocki and Martin Kilarski, 'On "Eskimo Words For Snow": The Life Cycle of a Linguistic Misconception', *Historiographia Linguistica*, XXXVII/3 (2010), pp. 341-377.

24 Pastoureau, *Blue*, pp. 22-23.

25 Ibid., pp. 23-27.

26 반면 그 부족에게는 ‘녹색’으로 묘사되는 사물을 나타내는 단어가 서양의 언어보다

훨씬 더 많았다고 보고되었다. 연구자가 서양인들에게 녹색의 섬세한 변화를
보여주면서 해당 실험을 재현했을 때, 실험에 참여한 힘바족이 다양한 녹색은
바로 구분했지만 파란색을 잘 구분하지 못했던 것만큼 서양인들 역시 어려움을
겪는다는 사실을 발견했다. Fiona MacDonald, 'Humans Didn't Even
See the Colour Blue Until Modern Times', *ScienceAlert* (2015.3.4.),
www.sciencealert.com.

27 편주: 한국어판은 다음 1종이 있다. 장희창 옮김, 『색채론』, 민음사, 2003.

28 Johann Wolfgang von Goethe, *Theory of Colours*, trans. Charles Lock
 Eastlake (London, 1840), section 759, p. 305, www.gutenberg.org, 2017년
 5월 1일 접속.

29 예술에서 색과 표현을 다룬 최근의 연구에 대한 흥미로운 짧은 설문 조사는 다음을
 참조하라. Cynthia A. Freeland, 'A New Question About Color', *Journal of
 Aesthetics and Art Criticism*, LXXV/3 (Summer 2017), pp. 231–248. 책 한
 권 분량의 개요는 다음을 참조하라. Pamela Fraser, *How Color Works: Color
 Theory in the 21st Century* (New York, 2018).

4 바탕

1 William Hazlitt, *The Collected Works of William Hazlitt*, ed. A. R. Waller and
 Arnold Glover (Frankfurt, 2018), p. 543.

2 Ibid.

3 Ibid., 원문에 이탤릭체.

4 Robert L. Solso, *Cognition and the Visual Arts* (Cambridge, MA, and London,
 1996), p. 23.

5 Maurice Merleau-Ponty, *The Phenomenology of Perception* [1945], trans.
 Colin Smith (London, 1962), p. 78.

6 V. S. Ramachandran and William Hirstein, 'The Science of Art: A
 Neurological Theory of Aesthetic Experience', *Journal of Consciousness
 Studies*, VI/6–7 (1999), p. 23.

7 20세기 전반 심리학자 에드거 루빈은 형상/바탕의 할당을 연구했다. 다음을
 참조하라. Edgar Rubin, 'Figure and Ground' [1915], in *Readings in
 Perception*, ed. David C. Beardslee and Michael Wertheimer (Princeton,
 NJ, 1958), pp. 194–203. 게슈탈트 심리학자 막스 베르트하이머Max Wertheimer,
 볼프강 쾰러Wolfgang Köhler, 쿠르트 코프카Kurt Koffka는 루빈의 연구를 바탕으로
 이른바 지각의 조직 원리를 연구했다. 게슈탈트 심리학의 통찰은 다양하게
 확인되고 이의가 제기되고 수정되었지만, 여전히 시지각에서 인식의 역할을
 이해하는 데 필수적인 것으로 남아 있다.

8 Paul Virilio, *Negative Horizon*, trans. Michael Degener (London and New York,

2005), p. 35.

9 Thomas Metzinger, *The Ego Tunnel: The Science of Mind and the Myth of the Self* (New York, 2009), p. 33.

10 촉각과 현대 미술에 관한 흥미로운 논의는 다음을 참조하라. Gilles Deleuze, *Francis Bacon: The Logic of Sensation*, trans. Daniel W. Smith (London, 2003), pp. 122–124.

11 'Visit to the Boulevard des Capucines Exhibition by Louis Leroy in Company of M. Joseph Vincent' [1874], *in Art in Theory, 1900–2000: An Anthology of Changing Ideas*, ed. Charles Harrison and Paul Wood (Oxford, 2000), p. 574.

12 Wassily Kandinsky, 'Reminiscences, 1913', in *Kandinsky: Complete Writings on Art*, vol. I: *1901–1921*, ed. Kenneth Lindsay and Peter Vergo (London, 1982), p. 363.

13 James Elkins, *On Pictures and the Words that Fail Them* (Cambridge, 1998), p. 104.

14 Kazimir Malevich, 'Non-Objective Art and Suprematism' [1919], in *Art in Theory*, ed. Harrison and Wood, p. 292.

15 Alexander Rodchenko, 'Working with Mayakovsky' [1921], in *From Painting to Design: Russian Constructivist Art of the s*, exh. cat., Galerie Gmurzynska, Cologne (Cologne, 1981), p. 191, 원문에 이탤릭체.

5 정신적인 것

1 Plotinus, *Enneads*. 다음에서 인용했다. Sixten Ringbom, 'Transcending the Visible: The Generation of the Abstract Pioneers', in *The Spiritual in Art: Abstract Painting, 1890–1985*, ed. Maurice Tuchman, exh. cat., Los Angeles County Museum of Art (Los Angeles, CA, 1987), p. 132.

2 Robert Rosenblum, *Modern Painting and the Northern Romantic Tradition: Friedrich to Rothko* (New York, 1975).

3 편주: 한국어판은 다음 1종이 있다. 권영필 옮김, 『예술에서의 정신적인 것에 대하여』, 열화당, 2019.

4 독일어 원제목의 'Geist'라는 단어는 '정신'을 의미할 뿐 아니라 '마음' '지성' '상상력'을 의미하기도 한다.

5 Thomas McEvilley, 'Seeking the Primal in Paint: The Monochrome Icon', in Thomas McEvilley and G. Roger Denson, *Capacity: History, the World, and the Self in Contemporary Art and Criticism* (Amsterdam, 1996), p. 82.

6 편주: 한국어판은 다음 1종이 있다. 조옥경 옮김, 오강남 해제, 『영원의 철학』, 김영사, 2014.

7 Aldous Huxley, *The Perennial Philosophy* (London, 1950), p. 29.

8 Francis MacDonald Cornford, trans., *Plato's Cosmology: The 'Timaeus' of Plato Translated with a Running Commentary* (New York, 1937), 48E–51B.

9 Robert Lawlor, *Sacred Geometry: Philosophy and Practice* (London, 1982), pp. 7–8.

10 Plotinus, *Enneads*. 다음에서 인용했다. Ringbom, 'Transcending the Visible', p. 132.

11 Richard Temple, *Icons and the Mystical Origins of Christianity* (Shaftsbury, Dorset, 1990), pp. 33–34.

12 St John of the Cross, *Ascent of Mount Carmel* [1578–1579], 다음에서 인용했다. *Three Mystics: El Greco, St John of the Cross, St Teresa of Avila*, ed. Father Bruno de J. M. (London, 1952), p. 132.

13 플러드의 책은 『대소大小 두 세계의 형이상학적, 물리적, 기술적 역사Utriusque cosmi, maioris scilicet et minoris, metaphysica, physica, atque technica historia』라는 제목이었으며 1617년에 출판되었다. 에칭은 요한 테오도르 드 브라이Johann Theodor de Bry가 작업했다. 다음을 참조하라. Riout Denys, *La Peinture monochrome: histoire et archéologie d'un genre*, revd edn (Paris, 2006), p. 413. 말레비치가 실제 이 특정 프린트를 알고 있었다는 증거는 없다.

14 Linda Dalrymple-Henderson, 다음에서 인용했다. *The Fourth Dimension and Non-Euclidian Geometry in Modern Art*, revd edn (Boston, MA, and New York, 2013), p. 383.

15 다음을 참조하라. A. Besant and C. W. Leadbeater, *Thought Forms: A Record of Clairvoyant Investigation* (London, 1901). 신지학적 색 이론과 예술에 관한 논의는 다음을 참조하라. Sixten Ringbom, 'Transcending the Visible: The Generation of the Abstract Pioneers,' in *The Spiritual in Art: Abstract Painting*, 1980–1985, ed. Tuchman, pp. 131–153.

16 C. G. Jung, *Mandala Symbolism*, trans. R.F.C. Hull (Princeton, NJ, 1972), 및 *Psychology and Alchemy*, trans. R.F.C. Hull (Princeton, NJ, 1980).

17 다음을 참조하라. John Milner, *Kazimir Malevich and the Art of Geometry* (Cambridge, MA, and London, 1996).

18 Maria Taroutina, 'Introduction: Byzantium and Modernism', in *Byzantium/Modernism: The Byzantine as Method in Modernism*, ed. Roland Betancourt and Maria Taroutina (Leiden, 2015), p. 6.

19 Moshe Barasch, *Icon: Studies in the History of an Idea* (New York, 1992), p. 7.

20 Ibid.

21 Taroutina, 'Introduction: Byzantium and Modernism', p. 6.

22 Rainer Crone and David Moos, *Kazimir Malevich: The Climax of Disclosure* (London, 2014), pp. 165–166.

23 Wassily Kandinsky, *Concerning the Spiritual in Art* [1911], trans. M. T. H. Sadler (New York, 1977), p. 49.

24 Ibid., p. 48.

25 Ibid., p. 24, 원문에 이탤릭체.

26 Ibid.

27 Kazimir Malevich, 'The World as Objectlessness' [1927], in *Kazimir Malevich: The World as Objectlessness*, ed. Simon Baier and Britta Dümpelmann, exh. cat., Kunstmuseum Basel (Ostfildern, 2014).

28 Ibid., p. 187.

29 Ibid., p. 188.

30 Ibid., p. 187.

31 Ibid., p. 191.

32 Ibid., p. 188.

33 Ibid., p. 191.

34 다음에서 인용했다. Britta Tanja Dümpelmann, 'The World as Objectless: A Snapshot of an Artistic Universe', in *Kazimir Malevich*, ed. Baier and Dümpelmann, p. 27. 다음도 참조하라. Myroslava M. Mudrak, 'Kazimir Malevich and the Liturgical Tradition of Eastern Christianity', in *Byzantium/Modernism*, ed. Betancourt and Taroutina, pp. 37-72.

35 Myroslava M. Mudrak, 'Kazimir Malevich, Symbolism, and Ecclesiastic Orthodoxy', in *Modernism and the Spiritual in Russian Art: New Perspectives*, ed. Louise Hardiman and Nicola Kozicharow (Cambridge, 2017), p. 111.

36 Ibid., p. 96.

6 형언할 수 없는 것

1 Yves Klein, 'The Monochrome Adventure', in *Overcoming the Problematics of Art: The Writings of Yves Klein*, ed. and trans. Klaus Ottmann (Putnam, CT, 2007), p. 139.

2 Ibid., p. 141.

3 토머스 맥케벌리는 이렇게 말했다. "변조되지 않은 색=공간=하늘=무한=우주의 감수성=보편적인 정신=절대성=헤아릴 수 없는 모든 것, 그래서 부정적이고 '불온한' 방정식의, 선=장애물=세계=한계=무감각=신경질적인 인물=상대성=측정할 수 있는 유한한 특정성." Thomas McEvilley, 'Seeking the Primal through Paint: The Monochrome Icon', in Thomas McEvilley and G. Roger Denson, *Capacity: History, the World, and the Self in Contemporary Art and Criticism* (Amsterdam, 1996), p. 62.

4 Klein, 'The Monochrome Adventure', p. 138.

5 James Elkins, *On Pictures and the Words that Fail Them* (Cambridge, 1998), p. 43.

6 Ibid., p. 44.

7 Dario Gamboni, *Potential Images: Ambiguity and Indeterminacy in Modern Art* (London, 2002), p. 29.

8 Mieke Bal, *Quoting Caravaggio: Contemporary Art, Preposterous History* (Chicago, IL, and London, 1999), p. 27.

9 John Willats, 'The Rules of Representation', in *A Companion to Art Theory*, ed. Paul Smith and Carolyn Wilde (Oxford, 2002), p. 415.

10 Hubert Damisch, *A Theory of /Cloud/: Toward a History of Painting*, trans. Janet Lloyd (Stanford, CA, 2002), p. 145.

11 François Jullien, *The Great Image Has No Form; or, On the Nonobject through Painting*, trans. Jane Marie Todd (Chicago, IL, and London, 2009), pp. 124–125.

12 Odilon Redon, *À soi-même: journal (1867–1915)* [1922], in *Art in Theory, 1900–2000: An Anthology of Changing Ideas*, ed. Charles Harrison and Paul Wood (Oxford, 2000), p. 1065.

13 Odilon Redon, 'Suggestive Art' [1909], in *Theories of Modern Art: A Source Book by Artists and Critics*, ed. Herschel B. Chipp (Berkeley and Los Angeles, CA, 1968), p. 117.

14 Wassily Kandinsky, *Complete Writing on Art, vol. I: 1901–1921*, ed. Kenneth C. Lindsay and Peter Vergo (London, 1992), pp. 369–370.

15 Eugène Delacroix, *The Journal of Eugène Delacroix*, trans. Walter Pach (New York, 1937), p. 711.

16 Klein, 'The Monochrome Adventure', p. 139.

17 Gaston Bachelard, *Air and Dreams: An Essay on the Imagination of Movement* [1943], trans. Edith F. Farrell and C. Frederick Farrell (Dallas, TX, 1988), p. 1, 원문에 이탤릭체.

18 Ibid.

19 다음에서 인용했다. Ibid., p. 157. 가스통 바슐라르의 『공기와 꿈』에서 인용한 문구다. 이 텍스트에 관한 퍼렐Farrell의 약간 다른 번역본(Dallas, TX, 1988)에서 해당 인용문은 161쪽에 있다.

20 Gaston Bachelard, *Air and Dreams: An Essay on the Imagination of Movement* [1943], trans. Edith R. Farrell and C. Frederick Farrell (Dallas, TX, 1988), p. 163, 원문에 이탤릭체.

21 Klein, 'Truth Becomes Reality', in *Overcoming the Problematics of Art*, p. 181.

22 Thomas McEvilley, 'Yves Klein: Conquistador of the Void', in *Yves Klein,*

1928–1962: A Retrospective, ed. Domique Bozo et al., exh. cat., Rice Museum, Houston (Houston, TX, 1982), p. 28.

23 Klein, 'The Monochrome Adventure', p. 143.

24 Klein, 'Overcoming the Problematics of Art', in *Overcoming the Problematics of Art*, p. 58.

25 Klein, 'The Monochrome Adventure', pp. 142, 143.

26 Klein, 'Chelsea Hotel Manifesto, New York, 1961', in *Overcoming the Problematics of Art*, p. 197.

27 Klein, 'Lecture at the Sorbonne', in *Overcoming the Problematics of Art*, p. 75.

28 토머스 맥케벌리는 이렇게 설명했다. "시각적으로 똑같은 두 작품 중에 이 본질을 지닌 한 작품은 예술이고, 이것이 없는 다른 하나는 아니다. 예민한 관람자는 한 번에 이를 구별할 수 있다." McEvilley, 'Yves Klein: Conquistador of the Void', in *Yves Klein, 1928–1962*, ed. Bozo et al., p. 46.

29 Klein, 'Truth Becomes Reality', p. 189.

30 장미십자회 신비 사상의 기원은 17세기 초이지만, 20세기 초 신지학이나 인지학 같은 철학 체계의 탄생을 경험하고 그와 동일한 새로운 광적 신앙에 대한 일반적인 탐구의 일환으로 장미십자단이 설립되면서 새로운 생명을 얻었다. 클랭은 특히 막스 하인델Max Heindel의 다음 책에서 영향을 받았다. *The Rosicrucian Cosmo-conception, or, Mystic Christianity: An Elementary Treatise upon Man's Past Evolution, Present Constitution and Future Development* (1909). 다음을 참조하라. McEvilley, 'Yves Klein: Conquistador of the Void', p. 26.

31 Yves Klein, *The Foundations of Judo* [1954], trans. Ian Whittlesea (London, 2010).

32 다음에서 인용했다. Martin Caiger-Smith, *Yves Klein Now: Sixteen Views*, exh. cat., Hayward Gallery, London (London, 1995), n.p.

33 Klein, 'The Monochrome Adventure', p. 162, 원문에 대문자.

34 McEvilley, 'Seeking the Primal through Paint', p. 65.

35 다음에서 인용했다. Enrico Crispolti, *Lucio Fontana: Paintings, Sculptures and Drawings*, exh. cat., Skira (Milan, 2005), p. 27.

36 Yve-Alain Bois, 'Klein's Relevance Today', *October*, 119 (Winter 2007), p. 90.

37 Piero Manzoni, 'Free Dimension', *Azimuth*, 2 (January 1960), reprinted in Valerie Hillings et al., *Zero: Countdown to Tomorrow, 1950s–60s*, exh. cat., Guggenheim, New York (New York, 2014), p. 229.

38 다음에서 인용했다. Germano Celant et al., *Piero Manzoni*, exh. cat., Serpentine Gallery, London (London, 1998), p. 55.

39 Manzoni, 'Free Dimension', p. 229.

40 Klein, 'The Monochrome Adventure', pp. 152–153.

41 역주: 물체의 모든 질량이 모두 모여 있다고 간주되는 이상적인 점.

42 예를 들면, Ibid., p. 141.

7 무

1 Arthur Danto, 'Ad Reinhardt', in Danto, *Embodied Meanings: Critical Essays and Aesthetic Meditations* (New York, 1994), p. 206.

2 Rudolf Arnheim, *Visual Thinking* (Berkeley and Los Angeles, CA, 1969), p. 89.

3 영향력 있는 신학자 루돌프 오토Rudolf Otto의 연구에서 비롯된 용어다. 다음을 참조하라. *The Idea of the Holy* [1911], trans. John W. Harvey (Oxford, 1958).

4 Dario Gamboni, *The Destruction of Art: Iconoclasm and Vandalism since the French Revolution* (London, 1997), p. 29.

5 다음에서 인용했다. Johannes Grave, *Caspar David Friedrich*, trans. Fiona Elliott (New York, 2012), p. 203.

6 Friedrich Nietzsche, 'Towards a Genealogy of Morals' [1887], in *The Portable Nietzsche*, ed. Walter Kaufmann (New York, 1968), p. 454, 원문에 이탤릭체.

7 George Steiner, *George Steiner: A Reader* (Harmondsworth, 1984), p. 11.

8 Theodor Adorno, *Negative Dialectics*, trans. E. B. Ashton (New York, 1973), p. 365.

9 편주: 한국어판은 다음 3종이 있다. 최성만 옮김,『기술복제시대의 예술작품 / 사진의 작은 역사 외』, 도서출판 길, 2007. 신우승 옮김,『기술적 복제가 가능한 시대의 예술작품』, 전기가오리, 2016. 심철민 옮김,『기술적 복제시대의 예술작품』, 도서출판 b, 2017.

10 Walter Benjamin, 'The Work of Art in the Age of Mechanical Reproduction' [1935], in *Illuminations*, ed. Hannah Arendt, trans. Harry Zorn (New York, 1969). 벤야민은 마르크스주의의 관점에서 글을 썼으며 그의 의도는 예술이 의례와 분리되어 정치적 실천의 한 형태로 전환되는 것을 환영하기 위한 것이었다는 점에 유의해야 한다.

11 Ad Reinhardt, '[The Black-Square Paintings]' [1955], in 'Autocritique de Reinhardt', 에드 라인하르트의 파리 딜러였던 이리스 클레르의 뉴스레터, 1963, reprinted in *Art as Art: The Selected Writings of Ad Reinhardt*, ed. Barbara Rose (Berkeley and Los Angeles, CA, 1991), p. 82, 원문에 이탤릭체.

12 Danto, 'Ad Reinhardt', p. 206.

13 Ibid., p. 208. 다음을 참조하라. Heidegger, 'What is Metaphysics?' [1929], ed. and trans. William McNeil (Cambridge, 1998).

14 편주: 한국어판은 다음 1종이 있다. 오병남·민형원 공역, 『예술작품의 근원』, 예전사, 1996.

15 Martin Heidegger, 'The Origin of the Work of Art' [1935–1936], in *Poetry, Language, Thought*, trans. Albert Hofstadter (New York, 1971), p. 33.

16 Merton, 다음에서 인용했다. Martin E. Marty, 'Thomas Merton', in *Negotiating Rapture: The Power of Art to Transform Lives*, ed. Richard Francis, exh. cat., Museum of Contemporary Art, Chicago (Chicago, IL, 1996), p. 88. 다음도 참조하라. Yau John, 'Ad Reinhardt and the Via Negativa', *Brooklyn Rail: Special Edition on Ad Reinhardt*, https://brooklynrail.org (January 2014).

17 Ad Reinhardt, '[Oneness]', unpublished, undated note, in *Art as Art: The Selected Writings of Ad Reinhardt*, ed. Barbara Rose (Berkeley and Los Angeles, CA, 1991), p. 105.

18 Mark Rothko, 'The Romantics Were Prompted' [1947], in *Writings on Art*, ed. Miguel López–Ramiro (New Haven, CT, and London, 2006), p. 59.

19 마크 로스코의 1954년 9월 25일 자 편지. 다음에서 인용했다. David Anfam, *Mark Rothko: The Works on Canvas, Catalogue Raisonné* (New Haven, CT, and Washington, DC, 1998), p. 75.

20 Robert Motherwell, '28 January 1971', in *The Collected Writings of Robert Motherwell*, ed. Stephanie Terenzio (Oxford, 1992), p. 198.

21 편주: 한국어판은 다음 1종이 있다. 김동훈 옮김, 『숭고와 아름다움의 관념의 기원에 대한 철학적 탐구』, 마티, 2019.

22 Edmund Burke, *A Philosophical Enquiry into the Origin of our Ideas of the Sublime and Beautiful* [1757], ed. Adam Phillips (Oxford and New York, 1990), p. 128.

23 편주: 한국어판은 다음 3종이 있다. 백종현 옮김, 『판단력비판』, 아카넷, 2009. 이석윤 옮김, 『판단력비판』, 박영사, 2017. 김상현 옮김, 『판단력 비판』, 책세상, 2019.

24 Immanuel Kant, *Critique of Judgement* [1790], trans. James Creed (Oxford and New York, 1973), p. 106.

25 Robert Rosenblum, *Modern Painting and the Northern Romantic Tradition: Friedrich to Rothko* (New York, 1975), p. 202.

26 Robert Rosenblum, 'The Abstract Sublime' [1960], in *Reading Abstract Expressionism: Contexts and Critique*, ed. Ellen G. Landau (New Haven, CT, and London, 2003), pp. 273–278.

27 Rosenblum, *Modern Painting*, pp. 213–214.

28 ‹시그램 벽화›는 원래 뉴욕의 고급 레스토랑의 의뢰를 완수하기 위한 것이었다. 로스코는 다소 의뭉스럽지만 그림이 그 식당에서 식사하는 부유한 명사들을

불편하게 하기를 바랐다고 밝혔다고 알려졌다. 하지만 결국 로스코는 의뢰를
완수하기를 거부하고 많은 그림이 제작된 후였지만 돈을 돌려주었다. 한 세트의
시그램 벽화 작품들은 영국 테이트 모던Tate Modern에 영구 설치되어 있으며,
다른 한 세트는 일본 DIC가와무라기념미술관Kawamura Memorial DIC Museum of
Art에 있다.

29 Leo Bersani and Ulysse Dutoit, *Arts of Impoverishment: Beckett, Rothko,
Resnais* (Cambridge, MA, 1993), p. 142.

30 Ibid., p. 144.

31 Sigmund Freud, Civilization and Its Discontents [1930], in *The Standard
Edition of the Complete Psychological Works of Sigmund Freud*, ed.
James Strachey (London, 1967), vol. XXI, p. 68.

32 Ibid.

33 Julia Kristeva, *Desire in Language: A Semiotic Approach to Language and
Art*, ed. Leon S. Roudiez, trans. Thomas Gora and Alice A. Jardine (New
York, 1980), p. 162.

34 Ibid.

35 Ibid., p. 247.

36 Bersani and Dutoit, *Arts of Impoverishment*, p. 144.

8 경험

1 Agnes Martin, *Writings*, ed. Dieter Schwarz (Ostfildern, 1998), p. 36.

2 Barnett Newman, 'Ohio, 1949', in *Barnett Newman: Selected Writings and
Interviews*, ed. Paul O'Neill (Berkeley and Los Angeles, CA, 1990), p. 174.

3 Ibid.

4 presentness는 마이클 프리드의 개념에 근거한 용어로, 모더니즘-미니멀리즘
담론과 현상학의 맥락에서 매우 중요한 용어다. presence(현전)는 눈앞에 있는
대상성, 미니멀리즘 조각처럼 사물성objecthood을 보여주는 예술을 설명하는
반면, presentness(현재성)는 초월적 영역으로 프리드가 높게 평가한 추상 미술의
평면성을 의미한다.

5 라인하르트와 마찬가지로 뉴먼의 작품도 문화 예술 파괴자들의 손에 해를 입었다.
암스테르담시립미술관의 웹사이트에는 2014년 해당 미술관에서 개최한 뉴먼의
전시회에서의 사건에 관해 이렇게 적혀 있다. "1986년, 시립미술관의 명예
갤러리에 설치되어 있던 작품 ‹누가 빨강, 노랑, 파랑을 두려워 하는가 IIIWho's
Afraid of Red, Yellow and Blue III›의 추상적 특성에 심적 고통을 받았다는 사람이
혼란한 상태에서 커터칼로 작품을 난도질했다. 뉴먼의 작품이 공격당한 것이
처음은 아니었다. 1932년, 비슷한 이유로 한 학생이 베를린국립미술관에
전시되어 있던 ‹누가 빨강, 노랑, 파랑을 두려워하는가 IV›를 공격했다.

9년 후, ‹누가 빨강, 노랑, 파랑을 두려워하는가 III›을 훼손했던 범인이 다시 뉴먼의 ‹권좌›에 다섯 개의 긴 칼자국을 남겼다." www.stedelijk.nl/en/exhibitions/63824, 2018년 8월 30일 접속.

6 다음을 참조하라. Franz Meyer, *Barnett Newman: The Stations of the Cross: Lema Sabachthani* (Düsseldorf, 2004).

7 'Interview with David Sylvester', in *Barnett Newman*, ed. O'Neill, pp. 257–258.

8 Rosalind Krauss, 'Overcoming the Limits of Matter: On Revising Minimalism', in *American Art of the 1960s*, ed. James Leggio, John Elderfield and Susan Weiley (New York, 1991), p. 123.

9 신경생물학자인 마거릿 리빙스턴Margaret Livingstone은 ‹모나리자Mona Lisa›를 볼 때도 비슷한 현상이 발생한다고 말한다. 레오나르도는 의도적으로 집중도가 낮은 시각을 가장하는 주변적 시각 효과를 활용해 모델의 표정을 이해하기 어렵게 만들었다. 레오나르도가 만들어 낸 확률적인 특성으로 인해 관람자는 주변 시각을 사용해 작품을 인식할 때만 ‹모나리자›가 웃는 것처럼 보이며, 모나리자의 입을 바로 바라보면 곧 그 유명한 미소는 희미해진다. 즉 레오나르도는 그저 모든 관람 조건을 모호하게 만들기 위해 대상의 입을 흐릿하게 보이게 하려고 스푸마토 기법을 사용한 것이 아니라, 오히려 의식적으로 관람자의 활기차고 주관적인 시각을 통합하는 일시적인 효과를 만들어냈다. Margaret S. Livingstone, 'Is it Warm? Is it Real? Or Just Low Spatial Frequency?', *Science*, CCXC/5495 (November 2000), p. 1299. 리빙스턴은 다음에서 자신의 주장을 전개했다. *Vision and Art: The Biology of Seeing* (New York, 2008), pp. 68–73.

10 Robert Motherwell, '28 January 1971', in *The Collected Writings of Robert Motherwell*, ed. Stephanie Terenzio (Oxford, 1992), p. 198.

11 Martin, *Writings*, p. 36.

12 Ibid., p. 96, 원문에 이탤릭체.

9 선

1 Nagarjuna, *Mulamadhyamakakarika*. 다음에서 인용했다. Stephen Batchelor, *Verses from the Center: A Buddhist Vision of the Sublime*, trans. Stephen Batchelor (New York, 2000), p. 124. 나가르주나는 대략 서기 2세기경 인도 남부에 살았던 철학자이자 승려였다. 그의 글은 중관中觀, Madhyamaka 또는 중도 학파의 바탕을 이룬다. 나가르주나는 비어 있음을 부정하기보다 포용함으로써 허무주의를 극복하고자 했다.

2 도교의 창시자이자 『도덕경』의 저자로 알려진 노자(기원전 6세기), 선종 제6조 혜능(기원전 7세기), 도교 텍스트 『장자』의 저자인 장자(기원전 4세기). 다음에서 인용했다. Jacquelynn Baas, 'Agnes Martin: Readings for Writings',

in *Agnes Martin*, ed. Frances Morris and Tiffany Bell, exh. cat., Tate Modern, London (London, 2015), p. 232.

3 Agnes Martin, *Writings*, ed. Dieter Schwarz (Ostfildern, 1998), p. 71.

4 Ibid., p. 39.

5 다음에서 인용했다. Martin E. Marty, 'Thomas Merton', in *Negotiating Rapture: The Power of Art to Transform Lives*, ed. Richard Francis, exh. cat., Museum of Contemporary Art, Chicago (Chicago, IL, 1996), p. 91.

6 Ad Reinhardt in Barbara Rose, ed., *Art as Art: The Selected Writings of Ad Reinhardt* (Berkeley and Los Angeles, CA, 1991), p. 189. 1957년 라인하르트는 심리학자 칼 융의 만다라 연구를 향한 애정 어린 말장난이자 풍자인 '융 만다라로서 예술가의 전조A Portend of the Artist as a Yhung Mandala'라는 제목의 풍자만화를 그렸다. 다음을 참조하라. Thomas B. Hess, *The Art Comics and Satires of Ad Reinhardt*, exh. cat., Kunsthalle Düsseldorf and Marlborough Gallery, Rome (Rome, 1975).

7 Reinhardt, 'One', unpublished, undated note in *Art as Art: The Selected Writings of Ad Reinhardt*, ed. Barbara Rose (Berkeley and Los Angeles, CA, 1991), p. 93.

8 다음을 참조하라. Walter Smith, 'Ad Reinhardt's Oriental Aesthetic', *Smithsonian Studies in American Art*, IV/3-4 (Summer–Autumn 1990), p. 26.

9 다음을 참조하라. Jacquelynn Baas and Mary Jane Jacob, *Buddha Mind in Contemporary Art* (Berkeley and Los Angeles, CA, 2004). Jacquelynn Baas, *Smile of the Buddha: Eastern Philosophy and Western Art from Monet to Today* (Berkeley and Los Angeles, CA, 2005). Helen Westgeest, *Zen in the Fifties: Interactions in Art between East and West* (Amstelveen, 1996).

10 Keiji Nishitani, *The Self-overcoming of Nihilism* [1949], trans. Graham Parkes with Setsuko Aihara (Albany, NY, 1990), pp. 190–191.

11 D. T. Suzuki, *An Introduction to Zen Buddhism* (New York, 1964), p. 74.

12 Ibid., p. 88.

13 Ibid., p. 75.

14 Arthur Versluis, *American Gurus: From Transcendentalism to New Age Religion* (Oxford, 2014), p. 2.

15 Helmut Brinker, *Zen in the Art of Painting*, trans. George Campbell (London and New York, 1987), p. 21.

16 다음을 참조하라. Andrew Juniper, *Wabi-Sabi: The Japanese Art of Impermanence* (New York, 2011).

17 토비의 최근 평가는 다음을 참조하라. Debra Bricker Balken, ed., *Mark Tobey: Threading Light*, exh. cat., Addison Gallery of American Art, Andover,

MA (Andover, MA, 2017).

18 Thomas McEvilley, 'Seeking the Primal in Paint: The Monochrome Icon', in *Capacity: History, the World, and the Self in Contemporary Art and Criticism*, ed. G. Roger Denson (Amsterdam, 1996), p. 84.

19 십우도는 스즈키 다이세쓰의 유명한 저서 『선불교 입문The Manual of Zen Buddhism』(1934)에서 논의되었다.

20 John Cage, 'Autobiographical Statement' [1990], http://johncage.org, 2018년 8월 15일 접속.

21 John Cage, 'On Robert Rauschenberg, Artist, and his Work' [1962], in *Silence: Lectures and Writing* (Middletown, CT, 1973), p. 102.

22 다음에서 인용했다. David W. Paterson, 'Cage and Asia, History and Sources', in *The Cambridge Companion to John Cage*, ed. David Nicholls (Cambridge, 2011), p. 97. 패터슨은 다음과 같이 언급한다. "그 용어들은 … 언뜻 흔해 보일 수 있지만, 가장 일반적으로 읽히는 불교 문헌 중 일부에서 발견되는 구절들과 유사한 점은 (확인할 수 있는 글자 그대로의 연관성을 제공하기에는 미흡하지만) 풍부한 암시다." pp. 97–98.

23 Cage, 'On Robert Rauschenberg, Artist, and his Work', p. 105.

24 Yves Klein, 'Lecture at the Sorbonne' [1959], in *Overcoming the Problematics of Art: The Writings of Yves Klein*, ed. and trans. Klaus Ottmann (Putnam, CT, 2007), p. 75.

25 Ibid., p. 83

26 William C. Seitz, *Mark Tobey*, exh. cat., Museum of Modern Art, New York (New York, 1962), p. 14, www.moma.org, 2018년 6월 16일 접속.

27 Martin, *Writings*, p. 37.

28 다음을 참조하라. Martha C. Nussbaum, *The Therapy of Desire: Theory and Practice of Hellenistic Ethics* (Princeton, NJ, 1996).

29 Martin, *Writings*, p. 44.

30 이 부분은 다음 책을 기반으로 썼다. David Wong, 'The Meaning of Detachment in Daoism, Buddhism, and Stoicism', *Dao: A Journal of Comparative Philosophy*, V/2 (June 2006), pp. 207–219. 또한 다음 책에서 아그네스 마틴과 관련해 이 점에 대해 자세히 설명했다. Simon Morley, '"Free and Easy Wandering": Agnes Martin and the Limits of Intercultural Dialogue', *World Art*, VI/2 (201), pp. 247–268.

31 Yves Klein, 'Truth Becomes Reality', in *Overcoming the Problematics of Art*, p. 183.

32 다음을 참조하라. Shiyan Li, *Le Vide dans l'art du xxe siècle: Occident/Extrême-Orient* (Marseille, 2014), p. 114.

33 다음을 참조하라. Alexandra Munroe, Ming Tiampo and Yoshihara Jiro, *Gutai:*

Splendid Playground, exh. cat., Solomon R. Guggenheim Museum, New York (New York, 2013); Ming Tiampo, *Gutai: Decentering Modernism* (Chicago, IL, and London, 2011).

34 See Paweł Pachciarek, 'Kusama Yayoi in the Context of Eastern and Western Thought', *Journal of Asian Humanities of Kyushu University*, 2 (2017), pp. 1–14.

35 Yayoi Kusama, *Infinity Net: The Autobiography of Yayoi Kusama*, trans. Ralph McCarthy (London, 2011), p. 23. 다음을 참조하라. Akira Tatehata et al., *Yayoi Kusama* (London, 2017). 쿠사마는 2010년대에 ‹무한 그물› 연작을 다시 그린다. 다음을 참조하라. Yayoi Kusama, *White Infinity Nets*, exh. cat., Victoria Miro Gallery, London (London, 2013).

10 물질

1 Frank Stella and Donald Judd, 'Questions to Stella and Judd by Bruce Glaser' [1966], in *Theories and Documents of Contemporary Art: A Sourcebook of Artists' Writings*, ed. Kristine Stiles and Peter Selz (Berkeley and Los Angeles, CA, 1996), p. 121.

2 Ibid.

3 Alexei Gann, 'Constructivism' [1922], quoted in Boris Groys, *In the Flow* (London, 2016), pp. 68–69.

4 Alexander Rodchenko and Varvara Stepanova, 'Programme of the First Working Group of Constructivists', in *Art in Theory, 1900–1990: An Anthology of Changing Ideas*, ed. Charles Harrison and Paul Wood (Oxford, 1992), p. 317.

5 Rodchenko, '"Slogans" and "Organizational Programme" of the Workshop for the Study of painting in State Art Colleges', in *Art in Theory, 1900–1990*, ed. Harrison and Wood, p. 315.

6 Yve-Alain Bois, 'Strzeminski and Kobro: In Search of Motivation', in Bois, *Painting as Model* (Cambridge, MA, and London, 1990), p.136. Bois is quoting from Strzeminski's 'Unism in Painting', 1928.

7 Strzemiński, 'What Can Legitimately Be Called New Art' [1924], Ibid., p. 136.

8 Strzemiński, 'Statements' [1932, 1933], in *Art in Theory*, ed. Harrison and Wood, p. 360.

9 Bois, 'Strzemiński and Kobro', p. 137.

10 다음을 참조하라. Rosalind Krauss, 'Grids', in *The Originality of the Avant-garde and Other Modernist Myths* (Cambridge, MA, and New York, 1986),

pp. 8–22.

11 *Art Concret* (April 1930). 다음과 같은 재판본이 있다. *The Tradition of Constructivism*, ed. Stephen Bann (London, 1974), p. 193.

12 Max Bill, 'Concrete Art' [1936–1949], in *Theories and Documents of Contemporary Art*, ed. Stiles and Selz, p. 74.

13 Ellsworth Kelly, 'Notes of 1969', in *Theories and Documents of Contemporary Art*, ed. Stiles and Selz, p. 93.

14 Ibid., pp. 92–93.

15 Frank Stella, 'Pratt Institute Lecture' [1960], in Robert Rosenblum, *Frank Stella* (New York, 1971), p. 5.

16 Stella and Judd, 'Questions to Stella and Judd by Bruce Glaser', p. 121.

17 Ibid.

18 Carl Andre, 'Preface to Stripe Painting', 다음에서 인용했다. Thierry de Duve, 'The Monochrome and the Blank Canvas', in *Reconstructing Modernism: Art in New York, Paris, and Montreal, 1945–64*, ed. Serge Guilbaut (Cambridge, MA, and London, 1992), p. 244.

19 Rosalind Krauss, 'Overcoming the Limits of Matter: On Revising Minimalism', in *American Art of the 1960s*, ed. James Leggio, John Elderfield and Susan Weiley (New York, 1991), p. 125.

20 Robert Ryman, 'On Painting' [1991], 다음에서 인용했다. Robert Storr, 'Simple Gifts', in Storr, *Robert Ryman*, exh. cat., Tate Gallery, London (London, 1993), p. 32.

21 Bois, *Painting as Model*, p. 224.

22 Ryman, 다음에서 인용했다. Storr, *Robert Ryman*, p. 118.

23 Brice Marden, 'Notes' [1971], in *Theories and Documents of Contemporary Art*, ed. Stiles and Selz, p. 138.

24 재스퍼 존스 역시 1950년대 중반, 성조기와 숫자를 나열한 작품들의 흰색 버전을 그리며 모노크롬을 탐구했다. 흰색은 라이먼의 경우에서와 마찬가지로 존스의 경우에도 유사하게 이미지에 대한 친숙함에서 벗어나 작품이 만들어진 방법에 주의를 돌리게 하는 역할을 했다.

25 다음에서 인용했다. Richard Schiff, 'Autonomy, Actuality, Mangold', in *Robert Mangold* (London and New York, 2000), p. 31.

26 Ibid., p. 29.

27 다음을 참조하라. Thierry de Duve, 'The Monochrome and the Blank Canvas', p. 285.

28 다음을 기반으로 했다. James Elkins, 'Writing about Modernist Painting Outside Western Europe and North America', in *Compression vs. Expression: Containing and Explaining the World's Art*, ed. John Onians

(Williamstown, MA, 2006), pp. 188-214.

29 Ming Tiampo, *Gutai: Decentering Modernism* (Chicago, IL, and London, 2011), p. 4. 여기서 티암포는 문학 평론가이자 학자인 해럴드 블룸Harold Bloom이 다음 두 책에서 설명한 '곡해misreading'라는 개념을 빌렸다. *The Anxiety of Inflence: A Theory of Poetry* (Oxford, 1973). *A Map of Misreading* (Oxford, 1975).

30 Shoichi Hirai, 'Gutai and its Internationalism', in *Destroy the Picture: Painting the Void, 1949-1962*, ed. Paul Schimmel, exh. cat., Museum of Contemporary Art, Los Angeles (New York, 2012), pp. 204-211; Rosemary O'Neill, *Art and Visual Culture on the French Riviera* (London and New York, 2012), p. 168.

31 다음을 참조하라. Stephen Bann, ed., *The Tradition of Constructivism* (London and New York, 1974), p. 194.

32 Lucio Fontana, 'The White Manifesto' [1946], in *Art in Theory: 1900-1990*, ed. Harrison and Wood, p. 647.

33 Olivier Berggruen, 'The Realm of Pure Sensations', in *Playing with Form: Neoconcrete Art from Brazil*, ed. Olivier Berggruen, exh. cat., Dickinson, New York (New York, 2011), p. 20.

34 Ibid.

35 다음과 같은 재판본이 있다. Mari Carmen Ramírez, ed., *Hélio Oiticica: The Body of Colour*, exh. cat., Tate Modern, London (London, 2007), p. 247.

36 Mari Carmen Ramírez, 'Hélio's Double-edged Challenge', Ibid., p. 18.

37 Lygia Clark, 'The Death of the Plane' [1960]. 다음에서 인용했다. *Cold American: Geometric Abstraction in Latin America, 1934-1973*, exh. cat., Fundación Juan March, Madrid (Madrid, 2011), p. 444.

38 다음을 참조하라. Irene V. Small, *Hélio Oiticica: Folding the Frame* (Chicago, IL, and London, 2016), p. 1.

39 Yve-Alain Bois, 'From Arte Concreta to Arte Neoconcreta', in *Playing with Form*, ed. Olivier Berggruen, p. 16.

40 적어도 원래 의도는 그랬다. 현재는 귀중한 박물관 소장품인 그 지위로 인해 그 주위에서 바라볼 수만 있다.

41 Hélio Oiticica, 'Colour, Time, and Structure' [1960], in *Hélio Oiticica*, ed. Ramírez, p. 206.

42 Hélio Oiticica, 'The Transition of Colour from the Painting into Space and the Meaning of Construction' [1960], in *Hélio Oiticica*, ed. Ramírez, p. 222.

11 형식

1 Donald Judd, 'Specific Objects' [Arts Yearbook 8, 1965], in *Donald Judd: Complete Writings, 1959–1975* (Halifax, NS, and New York, 1975), pp. 181–182.

2 Donald Judd, 'Specific Objects' [1960], *in Donald Judd: Complete Writings, 1959–1975* (Halifax, NS, 1975), pp. 181–182.

3 Ibid., p. 184.

4 Ibid.

5 다음을 참조하라. Jeremy Lewison, *Ben Nicholson* (London, 1991), pp. 16–17.

6 Otto Piene, 'Paths to Paradise' [1961], in *Zero: Countdown to Tomorrow, 1950s–60s*, exh. cat., Solomon R. Guggenheim Museum, New York (New York, 2014), p. 231.

7 Ibid., p. 232.

8 Carter Ratcliff, 'Ellsworth Kelly's Curves', in *Ellsworth Kelly: A Retrospective*, ed. Diane Waldman, exh. cat., Museum of Modern Art, New York (New York, 1997), p. 59.

9 Donald Judd, 'Local History' [Arts Yearbook 7, 1964], in *Donald Judd: Complete Writings*, pp. 153–156.

10 Judd, 'Specific Objects', p. 184.

11 Dan Flavin, 'Some Remarks ⋯ Excerpts for a Spleenish Journal' [1966], in *Theories and Documents of Contemporary Art: A Sourcebook of Artists' Writings*, ed. Kristine Stiles and Peter Selz (Berkeley and Los Angeles, CA, 1996), p. 125.

12 Briony Fer, *The In.nite Line: Re-making Art after Modernism* (New Haven, CT, and London, 2004), pp. 47–48.

12 기호

1 Leo Steinberg, *Other Criteria: Confrontations with Twentieth-century Art* (Chicago, IL, and New York, 1972), p. 61.

2 다음에서 인용했다. Brandon Joseph, *Random Order: Robert Rauschenberg and the Neo-Avant-garde* (Cambridge, MA, and London, 2003), p. 86.

3 Ad Reinhardt, 'Black as Symbol and Concept' [1967], in *Art as Art: The Selected Writings of Ad Reinhardt*, ed. Barbara Rose (Berkeley and Los Angeles, CA, 1991), p. 87.

4 Ibid.

5 Ibid.

6 Piero Manzoni, 'Libera Dimensione' [1960]. 다음에서 인용했다. John C.

Welchman, *Invisible Colors: A Visual History of Titles* (New Haven, CT, and London, 1997), p. 37.

7 Yves Klein, 'Lecture at the Sorbonne' [1959], in *Overcoming the Problematics of Art: The Writings of Yves Klein*, ed. and trans. Klaus Ottmann (Putnam, CT, 2007), p. 85.

8 다음을 참조하라. Rudolf Arnheim, *Visual Thinking* (Berkeley and Los Angeles, CA, 1969), p. 232.

9 다음을 참조하라. Thomas McEvilley, 'Heads It's Form, Tails It's Not Content', in Thomas McEvilley and G. Roger Denson, *Capacity: History, the World, and the Self in Contemporary Art Criticism* (Amsterdam, 1996), p. 38.

10 C. S. Peirce, 'Logic as Semiotic: The Theory of Signs', in *Philosophical Writings of Peirce*, ed. Justin Buchler (New York, 1955), p. 102.

11 특히 1960년대와 1970년대 아방가르드 예술에서 사진의 영향과 관련해 지표의 역할에 대한 영향력 있는 논의는 다음을 참조하라. Rosalind Krauss, 'Notes on the Index: Seventies Art in America', *October*, 3 (1977), pp. 68–81. 'Notes on the Index: Seventies Art in America, Part 2', *October*, 4 (1977), pp. 58–67.

12 다음을 참조하라. Richard Wollheim, *Painting as an Art* (London and New York, 1987), p. 305.

13 Nicholas Cullinan, 'The Empty Canvas', in *Destroy the Picture: Painting the Void, 1949–1962*, ed. Paul Schimmel, exh. cat., Museum of Contemporary Art, Chicago (Chicago, IL, 2012), p. 225. 흥미롭게도 로버트 라우센버그는 1953년 초 로마에 있는 부리의 작업실을 방문했는데, 그 만남에서 특히 큰 영향을 받았다고 알려졌다. 하지만 라우센버그가 특히 감명받은 부분은 작품이 신체를 떠올리게 한다는 사실이 아니라 일상적이고 미술의 재료가 아닌 재료를 사용해 작품을 만든다는 사실이었고, 이는 콜라주를 통한 일상의 저장소가 될 수 있음을 의미했다. 이후 라우센버그는 신문을 덕지덕지 붙이는 기법을 사용한 검은색 모노크롬 연작을 시작했다. 이는 얼마 지나지 않아 그가 말하는 '결합Combines'의 가능성을 탐구하기 위해 모노크롬 작업을 중단하는 결과를 낳았다. Cullinan, 'The Empty Canvas', p. 228.

14 다음을 참조하라. Sarah Whitfield, *Lucio Fontana*, exh. cat., Hayward Gallery, London (London, 2000), p. 19.

15 다음을 참조하라. Anna Augusti, ed., *Tàpies: Complete Works* (Barcelona, 2002). '타피에스Tàpies'는 실제 카탈로니아어로 '벽'을 의미하므로, 어떤 의미에서 그 유사성은 어쩌면 잠재의식에서마저 정해진 것이었다.

16 Steinberg, *Other Criteria*, p. 61.

17 Gilles Deleuze, *Cinema: The Movement-image*, trans. Hugh Tomlinson and Barbara Habberjam (Minneapolis, MN, 1986), pp. 14–15.

18 Wollheim, *Painting as an Art*, p. 164.

19 Ibid.

20 워홀이 사용한 인쇄 기법은 '스크린 인쇄screen-printing'라고 부르는 게 아마도 적절할 것이다.

13 개념

1 'As is painting, so is theory'. W. J. T. Mitchell, '*Ut Pictura Theoria*: Abstract Painting and the Repression of Language', in *Picture Theory* (Chicago, IL, and London, 1994), p. 220.

2 Alphonse Allais, *Album primo-avrilesque* [1897] (Paris, 2000).

3 Allais, 다음에서 인용했다. Denys Riout, *La Peinture monochrome: histoire et archéologie d'un genre*, revd edn (Paris, 2006), p. 315, 저자 번역. 또한 다음을 참조하라. p. 516 n. 9.

4 다음을 참조하라. John C. Welchman, *Invisible Colors: A Visual History of Titles* (New Haven, CT, and London, 1997).

5 이 개념은 제프 월이 다음에서 자세히 기술했다. 'Monochrome and Photojournalism: On Kawara's *Today* Paintings' [1993], in *Jeff Wall: Works and Collected Writings*, ed. Michael Newman and Jeff Wall (Barcelona, 2007), p. 330.

6 Ibid.

7 Mitchell, '*Ut Pictura Theoria*', p. 219.

8 Ibid., pp. 235, 234.

9 Ibid., p. 220.

10 Welchman, *Invisible Colors*, p. 106.

11 Benjamin H. D. Buchloh, 'Conceptual Art, 1962-1969: From the Aesthetics of Administration to the Critique of Institutions' [1990], in *Conceptual Art: A Critical Anthology*, ed. Alexander Alberro and Blake Stimson (Cambridge, MA, and London, 1999), p. 516.

12 What Is Painting (1968, MOMA, New York).

13 예를 들어 ‹오늘› 시리즈의 ‹1966년 5월 25일, 89번› 작품은 '오하이오주 콜럼버스에서 로켓 과학자, 25구경 권총에 의해 사망'이라는 헤드라인과 나란히 놓였다.

14 Michel Foucault, *Society Must Be Defended: Lectures at the College de France, 1975–76*, ed. Mauro Bertani and Alessandro Fontana, trans. David Mace (London, 2003), p. 6.

15 Rosalind Krauss, *The Optical Unconscious* (Boston, MA, and New York, 1994), p. 214.

16 Hal Foster, 'Re: Post' [1982], in *Art After Modernism: Rethinking Representation*, ed. Brian Wallis (New York, 1984), p. 190.

17 Charles Harrison, 'Conceptual Art and Critical Judgment' [1990], in *Conceptual Art*, ed. Alberro and Stimson, p. 545.

18 Ibid.

19 Joseph Kosuth, 'Comments on the Second Frame' [1977], in *Joseph Kosuth: Art After Philosophy and After: Collected Writings, 1966–90*, ed. Gabriele Guercio (Boston, MA, and New York, 1991), pp. 169–173.

20 Kosuth, 'Art After Philosophy' [1969], in *Joseph Kosuth*, ed. Guercio, p. 17.

21 Ad Reinhardt, 'Art-As-Art' [1962], in *Art-As-Art: The Selected Writings of Ad Reinhardt* (Berkeley and Los Angeles, CA, 1991), p. 53.

22 Joseph Kosuth, *American Art of the 1960s*, Studies in Art No. 1, ed. John Elderfield (New York, 1991), p. 36 n. 52.

23 Alexander Alberro, 'Reconsidering Conceptual Art, 1966–1977', in *Conceptual Art*, ed. Alberro and Stimson, pp. XVIII–XIX.

24 Lawrence Weiner, 'Statement' [1968], in *Conceptual Art*, ed. Alberro and Stimson, p. 528

25 Lucy Lippard and John Chandler, 'The Dematerialization of Art' [1968], in *Conceptual Art*, ed. Alberro and Stimson, pp. 46–50.

26 Gerhard Richter, *Texts, Writings, Interviews and Letters, 1961–2007*, ed. Dietmar Elger and Hans-Ulrich Obrist (London and New York, 2009), p. 91.

27 Ibid.

28 Joseph Marioni, *Joseph Marioni: Paintings, 1970–1998. A Survey*, exh. cat., Rose Art Gallery, Brandeis University, Waltham, MA (Waltham, MA, 1998), p. 51.

29 다음에서 인용했다. Marcia Hafif et al., *Marcia Hafif: The Inventory: Painting*, exh. cat., Laguna Art Museum (Laguna Beach, CA, 2015), p. 73.

30 'Art and Painting: Marcia Hafif in Conversation with Michael Ned Holte', in Hafif et al., *Marcia Hafif*, p. 237.

31 Marcia Hafif, 'Roman Painting', www.marciahafif.com/inventory/inventory.html, 2018년 9월 11일 접속.

32 Marcia Hafif, 'Beginning Again', *Artforum* (September 1978), www.marciahafif.com, 2018년 9월 4일 접속.

33 'Michel Parmentier', in *Color Chart: Reinventing Color, to Today*, ed. Ann Tempkin, exh. cat., Museum of Modern Art, New York (New York, 2008), pp. 114–115.

34 다음을 참조하라. *Olivier Mosset (1966–2003)*, exh. cat., Musée Cantonal des Beaux-Arts, Lausanne, and Kunstverein St Gallen, Milan (Lausanne, 2003).

14 알레고리

1 Craig Owens, 'Repetition and Difference', in *Allan McCollum: Surrogates*, ed. Owens, exh. cat., Lisson Gallery, London (London, 1985), p. 5.

2 Yve-Alain Bois, 'Ryman's Tact', in Bois, *Painting as Model* (Cambridge, MA, and London, 1990), p. 231.

3 Thomas McEvilley, 'Seeking the Primal in Paint: The Monochrome Icon', in *Capacity: History, the World, and the Self in Contemporary Art and Criticism*, ed. G. Roger Denson (Amsterdam, 1996), p. 87.

4 Arthur Danto, 'Kazimir Malevich', in Danto, *Embodied Meanings: Critical Essays and Aesthetic Meditations* (New York, 1994), p. 172.

5 Mark A. Cheetham, *The Rhetoric of Purity: Essentialist Theory and the Advent of Abstract Painting* (Cambridge, 1991), p. 138. 치담은 칸딘스키와 몬드리안에게 특히 관심이 있지만, 그가 말하는 것은 형이상학적인 관점에서 모노크롬 작가들과 관련해 특히 타당한 듯 보인다.

6 Donald Kuspit, *The Cult of the Avant-garde Artist* (Cambridge, 1993), p. 50.

7 Ibid., p. 51.

8 Benjamin H. D. Buchloh, 'Plenty or Nothing: From Yves Klein's *Le Vide* to Arman's *Le Plein*', in *Neo-Avantgarde and Culture Industry: Essays on European and American Art from to* (Cambridge, MA, and London, 2000), p. 267.

9 Ann Eden Gibson, 'Colour and Difference in Abstract Painting: The Ultimate Case of Monochrome', in *The Feminism and Visual Culture Reader*, ed. Amelia Jones (London, 2003), p. 192.

10 Ibid., p. 194.

11 Ibid., p. 198.

12 Briony Fer, *On Abstract Art* (New Haven, CT, and London, 1997), p. 5.

13 Ibid.

14 Rosalind Krauss, *The Optical Unconscious* (Cambridge, MA, and London, 1994), p. 220.

15 Ibid., p. 218.

16 Rosalind Krauss, 'Sculpture in the Expanded Field' [1979], 다음에서 인용했다. Hal Foster, 'Re: Post', in *Art After Modernism: Rethinking Representation*, ed. Brian Wallis (New York, 1984), p. 194.

17 Foster, 'Re: Post', p. 194.

18 Buchloh, 'Plenty or Nothing', p. 263.

19 Craig Owens, 'From Work to Frame; or, Is There Life after "The Death of the Author"?', in *Beyond Recognition: Representation, Power, and Culture*, ed. Barbara Kruger and Jane Weinstock (Berkeley and Los Angeles, CA, 1994), pp. 122–139, p. 126.

20 Ibid.

21 역주: 어떤 목적으로 만들었다가 후에 다른 용도로 다시 사용된 것, 다층적 의미를 지닌 것.

22 Craig Owens, 'The Allegorical Impulse: Towards a Theory of Postmodernism', in *Beyond Recognition*, ed. Kruger and Weinstock, pp. 52–53, 54.

23 Owens, 'Repetition and Difference', p. 5.

24 Ibid.

25 Ibid.

26 다음에서 인용했다. David Joselit, 'Painting Beside Itself', *October*, 130 (Autumn 2009), p. 130.

27 Stephen Prina, *Monochrome Painting*, exh. cat., Renaissance Society, Chicago (Chicago, IL, 1989).

28 Ann Temkin, ed., *Color Chart: Reinventing Color, to Today*, exh. cat., Museum of Modern Art, New York (New York, 2008), p. 204.

29 Julian Heynen, 'On the Dark Side', in *Sherrie Levine: After All – Works, 1981–2016*, exh. cat., Neues Museum, Nürnberg (Munich, 2016), p. 157.

30 'The Anxiety of Influence – Head On: A Conversation Between Sherrie Levine and Jeanne Siegel', www.aftersherrielevine.com, 2019년 5월 22일 접속.

15 뉴미디어

1 셰리 레빈은 2006년 이런 작업 이후 각 패널을 모노크롬 픽셀로 환원한 잉크젯 프린트 시리즈 ‹등가물: 스티글리츠를 따라서 1–18Equivalents: After Stieglitz 1–18›(2006)을 선보였다.

2 Emmanuelle de l'Ecotais, 'In Search of a New Reality', in *Shape of Light: Years of Photography and Abstract Art*, ed. Simon Baker, Emmanuelle de l'Ecotais and Shoair Movlain, exh. cat., Tate Modern, London (London, 2018), pp. 30–31.

3 다음을 참조하라. Hiroshi Sugimoto, *Hiroshi Sugimoto: Theaters*, trans. Giles Murray (Bologna, 2016).

4 곽준영, 「느리고 낯선 사유 이미지」, 삼성미술관Leeum 편집, 『히로시

스기모토 _사유하는 사진』, 삼성미술관Leeum, 2013. 원서는 다음에서 인용했다.
Kwak June Young, 'Slow and Unfamiliar Images of Thought', in *Hiroshi Sugimoto*, exh. cat., Leeum, Samsung Museum of Art, Seoul (Seoul, 2013), p. 26.

5 1974년, 저먼은 테이트 갤러리에서 클랭의 작품을 보고 당시 그 프랑스 예술가에게 헌정된 또 다른 '블루 필름'을 만들었다. 물론 영화 업계에서 '블루'라는 단어에는 매우 특정한 의미가 내포되어 있기도 하다.

6 Derek Jarman, *Chroma: A Book of Colour* (London, 1994), p. 4.

7 Jean-François Lyotard, 'Presenting the Unpresentable: The Sublime', trans. Lisa Libermann, in *The Sublime: Documents of Contemporary Art*, ed. Simon Morley (London and Cambridge, MA, 2010) p. 136. 다음도 참조하라. Lyotard, 'The Sublime and the Avant-garde', in Lyotard, *The Inhuman: Reflections on Time*, trans. Geoffrey Bennington and Rachel Bowlby (Cambridge, 1991).

8 Anish Kapoor, 'Interview with Marjorie Allthorpe-Guyton' [1990], in *The Sublime: Documents of Contemporary Art*, ed. Morley (London, 2010), p. 92.

9 Rosalind Krauss, 'Overcoming the Limits of Matter: On Revising Minimalism', in *American Art of the 1960s*, ed. James Leggio, John Elderfield and Susan Weiley (New York, 1991), p. 133.

10 Evelyn C. Hankins, 'Experiencing the Ineffable: Robert Irwin in the 1960s', in *Robert Irwin: All the Rules Will Change*, ed. Evelyn C. Hankins, exh. cat., Hirshhorn Museum, Washington, DC (Washington, DC, 2016), p. 33.

11 다음에서 인용했다. Jan Butterfield, *The Art of Light and Space* (New York, 1993), p. 18.

12 Robert Irwin, 'Notes Toward a Model' [1977], in *Robert Irwin*, ed. Hankins, p. 141.

13 Robert Irwin and James Turrell, 'Statement' [1969], 다음과 같은 재판본이 있다. Robert Irwin, *Notes Toward a Conditional Art*, ed. Matthew Simms (Los Angeles, CA, 2011), p. 31.

14 Turrell, 다음에서 인용했다. Butterfield, *The Art of Light and Space*, p. 77.

15 Turrell, 다음에서 인용했다. Michael Govan, 'Inner Light: The Radical Reality of James Turrell', in *James Turrell: A Retrospective*, ed. Michael Govan and Christine K. Kim, exh. cat., Los Angeles County Museum of Art (Los Angeles, CA, 2013), p. 13.

16 다음에서 인용했다. Govan, 'Inner Light', p. 51. 터렐과 선에 관해서는 다음을 참조하라. Craig Adcock, *James Turrell: Artist of Light and Space* (Los Angeles, CA, 1990), pp. 212-215.

17 Turrell, 다음에서 인용했다. Adcock, *James Turrell: Artist of Light and Space*, p. 212.

18 Ibid., p. 2.

16 단색화

1 이우환, *Selected Writings by Lee Ufan, 1970–96*, ed. Jean Fisher (London, 1996), p. 124.

2 이 한국어는 종종 'Tansaekhwa'로 번역되는데, 디귿이 이전의 매큔-라이샤워McCune-Reischauer 로마자 표기법에서는 't'로, 새로운 개정 로마자 표기법에서는 'd'로 옮겨지기 때문이다. 그래서 조앤 기의 훌륭한 연구의 제목에도 'Tansaekhwa'로 표기되어 있다. Joan Kee, *Contemporary Korean Art: Tansaekhwa and the Urgency of Method* (Minneapolis, MN, 2013).

3 20세기 초에는 잔혹한 일제강점기(1910–1945)를 겪었고, 제2차 세계대전이 끝난 후 한반도는 38선을 따라 공산주의가 지지하는 북쪽과 미국이 지지하는 남쪽으로 분단된다. 얼마 지나지 않아 잔인한 내전인 6·25전쟁이 발발했으며(1950–1953), UN과 중국도 참전한 대립은 명백한 승자 없이 끝났다. 오늘날에도 유지되는 휴전 협정은 적대적인 태세를 취하며 경쟁하는 두 개의 '현대' 한국을 남겼다. 1970년대 이르러 대한민국(남한)은 미국의 지원과 군부의 감시하에 진행한 공격적인 서구화 정책에 힘입어 급속한 경제 성장을 경험했고, 1987년에는 마침내 민주주의가 확립되었다. 한편 조선민주주의인민공화국(북한)은 냉전 종식 후 공산주의 연합의 지원을 잃고 점점 더 고립되고 독재가 강화되었으며 빈곤해졌다.

4 윤진섭, 「마음의 풍경」, 『한국의 단색화』, 국립현대미술관, 2012, 16쪽.

5 Kee, *Contemporary Korean Art*, p. 93.

6 Wucius Wong, *The Tao of Chinese Landscape Painting: Principles and Methods* (New York, 1991), p. 29.

7 François Jullien, *Detour and Access: Strategies of Meaning in China and Greece*, trans. Sophie Hawkes (New York, 2000), p. 295.

8 François Jullien, *The Great Image Has No Form; or, On the Nonobject through Painting*, trans. Jane Marie Todd (Chicago, IL, 2009), p. 68.

9 Ibid., p. 78.

10 이준, 「한국미술, 보이지 않는 공간에 대한 탐색」, 삼성미술관Leeum 편집, 『한국미술–여백의 발견＝Void in Korean art』, 삼성미술관Leeum, 2007. 원서는 다음에서 인용했다. Lee Joon, 'Void: Mapping the Invisible in Korean Art', in *Void in Korean Art*, exh. cat., Leeum, Samsung Museum of Art, Seoul (Seoul, 2008), n.p.

11 Ueda Shizuteru, 'Contributions to Dialogue with the Kyoto School', in

Japanese and Continental Philosophy: Conversations with the Kyoto School, ed. Brett W. Davis, Brian Schroeder and Jason M. Wirth (Bloomington and Indianapolis, IN, 2011), p. 23.

12 이영우, ed., *Dansaekhwa*, exh. cat., Venice Biennale and Kukje Gallery, Seoul (Seoul, 2015), pp. 281, 287.

13 Ibid., p. 281.

14 윤진섭, 「마음의 풍경」, 『한국의 단색화』, 국립현대미술관, 2012, 9쪽.

15 권영필, '"The Aesthetic" in Traditional Korean Art and Its Influence on Modern Life', *Korean Journal* (v.47 no.3, 2007), pp. 9–34.

16 윤진섭, 「마음의 풍경」, 16쪽.

17 Joan Kee, 'Tansaekhwa: Inside and Out', in Joan Kee, *Resonance of Dansaekhwa* (Seoul, 2016), p. 38.

18 Soon Chun Cho and Barbara Bloemink, *The Color of Nature: Monochrome Art in Kore*a, exh. cat., Rho Gallery, Seoul, and Wellside Gallery, Shanghai (New York, 2008), p. 27.

19 Ibid., p. 85.

20 이우환, 『여백의 예술』, 현대문학, 2002. 원서는 다음에서 인용했다. Lee Ufan, 'On Infinity' [1993], in *Lee Ufan: The Art of Encounter*, trans. Stanley Anderson (London, 2008), p. 15.

21 이우환, 『만남을 찾아서』, 학고재, 2011. 원서는 다음에서 인용했다. Lee Ufan, 'Setting the Conditions of Painting' [1990–1994], in *The Art of Encounter*, trans. Anderson (London, 2008), p. 23.

22 Roland Barthes, *The Neutral: Lecture Course at the College de France, 1977–78*, trans. Rosalind Krauss and Denis Hollier (New York, 2005).

23 Ibid., p. 51.

24 François Jullien, *In Praise of Blandness: Proceeding from Chinese Thought and Aesthetics*, trans. Paula M. Varsano (New York, 2008).

25 Ibid., p. 43.

26 Ibid., p. 45.

27 Ibid., pp. 144, 25.

28 Ibid., pp. 133–134.

17 컨템포러리

1 David Batchelor, 'A Bit of Nothing', *Tate Etc.*, 16 (Summer 2009), www.tate.org.uk, 2018년 9월 10일 접속.

2 Denys Riout, *La Peinture monochrome: histoire et archéologie d'un genre*, revd edn (Paris, 2006), pp. 259–260.

3 전시는 2018년 3월 1일부터 4월 26일까지 개최되었다. 다음을 참조하라.
www.richardtaittinger.com, 2018년 9월 2일 접속.

4 예를 들면 다음을 참조하라. 윤진섭,『한국의 후기 단색화The Post Dansaekhwa of Korea』, 서울 리안갤러리, 2018.

5 Terry Smith, 'Contemporary Art: World Currents in Transition Beyond Globalization', in *The Global Contemporary and the Rise of New Art Worlds*, ed. Hans Belting, Andrea Buddensieg and Peter Weibel, exh. cat., ZKM Center for Art and Media, Karlsruhe (Cambridge, MA, 2013), pp. 186-192.

6 예를 들면 다음을 참조하라. Jerry Saltz, 'Zombie on the Walls: Why Does So Much New Abstraction Look the Same?', *New York Magazine*, 16 June 2014, reprinted online at www.vulture.com, 17 June 2014.

7 Nicolas Bourriaud, *Relational Aesthetics* (Dijon, 2002), p. 19.

8 Ibid., p. 21.

9 Nicolas Bourriaud, *Radicant: pour une esthétique de la globalisation* (Paris, 2009), p. 61. 영문 재판본이 있다. *The Radicant*, trans. James Gussen and Lili Porten (Berlin and New York, 2009).

10 Boris Groys, *In the Flow* (London, 2016), p. 112.

11 Craig Staff, *Monochrome: Darkness and Light in Contemporary Art* (London and New York, 2015)

12 David Joselit, 'Painting Beside Itself', *October*, 130 (Autumn 2009), p. 125.

13 Ibid., p. 132.

14 Ibid.

15 Isabelle Graw, *The Love of Painting: Genealogy of a Success Medium* (Berlin, 2018), p. 14.

16 Ibid.

17 Ibid., p. 16.

18 Ibid., p. 17.

19 Silvia Simoncelli, 'Interview with Wade Guyton', *OnCurating*, 20 (October 2013), pp. 34-37, www.on-curating.org, 2018년 9월 20일 접속. 다음도 참조하라. Wade Guyton, *Wade Guyton: Black Paintings* (Zurich, 2010).

20 Christoph Platz, 'Wade Guyton about Efficiency, Inner Logic, and Floors', www.artblogcologne.com, 19 April 2010.

21 그 시기 호이랜드의 작품은 당시 미국 추상표현주의나 유럽의 엥포르멜과 관련한 행위적 추상에 대한 예찬을 담은 영국식 응답이었다.

22 Merlin Carpenter, 'Do Not Open Until 2081', Simon Lee Gallery, London (2017). 다음을 참조하라. 'Merlin Carpenter: Do Not Open Until 2081', www.whiteliesmagazine.com, 2018년 9월 28일 접속.

23 Floyer quoted in Anna Dezeuze, 'Nothing Works', *Tate Etc.*, 21 (Spring 2011), www.tate.org.uk, 2018년 9월 11일 접속.

24 Batchelor, 'A Bit of Nothing'.

25 David Batchelor, *Found Monochromes*, vol. I (London, 2010).

26 Batchelor, 'A Bit of Nothing'. 보들레르의 『현대적 삶의 화가The Painter of Modern Life』(1863)에 설명되어 있는 현대성의 나머지 측면은 '영원하고 변하지 않는 것'으로 이는 바첼러가 현명하게 침묵을 지키는 것과 관련된 속성이다. (편주: 앞의 책의 한국어판은 다음 2종이 있다. 정혜용 옮김, 양효실 해설, 『샤를 보들레르: 현대의 삶을 그리는 화가』, 은행나무, 2014. 박기현 옮김, 『보들레르의 현대 생활의 화가』, 인문서재, 2013.)

27 Dezeuze, 'Nothing Works'. 무와 공허를 주제로 지난 몇 년 동안 여러 전시가 열렸는데, 퐁피두센터에서 열린 ‹공허: 회고Vides: une rétrospective›(2009)와 런던 헤이워드갤러리에서 열린 ‹인비저블: 보이지 않는 것에 대한 예술Invisible: Art About the Unseen›(2012)을 예로 들 수 있다.

28 Ólafur Elíasson, 'Your Monochromatic Listening', in *Monochrome: Painting in Black and White*, ed. Leila Packer and Jennifer Sliwka, exh. cat., National Gallery (London, 2017), p. 209.

29 다음에서 인용했다. Jennifer Sliwka, 'Beyond Painting: Monochrome and Installation Art', in *Monochrome*, ed. Packer and Sliwka, p. 208.

30 Eliasson, 'Your Monochromatic Listening', p. 209.

결론

1 Lewis Carroll, *Alice's Adventures in Wonderland and Through the Looking-glass* [1865] (Florence, 2002), p. 210.

2 Yves Klein, 'The Monochrome Adventure', in *Overcoming the Problematics of Art: The Writings of Yves Klein*, ed. and trans. Klaus Ottmann (Putnam, CT, 2007), p. 143.

3 Pierre Bourdieu, *Distinction: A Social Critique of the Judgment of Taste*, trans. Richard Nice (Cambridge, MA, and London, 1984), p. 1.

4 Carroll, *Alice's Adventures in Wonderland*, p. 210.

5 John Onians, *European Art: A Neuroarthistory* (New Haven, CT, and London, 2016), p. 15. 오니앙은 비싼 와인과 저렴한 와인의 상대적인 품질과 관련해 믿을 수 있는 출처에서 제공하는 구두 정보가 직접적인 감각 반응보다 더 우선할 수 있으며 그래서 연구 참가자들이 와인 자체의 증거와 반대되는 품질을 우선시한 선택을 했음을 보여주는 연구 예시를 제시한다.

6 도시적인 것과의 이 관련성에 대해 더 알아보려면, 다음을 참조하라. David Batchelor, 'Nothings: David Batchelor in Conversation with Jonathan

Rée', in *Found Monochromes*, vol. I: 1–250 (London, 2010), pp. 297–299.

7 John Gray, *Enlightenment's Wake* [1995] (London and New York, 2010), p. 240.

8 Ibid., p. 239.

9 켈리 그로비에Kelly Grovier는 이 발견을 다룬 BBC 기사에서 상당히 비판적인 주장을 한다. "'그들의 얼굴을 다 드러내기에는 너무 배짱이 없다'는 말레비치의 말은 1897년 한 프랑스 유머 작가(알퐁스 알레)가 검은색 사각형에 대한 풍자만화에 사용한 인종차별적 문구를 암시하는 것으로 생각된다. 선구적인 걸작에서 처참한 사고에 이르기까지 작품을 다시 맥락화하는 데 성공하게 만든 이 실망스러운 발견으로, 수십 년 동안 의미 있는 명상의 원천이었던 그림이 지닌 내면의 빛이 갑자기 꺼졌다." (Kelly Grovier, 'The Racist Message Hidden in a Masterpiece', www.bbc.com, 2018년 3월12일 접속) 우리가 보기엔 명백한 농담이지만, 말레비치에게는 의식적으로 인종차별적인 농담이 아니었다. 말레비치는 그 시대의 사람, 즉 문화적 편견에 크게 제약을 받는 사람일 수밖에 없었고, 노골적으로 인종차별적 농담이 아니라 기본적으로 알레와 그 주변 인물들에 대한 암시를 염두에 두었다.

10 여기는 다음을 기반으로 한다. Tim Ingold, *Making: Anthropology, Archaeology, Art and Architecture* (London and New York, 2013).

11 Rudolf Arnheim, *Visual Language* (Berkeley and Los Angeles, CA, 1969), p. 410.

12 Byung-Chul Han, *The Burnout Society*, trans. Erik Butler (Stanford, CA, 2015). 2010년 독일어로 처음 출판되어 인기를 끈 한병철의 저서는 그가 진단한 증상을 엄청나게 증폭한 스마트폰이 등장하기 이전에 출판되었다. '치유therapeutic'의 정의는 메리엄-웹스터Merriam-Webster 온라인 사전에서 가져왔다.

13 Tim Wu, *The Attention Merchants: The Epic Scramble to Get Inside Our Heads* (New York, 2016).

14 '주의 포착 장치'는 위의 책에서 팀 우가 사용한 표현이다.

15 이에 관한 특히 통찰력 있는 논의는 다음을 참조하라. Sven Birkerts, *Changing the Subject: Art and Attention in the Internet Age* (Minneapolis, MN, 2015).

참고 문헌

Adcock, Craig E., *James Turrell: The Art of Light and Space* (Berkeley, CA, 1990)

Alberro, Alexander, and Blake Stimson, eds, *Conceptual Art: A Critical Anthology* (Cambridge, MA, and London, 1999)

Albers, Josef, *Interaction of Color* [1963] (New Haven, CT, 1971)

Allais, Alphonse, *Album primo-avrilesque* (Paris, 2000)

Anfam, David, *Mark Rothko: The Works on Canvas, Catalogue Raisonné* (New Haven, CT, and Washington, DC, 1998)

Arnheim, Rudolf, *Visual Thinking* (Berkeley and Los Angeles, CA, 1969)

Augusti, Anna, *ed., Tàpies: Complete Works* (Barcelona, 2002)

Baas, Jacquelynn, *Smile of the Buddha: Eastern Philosophy and Western Art from Monet to Today* (Berkeley and Los Angeles, CA, 2005)

Bachelard, Gaston, *Air and Dreams: An Essay on the Imagination of Movement* [1943], trans. Edith R. Farrell and C. Frederick Farrell (Dallas, TX, 1988)

Badiou, Alain, *The Century*, trans. Alberto Toscano (Cambridge, 2007)

Ball, Philip, *Bright Earth: The Invention of Colour* (New York and London, 2001)

——, and Mary Jane Jacob, *Buddha Mind in Contemporary Art* (Berkeley and Los Angeles, CA, 2004)

Banai, Nuit, *Yves Klein* (London, 2014)

Bann, Stephen, ed., *The Tradition of Constructivism* (London, 1974)

Barasch, Moshe, *Icon: Studies in the History of an Idea* (New York, 1992)

Bardaouil, Sam, and Till Fellrath, 'Overcoming the Modern. Dansaekhwa: The Korean Monochrome Movement', *Overcoming the Modern*, exh. cat., Alexander Gray Associates (New York, 2014), pp. 3–14

Barthes, Roland, *The Neutral: Lecture Course at the College de France, 1977–78*, trans. Rosalind Krauss and Denis Hollier (New York, 2005)

Batchelor, David, 'A Bit of Nothing', *Tate Etc.*, 16 (Summer 2009), www.tate.org.uk, accessed 10 September 2018

——, *Chromophobia* (London, 2000)

——, *Found Monochromes*, vol. 1: 1–250 (London, 2010)

——, 'In Bed with the Monochrome', in *From an Aesthetic Point of View: Philosophy, Art and the Senses*, ed. Peter Osborne (London, 2000)

——, *The Luminous and the Grey* (London, 2014)

——, ed., *Colour: Documents of Contemporary Art* (Cambridge, MA, and London, 2008)

Battcock, Gregory, ed., *Minimal Art* (Berkeley, CA, 1995)

Belting, Hans, 'Beyond Iconoclasm: Nam June Paik, the Zen Gaze and the Escape from Representation', in *Iconoclash: Beyond the Image Wars in Science, Religion, and Art*, ed. Bruno Latour and Peter Weibel, exh.

cat., ZKM Center for Art and Media, Karlsruhe (Karlsruhe and Cambridge, MA, 2002), pp. 390–411

——, Andrea Buddensieg and Peter Weibel, eds, *The Global Contemporary and the Rise of New Art Worlds*, exh. cat., ZKM Center for Art and Media, Karlsruhe (Karlsruhe and Cambridge, MA, 2013)

Berggreun, Olivier, ed., *Playing with Form: Neoconcrete Art from Brazil*, exh. cat., Dickinson, New York (New York, 2011)

Bersani, Leo, and Ulysse Dutoit, *Arts of Impoverishment: Beckett, Rothko, Resnais* (Cambridge, MA, 1993)

Besset, Maurice, ed., *La Couleur seule: l'expérience du monochrome*, exh. cat., Musée Saint-Pierre Art Contemporain, Lyon (Lyon, 1988)

Betancourt, Roland, and Maria Taroutina, eds, *Byzantium/Modernism: The Byzantine as Method in Modernism* (London and New York, 2015)

Birkerts, Sven, *Changing the Subject: Art and Attention in the Internet Age* (Minneapolis, MN, 2015)

Birren, Faber, *Principles of Color: A Review of Past Traditions and Modern Theories of Color Harmony* (Atglen, PA, 1987)

Blazwick, Iwona, ed., *Adventures of the Black Square: Abstract Art and Society, 1915–2015*, exh. cat., Whitechapel Art Gallery, London (London, 2015)

Bois, Yve-Alain, 'Klein's Relevance Today', *October*, 119 (Winter 2007), pp. 73–93

——, *Painting as Model* (Cambridge, MA, and London, 1990)

——, ed., *Ad Reinhardt*, exh. cat., Museum of Modern Art, New York (New York, 1991)

Bourdieu, Pierre, *Distinction: A Social Critique of the Judgment of Taste*, trans. Richard Nice (Cambridge, MA, 1984)

Bourriaud, Nicolas, *The Radicant*, trans. James Gussen and Lili Porten (Berlin and New York, 2009)

——, *Relational Aesthetics* (Dijon, 2002)

Bozo, Domique, et al., *Yves Klein, 1928–1962: A Retrospective*, exh. cat., Institute of Fine Art, Rice University, Houston (Houston, TXX, and New York, 1982)

Brinker, Helmut, *Zen in the Art of Painting*, trans. George Campbell (London and New York, 1987)

Brougher, Kerry, Philippe Vergne, Klaus Ottman et al., *Yves Klein: With the Void, Full Powers*, exh. cat., Hirshhorn Museum and Sculpture Garden, Washington, DC, and Walker Art Center, Minneapolis (Washington, DC, 2010)

Brusatin, Manlio, *A History of Colors* (Boston, MA, and New York, 1991)

Bryson, Norman, 'The Gaze in the Expanded Field', in *Vision and Visuality*, ed. Hal Foster (Seattle, WA, 1988), pp. 87–114

Buchloh, Benjamin H. D., 'Plenty of Nothing: From Yves Klein's Le Vide to Arman's Le Plein', *Neo-Avantgarde and Culture Industry: Essays on European and American Art from 1955 to 1975* (Cambridge, MA, and London, 2000)

Burke, Edmund, *A Philosophical Enquiry into the Origin of our Ideas of the Sublime and Beautiful* [1757], ed. Adam Phillips (Oxford and New York, 1990)

Butterfield, Jan, *The Art of Light and Space* (New York, 1993)

Cage, John, 'On Robert Rauschenberg, Artist, and his Work', in *Silence: Lectures and Writing* (Middletown, CT, 1973), pp. 95–109

Carpenter, Merlin, 'Merlin Carpenter: Do Not Open Until 2018', www.whiteliesmagazine.com, 26 October 2017

Carr, Nicholas, *The Shallows: What the Internet Is Doing to Our Brains* (New York, 2011)

Carroll, Lewis, *Alice's Adventures in Wonderland and Through the Looking-glass* [1896] (Florence, 2002)

Charlton, Alan, Alan Charlton, exh. cat., *Musée d'art contemporain de Nîmes* (Nîmes, 1997)

Cheetham, Mark A., *The Rhetoric of Purity: Essentialist Theory and the Advent of Abstract Painting* (Cambridge, 1991)

Cheng, François, *Empty and Full: the Language of Chinese Painting*, trans. Michael H. Kohn (Boston, MA, 1994)

——, 'Matting the Monochrome: Malevich, Klein, and Now', *Art Journal* (Winter 2005), pp. 95–108

Chévreul, Michel-Eugène, *The Principles of Harmony and Contrast of Colors, and their Application to the Arts*, trans. Charles Martell (Whitefish, MT, 2014)

Chipp, Herschel B., *Theories of Modern Art: A Source Book by Artists and Critics* (Berkeley and Los Angeles, CA, 1968)

Cho, Soon Chun, and Barbara Bloemink, eds, *The Color of Nature: Monochrome Art in Korea*, exh. cat., Rho Gallery, Seoul, and Wellside Gallery, Shanghai (Seoul, 2008)

Clark, T. J., *Farewell to an Idea: Episodes from a History of Modernism* (New Haven, CT, and London, 1999)

Clarke, J. J., *Oriental Enlightenment: The Encounter between Asian and*

Western Thought (London, 1997)

Corris, Michael, *Ad Reinhardt* (London, 2008)

Crispolti, Enrico, *Lucio Fontana: Paintings, Sculpture, Drawings*, exh. cat.,
　　Ben Brown, New York (New York, 2005)

Crone, Rainer, and David Moos, *Kazimir Malevich: The Climax of Disclosure*
　　(London, 2014)

Crowther, Paul, *How Pictures Complete Us: The Beautiful, the Sublime, and
　　the Divine* (Stanford, CA, 2016)

——, *Phenomenology of the Visual Arts* (even the frame) (Stanford, CA, 2009)

Dalrymple-Henderson, Linda, *The Fourth Dimension and Non-Euclidian
　　Geometry in Modern Art*, revd edn (Boston, MA, and New York, 2013)

Damisch, Hubert, *A Theory of /Cloud/: Toward a History of Painting*, trans.
　　Janet Lloyd (Stanford, CA, 2002)

Danto, Arthur, 'Ad Reinhardt', in *Embodied Meanings: Critical Essays and
　　Aesthetic Meditations* (New York, 1994), pp. 204–11

——, 'Historical Museum of Monochrome Art', in *After the End of Art:
　　Contemporary Art and the Pale of History* (Princeton, NJ, 1997),
　　pp. 153–74

Davis, Whitney, *A General Theory of Visual Culture* (Princeton, NJ, and
　　Oxford, 2011)

Deleuze, Gilles, *Francis Bacon: The Logic of Sensation*, trans.
　　Daniel W. Smith (London, 2003)

——, and Félix Guattari, *A Thousand Plateaus: Capitalism and Schizophrenia*,
　　trans. Brian Massumi (Minneapolis, MN, 1987)

Dezeuze, Anna, 'Nothing Works', *Tate Etc*, 1 (Spring 2011), www.tate.org.uk,
　　accessed 11 September 2018

Dickerman, Lara, ed., *Inventing Abstraction, 1910–1925: How a Radical Idea
　　Changed Modern Art*, exh. cat., Museum of Modern Art, New York
　　(New York, 2012)

Didi-Huberman, Georges, *Confronting Images: Questioning the Ends of
　　a Certain History of Art*, trans. John Goodman (University Park, PA, 2005)

——, 'The Supposition of the Aura: The Now, the Then, and Modernity',
　　in *Negotiating Rapture: The Power of Art to Transform Lives*, ed. Richard
　　Francis, exh. cat., Museum of Contemporary Art, Chicago (Chicago,
　　IL, 1996), pp. 48–63

Dissanayake, Ellen, 'The Arts After Darwin: Does Art Have an Origin and
　　Adaptive Function?', in *World Art Studies: Exploring Concepts and
　　Approaches*, ed. Wilfried van Damme and Kitty Zijlmans (Amsterdam,

2008), pp. 241–63

Dümpelman, Britta Tanja, 'The World of Objectless: A Snapshot of an Artistic
Universe', in *Kazimir Malevich: The World as Objectlessness*, ed.
Simon Baier et al., (Basel, 2014), pp. 11–59

De Duve, Thierry, 'The Monochrome and the Blank Canvas', in *Reconstructing
Modernism: Art in New York, Paris, and Montreal, 1945–1964*, ed. Serge
Guilbaut (Cambridge, MA, and New York, 1992), pp. 244–310

Elkins, James, *The Object Stares Back: On the Nature of Seeing*
(New York, 1996)

——, *On Pictures and the Words that Fail Them* (Cambridge, 1998)

——, ed., *Is Art History Global?* (New York, 2007)

——, Zhivka Valiavicharksa and Alice Kim, eds, *Art and Globalization*
(University Park, PA, 2010)

Fer, Briony, *The Infinite Line: Re-making Art after Modernism*
(New Haven, CT, and London, 2004)

——, *On Abstract Art* (New Haven, CT, and London, 1997)

Floyer, Ceal, Jonathan Watkins and Jeremy Millar, *Ceal Floyer*, exh.
cat., Ikon Gallery, Birmingham (Birmingham, 2001)

Fontana, Lucio, *Lucio Fontana*, ed. Sarah Whitfield, exh. cat.,
Hayward Gallery, London (London, 2000)

Foster, Hal, 'Re: Post', in *Art After Modernism: Rethinking Representation*,
ed. Brian Wallis (New York, 1984), pp. 189–201

Francis, Richard, ed., *Negotiating Rapture: The Power of Art to Transform Lives*,
exh. cat., Museum of Contemporary Art, Chicago (Chicago, IL, 1996)

Fraser, Pamela, *How Color Works: Color Theory in the 21st Century*
(Oxford, 2018)

Freedberg, David, 'Memory in Art: History and the Neuroscience of Art',
in *The Memory Process: Neuroscience and Humanistic Perspectives*, ed.
Suzanne Nalbantian et al. (Cambridge, MA, and London, 2011), pp. 337–58

Freeland, Cynthia A., 'A New Question about Color', *Journal of Aesthetics and
Art Criticism*, LXXV/3 (Summer 2017), pp. 231–48

Fried, Michael, 'Three Modernist Painters: Noland, Olitski, Stella', in *Art and
Objecthood* (Chicago, IL, and London, 1996), pp. 213–65

Gage, John, *Colour and Culture: Practice and Meaning from Antiquity to
Abstraction* (London and New York, 1995)

——, *Colour and Meaning: Art, Science, and Symbolism* (London and
New York, 2000)

Gamboni, Dario, *The Destruction of Art: Iconoclasm and Vandalism since the*

French Revolution (London, 1997)

———, Potential Images: Ambiguity and Indeterminacy in Modern Art
(London, 2002)

Gazzaley, Adam, and Larry D. Rosen, The Distracted Mind (Cambridge,
MA, and New York, 2016)

Gibson, Ann Eden, 'Colour and Difference in Abstract Painting: The Ultimate
Case of Monochrome', in The Feminism and Visual Culture Reader, ed.
Amelia Jones (London, 2003), pp. 192–204

Gilbert-Rolfe, Jeremy, Beauty and the Contemporary Sublime (New York, 1999)

———, Beyond Piety: Critical Essays on the Visual Arts, 1986–199
(Cambridge, 1995)

Goethe, Johann Wolfgang von, Theory of Colours, trans. Charles Lock Eastlake
(London, 1840), www.gutenberg.org, accessed 1 May 2017

Grave, Johannes, Caspar David Friedrich, trans. Fiona Elliott (New York, 2012)

Graw, Isabelle, The Love of Painting: Genealogy of a Success Medium
(Berlin, 2018)

Gray, John, Enlightenment's Wake [1995] (London and New York, 2010)

Greenberg, Clement, 'Modernist Painting', in Twentieth Century Theories of
Art, ed. James M. Thompson (Carleton, ON, 1990), pp. 94–103

———, 'The Recentness of Sculpture', in Minimal Art: A Critical Anthology, ed.
Gregory Battock (Berkeley and Los Angeles, CA, 1968), pp. 180–86

Govan, Michael, and Christine K. Kim, James Turrell: A Retrospective, exh.
cat.,
Los Angeles County Museum of Art, Los Angeles (Los Angeles, CA, 2013)

Groys, Boris, 'Becoming Revolutionary: On Kazimir Malevich', in In the Flow
(London, 2016)

Guyton, Wade, Wade Guyton: Black Paintings (Zurich, 2010)

Hafif, Marcia, 'Beginning Again', Artforum (September 1978), pp. 35–40,
www.marciahafif.com, accessed 17 February 2019

———, 'Monochrome in New York, Round Table Discussion with Seven Painters',
Flash Art, 92–3 (October–November 1979)

———, et al., Marcia Hafif, The Inventory: Painting, exh. cat., Laguna Art
Museum, Laguna Beach, (Laguna Beach, CA, 2015)

Hankins, Evelyn C., ed., Robert Irwin: All the Rules Will Change, exh. cat.,
Hirshhorn Museum, Washington, DC (Washington, DC, 2016)

Hardimann, Katherine, 'Monochromes and Mandalas',
http://shuffle.rauschenbergfoundation.org, accessed 20 September 2017

Harrison, Charles, and Paul Wood, eds, Art in Theory, 1900–2000:

An Anthology of Changing Ideas (Oxford, 2000)

Hillings, Valerie, ed., *Zero: Countdown to Tomorrow, 1950s–60s*, exh. cat.,
　　Solomon R. Guggenheim Museum, New York (New York, 2014)

Hirai, Shoichi, 'Gutai and Its Internationalism', in *Destroy the Picture: Painting*
　　the Void, 1949–1962, ed. Paul Schimmel, exh. cat., Museum of
　　Contemporary Art, Los Angeles (Los Angeles, CA, 2012), pp. 204–11

Hopps, Walter, *Robert Rauschenberg: The Early 1950s* (Houston, TX, 1991)

Huxley, Aldous, *The Perennial Philosophy* (London, 1950)

Inboden, Gudrun, ed., *Frank Stella: Black Paintings, 1958–1960*, exh. cat.,
　　Staatsgalerie, Stuttgart (Stuttgart, 1998)

──, and Thomas Kellein, eds, *Ad Reinhardt*, exh. cat., Staatsgalerie,
　　Stuttgart (Stuttgart, 1985)

Ingold, Tim, *Making: Anthropology, Archaeology, Art and Architecture*
　　(London and New York, 2013)

──, *The Perception of the Environment* (London and New York, 2010)

Irwin, Robert, *Notes Toward a Conditional Art*, ed. Matthew Simms
　　(Los Angeles, CA, 2011)

Jarman, Derek, *Chroma: A Book of Colour* (London, 1994)

Jay, Martin, *Downcast Eyes: The Denigration of Vision in Twentieth-century*
　　French Thought (Berkeley and Los Angeles, CA, 1994)

Johnson, Mark, *The Meaning of the Body: Aesthetics of Human Understanding*
　　(Chicago, IL, and London, 2007)

Jones, Caroline A., *Eyesight Alone: Clement Greenberg's Modernism and*
　　the Bureaucratization of the Senses (Chicago, IL, 2005)

Jones, Zebedee, *Zebedee Jones*, exh. cat., Agnew's Gallery, London
　　(London, 2011)

Joselit, David, 'Painting Beside Itself', *October*, 130 (Autumn 2009), pp. 125–34

Joseph, Brandon, *Random Order: Robert Rauschenberg and*
　　the Neo-Avant-garde (Cambridge, MA, and London, 2003)

Judd, Donald, *Donald Judd: Complete Writings, 1959–1975* (New York, 1975)

──, *Donald Judd: Early Works, 1955–1968*, ed. Thomas Kellein
　　(New York, 2002)

Jullien, François, *Detour and Access: Strategies of Meaning in China and*
　　Greece, trans. Sophie Hawkes (New York, 2000)

──, *The Great Image Has No Form; or, On the Nonobject through Painting*,
　　trans. Jane Marie Todd (Chicago, IL, 2009)

──, *In Praise of Blandness: Proceeding from Chinese Thought and Aesthetics*,
　　trans. Paula M. Varsano (New York, 2008)

Kandel, Eric R., *Reductionism in Art and Brain Science* (New York, 2016)

Kandinsky, Wassily, *Concerning the Spiritual in Art* [1911], trans.
 M.T.H. Sadler (New York, 1977)

Kasulis, Thomas P., *Intimacy or Integrity: Philosophy and Cultural Difference*
 (Honolulu, HI, 2002)

Kaufmann, Thomas DaCosta, 'The Geography of Art: Historiography, Issues,
 and Perspectives', in *World Art Studies: Exploring Concepts and
 Approaches*, ed. Wilfried van Damme and Kitty Zijlmans
 (Amsterdam, 2008), pp. 167–82

Kee, Joan, *Contemporary Korean Art: Tansaekhwa and the Urgency of Method*
 (Minneapolis, MN, 2013)

——, 'Tansaekhwa: Inside and Out', in *Resonance of Dansaekhwa*, ed.
 Kim Sunyoung (Seoul, 2016), pp. 34–57

Kelly, Ellsworth, *Ellsworth Kelly: A Retrospective*, ed. Diane Waldman,
 exh. cat., Museum of Modern Art, New York (New York, 1997)

Klein, Yves, Overcoming the Problematics of Art: The Writings of Yves Klein,
 ed. and trans. Klaus Ottmann (Putnam, CT, 2007)

——, *Yves Klein*, exh. cat., Centre Georges Pompidou, Paris (Paris, 1983)

Kosuth, Joseph, 'Comments on the Second Frame', in *Joseph Kosuth:
 Art After Philosophy and After: Collected Writings, 1966–90*, ed.
 Gabriele Guercio (Boston, MA, and New York, 1991), pp. 169–73

Kotz, M. L., *Rauschenberg: Art and Life* (New York, 1990)

Krauss, Rosalind, 'Grids', in *The Originality of the Avant-garde and Other
 Modernist Myths* (Cambridge, MA, and New York, 1986), pp. 8–22

——, *The Optical Unconscious* (Boston, MA, and New York, 1994)

——, Overcoming the Limits of Matter: On Revising Minimalism', in *American
 Art of the 1960s*, ed. James Leggio, John Elderfield and Susan Weiley
 (New York, 1991), pp. 123–41

Kristeva, Julia, *Desire in Language: A Semiotic Approach to Language and Art*,
 ed. Leon S. Roudiez, trans. Thomas Gora and Alice A. Jardine
 (New York, 1980)

Kusama, Yayoi, *Yayoi Kusama: White Infinity Nets*, exh. cat., Victoria Miro
 Gallery, London (London, 2013)

——, Laura Hoptman, Akira Tatehata et al., *Yayoi Kusama* (London, 2017)

Lakoff, George, and Mark Johnson, *Philosophy in the Flesh: The Embodied
 Mind and its Challenge to Western Thought* (New York, 1999)

Lawlor, Robert, *Sacred Geometry: Philosophy and Practice* (London, 1982)

l'Écotais, Emmanuelle de, 'In Search of a New Reality', in *Shape of Light:*

100 Years of Photography and Abstract Art, ed. Simon Baker, Emmanuelle de l'Ecotais and Shoair Movlain, exh. cat., Tate Modern, London (London, 2018), pp. 13–86

Le Bon, Laurent, ed., *Vides* (Voids), Centre Georges Pompidou, Paris (2009)

Lee Yongwoo, ed., *Dansaekhwa*, exh. cat., Venice Bienale and Kukje Gallery, Seoul (Seoul, 2015)

Lee Joon, ed., *Void in Korean Art*, exh. cat., Leeum Samsung Museum, Seoul (Seoul, 2008)

Lee Ufan, *Lee Ufan: The Art of Encounter*, trans. Stanley Anderson (London, 2008)

——, *Lee Ufan: Marking Infinity*, ed. Alexandra Munroe, exh. cat., Solomon R. Guggenheim Museum, New York (New York, 2011)

——, *Selected Writings by Lee Ufan, 1970–96*, ed. Jean Fisher (London, 1996)

Levine, Sherrie, *Sherrie Levine, 'After All': Works 1981–2016*, exh. cat., Neues Museum, Nürnberg (Nürnberg, 2016)

Lewison, Jeremy, *Ben Nicholson* (London, 1991)

Li Shiyan, *Le Vide dans l'art du xxe siècle: Occident/Extrême-Orient* (Marseille, 2014)

Livingstone, Margaret S., *Vision and Art: The Biology of Seeing* (New York, 2008)

Lodermeyer, Peter, ed., *Personal Structures: Works and Dialogues* (New York, 2003)

Lyotard, Jean-François, 'Presenting the Unpresentable: The Sublime', trans. Lisa Libermann, in *The Sublime: Documents of Contemporary Art*, ed. Simon Morley (London and Cambridge, MA, 2010), pp. 130–36

——, 'The Sublime and the Avant-garde', trans. Lisa Libermann, in *The Sublime: Documents of Contemporary Art*, ed. Simon Morley (London and Cambridge, MA, 2010), pp. 27–41

McEvilley, Thomas, 'Grey Geese Descending: The Art of Agnes Martin', in *The Exile's Return: Toward a Redefinition of Painting for the Post-modern Era* (Cambridge, 1993)

——, 'Heads It's Form, Tails It's Not Content', in Thomas McEvilley and G. Roger Denson, *Capacity: History, the World, and the Self in Contemporary Art Criticism* (Amsterdam, 1996), pp. 22–44

——, 'Seeking the Primal in Paint: The Monochrome Icon', in Thomas McEvilley and G. Roger Denson, *Capacity: History, the World, and the Self in Contemporary Art and Criticism* (Amsterdam, 1996), pp. 45–87. Also printed in McEvilley, *The Exile's Return: Toward a Redefinition of*

Painting for the Post-modern Era (Cambridge, 1993), pp. 9–56

——, '*Yves Klein: Conquistador of the Void*', in *Yves Klein, 1928–1962: A Retrospective*, ed. Dominique Bozo et al., exh. cat., Institute of Fine Art, Rice University, Houston (Houston, TX, 1982)

Malevich, Kazimir, *Kazimir Malevich, 1878–1935*, ed. Jeanne D'Andrea, exh. cat., Stedelijk Museum, Amsterdam (Amsterdam, 1988)

——, 'The World as Objectlessness', in *Kazimir Malevich: The World as Objectlessness*, exh. cat., Kunstmuseum Basel (Berlin, 2014), pp. 145–200

Mangold, Robert, *Robert Mangold*, ed. Richard Schiff et al. (London and New York, 2000)

Manzoni, Piero, *Piero Manzoni*, ed. Germano Celant et al., exh. cat., Serpentine Gallery, London (London, 1998)

Marden, Brice, *Plane Image: A Brice Marden Retrospective*, ed. Gary Garrels, exh. cat., Museum of Modern Art, New York (New York, 2007)

Margolin, Victor, *The Struggle for Utopia: Rodchenko, Lissitzky, Moholy-Nagy, 1917–1946* (Chicago, IL, and London, 1997)

Marioni, Joseph, *Joseph Marioni: Paintings, 1970–1998. A Survey*, exh. cat., Rose Art Museum, Brandeis University, Waltham, MA (Waltham, MA, 1998)

Martin, Agnes, *Agnes Martin*, ed. Barbara Haskell, exh. cat., Whitney Museum of American Art, New York (New York, 1993)

——, *Agnes Martin*, ed. Frances Morris and Tiffany Bell, exh. cat., Tate Modern, London (London, 2015)

——, *Writings*, ed. Dieter Schwarz (Ostfildern, 1998)

Martin, Jason, and Francis Gooding *Jason Martin*, exh. cat., Lisson Gallery, London (London, 2016)

Mavor, Carol, *Blue Mythologies: Reflections on a Colour* (London, 2013)

Merleau-Ponty, Maurice, 'Eye and Mind', in *The Merleau-Ponty Aesthetics Reader: Philosophy and Painting*, ed. Galen A. Jonson (Evanston, IL, 1993)

——, *The Phenomenology of Perception*, trans. Colin Smith (London, 1962)

Metzinger, Thomas, *The Ego Tunnel: The Science of Mind and the Myth of the Self* (New York, 2009)

Meyer, Franz, *Barnett Newman: The Stations of the Cross–Lema Sabachthani* (Düsseldorf, 2004)

Milner, John, *Kazimir Malevich and the Art of Geometry* (New Haven, CT, and London, 1996)

Mitchell, W.J.T., *Picture Theory* (Chicago, IL, and London, 1994)

Morley, Simon, '"A Shimmering Thing at the Edge of Analysis":

Figure/Ground and the Paintings of Agnes Martin', *Journal of Contemporary Painting*, II/2 (2016), pp. 39–56

——, 'The Brain is Wider than the Sky', *Chaos and Awe: Painting for the 21st Century*, ed. Mark W. Scala, exh. cat., Frist Center for the Visual Arts, Nashville, TN (Cambridge, MA, and London, 2018), pp. 27–38

——, 'Dansaekhwa: Korean Monochrome Painting', in *Painting: Critical and Primary Sources*, vol. II: Modern Painting, ed. Beth Harland and Sunil Manghani (London, 2016)

——, '"Free and Easy Wandering": Agnes Martin and the Limits of Intercultural Dialogue', *World Art*, VI/2 (2016), pp. 247–68

——, 'In Between Lee Ufan', *Lee Ufan*, exh. cat., Lisson Gallery (London, 2015), pp. 3–12

——, 'The Paintings of Yun Hyong-Keun as "Emergent Blended Structures"', *Third Text*, XXIX/6 (2015), pp. 473–86

——, 'Retaining Plenitude: Lee Ufan and the "Indistinct"', *Journal of Visual Art Practice*, XVII/2–3 (2018), pp. 173–87

——, 'Robert Ryman', *Art Monthly*, 164 (March 1993), pp. 10–12

——, 'Shaping Up to Ellsworth Kelly: An Interview', *Tate* (Summer 1997), pp. 22–9

——, 'The Translucence of the Transhistorical: The Case of Korean Dansaekhwa', *World Art*, VIII/1 (2018), pp. 59–84

——, ed., *The Sublime: Documents of Contemporary Art* (Cambridge, MA, and London, 2010)

Mosset, Olivier, *Olivier Mosset* (1966–2003), exh. cat, Musée Cantonal des Beaux-Arts, Lausanne, and Kunstverein St Gallen (Milan, 2003)

Mudrak, Myroslava M., 'Kazimir Malevich, Symbolism, and Ecclesiastic Orthodoxy', in *Modernism and the Spiritual in Russian Art: New Perspectives*, ed. Louise Hardiman and Nicola Kozicharow (Cambridge, 2017), pp. 91–114

Newman, Barnett, *Barnett Newman*, ed. Ann Temkin, exh. cat., Philadelphia Museum of Art (New Haven, CT, and London, 2001)

——, *Barnet Newman: Selected Writings and Interviews*, ed. Paul O'Neill (Berkeley and Los Angeles, CA, 1990)

Nisbett, Richard E., *The Geography of Thought: How Asians and Westerners Think Differently–and Why* (New York, 2003)

Noë, Alva, *Strange Tools: Art and Human Nature* (New York, 2016)

Oiticica, Hélio, *Hélio Oiticica: The Body of Colour*, ed. Mari Carmen Ramírez, exh. cat., Tate Modern, London (London, 2007)

Onians, John, *European Art: A Neuroarthistory* (New Haven, CT, and London, 2016)

＿, ed., *Compression vs. Expression: Containing and Explaining the World's Art* (Williamstown, MA, 2006)

Owens, Craig, 'The Allegorical Impulse: Towards a Theory of Postmodernism', in *Beyond Recognition: Representation, Power, and Culture*, ed. Barbara Kruger and Jane Weinstock (Berkeley and Los Angeles, CA, 1994), pp. 117–21

＿, 'From Work to Frame; or, Is There Life After "The Death of the Author"?', in *Beyond Recognition: Representation, Power, and Culture*, ed. Barbara Kruger and Jane Weinstock (Berkeley and Los Angeles, CA, 1994), pp. 122–39

＿, 'Repetition and Difference', in *Allan McCollum: Surrogates*, exh. cat., Lisson Gallery, London (London, 1985), p. 5. Also in *Beyond Recognition: Representation, Power, and Culture*, ed. Barbara Kruger and Jane Weinstock (Berkeley and Los Angeles, CA, 1994), pp. 117–21

Packer, Lelia, and Jennifer Sliwka, eds, *Monochrome: Painting in Black and White*, exh. cat. National Gallery, London (London, 2017)

Pallasmaa, Juhani, *The Eyes of the Skin: Architecture and the Senses* (Chichester, 2005)

Park Seo-bo, Soon Chun Cho and Barbara J. Bloemink, *Empty the Mind: The Art of Park Seo-bo* (Berkeley and Los Angeles, CA, 2009)

Pastoureau, Michel, *Black: The History of a Color*, trans. Jody Gladding (Princeton, NJ, 2008)

＿, *Blue: The History of a Color*, trans. Mark Cruse (Princeton, NJ, 2001)

＿, *Green: The History of a Color*, trans. Jody Gladding (Princeton, NJ, 2014)

＿, *Red: The History of a Color*, trans. Jody Gladding (Princeton, NJ, 2016)

＿, and Dominque Simonet, *Le Petit Livre des couleurs* (Paris, 2005)

Peirce, C. S., 'Logic as Semiotic: The Theory of Signs', in *Philosophical Writings of Peirce*, ed. Justin Buchler (New York, 1955), pp. 98–121

Phillips, Glenn, and Thomas Crow, eds, *Seeing Rothko* (Los Angeles, CA, 2005)

Pincus-Witten, Robert, 'Ryman, Marden, Manzoni: Theory, Sensibility, Meditation', *Artforum* (June 1972), pp. 50–53

Prina, Stephen, *Monochrome Painting*, exh. cat., Renaissance Society, Chicago (Chicago, IL, 1989)

Ragaglia, Letizia, ed., *Ceal Floyer*, exh. cat., Museion, Bolzano (Bolzano, 2014)

Ramachandran, V. S., and William Hirstein, 'The Science of Art: A Neurological Theory of Aesthetic Experience', *Journal of Consciousness Studies*,

VI/6–7 (1999), pp. 15–51

Raskin, David, *Donald Judd* (New Haven, CT, and London, 2017)

Rauschenberg, Robert, *Robert Rauschenberg: The White and Black Paintings, 1949–1952*, exh. cat., Gagosian Gallery, London (London, 1990)

Reinhardt, Ad, *Art as Art: The Selected Writings of Ad Reinhardt*, ed. Barbara Rose (Berkeley and Los Angeles, CA, 1991)

Richter, Gerhard, *Gerhard Richter: Forty Years of Painting*, ed. Robert Storr, exh. cat., Museum of Modern Art, New York (New York, 2002)

——, *Texts, Writings, Interviews and Letters, 1961–2007* (London and New York, 2009)

Riley, Charles A., *Color Codes: Modern Theories of Color in Philosophy, Painting and Architecture, Literature, Music, and Psychology* (Hanover, NH, 1995)

Riout, Denys, *La Peinture monochrome: histoire et archéologie d'un genre*, revd edn (Paris, 2006)

Rose, Barbara, ed., *Monochromes: From Malevich to the Present* (Berkeley and Los Angeles, CA, 2006)

——, and Alex Bacon, ed., *Brooklyn Rail: Special Edition on Ad Reinhardt*, https://brooklynrail.org (January 2014)

Rosenblum, Robert, 'The Abstract Sublime', in *Reading Abstract Expressionism: Contexts and Critique*, ed. Ellen G. Landau (New Haven, CT, and London, 2003), pp. 273–8

——, *Frank Stella* (New York, 1971)

——, *Modern Painting and the Northern Romantic Tradition: Friedrich to Rothko* (New York, 1975)

Rosenthal, Stephanie, ed., *Black Paintings: Robert Rauschenberg, Ad Reinhardt, Mark Rothko, Frank Stella*, exh. cat., Haus der Kunst, Munich (Munich, 2006)

Rothko, Mark, *Writings on Art*, ed. Miguel López-Ramiro (New Haven, CT, and London, 2006)

Rowell, Margit, ed., *Ad Reinhardt and Color*, exh. cat., Solomon R. Guggenheim Museum, New York (New York, 1980)

Rubin, Edgar, 'Figure and Ground', in *Visual Perception: Essential Readings*, ed. Stephen Yantis (Philadelphia, PA, 2001), pp. 225–30

Rugoff, Ralph, ed., *Invisible: Art About the Unseen*, exh. cat., Hayward Gallery, London (London, 2012)

Ryman, Robert, *Robert Ryman*, ed. Robert Storr, exh. cat., Tate Gallery,

London (London, 1993)

Saltz, Jerry, 'Zombie on the Walls: Why Does So Much New Abstraction Look the Same?,' *New York Magazine*, 16 June 2014, reprinted at www.vulture.com, 17 June 2014

Scharfstein, Ben-Ami, *Art without Borders: A Philosophical Exploration of Art and Humanity* (Chicago, IL, and London, 2009)

Schimmel, Paul, ed., *Destroy the Picture: Painting the Void, 1949–1962*, exh. cat., Museum of Contemporary Art, Chicago (Chicago, IL, 2012)

Shatskikh, Aleksandra, *Black Square: Malevich and the Origin of Suprematism*, trans. Marian Schwartz (New Haven, CT, and London, 2012)

Silverman, Kaja, *Flesh of My Flesh* (Stanford, CA, 2009)

Small, Irene V., *Hélio Oiticica: Folding the Frame* (Chicago, IL, and London, 2016)

Smith, Walter, 'Ad Reinhardt's Oriental Aesthetic', *Smithsonian Studies in American Art*, IV/3–4 (Summer/Autumn 1990), pp. 22–45

Solso, Robert L., *Cognition and the Visual Arts* (Cambridge, MA, and London, 1996)

Sontag, Susan, 'The Aesthetics of Silence', in *A Susan Sontag Reader* (London, 1982), pp. 181–204

Staff, Craig, *Monochrome: Darkness and Light in Contemporary Art* (London and New York, 2015)

Stafford, Barbara Maria, *Visual Analogy: Consciousness as the Art of Connecting* (Cambridge, MA, and London, 2001)

——, ed., *A Field Guide to a New Meta-field: Bridging the Humanities-Neuroscience Divide* (Chicago, IL, 2011)

Steinberg, Leo, 'The Flatbed Picture Plane', in Steinberg, Other Criteria: Confrontations with Twentieth-century Art (Chicago, IL, and New York, 1972), pp. 82–91

Stella, Frank, *Frank Stella*, ed. Robert Rosenblum (Harmondsworth, 1971)

——, *Frank Stella: A Retrospective*, ed. Michael Auping, exh. cat., Whitney Museum of American Art, New York (New York, 2014)

Stiles, Kristine, and Peter Selz, eds., *Theories and Documents of Contemporary Art: A Sourcebook of Artists' Writings* (Berkeley and Los Angeles, CA, 1996)

Strzemiński, Władysław, and Katarzyna Kobro, *L'Espace uniste: écrits du Constructivisme polonais*, trans. and ed. Antoine Baudin and Pierre-Maxime Jedryka (Lausanne, 1977)

Suárez, Osbel, ed., *Cold American: Geometric Abstraction in Latin America, 1934–1973*, exh. cat., Fundación Juan March, Madrid (Madrid, 2011)

Sugimoto, Hiroshi, *Hiroshi Sugimoto*, exh. cat., Leeum Samsung Museum, Seoul (Seoul, 2013)

——, *Hiroshi Sugimoto: Theaters*, trans. Giles Murray (Bologna, 2016)

Summers, David, *Real Spaces: World Art History and the Rise of Western Modernism* (London, 2003)

Suzuki, D. T., *An Introduction to Zen Buddhism* (New York, 1964)

Tempkin, Ann, ed., *Color Chart: Reinventing Color, 1950 to Today*, exh. cat., Museum of Modern Art, New York (New York, 2008)

Temple, Richard, *Icons and the Mystical Origins of Christianity* (Shaftsbury, Dorset, 1990)

Tiampo, Ming, *Gutai: Decentering Modernism* (Chicago, IL, and New York, 2011)

——, and Alexandra Munroe, eds, *Gutai: Splendid Playground*, exh. cat., Guggenheim Museum, New York (New York, 2013)

Tobey, Mark, *Mark Tobey: Threading Light*, ed. Debra Bricker Balken, exh. cat., Addison Gallery, Andover, MA (New York, 2017)

Tuchman, Maurice, ed., *The Spiritual in Art: Abstract Painting, 1890–1985*, exh. cat., Los Angeles County Museum of Art (Los Angeles, CA, 1986)

Varnedoe, Kirk, *Pictures of Nothing: Abstract Art Since Pollock* (Princeton, NJ, and Oxford, 2006)

Versluis, Arthur, *American Gurus: From Transcendentalism to New Age Religion* (Oxford, 2014)

Wall, Jeff, 'Monochrome and Photojournalism in On Kawara's Today Paintings', in *Jeff Wall: Works and Collected Writings*, ed. Michael Newman and Jeff Wall (Barcelona, 2007), pp. 329–40

Watson, Gay, *A Philosophy of Emptiness* (London, 2014)

Welchman, John C., *Invisible Colors: A Visual History of Titles* (New Haven, CT, and London, 1997)

Westgeest, Helen, *Zen in the Fifties: Interactions in Art between East and West* (Waanders, 1996)

Wittgenstein, Ludwig, *Remarks on Colour*, ed. G.E.M. Anscombe (Oxford, 1977)

Wollheim, Richard, *Painting as an Art* (London and New York, 1987)

Wong, Wucius, *The Tao of Chinese Landscape Painting: Principles and Methods* (New York, 1991)

Wu, Tim, *The Attention Merchants: The Epic Scramble to Get Inside Our Heads* (New York, 2016)

Yoon Jin-sup, ed., *Dansaekhwa: Korean Monochrome Painting*, exh. cat., National Museum of Contemporary Art, Seoul (Seoul, 2012)

Zeki, Semir, *Inner Vision: An Exploration of Art and the Brain* (Oxford, 1999)

도판 출처

저자와 발행인은 아래 설명 자료의 출처 및/또는 복제 허가에 감사를 전합니다. 일부
작품의 위치는 간결함을 위해 아래에 다음과 같이 표시합니다.

감사의 말

『모노크롬: 이해할 수 없고 짜증 나는, 혹은 명백하게 단순한』의 대부분은 내가 살아가고 일을 하는 한국에서 쓰였다. 이 상대적인 고립은 분명히 이 책의 내용에 긍정적인 영향과 부정적인 영향을 모두 미쳤다. 한국의 예술가들(특히 이우환과 김택상), 큐레이터들과 작가들, 시야를 넓히는 데 도움을 준 모든 분께 감사드린다. 특히 나의 동반자 장응복의 통찰력과 인내에 감사한다.

　　『모노크롬』에서 살펴본 개념 중 몇 가지는 《서드 텍스트 Third Text》 《월드 아트World Art》 《저널 오브 비주얼 아트 프랙티스Journal of Visual Art Practice》 《저널 오브 컨템포러리 페인팅Journal of Contemporary Painting》에 게재한 평론과 다양한 카탈로그 평론에서 처음 선보인 것이다. 내 작업을 개선하는 데 도움이 되는 유익한 피드백을 해준 편집자들과 익명의 동료 연구 검토자들에게도 감사드린다.

　　작품을 실을 수 있도록 허락해 준 작가들이나 그 재단에도 감사드린다. 리액션 북스Reaktion Books 팀, 특히 이 프로젝트를 믿어준 편집장 비비언 콘스탄티노풀로스Vivian Constantinopoulos와 개선이 필요한 부분을 제안해준 담당 편집자 피비 콜리Phoebe Colley와 에이미 셀비Aimee Selby, 디자이너 사이먼 맥패든Simon McFadden에게도 깊이 감사드린다. 더불어 프로젝

트를 처음에 지지해준 제임스 애틀리James Atlee에게도 감사를 표한다.

이 책의 원고를 완성하기 직전인 2019년 2월 8일, 가장 일편단심으로 모노크롬 작품을 만들어냈던 작가 중의 하나였던 미국 작가 로버트 라이먼이 세상을 떠났다. 나는 1993년 런던 테이트 갤러리에서 그의 전시가 열리는 동안 그를 인터뷰하는 영광을 누렸고, 그 인터뷰는 여러 면에서 이 책이 탄생하는 계기가 되었다. 로버트 라이먼의 영전에 『모노크롬』을 바친다. 이를 통해 라이먼이, 그리고 전반적인 모노크롬이 제대로 평가되기를 바란다.

지은이 사이먼 몰리

미술가이자 작가다. 지은 책으로는『불길한 징조: 현대 미술 속 언어와 이미지Writing on the Wall: Word and Image in Modern Art』(2001),『세븐키: 일곱 가지 시선으로 바라본 현대미술』(안그라픽스, 2019),『다른 이름으로: 장미의 문화사By Any Other Name: A Cultural History of the Rose』(2021) 등이 있으며 2023년『현대 회화: 간결한 역사Modern Painting: A Concise History』를 출간할 예정이다.『숭고미: 현대 미술의 기록The Sublime: Documents in Contemporary Art』 편집에 참여하기도 했다. 수년에 걸쳐 영국의 여러 박물관과 미술관에서 강의와 투어 가이드를 했으며, 신문과 잡지에도 정기적으로 기고한다. 2010년부터 한국에 거주하며 단국대학교 미술대학의 조교수로 재직 중이다. 그 또한 모노크롬을 그린다.

감수 정연심

홍익대학교 예술학과 교수이자 미술사학자다. 뉴욕대학교 미술사학 박사학위를 취득하고 1999년 뉴욕 구겐하임미술관에서 기획한 백남준 회고전의 연구원으로 참여했다. 2006년부터 2009년까지 뉴욕주립대학교 FIT 미술사학과 조교수를 역임했다. 제12회 광주비엔날레 공동 큐레이터로 참여했으며, 2018-2019년 뉴욕대학교 대학원(IFA) 미술사학과에서 방문연구교수이자 풀브라이트 펠로우로 연구 프로젝트를 수행했다. 대표 저서로『비평가, 이일 앤솔로지』(미진사, 2013; Les Presses du reel, 2018)가 있으며 저자이자 에디터로『Korean Art from 1953: Collision, Innovation, Interaction』(Phaidon, 2020)에 참여했다. 뉴욕 밀러출판사에서 출간될 김환기, 박서보, 이우환, 김창열에 관한 책 프로젝트를 진행 중이다.

감수 손부경

홍익대학교 예술학과를 졸업하고 동 대학원에서 미니멀리즘과 뉴미디어 아트의 공간체험에 관한 연구로 석사학위를 받았다.『꼭 읽어야 할 예술이론과 비평 40선』『미디어 비평용어 21』『포스트프로덕션』 등을 공역하고「제프리 쇼Jeffrey Shaw의 뉴미디어 설치미술」「Medial Turns in Korean Avant Garde」「빙햄턴 편지: 백남준의 실험텔레비전센터(ETC) 활동에 관한 연구」 등의 논문을 발표했다. 현재 뉴욕주립대학교 빙햄턴 미술사학과에서 박사 논문을 집필 중이다. 주로 환경과 미디어, 기술의 문제를 바탕으로 전후 미술의 전개 과정과 작동 방식을 분석하는 데 관심 있다.

옮긴이 **황희경**

홍익대학교에서 섬유미술을 전공하고 영국 브루넬대학교 디자인전략/혁신 과정 석사학위를 받았다. 의류 대기업 및 컨설팅 회사에서 패션 정보 기획, 트렌드 분석 리서처로 근무했다. 현재 바른번역 소속 번역가로 활동 중이며, 옮긴 책으로『고객 경험 혁신을 위한 서비스 디자인 특강』『신발, 스타일의 문화사』가 있다.